문예신서
318

들뢰즈와
음악, 회화, 그리고 일반 예술

로널드 보그

사공일 옮김

東 文 選

들뢰즈와 음악, 회화, 그리고 일반 예술

Ronald Bogue

Deleuze on Music, Painting, and the Arts

© 2003, Taylor & Francis Books, Inc.

차 례

제1부 음악

제2부 회화

제3부 일반 예술

약어표

들뢰즈 · 가타리, 그리고 들뢰즈-가타리에 대한 모든 번역은 나의 고유한 번역이다. 영어 번역에 나타나 있는 작품들의 인용문에는 원작인 프랑스판의 쪽수와 영역본의 일치하는 부분들의 쪽수가 나란히 포함되어 있다.

AO Deleuze and Guattari. *L'Anti-Oedipe: Capitalisme et schizophrénie I*. Paris: Minuit, 1972. Trans. Robert Hurley, Mark Seem, and Helen R. Lane under the title *Anti-Oedipus*(Minneapolis: University of Minnesota Press, 1977).

CC Deleuze. *Critique et clinique*. Paris: Minuit, 1993. Trans. Daniel W. Smith and Michael A. Greco under the title *Essays Critical and Clinical*(Minneapolis: University of Minnesota Press, 1997).

CH Guattari. *Chaosmose*. Paris: Galilée, 1992. Trans. Paul Bains and Julian Pefanis under the title *Chaosmosis*(Bloomington: Indiana University Press, 1995).

DR Deleuze, *Différence et récépition*. Paris: Presses Universitaires de France, 1968. Trans. Paul Patton under the title *Difference and Repetition*(New York: Columbia University Press, 1994).

FB *Deleuze. Francis Bacon: Logique de la sensation*. Vol 1. Paris: Editions de la différence, 1981.

IM Deluze. *Cinéma 1: L'Image-mouvement*. Paris: Minuit, 1983.

Trans. Hugh Tomlinson and Barbara Habberjam under the title *Cinema 1: The Movement—Image*(Minneapolis: University of Minnesota Press, 1986).

IT Deleuze. *Cinéma 2: L'Image—temps*. Paris: Minuit, 1985. Trans. Hugh Tomlinson and Robert Galeta under the title *Cinema 2: The Time—Image*(Minneapolis: University of Minnesota Press, 1989).

LP Deleuze. *Le Pli: Leibniz et le baroque*. Paris: Minuit, 1988. Trans. Tom Conley under the title *The Fold: Leibniz and the Baroque*(Minneapolis: University of Minnesota Press, 1993).

LS Deleuze. *Logique du sens*. Paris Minuit, 1969. Trans. Mark Lester, with Charles Stivale, ed Constantin V. Boundas under the title *The Logic of Sense*(New York: Columbia University Press, 1990).

MP Deleuze and Guattari. *Mille Plateaux: Capitalisme et schizophrénie II*. Paris: Minuit, 1980. Trans. Brian Massumi under the title *A Thousand Plateaus*(Minneapolis: University of Minnesota Press, 1987).

PP Deleuze, *Pourparlers*. Paris: Minuit, 1990. Trans. Martin Joughin under the title *Negotiations*(New York: Columbia University Press, 1995).

PT Guattari. *Psychoanalyse et transversalité*, Paris. Maspero, 1972.

QP Deleuze and Guattari. *Qu'est—ce que la philosophie?* Paris: Minuit, 1991. Trans. Hugh Tomlinson and Graham Burchell under the title *What is the philosophy?*(New York: Columbia University Press, 1994).

S Deleuze. *Spinoza: Philosophie pratique*. 2nd ed. Paris: Minuit, 1981. Trans. Robert Hurley under the title *Spinoza: Practical Philosophy*(San Francisco: City Lights, 1988).

TE Guattari. *Les trois écologies*. Paris: Galilée, 1989. Trans. Ian Pindar and Paul Sutton under the title *Three Ecologies*(London: Athlone, 2000).

서 론

프랑스 철학자 질 들뢰즈는 1953-1993년까지 25권의 저서에서 많은 난해한 주제들과 관계된 일련의 사유를 체계적으로 진술했다. 그 주제는 발생학·동물행동학·수학·물리학·경제학·인류학·언어학·금속학까지 방대한 범위를 이룬다. 여러 분야들 중에서 그가 가장 강조하며 추구하는 분야는 예술인데, 특히 그가 사망했던 1995년 이전의 15년 동안 그러하다. 그는 프루스트에 관한 책(1964년 출판되고, 1970년 개정되고, 1976년 증보된 작품), 19세기 소설가 레오폴트 자허 마조흐(1967)에 관한 책, 카프카(1975)에 관한 책, 문학 비평의 마지막 작품인 《비평과 진단》(1993), 문학의 참조 문헌들이 풍부한 《의미의 논리》(1969), 《차이와 반복》(1969), 《반-오이디푸스》(1972), 그리고 《천의 고원》(1980) 등을 집필했다. 또한 그는 《시네마 1: 운동-이미지》(1983)와 《시네마 2: 시간-이미지》(1985)에서 시네마 이미지들과 기호들을 정교하게 분류하고 전개하는데, 그 시네마 이미지들과 기호들의 실례들은 모든 시대를 그리고 세계 영화의 주요 경향들을 대표하는 수백 편의 영화에서 발췌되었다. 들뢰즈는 《천의 고원》에서 음악 예술과 회화 예술에 대해 검토했고, 《프랜시스 베이컨: 감각의 논리》(1981)에서 베이컨 예술의 면밀한 고찰 과정을 통해 회화의 일반 이론과 역사에 대하여 개략적으로 기술했다.

들뢰즈가 가장 상세하게 진술하는 예술은 문학과 시네마이지만, 그의 사유에 특별한 위치를 차지하는 것은 음악과 회화이다. 들뢰즈는 다양한 예술의 다른 영역들에 대해 언급할 때 대개 음악과 회화에 집중하고, 흔히 두 예술을 대조함으로써 음악과 회화의 역량들과 경계

들을 특징화한다. 《철학이란 무엇인가?》(1991)의 제2부 마지막 장들에서 철학·과학·예술 사이의 관계를 고찰할 때, 그의 검토는 음악과 회화에 대한 명확한 개념들과 예증들로 특색화된다. 들뢰즈는 음악에서 자연계와 예술의 관계를 이해하는 실마리를 발견한다. 그는 인간 음악과 새 노래를 접속시키는 요소들의 세밀한 검토를 통해 주제의 리듬적인 양식화의 형식들로서 동물 행동과 진화생물학의 일반적인 이론을 전개하고, 궁극적으로 대위법적인 리토르넬로(refrains)가 확장된 교향곡으로서 자연계의 상호 작용들을 기술하기 위하여 음악적 모델을 펼친다. 들뢰즈는 회화를 감각의 범례적인 예술로서, 그러므로 미학적 경험의 내적 차원을 가장 충만하게 표현하는 매체로서 간주한다. 여러 예술 중 가장 육감적인 예술인 회화는 비개인적인 감응과 지각의 세계에서 감각을 탈구체화하고(disembodying), 재육질화하면서(reincarnating), 신체를 '다른 것-되기'(becoming-other)에 끌어들인다. 들뢰즈는 《철학이란 무엇인가?》에서 감각과 리토르넬로의 개념을 통하여 우선적으로 예술의 영역을 구별한다. 그리고 많은 부분에서 예술의 일반 이론이 회화와 음악에 대한 이론들을 논리적으로 발전시킨 것으로 인지될 수 있다. 회화는 내적 그리고 외적 경험을 변형시키는 힘으로서 예술의 기능을 제시하고, 음악은 자연계의 창조적인 과정 속에서 예술의 위치를 나타낸다. 그러므로 이 책에서 나의 주요한 목적은 음악과 회화에 대한 들뢰즈적 사유를 명료하게 설명하고, 전체적인 미학 기획을 위한 설명 속에 그의 사유를 배치하는 것이다.

들뢰즈가 한편으로는 "구축론"(constructionism)(PP 201; 147)으로서, 다른 한편으로는 일종의 "생기론"(vitalism)(PP 196; 143)으로서 자신의 작품을 언급하지만, 그의 사유를 창조의 철학으로서 규정하는 것이 가장 적절한 듯하다. 들뢰즈는 흔히 철학을 개념들의 창안으로 묘사하고, 예술가의 창조적인 활동과 대응하는 활동으로 기술한다. 화가는 색채로, 작곡가는 소리로 작업하는 것처럼 철학자는 개념을 매

개로 창안한다. 이런 의미에서 들뢰즈의 철학은 '구축론,' 개념 속에서 구축화하는 과정이다. 더욱이 철학적인 구축은 예술 그 자체보다 더욱 광범위한 창조의 궤도들과 연관된다. 《철학이란 무엇인가?》에서 과학·예술·철학 모두는 "사유 혹은 창조의 형식들"(QP 196; 208)을 구성하는 것으로 진술되고, 그러한 사유의 창조적인 양태들은 자연계의 창조적인 과정들과 분리될 수 없는 것으로 간주된다. 분자가 결합하고, 배(胚)가 분할하고, 혹은 새가 성장하고 노래하는 것과 마찬가지로, 화가는 그림을 그리고, 철학자는 개념화하고, 마찬가지로 과학자는 가정하고 실험하며 이론화한다. 진정한 개념적인 사유는 만물을 통과하는 "비유기적인 생명의 역량"(PP 196; 143)을 보장하고, 이런 의미에서 들뢰즈의 철학은 일종의 '생기론'이기도 하고, 동시에 일종의 '구축론'이기도 하다. 따라서 들뢰즈가 미학적 관심을 통해 필연적으로 정치적·사회적·물리−생물학적인 문제들을 검토하게 된 것은 그리 놀라운 점이 아니다. 왜냐하면 일반적으로 예술 작품들의 형성화는 오직 인간만이 창조하는 차원이고, 그것은 자연계의 진행중인 창조적 과정들과 분리될 수 없기 때문이다. 그리고 여러 예술 중에 어느 한 범주를 고찰할 때마다, 들뢰즈가 일반 대중보다는 오히려 예술가를 유리하게 위치시키는 방식으로 실행한다는 것 또한 놀라운 점이 아니다. 그는 문제들을 통해 그리고 새로운 무언가를 만드는 임무 속에서 창조자가 직면한 도전을 통해 각 예술을 정의한다. 그에게 있어서 수용의 문제들은 2차적인 관심으로 남아 있다. 예술에 대한 그의 지침들은 비평가라기보다는 오히려 예술가 그 자체이고, 그의 노력은 언제나 예술 작품들과 마주치는 것이며, 창조자들이 창조에 대해 진술하기 위해 사용하는 말들을 유념하는 것이고, 고려중인 예술에 적절하지만 독특한 개념들을 창안하는 것이다.

들뢰즈는 체계적인 양식으로 예술에 접근하지만, 통합된 '예술 체계'를 제안하지는 않는다. 왜냐하면 각 예술은 발생을 위한 고유한 문

제들과 포텐셜(potential)을 지니고 있기 때문이다. 들뢰즈는 음악의 목적을 '리토르넬로의 탈영토화'로서 간주한다. 그리고 이 책의 제1부는 이 명제를 탐사한다. 대략적으로 들뢰즈의 주장은 리토르넬로가 유기체의 환경·영토, 혹은 사회적 장을 구성하는 데 도와주는 특정한 리듬적 모티프(motif)라는 것이고, 작곡가들이 음악을 만들 때 리토르넬로에 직면하고, 그것을 변형시킨다는 것이다. 제1장은 자연 속에서, 특히 리토르넬로가 새들처럼 영토 동물들과 관계가 있을 때 리토르넬로의 작용들을 상술하고, 올리비에 메시앙 작곡의 실제들을 고찰한다. 그는 아마도 다른 어떤 작곡가들보다 음악에 새소리를 더욱더 체계적으로 이용한다. 메시앙의 새소리 탐사는 작곡가들이 리토르넬로를 탈영토화하는 '동물-되기' 과정의 범례임을 보여준다. 따라서 메시앙이 '리듬적 인물'(rhythmic characters), '첨가된 음길이,' '역행 불가능한 리듬'(nonretrogradable rhythms)이라고 지칭하는 것은 시간의 탈영토화에 대한 범례적인 기술로서, 들뢰즈가 되기와 사건을 연관시키는 비정통적이고 비연대기적인 시간의 음악적 유비물들로 기능하는 기술로서 간주된다.

제2장에서는 이런 분석을 확장하여 다른 작곡자들에 대해 고찰하고, 뿐만 아니라 고전주의에서 현재까지 서양 예술 음악사에 대한 들뢰즈적 개념화를 검토한다. 새소리에 대한 메시앙의 유용화는 작곡가들 중에서도 특별하다. 그러나 들뢰즈는 이런 작업에서 모든 음악가들이 진정으로 새로운 것을 창조할 때 관여하는 '다른 것-되기'의 일반적인 과정을 인지한다. '다른 것-되기'는 '동물-되기'(becoming-animal), '여성-되기'(becoming-woman), '아이-되기'(becoming-child), 혹은 '분자-되기'(becoming-molecular)의 형식을 받아들인다. 그리고 르네상스에서 20세기까지 특정한 성악의 실제에서 들뢰즈는 이런 모든 되기에 관여하는 음성의 일반적인 탈영토화를 발견한다. 다른 것-되기는 언제나 통례적인 음악의 구성 요소들 사이에 '횡단

적' 접속을 제공한다. 들뢰즈에게 있어서 음악의 역사는 이러한 횡단적 되기의 역사이다. 고전주의 · 낭만주의 · 근대 음악의 광범위한 시대를 묘사할 때 들뢰즈는 음악 형식의 전개를 영토적 리토르넬로의 세 가지 차원에 명확하게 연관시키고, 어떻게 각 차원이 횡단적인 다른 것-되기로서 간주되는지를 보여준다. 들뢰즈는 닫힌 구조에 대한 고전주의 음악의 관심을 생물학적인 환경들의 출현과 연관시키고, 유기적 형태에 대한 낭만주의 음악의 관심을 환경들의 영토들로의 변환과 관련짓고, 열린 구조에 대한 근대 음악의 관심을 우주적 탈주선을 향하는 영토들의 열림과 연결한다.

　제3장에서는 자연과 음악의 관계가 다시 검토되는데, 이 장에서는 음악을 동물행동학 · 생물학 · 생태학의 견지에서 규명한다. 들뢰즈가 주장하듯이 만약 음악이 자연의 행동으로서 인식된다면 자연은 일종의 우주적 음악으로서 간주될 수 있다. 동물들의 행동은 리듬적 양식들에 의해 구성된다. 각 동물 행동은 환경 · 영토 · 사회적 장을 구축하기 위해 다른 모티프들과 결합하는 모티프로서 기능한다. 모티프들의 이러한 행동 네트워크는 개체적인 유기체들의 생물학적 형성과 분리될 수 없다. 그리고 유기체들의 기원 그 자체는 모티프의 펼침으로서 간주될 수 있다. 각 유기체의 출생 · 성장 · 성숙 · 최종적인 죽음은 연속적인 과정이다. 그리고 자체-형성화(self-formation)의 진행 과정은 일종의 발생 선율의 시간 표현으로서 아주 적절하게 착상된다. 각 유기체의 내적인 발생 선율은 환경의 모티프들과의 상호 작용을 통해 펼쳐진다. 그리고 유기체들과 환경들의 출현이 진화생물학의 관점으로 고찰될 때, 그것은 장기간에 걸치는 선율들과 모티프들의 창조적인 공-진화(共進化)로서 받아들여질 수 있다. 결국 자연은 위대한 작품 그 자체인 작곡가로 판명된다. 그리고 인간의 음악 예술은 이러한 작품 속에서, 그러나 **자연 음악가**(natura musicians)의 고도로 전문화된 표현으로서 출현한다.

제2부에서 나는 음악 예술의 문제들과 목적으로부터 회화 예술의 문제들과 목적으로 전환한다. 만약 음악의 문제가 리토르넬로를 탈영토화하는 것이라면, 회화의 문제는 '얼굴-풍경'과 '포착 힘들'을 탈영토화하는 것이다. '얼굴-풍경'은 들뢰즈가 '안면성'(faciality)이라고 하는 시각적 '격자화'의 부분을 형성한다. 제4장은 이런 난해한 개념에 대해 조명한다. 들뢰즈는 인간 얼굴을 언어 실행들과 권력 관계들의 모든 사회적 배치에서 중요한 구성 요소라고 인지한다. 그래서 작곡가들이 리토르넬로를 탈영토화하는 것처럼, 화가들은 신체들과 풍경들이 응시에 의해 구성되는 안면화된 '격자들'을 탈영토화한다. 모든 사회에서 담론적이고 비담론적인 권력 관계들은 '기호 체제'에 따라 구성된다. 기호 체제에서 얼굴은 활동적인 시각적 구성 요소로서 기능한다. 일반적인 '가시성'(visibility) 혹은 가시적인 것을 구성하는 양태는 각각의 기호 체계에서 발생하고, 얼굴에서 신체로, 최종적으로 세계 전체로 확장된다. 화가들이 가시적인 세계에 관여할 때 그들은 통례적인 얼굴 표정들·제스처들·자세들·풍경들 등의 이미 안면화된 영역에 직면한다. 그리고 이러한 모든 것이 지배적인 권력 관계를 강화한다. 화가들의 임무는 안면성의 양식들을 붕괴시키고, 지배적인 기호 체제에 의해 규제되고 통제되는 힘들을 해방시키는 것이다. 화가들이 이런 임무를 성공할 때 그들은 얼굴들·신체들·풍경들을 통해 유희하는 비가시적인 형태 변환적 힘들을 포획하고, 그것들을 가시적으로 표현한다. 그것으로 새로운 것이 출현하도록 하는 횡단적 되기를 유도한다.

제5장과 제6장에서는 들뢰즈가 프랜시스 베이컨에 대한 연구에서 상술하는 것처럼 이러한 힘들의 포획에 대해 고찰한다. 들뢰즈는 세잔의 리듬과 색채에 대한 앙리 말디니의 분석을 광범위하게 이용한다. 그리고 《프랜시스 베이컨: 감각의 논리》에서 들뢰즈는 회화의 비주체적인 현상학과 유사한 것을 전개한다. 들뢰즈는 처음에 베이컨 캔

버스들의 형상들 · 윤곽들 · 바탕들에서 힘들의 리듬적인 상호 유희를 계획하고 나서, 어떻게 색채가 그의 모든 회화들의 생성 요소로서 기능하는지를 보여준다. 베이컨이 진술하듯이 그는 뇌를 우회하여 신경에 직접적으로 작용하는 이미지들을 그림으로써 예술에 '사실의 잔혹성'을 표현하려고 한다. 들뢰즈는 이런 계획에서 시각적인 상투적 표현들을 벗어나려는, 그리고 '감각'의 영역에 관여하려는 노력을 인지한다. 감각의 영역에서 되기의 형태 변환적인 힘들은 내부와 외부의 구분을 흐릿하게 하고, 외부 실재들간의 식별 불가능성 지대들을 창조한다. 베이컨은 재인 불가능한 형상들과 대상들을 그리지만, 작품에 무작위적인 카오스적 스트로크, 흐릿한 윤곽들, 얼룩들을 처음으로 소개함으로써 통례적인 재현의 '좋은 형태들'을 변모시키고, 구성이 발생하는 다이어그램으로서 그러한 흔적들을 이용한다. 그는 이런 데포르마시옹을 통하여 공통감적인 지각과 통례적인 재현을 벗어나는 되기의 힘들을 끌어들이려고 애쓴다. 그의 인간 형상들의 일그러진 얼굴들, 전성(展性)이 있는 수족들, 그리고 얼룩덜룩한 살은 변이의 내적 힘과 압축의 외적 힘을 등록한다. 결합의 힘은 형상의 쌍 사이를 통과하고, 분리의 힘은 형상들이 유영하는 단색(monochrome) 바탕에서 생겨난다. 그리고 이런 힘들의 복합적인 유희 속에서 기묘한 '기관 없는 신체'가 나타난다. 그것의 표면들은 변용적인(촉발적인) 위상학적 공간을 형성하고, 그것의 리듬들은 강밀적이고 비박절적인 시간의 리듬들이다.

들뢰즈가 주장하듯이 모든 화가는 회화사를 반복한다. 그리고 베이컨의 '얕은 깊이'(shallow depth), 형태 변환적인 형상들, 진동하는 색채 바탕들, 그리고 '촉각적인' 단속적 색조의 개발에서 들뢰즈는 이집트 예술, 그리스-로마, 비잔틴 예술에서부터 세잔과 반 고흐의 색채주의까지 횡단하는 공간-색채의 역사를 추적한다. 베이컨의 회화에 분명하게 나타나는 것처럼 이런 색채의 역사는 제2부 마지막 장의

주제를 구성한다. 들뢰즈는 알로이스 리글의 광학적 공간과 촉감적 (혹은 촉각적) 공간 간의 구분을 채택하여, 회화와 손과 눈의 관계에 대해 접근한다. 대부분의 서양 예술에서 손은 눈에 종속되고, 보기와 접촉하기는 합리적이고 원근적인 공간을 구축할 때 서로를 강화한다. 이집트 예술에서 이와 같은 강조는 전환된다. 손이 눈을 지배하고, 평평한 공간과 평면 형상들은 일종의 '접촉으로 보기'를 나타낸다. 그러나 두 전통에서 눈과 손은 단지 상대적인 자율성을 가진다. 대조적으로 비잔틴 예술에서 눈은 손으로부터 자유롭게 되고, 형상과 근거 모두가 색채와 빛의 확장적 리듬과 수축적 리듬에서 발생한다. 눈과 손을 자유롭게 하는 또 다른 방법은 고딕 예술에서 분명하며, 고딕 장식의 지그재그 선은 눈의 통제에서 벗어나는 촉감적 힘을 표현한다. 광학적인 비잔틴 색채와 촉감적인 고딕적 선의 대조는 눈과 손이 색채 대 선으로서 대비된다고 제안할 수도 있다. 그러나 들뢰즈는 비잔틴 예술의 대체를 들라크루아·세잔·반 고흐와 같은 색채주의자들의 특정한 촉감적인 색채의 실제적인 활용에서 발견한다. 들뢰즈가 주장하듯이 색채는 전적으로 광학적 요소가 될 필요는 없지만, 명암보다는 색상의 계발로 촉각적 매체가 될 수도 있다. 그리고 들뢰즈는 베이컨의 단속적 색조 활용과 보색에서 촉감적 색채주의, 다시 말해 손을 눈에 배치하는 것을 그리고 색채가 감각의 촉각적 공간의 생성적인 매체가 되는 것을 확인한다.

들뢰즈는 작품의 몇몇 부분에서 여러 예술 상호간의 관계와 철학과 예술의 관계에 대하여 대강적인 견해들을 밝히지만, 오직 《철학이란 무엇인가?》에서 이런 주제에 대해 직접적으로 규명한다. 나는 제7장에서 《철학이란 무엇인가?》에 난해한 결말 부분들의 명상적 읽기 (speculative reading)를 제공하고, 뿐만 아니라 들뢰즈가 각 예술의 상대적인 역량들로서, 철학과 예술의 친화성으로서 인지하는 것에 대해 규명한다. 배의 생성적인 펼침은 화가의 감각의 영역 속에서 음악적

인 리토르넬로를 추적하기 때문에, 나는 예술에 대한 들뢰즈 이론의 실마리를 배의 생물학적인 모델에서 확인한다. 철학과 예술은 자연계에서 발생한다. 그리고 각각은 접속과 성장의 모든 과정을 알려 주는 창조적인 잠재적 힘에 관여한다. 철학은 그 힘을 신체에서 얻고, 반면에 예술은 '감각의 존재'를 감지 가능하게 하는 질료 속에서 그 힘을 구체화한다. 회화에서는 예술의 물질성이 아주 쉽게 식별된다. 음악에서는 자연 창조의 과정과 예술의 밀접한 관계가 가장 분명하게 표현된다. 그러나 양쪽 모두에서 예술적인 창안은 근본적으로 감각과 비개인적인 다른 것-되기의 연대성이다.

나는 들뢰즈가 심오하고 독창적인 예술분석가라고 믿는다. 그러나 그의 사유에 대한 손쉬운 동화에 강력한 장애물이 존재한다. 그는 집념어린 신조어의 창시자이자 개념의 창안자이다. 그의 작품들은 때때로 하나의 확장된 용어들의 정의처럼 읽힌다. 그의 주장은 종종 난해하고, 언제나 역설에 의해 발생하는 사유를 수반한다. 주의 깊게 구성되고 우아하고 정교하게 창작되었지만, 그의 글들은 일반적인 추론 선의 정교한 표현을 따라가는 독자들의 능력을 종종 요구한다. 그는 출처들을 인용할 때 주도면밀하다. 그러나 그의 텍스트들을 완전하게 이해하기 위해서 인용된 작품들의 완전한 숙지가 흔히 요구된다. 그는 핵심들을 설명하기 위하여 풍부한 유추들과 실례들을 제공하지만, 좀처럼 어느 하나의 유추와 실례가 확장되도록 검토하지는 않는다. 마지막으로 그는 비역설적인 '유목적 사유'를 주창하고 실행한다. 그것으로 개념들은 여러 작품에서, 심지어 동일한 작품의 여러 부분에서 때때로 변양되고 변형된다.

나는 용어가 몇 가지 의미를 가지는 이런 장애들을 극복하기 위하여 들뢰즈적 읽기에 노력했다. 첫째로 나는 대부분의 분석을 난해한 어구들에 집중했다. 광범위한 개관들이 유용하지만, 일반적인 것에서 특수한 것으로의 이동은 들뢰즈를 해석하는 데 있어 특히 위험할 수

있다. 들뢰즈는 논의의 미묘한 비틀기와 전환에서 아주 매력적이고, 매우 까다롭다. 그리고 종종 아주 저항력이 있는 문장 혹은 단락이 작품 한 섹션 전체를 이해하는 단서로 입증된다. 이런 어려운 구절을 설명하는 부분들처럼 나는 난해한 텍스트의 매듭들을 상호 연결하는 가는 실들을 밝혀내는 데, 그리고 각각의 개념 창안을 알리는 논리를 명료하게 표현하는 데 대담하게 도전했다. 나는 그의 작품들의 출처들을 조사하고, 그 자신의 목적을 위해 다른 작가들의 용어들, 분석들, 그리고 묘사들을 전유한 방식들을 지적했고, 또한 들뢰즈와 '함께 읽기'를 시도했다. 종종 겉보기에 난해한 들뢰즈의 진술들이 매우 암시적이지만, 일단 그가 인용한 출처들에 친숙해진다면 그의 주장들은 상대적으로 직접적으로 된다. 추가로 들뢰즈에 대한 나의 읽기는 그가 다양한 추상적인 개념들을 설명하려고 제공한 유추들과 실례들의 함의들을 끝까지 얻어내려는 노력이 필요하였다. 들뢰즈의 작품들에서 몇몇의 가장 기운을 돋우고 흥미를 자아내는 순간들은 어구 "그것은 마치 …인 것 같다"(it's as if…)로 시작한다. 그리고 그의 조야한 삽화들 속에 제시된 단서들에 대한 면밀한 상술로 인해 많은 애매한 개념들이 아주 명쾌하게 된다. 마지막으로 나는 여러 콘텍스트들에서 다루어지는 변화들을 구별하는, 그리고 그러한 변화들 뒤에 숨겨진 가능한 이론적 설명을 해석하는 들뢰즈적 개념들을 이해하며 읽기를 제안한다.

무엇보다도 들뢰즈는 철학자이다. 그는 철학이 다른 학문적 분야들과 실제들의 문제들, 방법들로부터 구별되는 고유한 문제들과 방법들을 소유해야 한다고 반복적으로 주장한다. 또한 그는 철학이 "철학 그자체의 비철학적인 이해"(PP 223; 164)의 필요성을 갖추어야 하며, 비철학적인 이해를 예술과 연관시켜야 한다고 단언한다. 이런 이유로 나는 이번 책을 여러 독자들, 철학자뿐만 아니라 다양한 예술에 종사하는 실천가들과 학생들에게 초점을 맞추는 것이 당연하다고 느꼈다.

나는 들뢰즈 철학에 대한 논의들의 복합성들을 간략화하지는 않지만, 그것들을 비철학자들이 이해 가능하도록 명료화하려고 노력했다. 또한 나는 들뢰즈의 다양한 개념이 실제 예술 작품들의 분석에서 어떤 실질적인 결과들을 가질 수 있는지를 찾으려고 노력했다. 마지막으로 들뢰즈가 각 예술을 상대적으로 자율적인 것으로 간주할지라도, 그의 음악과 회화에 대한 표현들은 상호적으로 조명하는 것이다. 그리고 화가가 음악적 리토르넬로의 개념에서 얻는, 혹은 작곡가가 안면성의 개념에서 얻는 것들이 많은 부분 존재한다. 그러므로 나는 비전문가가 접근 가능하도록 각각의 예술을 검토하려고 시도했다. 나는 독자들이 이런 사실들을 유념하기를 바라고, 예술 영역의 전문 지식에서 유래한 원리적인 개념들이 주해될 때, 혹은 친숙한 논쟁들이 반복될 때 인내력을 가질 것을 희망한다.

이 책은 들뢰즈와 예술에 대한 제3부작 중 세번째이고, 나머지 두 권은 《들뢰즈와 문학》과 《들뢰즈와 시네마》이다. 각각은 분리된 작품으로 고안되지만, 그것들은 단일한 프로젝트를 형성한다. 철학과 예술의 관계에 흥미있는 사람들이 들뢰즈적 사유를 접근 가능하도록 하는 목적을 가지고, 나는 세 권을 가능한 폭넓은 독자들을 위해 착수했다. 여러 예술에 대한 들뢰즈적 글쓰기는 공동적으로 풍부하게 하고 조명하는 것이다. 그리고 그의 음악과 회화에 대한 연구에 관심이 있는 독자들은 문학과 시네마에 대한 그의 작품들이 동등한 가치가 있다는 것을 인지해야 한다. 만약 이 책이 유용하다고 판명된다면, 독자들은 마찬가지로 이 프로젝트의 나머지 두 권을 참고할 바람을 가질 수도 있다.

들뢰즈에 대한 많은 뛰어난 연구들이 지난 몇 년간 프랑스어와 영어로 출판되었다. 나는 그 연구들로부터 많은 것을 배웠다. 그러나 이들 작품들에 관한 확장된 주석을 삼갔고, 단지 들뢰즈의 주장들의 특정한 관점을 명료화하는 데 도와주는 텍스트들만을 인용했다. 나는

특히 벤스마이어·바운다스·스미스의 중요한 평론, 뿐만 아니라 알리에·안젤 피어슨·뷰캐넌·보이덴·콜브룩·콜롬뱃·굿차일드·하트·홀랜드·케네디·람베르트·마수미·메이·올코우스키·패튼·라흐만·로도윅·스티베일·주라비슈빌리의 작품들이 유용하다고 인지했다. 이들 모든 작품들은 들뢰즈 작품들의 난점들을 처리하려는 사람에게 큰 도움이 될 것이다.

나는 최종적인 방법론적 해석 한 가지를 추가해야 한다. 들뢰즈에 대하여 글을 쓰는 사람은 용이한 해답이 존재하지 않는 기묘한 문제에 직면한다. 그의 중요한 작품들 중 네 권은 펠릭스 가타리와의 공저로 집필되었다. 가타리는 그 자신의 권리를 가지고 참여하고, 공저한 작품들에 대해 공헌도가 상당히 높은 중요한 이론가이다. 들뢰즈와 가타리가 공저한 텍스트들은 각기 홀로 집필한 것과는 다른 고유한 스타일을 지니고 있다. 그러나 그들의 사유와 스타일은 완전하게 결합되기 때문에 어떤 개념이 들뢰즈의 개념인지, 가타리의 개념인지를 결정하는 것은 불가능하다. 그들은 일정한 공동의 모험적 시도 후에 각각의 프로젝트를 재개할 때 각자는 공저한 저서들의 개념들을 자유롭게 펼치고, 그 개념들을 새로운 연구 분야들에 확장하면서, 공동 집필된 작품들을 자신의 것으로 간주한다. 나는 들뢰즈의 저서들과 들뢰즈-가타리의 저서들을 단일한 작품의 구성 요소들로서 다루지 않을 수 없다. 만약 내가 가타리에 관심을 집중하려고 의도한다면, 마찬가지로 나는 그의 작품들과 들뢰즈-가타리 작품들을 단일한 가타리 작품의 구성 요소들로서 간주할 것이다. 그러므로 나는 들뢰즈-가타리 텍스트들을 인용하면서 흔히 들뢰즈의 사유에 대해 진술하지만, 결코 가타리가 공저 작품들의 창작에서 수행했던 본질적인 역할을 고려하지 않는 것이 아니고, 또한 가타리가 들뢰즈 철학의 형성에 분명하게 실행했던 중요한 영향을 무시하는 것도 아니다.

많은 사람들이 이번 프로젝트에서 나를 도와주었다. 이번 프로젝트

는 여러 해에 걸쳐 연장되었다. 조지아대학교 연구재단과 조지아대학교 인문학/예술 센터의 아낌없는 연구비 지원으로 나는 연구와 저술 시간을 가질 수 있었다.[1] 이안 뷰캐넌 · 콘스탄틴 바운다스 · 폴 패튼 · 찰스 스티베일 등은 오랜 기간의 집필 과정에서 환영의 격려를 표명했다. 나는 특히 제리 헤론 · 미하이 스페리오수의 우정과 지원, 그리고 원고에 대한 유용한 논평을 해준 플로린 베린데누에게 감사를 표한다. 여러 해 동안 들뢰즈에 대한 세미나의 학생들, 특히 마이클 밸타시 · 라빈더 카우르 바네르지 · 앤드류 브라운 · 밸랜스 쵸우 · 정형철 · 레티티아 구란 · 파울로 오네토 · 웨이 퀸 · 아스트라 테일러 · 마리아 정민 두 등에게서 많은 것을 배웠다. 그러나 나의 많은 빚은 그 과정 내내 격려 · 이해 · 지원을 했던 가족의 몫이다.

1) 제1장의 요약본은 위스콘신대학교 출판부에서 1991년 출판한 *Substance* 66의 85-101쪽에 〈리좀음악우주론 Rhizomusicosmology〉의 제목으로 발행되었다. 제3장의 요약본은 듀크대학교 출판부가 1997년 출판한 *South Atlantic Quarterly*(v. 6, n. 3)의 465-82쪽에 〈예술과 영토 Art and Territory〉의 제목으로 발행되었다. 나는 이 두 편의 논문들을 재출판하도록 허락해 준 두 대학의 출판부에 깊이 감사한다.

제1부
음　악

제1장

음악 자연: 리토르넬로의 탈영토화

수잔 매클레리는 자크 아탈리의 《소음》의 영어 번역본 후기에서 다음과 같이 진술한다.

우리 사회에서 대부분의 청자들이 음악 전문화에 필요한 모든 이론적 장치들을 파악하지 않고서는 음악에 대해 아무것도 알 수 없다고 하지만, 음악이 그들을 감동시키고, 그들이 다양한 방식으로 음악에 강렬하게 반응한다는 것은 분명하다. 그러나 이런 장치들을 배우는 것은 우리의 반응을 포기하도록 배우는 것이고, 음악 현상이 기계론적·수학적으로 이해됨을 확인하는 것이다. 따라서 훈련되지 않은 청자들은 음악의 사회적이고 표현적인 차원들에 대해 언급하는 것을 방해받는다(왜냐하면 그들은 음악의 구성 요소들을 지시할 단어가 부족하기 때문이다). 그리고 훈련된 음악가들 또한 마찬가지이다(왜냐하면 그들은 적절한 어휘를 학습할 때, 음악이 정확히 자기-충족적 구조라고 배우기 때문이다).(매클레리 150)

매클레리가 명료하게 표현한 주제, 즉 음악에 대한 청자의 개인적인 경험과 음악의 전문적인 이론화 사이의 모순적 주제는 다음과 같은 근본적인 의문을 지적한다. 음악은 정확히 자기-충족적 구조인가?

혹은 음악은 음악 외부(인간 청자들의 감정들, 그들의 삶들, 그들의 활동들, 그리고 그들 주위 세계에서 진행되는 무수한 역동적 과정들)에 있는 것과 어떠한 관계가 있는가? 《천의 고원》, 특히 고원 11 〈리토르넬로에 대하여〉[1]에서 들뢰즈와 가타리는 음악을 세계에 스며드는 그리고 세계에 의해 투과되는 열린 구조라고 주장한다. 그들은 기계론적이고 수학적으로서가 아닌, 기계적이고 리듬적으로서 우주와 음악의 관계를 해석하도록 제의한다.[2] 그들의 출발점은 새노래인데, 언뜻 보기에 가까운 관심사와는 관계가 없을 수 있는 주제인 듯하다. 그러나 이 주제는 그들에게 자연에서의 소리와 리듬 양식에 관한 일반적인 콘텍스트 속에 음악을 배치하도록 하고, 우주를 차지하는 음계들 속에 그리고 이종간의 관계와 동종간의 관계를 설정하는 음계들 속에 인간과 비인간 종 사이의 연속체를 제시하도록 한다. 또한 그것은 그들에게 작곡가 올리비에 메시앙의 몇 가지 개념들과 실천들의 함의들을 개발하게 한다. 그리고 음악 작곡과 이론적 글쓰기에서 리듬과 새소리에 대한 올리비에 메시앙의 접근은 우주적 힘들의 연대성으로서 음악을 개념화하는 방식을 펼친다. 이번 장의 목적은 들뢰즈와 가타리의 음악적 우주론에 대한 기본적인 형태들을 약술하고, 그후에 메시앙의 작품을 통하여 어떻게 이런 일반적인 이론이 음악 작곡에 그 자체로 연관될 수 있는지를 보여주는 것이다. 다음 장은 음악사에 대한 들뢰즈와 가타리의 진술에 그리고 시대 구분에 대한 그들의 접근

1) 변형되면서 반복되는 A의 계열들(A, A', A'', A''')을 리토르넬로라고 한다. 말 그대로 반복구이다. 그런데 반복구가 단순한 후렴과 다른 것은 동일하게 반복되지 않는다는 점, 즉 A, A', A''… 등과 같이 상이하게 반복된다는 것이다. 동일한 것의 반복이 아니라 차이의 반복이라는 것이다. 요컨대 반복구란 차이화하는 반복이 변형된 개념이다.(《노마디즘 2》216 참조)〔역주〕

2) 기계론은 상대적으로 자기 폐쇄적이고, 외부 흐름과 단절된 코드화된 관계를 지니며, 기계는 살아 있는 종들의 계통에 비유할 수 있는 계통을 구성한다. 기계는 서로 밀어내고 선택하고 배제하는 새로운 가능성의 선을 출현시킨다.(《기계적 무의식》398 참조)〔역주〕

에 관한 것이고, 제3장은 음악과 자연 간의 관계에 대한 의문을 제기하고, 들뢰즈와 가타리의 음악적 우주론에 대한 생물학적인 함의를 탐험한다.

고대의 음악과 우주

동시대의 음악 이론가들이 일반적으로 음악을 심리학적 · 사회적 · 자연적인 고찰로부터 분리된 자기-지시적 체계로서 여기지만, 고대에서 르네상스까지 서양 음악가들은 음악을 소우주와 대우주의 질서에 친밀하게 결합된 것으로 간주하는 경향이 있다. 산술 · 기하학 · 천문학 · 음악의 학제들은 중세기의 **4학**을 구성하고, 많은 고전적 사유와 밀접하게 결합된다. 그리고 '천체들의 화성'(harmony of the spheres)의 개념은 명확하게 음악과 우주론을 연결시키고, 통례적으로 고대 · 중세기 · 르네상스를 통해 나타나게 된다.[3] 주목해야 할 것은 이런 사상들이 플라톤 철학의 많은 근본적인 주제들에 의해 표명된다는 점이다.

피타고라스는 처음으로 음악과 우주 질서의 관계를 체계적으로 확립했다고 일컬어진다.[4] 피타고라스와 피타고라스주의자들은 음고들 사이의 관계가 수의 비율(옥타브 음정은 2:1, 5도 음정은 3:2, 4도 음정은 4:3, 온음정은 9:8)로 표현될 수 있다고 언급했다. 그리고 비슷한 비례 관계들이 창조된 세계에 적용된다. 피타고라스주의자들은 수를

3) 이런 아이디어들의 발생에 대한 개요를 위해 스피처(Spitzer)를 참조하라.

4) 피타고라스 학파에 대한 유용하고 믿을 만한 소개는 거스리(W. K. C. Guthrie)의 《그리스 철학의 역사 *A History of Greek Philosophy*》 제1권인 《소크라테스 이전의 초기 철학자와 피타고라스 학파 *The Earlier Presocratics and the Pythagoreans*》 146-340쪽에서 확인된다. 또한 리프먼(Lippman)의 《고대 그리스의 음악 사상 *A Musical Thought in Ancient Greece*》 1-44쪽을 참조하라.

모든 기하학적 · 물리적인 형식의 생성적인 힘으로서 간주했고, 행성 운동에서 음악적인 조화와 수적인 조화를 발견했다. 그들은 각 천체가 정확하게 비례하는 행로를 따를 때, 행성 운동이 천체 음악을 발산한다고 주장했다.[5] 피타고라스주의자들에게 있어서 세계는 두 가지 원리로 특징화된다. 두 가지 원리는 **페라스**(peras)(혹은 한계), 그리고 "아마도 그리스 정신만이 가능했던 것으로서, 미의 개념이 가지는 배열 혹은 구조적 완성, 질서의 개념을 결합하는 단어"(거스리 206)인 **코스모스**(kosmos)이다.[6] 피타고라스의 우주 발생에서 **아페이론**(apeiron) 혹은 무한한 것은 무정형이고, 경계 없고, 우주에 우선하는 카오스적인 유동이다. 그리고 그것은 한계(**페라스**)의 힘에 종속됨으로써 형식 · 질서 · 비례 · 전체성(wholeness)을 포함하는 우주로 변형된다. 우리가 지적할 수 있듯이, 또한 **아페이론**은 시간의 근원이지만, 한계에 의해 **크로노스**(chronos)로 변환되는 무한한 시간이거나 혹은 수치화되고 척도적인 시간, 우주의 순환적인 리듬들에 종속된 시간이다.[7]

따라서 우주의 비례하는 부분들이 경계가 정해진 거시적 전체 속에 참여하여 조화롭게 된다는 점에서, 시간이 동일한 시간의 주기적인 반

5) 피타고라스주의자들은 수를 공간적으로 생각했다. 하나는 점이고, 둘은 선이고, 셋은 면이며, 넷은 입체다. 만물을 수라고 말하는 것은 모든 물체들이 점들 또는 공간상의 단위들로 이루어져 있고, 그것들이 합쳐지면 수를 구성한다는 것을 의미한다. 아리스토텔레스는 그들이 음악의 음계들의 속성들과 비(比)들이 수로 표현될 수 있음을 보았기 때문에, 그밖의 사물들의 전체 성질이 수를 따라 만들어진 것으로 보았으며 수들이 자연 전체에서 첫번째 것들로 보였기 때문에, 그리고 전체 하늘이 음악의 음계와 수로 보였기 때문에 음악 연구는 수의 개념을 통해서 갈등(우주 안에서의 대립)의 문제에 대한 해결책을 제안할 수 있었다고 한다.(《그리스 로마 철학사》 60-61 참조)〔역주〕

6) 거스리는 피타고라스가 "**코스모스**(kosmos)가 나타내는 질서를 인정하여, 코스모스의 명칭을 처음 세계에 적용했던 것으로 전통적으로 인정되었다"(거스리 208)고 지적한다. 또한 피타고라스 학파가 처음으로 근대적 의미의 단어인 **필로소피아**(Philosophia)를 사용했던 사실을 인지하는 것도 가치가 있다. 필로소피아는 지혜를 얻기 위하여 이성과 관찰의 능력을 사용한다는 의미이다.(ibid. 205)

복에 종속되어 규칙적으로 된다는 점에서 피타고라스주의자들에게 음악은 수의 질서를 명시하고, 우주의 조화는 공간의 둘러쌈과 시간의 측정을 수반한다. 플라톤은 결코 피타고라스 학설의 모든 측면을 작품에 채택하지는 않지만, 조화와 비례에 관한 피타고라스 개념들을 자주 활용한다. 그리고 그는 질서가 조화에 대한 대다수의 종속과 조화에 대한 비례의 종속을 필요로 한다고 반복적으로 확언한다. 《티마이오스》에서 음악 · 수학 · 우주론의 관계가 정교하게 전개된다. 그리고 피타고라스주의자들에게 불확실하게 남아 있는 수의 존재론적 상태는 이데아로서 분명하게 확인된다. 다른 대화편, 특히 《국가》에서 조화의 개념은 심리적 · 사회적 질서를 특징화하는 데 이용되고, 철학 그 자체가 종종 음악 활동으로 간주되기도 한다. 에드워드 리프만이 "음악가는 조성의 음고와 음량(duration), 그리고 몸짓에서 조화를 창조한다. 인간은 삶의 행동에서 조화를 창조한다. 정치인은 사회에서 조화를 창조한다. 조물주는 우주에서 조화를 창조한다. 철학자는 논법의 조화와 담론의 음악을 창조한다"(리프만 41)고 진술하는 것처럼, 전체적인 플라톤의 기획은 궁극적으로 음악 형식으로서 착상될 수 있다.

보에티우스는 이러한 플라톤적인 음악의 개념화를 《위안》과 《음악론》에서 개발한다. 후에 중세와 르네상스를 통해 수많은 작가들이 이러한 음악의 개념화를 되풀이한다.[8] 보에티우스의 **도구 음악**(musica instrumentalis)(실제 음성과 도구 음악), **인간 음악**(musica humana)(인간의 물리적 · 정서적 · 정신적인 화성), 그리고 **천체 음악**(musica mundana)(천체들의 화성)의 구별에서 우리는 물리적 · 정신적인 활동들(현

7) 거스리의 〈시간과 무한계 Time and the Unlimited〉 부록 336-40쪽을 참조하라. 어떠한 특정한 이름이 무한계의 시간에 부여되지는 않지만 거스리는 피타고라스 학파 · 플라톤 · 아리스토텔레스가 단순한 연속과 크로노스(혹은 척도적인 시간) 간을 구별할 수 있었고, 그래서 "시간의 존재에 앞서 부조리하지 않게 시간을 진술할 수 있었다"(거스리 338)고 분명하게 입증한다.

재적 음악이 수학과 철학 같은 더 의의 있는 음악의 단순한 감각적인 메아리가 되게 하는 활동들)의 분명한 계층적인 서열뿐만 아니라, 플라톤적 분석들의 전 범위를 확인한다. 그리고 모든-침투하는 형식들로서의 수와 비례 개념과 경계 설정과 규칙으로서의 우주 질서 개념은 전 체계를 결합하는 것이다.

리듬과 리토르넬로

사실상 모든 관점에서 들뢰즈와 가타리의 음악에 대한 표현은 그 주제에 대한 전통적이고 플라톤적인 접근과는 대조적이다. 그들이 고려하듯이 음악이 서로 얽히게 되는 우주는 한정된 전체성이 아니라, 차원들이 한정된 전체성으로 결코 정해질 수 없는 열린 전체이다.[9] 음악의 본질은 천체 순환들의 거시적 질서에서가 아닌, 횡단적 되기의 분자 영역에서 확인될 수 있다. 음악과 세계를 유희하는 박동 (pulsation)은 동일한 것의 척도화된 되풀이가 아니라, 통약 불가능한 것과 부동한 것의 비박자적인 리듬이다. 음악에 표현된 시간은 **크로노스**(chronos)라기보다는 **아이온**(aion)의 시간, 말하자면 특개성 (haecceity)[10]과 되기의 유동적인 시간이다.

들뢰즈와 가타리는 "리토르넬로[la ritournelle][11](정의의 일관성을 위

8) 세(Say)의 《중세 세계의 음악 *Music in the Medieval World*》 1-24쪽, 그리고 드 브루인(De Bruyne)의 《중세 시대의 미학 *The Esthetics of the Middle Ages*》을 참조하라. 보에티우스에 대한 채드윅(Chadwick)의 책, 특히 78-101쪽을 참조하라.

9) '열린 전체'에 대한 베르그송의 개념은 《천의 고원》에 함축되어 있다. 그러나 오직 《시네마 1》(IM 9-22; 1-11)에서 명확하게 전개된다. 들뢰즈의 시네마 이론에서 베르그송의 열린 전체를 검토하기 위해 보그(Bogue)가 저술한 《들뢰즈와 시네마 *Deleuze on Cinema*》 제1장을 참조하라.

10) 들뢰즈와 가타리는 "사람·주체·사물·실체의 양태와 매우 다른 개별성의 양태가 있다"(《천의 고원》 261) 하고, 이를 특개성이라 정의한다. [역주]

해서 리토르넬로와 [탈]영토화의 개념들을 충분하게 이해해야 하는 정의이다)를 탈영토화하는 것으로 구성된 활동적이고 창조적인 작용"(MP 369; 300)으로서 음악을 기술한다. 그들이 언급하듯이 음악의 리토르넬로는 영토성과 중요한 관계들을 가진다. 예를 들면 고대 그리스 음계들과 힌두의 **데시탈라스**(deçi-tâlas)의 '백 가지 리듬' 각각은 특정한 음계와 기호, 뿐만 아니라 특정한 지역 혹은 지방과 연관된다. 이런 관점에서 음악의 리토르넬로는 새노래와 유사하다. 동물행동학자들은 오랫동안 새노래를 새영토의 경계를 결정하는 기본적인 구성 요소로서 인식했다. 들뢰즈와 가타리는 지리학적으로 연관된 소리 모티프들의 이런 실례들을 발췌하면서, 영토를 구획하는 몇 가지의 리듬적인 양식들을 언급하기 위해 리토르넬로의 개념을 확장한다. 이런 과정이 발생하는 기본적인 방식을 나타내기 위하여 세 가지 예가 필요할 것이다. 1) 어둠 속에서 두려워하는 한 아이는 그 자신을 안심시키기 위해 노래를 부르고, 그러한 행동에서 카오스 가운데 안정된 상태, 즉 비차원적인 공간에서 질서의 장소를 설정한다. 2) 고양이 한 마리가 집의 모퉁이, 뜰의 나무, 그리고 덤불에 방사하고, 그것으로 자기의 영토임을 주장하는 차원적인 지역의 경계를 정한다. 3) 새는 새벽녘에 즉흥적인 아리아를 부르고, 다른 환경과 우주 전체로 자신의 영토를 펼친다. 안정성의 점, 소유지의 순환, 외부로의 열림, 이것들이 리토르넬로의 세 가지 측면이다.[12] 세 가지가 서로 구별될 수는 있지

11) 리토르넬로란 말은 반복구란 뜻이고, 가령 새들의 리토르넬로란 새들의 반복구, 그래서 소리만으로 새를 떠올리게 하는 반복구이다. 메시앙은 새들의 리토르넬로를 탈영토화하여 새로운 음악적 소리의 선들을 만들어 냈고, 이 표현 형식을 이용해 작품을 만들어 새들의 감응을 생산하는 악구들(새들로 재영토화되는 반복구)을 만들어 냈다. 이런 점에서 새소리를 탈영토화하는 것이 상대적으로 표현 형식을 구성했다면, 그것을 통해 만들어진 소리가 새소리나 새의 감응을 야기할 때 그것은 상대적으로 내용의 형식에 해당된다. 반복구 내지 리토르넬로가 음악에 고유한 내용이자 내용의 블록이라는 말은 이런 의미이다.(《노마디즘 2》 107-108 참조)〔역주〕

만, 그것들은 진화적이거나 혹은 발생적인 시퀀스 속에서 연속적인 순간들을 재현하지 않고, "단일하고 동일한 것의 세 측면을 재현한다."(MP 383; 312)[13] 그리고 그것(단일하고 동일한 것)은 하나의 형식 속에서 즉시 그 자체를 명시하고, 즉시 다른 형식 속에서 그 자체를 분명하게 보여준다. 리토르넬로는 안정화의 점으로서 직접적인 구성 요소들과 하부-배치(infra-assemblage)를, 환경의 순환으로서 차원적인 구성 요소들을 가지는 내부-배치(intra-assemblage)를, 그리고 외부로의 열림으로서 이행 혹은 탈주의 구성 요소들을 가지는 상호-배치(inter-assemblage)를 창조한다. "카오스의 힘들, 대지의 힘들, 우주의 힘들, 이런 모든 힘들은 서로 직면하고, 리토르넬로에서 결합된다." (MP 384; 312)

영토가 형성되는 요소들은 환경들과 리듬들이고, 그것들은 자체적으로 카오스에서 창조된다. 들뢰즈가 그의 작품들의 몇몇 부분에서 주장하는 것처럼 카오스는 모든 소들이 검은색인 어두운 밤이 아니라, 다시 말해 질서와 대립되고 미분화되지 않고 생각 불가능한 흐릿함이 아니라 질서가 자발적으로 발현하는 발생 매개체이다. 카오스는 질서의 점이 생겨날 수 있는 방향 벡터들을 가진다. 우리는 기하학적인 점으로서 이런 질서의 위치를 유용하게 착상할 수 있지만, 그것은 비활성적이지 않으며 이동 가능하다. 그것은 자기-충족적이지 않고, 다른 질서의 장소와의 관계에 의해 결정되므로 변동적이고 일시적이다. 그러므로 이런 모든 의미에서 그것은 방향 공간을 묘사하고, 들

12) 리토르넬로에는 방향적 성분·차원적 성분·이행적 성분의 세 가지가 있다. 먼저 방향적 성분은 방향을 표시하는 것으로, 그것은 출생과 같은 영토적인 기원을 담고 있는 성분이다. 차원적 성분은 자기 나름의 표현적인 질서를 구성하는 성분이다. 이행적 성분은 하나의 배치에서 다른 배치로 이행하게 하는 성분이다.(《노마디즘 2》 230 참조)〔역주〕

13) "리토르넬로는 세 가지 측면을 가지고 있다. 그것은 그것들을 동시적으로 진행하고, 혼합하기도 한다."(《천의 고원》 312)〔역주〕

뢰즈와 가타리는 그 공간을 '환경'이라 부른다. 하나의 환경은 공간-시간이 코드화된 블록이고, "주기적인 반복"(MP 384; 313)에 의해 정의되는 코드이다. 그러나 모든 환경은 다른 환경들과 접속한다. 그리고 "각 코드는 영속적인 변환(횡단) 코드화(transcoding) 혹은 형질 도입(transduction)의 상태에 있다."(MP 384; 313)[14] 예를 들면 우리는 일련의 하부 환경의 견지에서 아메바의 환경을 기술할 수 있다. 아메바의 환경은 그것 주위의 액체 매개체(외부 환경), 그것의 기관들(내부 환경), 세포막을 횡단하며 내부와 외부 사이에서 그것의 교환(중간 매개 환경), 그리고 음식·햇빛·다른 에너지 근원과 그것의 관계(병합된 환경)로 구성된다. 각 경우에서 우리는 일정한 하부 환경을 코드화하는 주기적인 반복을 결정할 수 있고, 공간-시간의 특정한 블록을 구성하는 규칙적인 양식들을 결정할 수 있으며, 다양한 하부 환경의 상호 작용으로 초래되는 양식들의 변동들을 상술할 수 있다. 아메바의 환경은 카오스 속에 질서의 장소이다. 그러나 그것은 방향 벡터를 따라 카오스에서 나타난다. 그리고 그것은 외부와 내부로부터 카오스에 열린 채 존속한다. 따라서 카오스는 결코 환경의 질적인 대조가 아니라, 단지 "모든 환경들의 환경"(MP 385; 313)이다.

주기적인 반복은 환경을 코드화한다. 그러나 우리는 두 환경 사이에서 혹은 환경과 카오스(모든 환경들의 환경으로서의 카오스) 사이에서 발생하는 리듬으로부터 이러한 반복의 박자(measure, 혹은 meter)[15]를 구별해야 한다. 박자는 동일한 것의 반복을, 되풀이하여 재생산되

14) "변환 코드화 혹은 형질 도입은 환경이 다른 환경의 토대로서 역할하거나, 혹은 반대로 다른 환경 위에서 설정되는 방식이다."《천의 고원》 313)〔역주〕

15) 박자란 리듬을 시간적으로 분절하는 형식이고, 이는 음가(音價)와 강약에 의해 리듬에 규칙적인 통일성을 부여하는 일종의 척도(measure)로 기능한다. meter라고 부르기도 하는데, 박자가 갖는 척도적인 측면을 강조하는 말이다. 2박자, 3박자 혹은 4분의 3박자, 8분의 6박자 등. 그런데 그것은 시간적인 길이로 표시되는 음가만이 아니라 강함과 약함을 갖는 박(pulse)을 갖고 있다.《노마디즘》 221 참조)〔역주〕

는 선재하고 자기-동일적인 양식의 반복을 함축한다. 반면 리듬은 "동일하지 않거나 혹은 통약 불가능한 것이고, 언제나 변환 코드화의 과정 속에 존재하며, 동질적인 공간-시간이 아니라 이질적인 블록들로"(MP 385; 313) 작용한다. 간단히 말해서 리듬은 차이 혹은 관계 ([하부-환경들의 집합체로서의] 환경 자체의 내부에서 환경들이 서로서로와, 카오스와 소통하는 중간체)이다. 리듬은 환경 박자에 의한 간접적인 부산물이 아니라, 환경의 근본적인 구성 요소이다. 인간 신체를 고려해 보라. 그것의 내부 환경은 다양한 요소(심장 · 허파 · 뇌 · 신경 등이 그것에 고유한 주기적인 반복률을 가지는 각각의 요소)로 구성된다. 그러나 신체 리듬들은 다양한 환경과 하부-환경들 사이에서 발생한다. 예를 들면 신경과 호르몬의 자극에 반응하여 고동치는 심장의 규칙적인 박자는 호흡률, 외부 환경 변환 등으로 변화한다. 어떤 의미로 심장의 주기적인 반복은 리듬을 생산하지만, 동일한 박자를 재생산하지 않고, 다른 환경들에 고립되지도 않는다. 그것의 규칙적인 박자는 동일한 박자의 재생산이 아닌 생동적인 박(pulse)이고, 그것의 규칙성과 변이성은 차이의 사이 환경(intermilieu) 리듬들로부터 분리될 수 없다. 들뢰즈와 가타리가 단언하듯이 "환경은 실제로 주기적인 반복에 의해서 존재하지만, 그러한 반복은 단지 환경이 다른 환경으로 전환하는 차이를 생산하는 결과를 가진다. 차이는 리듬적이고 반복이 아니지만, 반복은 차이를 생산한다. 그러나 그 생산적인 반복은 재생산적인 박자와는 아무런 관련이 없다."(MP 385-86; 314)

환경에서 영토까지

그러나 환경은 영토가 아니다. 왜냐하면 영토는 "사실상 환경들과 리듬들에 영향을 주는 행위, 그것들을 '영토화하는' 행위"(MP 386;

314)이기 때문이다. 그러한 활동은 본질적으로 예술적이고 영유적이며, 환경의 구성 요소들이 특질로서 나타나고, 리듬들이 표현적으로 되는 활동이다. 예를 들면 영토적 열대어의 다양한 종의 눈부신 색채를 고려해 보라. 많은 물고기의 성적 자극 혹은 외부 위협에 대한 호르몬 반응들은 몸 색깔의 변화를 일으킨다. 그러나 그러한 변화는 일시적이고 특정한 환경 기능과 연결된다. 대조적으로 영토적 물고기의 천연색은 일정한 공간과의 관계를 표현하고, 그 공간 속에서 행동들에 따라 변하지 않는 시간적인 연속성에 이른다. 영토성 연구의 개척자인 콘래드 로렌츠가 진술하듯이 열대어의 특정한 색채 표현은 물고기의 현존을 화려하게 알리는 포스터와 유사하고, 산호초의 특정한 영역의 소유권에 대한 물고기의 주장이다. 물고기가 화려하게 색채화하면 할수록, 한층 더 공격적으로 그 종들은 영토적으로 된다. 표현적 특질들의 유사한 출현은 스테이지메이커(**세노포이에트 덴티로스트리스**; Scenopoeetes dentirostris)[16]에서 확연해진다. 그 새는 나무에서 나뭇잎들을 꺾어서 땅에 떨어뜨리고, 아래쪽에 자기의 구역을 나타내기 위해 그리고 영토의 경계를 정하기 위해 그 잎들을 앞뒤로 뒤집는다.[17] 각 잎은 환경에서 제거되는, 하나의 특질로 변환되는 환경의 구성 요소이다. 그리고 스테이지메이커의 행동은 더 이상 단순히 환경의 기능이 아니라 표현적으로 되는 리듬을 구성한다. 나뭇잎은 포스터, 적절한 영토와 새의 일체감을 선언하는 **아르 브뤼**(Art Brut)[18]의 형식과 같다.

16) "세노포이에트는 나뭇잎으로 즉석 무대를 만들어 바로 그 위의 나뭇가지에 앉아서 목청을 돋우어 가며, 제 자신의 음조들과 또 막간에 자신이 흉내내는 다른 새들의 음조들로 구성된 노래를 부른다. 그야말로 완벽한 예술가인 것이다."(《철학이란 무엇인가?》) 266-67 참조) 이런 이유로 세노포이에트를 스테이지메이커로 음역했다. [역주]

17) 스테이지메이커의 세부적인 기술을 위하여 마셜(Marshall)의 《바우어-새들: 새들의 장식과 번식 주기 Bower-Birds: Their Displays and Breeding Cycles》 154-64쪽, 그리고 길리아드(Gilliard)의 《천국의 새들과 바우어 새들 Birds of Paradise and Bower Birds》 273-81쪽을 참조하라.

따라서 영토 설정과 함께 "환경의 구성 요소는 **특질**(quality, 프랑스어 quale)과 **소유**(property, 프랑스어 proprium)"(MP 387; 315)가 된다. 방향적인 환경은 한정적이고 차원적인 공간이 된다. 그러나 그것은 기능을 결정하는 공간이 아닌, 차원적인 공간을 설정하는 표현적 특질/소유를 영토화하는 기능이다. 동일한 순간에 특질은 환경의 구성요소에서 분리되고, 점유가 선언되며, 차원적인 공간이 설정된다. 영토는 "사실상, 행위이다."(MP 386; 314) 그러한 행위가 반드시 의도적이거나 혹은 의식적이지 않을지라도(스테이지메이커가 나뭇잎을 따려고 결정한 것과 테트라(tetra)가 물론 눈부신 무늬들의 장식을 선택하지 않은 것은 불확실하다). 좀더 정확히 말하면 영토화는 "표현적으로 되는 리듬의 행위이거나, 혹은 질적으로 되는 환경 구성 요소들의 행위이다." (MP 388; 315) 리듬 그 자체(환경들 사이의 미분적이고 통약 불가능한 관계)는 영토를 창조하고, 그것과 더불어 점유지에 경계를 정하는 표현적 특질들을 창조한다.

동물행동학자들은 오랫동안 영토적 동물들의 점유성을 강조했다. 그러나 들뢰즈와 가타리는 이러한 동물들이 예술가라고 주장한다. "소유는 우선 예술적이다. 왜냐하면 예술은 첫째로 **플래카드 · 포스터**이기 때문이다."(MP 389; 316) 영토적 표지는 서명이고, 영역을 창조하고 그 영역의 소유주를 명시하는 표현적 특질이다(우리가 지적해야 하듯이 이러한 소유주는 선재하는 주체가 아니다. 오히려 표현적 특질의 묘사를 통해서 주체로서의 소유주와 영토 양쪽 모두가 동시에 구성된다는 것이다). "우리는 한 구획의 땅에 깃발을 꽂는 것처럼 대상에 서명을 한다."(MP 389; 316) 따라서 예술은 소유 · 점유와 연결되지만, 환

18) 프랑스 화가 · 조각가 · 판화가인 장 뒤뷔페(Jean Dubuffet)가 아르 브뤼의 기법과 사상을 발전시켰는데, 아이들과 정신병 환자들의 그림 연구에 유래한 아르 브뤼는 딱딱하고 전통적인 그림에서는 찾을 수 없는 즉흥성과 생명력을 얻고자 했다.(《생물학적 인간, 철학적 인간》 68-69 참조)〔역주〕

원적인 의미로 예술이 자기-보존의 본능에 뿌리박힌 본래적인 취득의 결과는 아니다. 정반대로 "표현적인 것은 점유하는 것과의 관계에서 1차적이다."(MP 389; 316) 예술은 표현적 특질들의 배치로서 영토를 형성하는, 그리고 점유하는 소유자의 정체성을 설정하는 활동적인 작인(agent)이다.

영토 설정에서 중요한 것은 특질들과 리듬들의 자율성이다. 들뢰즈와 가타리의 용어에서, 만약 영토가 형성되길 의도한다면 일정한 단계의 탈코드화와 탈영토화가 발생해야 한다. 만약 열대어의 천연색이 영토적인 표지로서 역할하려고 한다면, 그것은 성적이거나 혹은 공격적인 자극과의 어떤 고착된 접속을 상실해야 한다. 갈색 스테이지메이커처럼 만약 나뭇잎 따기가 일정한 주기적 활동이라면, 모든 장소들이 아무렇지 않은 듯 나뭇잎 부스러기로 흩뜨려지게 될 것이다. 그러나 나뭇잎 따기는 일정한 자율성과 불확정성을 가지기 때문에 하나의 장소가 모든 다른 장소들로부터 구별화될 수 있고, 영토로서 설정될 수 있다. 따라서 영토 설정은 어느 정도의 탈코드화 혹은 특질들과 리듬들의 '비고착화'를 수반하고, 특정한 영역에 의한 그 특질들과 리듬들 다음에 일어나는 재코드화를 발생시킨다.

더욱이 자율성은 주어진 영토 속에서 다양한 특질을 연결하는 변화 관계들에서 분명하게 나타난다. 특질들과 관계들은 서로의 고립 속에서가 아니라 충동(impulse)의 내적 환경과 상황의 외적 환경에 대한 영토적 관계를 '표현하는' 복합체들에서 발생한다. 내적 관계들은 **영토적 모티프**를 구성하고, 외적 관계들은 **영토적 대위법**(counterpoints)(MP 390; 317)을 형성한다. 그리고 양쪽 모두가 한편으로는 내적 충동과 추동의 양식들을 조직화하는 비박절적(拍節的)이고 자율적인 리듬들에 의해, 다른 한편으로는 환경적인 변수들과 외적 접속에 의해 특징화된다. 동물행동학자들은 이러한 모티프과 대위법의 형성을 '의식화'(儀式化)[19]로서 언급하고, 대개 이런 과정을 소통 기능을 수행하는

행동 양식의 변양(modification)으로서 정의한다. 그들은 영토적 동물들에서 의식(儀式) 작용의 중요성을 인식하지만, 일반적으로 영토적인 의식을 단순한 자극-반응의 양식들로서 간주한다. 그리고 그 자극-반응 양식들은 새로운 기능들을 지니기 위하여 변양되고 결합된 다른 이와 같은 양식들의 흔적들로 구성된다. 그러나 들뢰즈와 가타리는 의식을 구성하는 행위들의 복합체(예를 들면 노래하기, 둥지 짓기, 치장하기, 과시하기, 그리고 새의 짝짓기 의식에서 화려한 깃털 장식하기)는 차이들의 자율적인 배치(예를 들면 리듬들)의 존재를 추정하고, 그 차이들의 자율적인 배치는 의식의 이질적인 충동과 상황을 서로의 관계 속에서, 그리고 경계화된 영토의 관계 속에서 설정한다고 주장한다.

예를 들면 수컷의 큰 가시고기는 암컷을 보자마자 지그재그 댄스를 시작한다. 그것은 짝짓기를 위한 수컷의 욕망을 신호로 보내는 것이다. 로렌츠와 다른 연구자들에 따르면 수컷의 '지그' 댄스, 암컷으로 향하는 운동은 공격 충동의 흔적이고, 보금자리를 향하는 '재그' 댄스는 성적 충동의 결과이다. 두 운동은 결합되고, 댄스에서 새로운 기능을 부여받고, 댄스는 그 자체로 행동들의 복합적인 시퀀스로서 역할을 한다. 암컷이 나타나고, 수컷이 춤을 추고, 암컷이 구애 동작을 하고, 수컷이 인도하고, 암컷이 따라가고, 수컷은 암컷에게 보금자리 입구를 보여주고, 암컷이 보금자리로 들어가고, 수컷이 몸을 떨고, 암컷

19) 종 사이의 비교나 행동의 개체 발생 연구를 통해서 진화학적 발달의 규칙성은 개체간 의사소통에 기여하는, 또한 전체적으로 표정 행동으로 불리는 행동 양식에서 분명히 나타날 수 있다. 이런 많은 행동 양식들은 확실히 신호 전달의 증진에 기여해 온 진화학적 변화 과정 속에서 무엇보다 공격 행동 및 성적 행동에서 기원된 것들에서 발견될 수 있다. 이런 과정을 인간적인 관습 형성이라는 말을 본떠 의식화라고 부른다. 의식화 행동은 여러 종들간의 비교, 그리고 의사소통의 과정에서 쉽게 인식될 수 있는 일련의 특징에 있어서 비의식화 행동과 구별된다.《동물행동학의 이해》348 참조)(역주)

은 알을 낳고, 수컷은 알들을 수정시킨다.(아이블-아이베스펠트 185-87 참조) 외적 환경이 다양한 방식으로 댄스에 영향을 주고, 암컷의 출현은 단지 짝짓기 계절 동안 하루의 특정한 시간에 지그재그 운동을 일으킨다. 3개 혹은 4개 클러치(보통 13개)의 알을 수정시킨 후 수컷의 성적 충동은 약화되고 춤추는 것이 끝난다. 잉태하는 알들의 산소 섭취로 인해 보금자리 주위의 물에서 이산화탄소가 증가하고, 이에 대한 명확한 반응으로 수컷은 파닥거리는 가슴지느러미의 운동을 통해 알들에게 산소를 공급하기 시작한다.(ibid. 54)

따라서 큰 가시고기의 지그재그 댄스는 내적 충동(공격적인 지그와 성적인 재그의 결합)을 구성하는 영토적 모티프이고, 외적 환경(암컷의 출현, 계절과 하루 시간, 보금자리 주위의 이산화탄소 양)에 반응하는 영토적 대위법이다. 지그재그 댄스는 리토르넬로이고, 환경 기능들로부터 탈코드화되고 새로운 영토적 기능들로 재코드화되는 요소들의 배치이다. 플래카드 혹은 포스터로서, 다시 말해 수컷 큰 가시고기의 영토 점유의 단순한 서명으로서만 역할하기보다는 오히려 지그재그 댄스는 영토에 대한 내적 그리고 외적 구성 요소들의 관계들을 표현한다. 특질들과 관계들은 특정한 자율성에 도달한다. 그것은 "단순히 서명의 문제가 아니라 스타일"(MP 391; 318)의 문제이다. 그래서 마치 영토적 대위법이 '선율적 풍경'(paysages melodiques)을 형성하는 것처럼, 내적인 영토적 모티프가 '리듬적 인물'(personnages rythmiques)을 형성하는 것으로 여겨질 수 있다. 리듬적 인물에서는 "리듬 그 자체가 온전한 그대로의 인물이고," 선율적 풍경에서는 대위법적인 관계가 하나의 선율을 작곡하고, 그 선율은 "잠재적인 풍경의 대위법에서 울려 퍼지는 풍경"(MP 391; 318) 그 자체이다.[20] 새가 영토적 노래를 부를 때 우리는 새가 기쁨 또는 슬픔을 노래하거나, 혹은 새가 새벽을 맞이하거나, 혹은 라이벌과 경쟁하는 등의 말로서 의인화하지 않는다. 왜냐하면 노래가 영토 구성의 규칙적인 양식을 나타내는 내

적 충동과 외적 환경 사이의 **관계**를 명료하게 표현하기 때문이다. 노래의 리듬들이 영토를 구성하는 모든 요소들의 리듬들이기 때문에, 어떤 의미로 영토적 구성 요소들의 전체적 효과를 양식화하려고 표현하는 자율적인 리토르넬로에서 새를 **통해** 노래하는 영토화의 과정이기 때문에 노래는 "지형적"(MP 392; 319)이다. 간단히 말해서 모티프와 대위법은 자극-반응을 반사 작용하는 간접적인 부산물들이 아니라, 고유한 생명을 가진 리듬들이다. 따라서 우리는 약간은 다른 용어로 설명할 수 있다. 즉 요소들이 결합하는 이질적인 요소들에 대하여 특정한 자율성을 가지는 차별적인 관계들의 불규칙적인 양식들에 의해 영토는 특징화된다.

영토화는 또한 두 가지의 중요한 결과인 "기능들의 재조직화"와 "힘들의 재그룹화"(MP 394; 320)를 유도한다. 특히 두번째 결과는 영토화의 우주적 차원을 이해하는 데 중요하다. 영토화될 때 행동들은 변양과 전문화를 경험하고, 그 결과는 "둥지 만들기와 같은 새로운 기능들의 창조이고, 종-내부의 되기에서 본성을 변화시키는 공격과 같은 오래된 기능들의 변형"(MP 394; 320-21)이다. 기능들을 재조직화하는 것과 더불어 "영토는 대지의 힘에 의해 구성된 단일한 묶음으로 다른 환경들의 모든 힘들을 재그룹화한다."(MP 395; 321) 모든 영토는 강밀도의 힘들이 결합하는 강밀도의 중심을 가진다. 중심은 신의 왕국처럼 언제나 가까이 있으면서도 도달하기 어렵고, 영토 내부와 영토

20) 영토적 모티프를 리듬적 인물이라 하고, 영토적 대위법을 선율적 풍경이라고 하는 것은 음악과 영화의 경우를 복합해서 만든 개념이다. 영화에서 움직이는 인물과 결부되어 다양한 장면, 다양한 풍경이 만들어지고, 여기서 인물은 이어지는 시퀀스를 하나의 장면으로 포착하게 하는 요소이다. 여기서 인물은 반복의 방식으로 일련의 장면들에 어떤 통일성을 부여하는 요소이다. 반면 풍경은 끊임없이 변하며, 인물이 이어지는 장면에 하나라는 연속성을 부여한다면 풍경은 그것을 동일한 장면에 머물지 않게 차이화하는 역할을 한다. 따라서 들뢰즈와 가타리는 리듬과 인물, 선율과 풍경을 대응시키며, 리듬적 인물과 선율적 풍경의 두 요소로 차이의 양상을 포착하려고 시도한다.(《노마디즘 2》 223-25 참조)〔역주〕

외부에 동시에 존재한다(들뢰즈과 가타리는 종교가 동물들과 인간들의 공통적인 것이라고, 동물들과 인간들에서 종교는 힘들의 영토적 결집과 연관된다고 주장한다). 이런 중심의 분명치 않은 본성은 먼 고향 혹은 집결 장소 주위에 영토가 구성되는 특정한 동물들의 이주(예를 들어 산란하는 장소로 회귀하는 연어, 무리로 모이는 메뚜기와 푸른머리되새, 대양저를 횡단하여 수 마일 동안 일렬종대로 행진하는 닭새우)에서 확연히 드러난다. 이것들은 영토화에서 발생하는 재집결의 극단적인 예들이다. 그러나 그것들이 기본적인 과정에 대한 예외들은 아니다. 왜냐하면 영토가 힘을 우주 전체로 발산시키는 열림 그 자체인 강밀한 중심 속에서 모든 영토는 힘들을 결합시키기 때문이다. 따라서 사회적 조직화의 영토적 형식들이 그룹 상호 작용의 비영토적인 양식들을 발생시킬 수 있다는 것은 그렇게 놀라운 일이 아니다. 왜냐하면 영토들은 본래 탈코드화 혹은 탈영토화의 과정에 노출되어 있기 때문이다. 그러므로 영토적 동물들에서 수컷-암컷 쌍들은 단지 영토 내부의 커플들로서 기능하기 쉽고, 반면에 사회적 조직화의 다른 복합적 형식들에서 커플 결합들은 지리적 좌표와 관계하여 자율성의 상대적 혹은 절대적 정도(degree)를 가진다.

따라서 영토성은 탈코드화와 재코드화(탈영토화와 재영토화)의 복합적인 과정이고, 그것은 기능들의 재조직화와 힘들의 재결집을 유도하는 표현적인 특질들과 자율적인 리듬들(영토적인 모티프와 영토적인 대위선율 양쪽 모두)을 창조함으로써 환경들과 리듬들을 변형시킨다. 따라서 우리는 리토르넬로의 초기 분류에 대해 다음과 같이 상세히 설명할 수 있다. 리토르넬로는 1) 영토를 표지하거나 조합할 수 있고, 2) 영토를 내적 충동들 그리고/혹은 외적 상황들과 접속시킬 수 있으며, 3) 전문화된 기능들을 확인할 수 있고, 4) 영토를 중심화하기 위하여 혹은 영토 외부로 나아가기 위하여 힘들을 결집시킬 수 있다.

이러한 리토르넬로는 음악에 적절한 내용을 형성한다. "리토르넬로

가 본래 영토적이고, 영토화 혹은 재영토화하는 데 반해, 음악은 리토르넬로를 표현의 탈영토화하는 형식을 위해 탈영토화된 내용으로 만든다."(MP 369; 300) 사실상 음악은 고유한 구성 요소들을 체계적인 규칙들(전통적인 화성과 대위법의 규칙들과 같은)에 종속시킨다. 그러나 들뢰즈와 가타리가 주장하듯이 모든 위대한 작곡가들은 그들 시대에 주어진 통례들을 타파하기 위해서 "화성의 수직선과 선율의 수평선 사이에 일종의 대각선"(MP 363; 296)을 개발하려고 노력했다. 리토르넬로의 탈영토화되는 과정은 본질적으로 **되기**의 과정, 다시 말해 여성-되기, 아이-되기, 동물-되기, 혹은 분자-되기의 과정이고, 무한한 시간의 비박절적인 리듬들을 분절시키는 환경들과 영토들**간의** 이행이다. 이것이 의미하는 바는 올리비에 메시앙의 작곡 실행들에 대한 간략한 검증 후에 더 명확하게 될 듯하다.[21]

메시앙과 시간의 작곡

일견하여, 우리는 독실한 가톨릭 작곡가와 두 명의 유물론 철학자인 들뢰즈와 가타리 사이에 공통점을 거의 찾을 수 없다고 기대할지 모른다. 그러나 메시앙의 기독교 신봉과 일생 동안 작곡가로서 중심적 역할을 수행했던 신앙에도 불구하고, 그의 사유와 실행 속에는 《천의 고원》에서의 음악에 대한 설명과 일치하는 중요한 것이 존재한다. 아마도 이것은 어느 정도 메시앙의 신비적인 경향들 때문이고, 그런 경향들이 그가 작품들에서 고통과 슬픔보다는 오히려 기쁨과 환희를 강조

21) 로버트 셜로 존슨(Robert Sherlaw Johnson)의 《메시앙 *Messiaen*》과 폴 그리피스 (Paul Griffith)의 《올리비에 메시앙과 시간의 음악 *Olivier Messiaen and the Music of Time*》은 메시앙의 음악을 유용하게 다룬다. 또한 할브라이흐(Hallbreich) · 페리에 (Périer) · 니콜라스(Nicholas)가 저술한 메시앙에 대한 책들이 흥미롭다.

하도록 했다. "나의 음악은 즐겁다. 그것은 영광과 광명을 포함한다. 물론 고통 역시 나에게 존재한다. 그러나 나는 통절한 작품들을 거의 쓰지 않았다. 나는 그것에 어울리지 않는다. 나는 성스러운 의식에서 광명 · 환희 · 영광을 사랑한다."(뢰블러 92) 그의 많은 종교 작품들, 특히 〈영광의 존체〉와 같이 부활된 몸(그것의 순화 · 이동성 · 강도 · 광휘 등)을 찬양하는 작품들은 들뢰즈와 가타리의 견해에 대한 확언으로서 적절한 역할을 할 수 있다. 그들은 "음악은 결코 비극이 아니라 우리에게 죽음을 위한 취향을 주는 기쁨, 즉 행복을 위한 취향보다는 오히려 행복하게 죽고 싶은 취향, 소멸해 버리고 싶은 취향을 부여하는 기쁨이다"(MP 367; 299)고 진술한다. 게다가 신의 환희에서 인간 열정과 자연 리듬까지 어려움없이 나아가는 메시앙의 능력, 다시 말해 "가톨릭 신앙과 트리스탄(Tristan)과 이졸데(Isolde) 신화 그리고 고귀하게 개발된 새 노래의 병치"(새뮤얼 3)를 음악에 가져오는 그의 능력은 분자 영역과 우주 영역에 미치는 욕망하는—생산의 고원들을 창조한 들뢰즈와 가타리의 실행과 멀리 떨어진 것이 아니다.

그러나 분명하게도, 들뢰즈와 가타리가 메시앙에 대해 가장 관심을 가지는 것은 음악적 표현의 모든 매개 변수들로 실험 작업한 그의 헌신에 있다. 들뢰즈와 가타리는 "끊임없는 변주 속에 모든 구성 요소들"을 배치시키는, "나무 대신에 리좀을" 형성하는, 그리고 "잠재적인 우주 연속체(이러한 연속체에서 빈틈 · 침묵 · 단절(rupture) · 절단(cuts)조차도 한 부분을 차지한다)를 이용하는"(MP 121; 95) 음악을 요구한다. 이런 관점에서 메시앙의 음악이 범례가 된다. 1944년 초기에 메시앙은 작곡 수업에서 제2 빈 악파(the Second Viennese School)의 한계에 대해 설명했다. 통례적인 리듬과 형식의 개념들이 검토되지 않은 채, 그 악파의 작품들에서는 오직 음고 구조들만이 연구된다.(골레아 247 참조) 메시앙은 일생 동안 리듬과 화성 음계(harmonic modes)를 실험했다. 그리고 〈음길이와 강도의 선법〉(1949) 이후부터의 작품에서 그는

강약법(dynamics)·음색(timbre)·음량, 그리고 다른 작곡 구성 요소들에 대한 다양한 12음과 음계의 접근을 탐사했다.

음악에 대하여 메시앙이 가장 열성적으로 실험했던 분야들 중 하나는 리듬이다. 그가 진술하듯이 리듬적인 음악은 "반복, 똑바름과 동등한 분할을 경멸하는 음악"이다. 간단히 말해서 그것은 "자연의 운동, 자유롭고 불규칙한 음량의 운동에 영감을 받는 음악이다."(새뮤얼 33) 들뢰즈와 가타리에 따르면, 메시앙에게 있어서 리듬과 박자는 대조적인 개념이고, 그는 '리듬적인 음악'(재즈, 군대 행진곡)을 향해 나아가는 것을 순수 리듬의 부정으로서 인지한다. 메시앙은 리듬을 "박자수(number)와 음량의 변화"로서 정의한다.

전 우주에 단일한 비트만 있다고 가정해 보라. 하나의 비트, 그것 앞에도 불변이고, 그것 다음에도 불변이다. 전과 후, 그것은 시간의 탄생이다. 그 다음, 거의 즉각적으로 두번째 비트를 상상해 보라. 어떤 비트가 그것을 뒤따르는 고요함에 의해 연장되기 때문에 두번째 비트는 첫번째보다 더 길어질 것이다. 다른 박자수, 다른 음량, 그것은 리듬의 탄생이다.[22]

리듬은 강도의 순간들, 음량의 불규칙한 확대를 창조하는 통약 불가능한 강세들의 탄생이다. 박자가 동일한 시간의 균일한 분할을 가정하는 반면, 리듬은 유동의 시간, 복합적인 속도들과 가역적인 관계들

22) 존슨에 의해 인용된 〈브뤼셀 회의 Conférence de Bruxelles〉(1958) 32쪽. 이 인용문을 《차이와 반복》(33; 21)에서의 리듬과 박자에 대한 들뢰즈의 진술과 비교하라. "그러나 지속은 단지 음의 강세에 의해 한정될 때만 존재한다. 강세들이 규칙적인 간격들에서 생산된다고 한다면, 우리는 강세들의 기능에 대해 잘못 알고 있는 것이다. 대조적으로 음의 길이와 강도의 길이는 박자적으로 균등한 지속 혹은 공간에서 불균형성, 통약 불가능성을 창조함으로써 작용한다. 그것들은 두드러진 점들, 언제나 폴리리듬(둘 이상의 리듬을 동시에 연주)을 표시하는 특권화된 순간들을 창조한다."

의 시간을 전제한다. 메시앙이 진술하는 것처럼 음악가는 다양하고 "서로 중첩된(superimposed) 시간-척도"에 민감해야 한다. "그리고 그 시간-척도(별의 무한히 긴 시간, 산의 매우 오랜 시간, 인간의 중간 정도의 시간, 곤충의 짧은 시간, 원자의 매우 짧은 시간)는 우리를 둘러싼다(물론 우리 자신에 내재한 시간-척도(생리적·심리적인 것)를 언급하지는 않는다)."(뢰블러 40) 그가 진술하듯이 리듬을 통하여 음악가는 시간을 실험하고, 새로운 시간 관계들을 나타낼 수 있다. "그는 시간을 리듬으로서 여기저기에 세분할 수 있고, 어느 정도 그가 시간의 다른 점들을 산책하는 것처럼, 혹은 과거로 전환함으로써 미래를 축적하는 것처럼 역순으로 시간을 재결합할 수 있다. 그리고 이러한 과정 속에서 그의 과거 기억은 미래 기억으로 변형된다."(뢰블러 41)

메시앙은 수많은 기법들을 이용하여 음악에 비박자적인 리듬들을 생성시킨다. 그리고 그 기법들 중에서 '첨가된 음길이,' '리듬적 인물,' 그리고 '역행 불가능한 리듬'(nonretrogradable rhythms)의 사용이 가장 중요하다.[23] 메시앙이 《나의 음악어법》에서 첨가된 음길이를 정의하는 것처럼 그것은 "단음 길이이고, 음표(note), 혹은 쉼표(rest), 혹은 부점(dot)에 의해서 어떤 리듬에든지 첨가된다."(메시앙 1:16) 음길이가 첨가될 수 있는 세 가지 방법을 논증하기 위해 메시앙은 다음의 네 가지 경우를 제시한다.

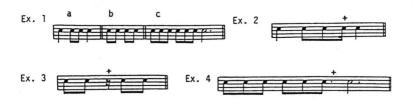

예 1의 세 소절(a, b, 그리고 c로 표시된)은 음길이가 첨가되는 통례

적인 단위들이다. 예 2에서 (a)소절은 첨가된 음표에 의해 변양된다. 예 3에서 쉼표가 (b)에 첨가된다. 그리고 예 4에서 첨가된 부점은 (c) 소절을 변화시킨다(각각 첨가된 음길이는 +로 표시된다). 그 결과는 예 1의 일반적인 박자(3/4[a], 2/4[b], 그리고 12/8[c])를 13/16(예 2), 5/16(예 3), 그리고 25/16(예 4)의 복합적인 박자로 전환하는 것이다. 첨가된 음길이가 작곡에서 흔히 사용될 때 그것은 모든 박자의 규칙성을 손상시킨다. 그리고 세로줄(bar line)은 시간의 고정된 단위를 표지하기보다는 오히려 음량을 변화시키는 리듬 기본 조직들을 구획짓고, 세로줄의 기능은 다양한 소리 사이의 화성 관계들을 조정하기 위해 편리한 준거점의 기능으로 환원된다.

들뢰즈와 가타리가 《천의 고원》에서 인용하는 메시앙의 '리듬적 인물'의 개념은 첨가된 음길이의 개념을 확장한 것으로서 인지될 수 있다. 리듬의 음길이들을 더하거나 혹은 빼거나 하여 음형(figure)을 계속적으로 변양함으로써, 작곡가는 역동적인 관계들이 무대 인물들의 관계들인 듯한 '리듬적 인물'을 개발시킨다.

연극에서 세 명의 배우들의 한 장면을 상상해 보라. 두번째 인물을 때리며 잔혹한 방식으로 첫번째 배우는 연기한다. 두번째 인물의 행위는 첫번째 인물의 행위에 의해 지배되기 때문에 두번째 인물은 이런 행위를 견뎌낸다. 마지막으로 세번째 배우는 갈등에 현존하지만, 움직이지 않는 채 존속한다. 만약 우리가 이런 비유담을 리듬의 영역으로 변형시킨다면, 세 가지 리듬 그룹을 가진다. 음표-음길이가 언제나 증가하는 첫번째는 공격하는 인물이다. 음표-음길이가 감소하는 두번째는

23) 우리는 메시앙 음악에서 고대 그리스 박자와 샤른가데바(Sharngadeva)의 힌두교 데시탈라스('다른 지역들에서의 리듬들')를 확장하여 활용하는 것을 언급해야 한다. 새뮤얼의 책 33-49쪽과 존슨의 책 32-39쪽을 참조하라. 존슨은 부록(194-98쪽)에 1백20개 데시탈라스의 표를 제시한다.

공격받는 인물이다. 음표-음길이가 결코 변하지 않는 세번째는 움직이지 않는 채 존재하는 인물이다.(새뮤얼 37)

본래 음길이의 점진적인 증가 혹은 감소는 보기 드문 작곡 기법이 아니다. 그러나 그것은 메시앙의 손에서 음악 전개의 복합적이고 독창적인 음계가 된다. 메시앙은 리듬 단위들을 생명의 실재물인 것처럼 처리한다. 그리고 《나의 음악어법》에서 14개의 기본적인 증가와 감소의 표가 증명하는 것처럼(메시앙 2:3), 생성적인 구성 요소들로서의 리듬 기본 조직들의 가능성에 대한 메시앙적인 개념화는 그의 대부분의 동시대 작곡가들의 개념화보다 훨씬 앞서 있다.

메시앙의 세번째 기본적인 리듬의 혁신은 '역행 불가능한 리듬'에 있고, 그것은 중심적인 공통의 음길이를 가진 회문(回文) 구조의 리듬 양식들로서 간략하게 정의된다. 다시 말하면 메시앙의 기법이 다른 작곡가의 작품에 완전히 부재한 것은 아니지만, 그가 창조한 회문 구조들은 우리가 어디서든 볼 수 있는 것들보다 일반적으로 한층 더 복잡하고 불규칙적이다. 예를 들면 《나의 음악어법》에서 발췌한 예 5를 고려해 보자.

Ex. 5

마지막 세 음표는 첫번째 세 음표의 역행이고, 두 종류의 세 음표 단위들은 1/16 음표와 관련이 있는 1/4 음표의 중심적인 음길이를 형성한다. 그룹 B는 또한 그룹 A의 역행이다. 그 소절의 리듬 구조는 통례적이지 않다. 그 소절의 음길이들은 7, 5, 그리고 7의 1/16 음표 그룹들로 나누어지고, 전체 악구는 19/16박자가 된 소절로서 작용한다.

이러한 역행 불가능한 리듬은 닫힌 구조들을 형성한다. 메시앙은 그 닫힌 구조들을 리듬의 페달(지속음)로서 사용하거나, 혹은 외부 단위들의 확대를 통해 그 닫힌 구조들을 전개한다. 메시앙이 인지하는 것처럼 우리는 이런 리듬 속에서 "운동의 일정한 통일성(시작과 끝이 동일하기 때문에 혼란한 부분)"(메시앙 1:21), 다시 말해 하나의 순환적이고 가역적인 박자를 표현하는 운동의 통일성을 감지한다.

그러므로 우리는 첨가된 음길이에서 가변적인 강도의 비박자적이고 엇배열된 시간에, 리듬적 인물에서 유동의 활동적이고 독창적인 시간에, 그리고 역행 불가능한 리듬에서 시작과 끝이 혼란스러운 순환적이고 가역적인 시간에 직면한다. 메시앙의 박자 규칙성에 대한 일반적인 기피를, 그리고 그의 화성 언어의 본질적으로 정적이고 음색적인 본성을 고려한다면, 해설자들이 그의 음악을 영원하게 또한 강렬한 리듬같이 느끼는 것은 그다지 놀라운 바가 아니다. 어떤 점에서 메시앙의 목적은 "'영원성'의 관념을 표현하기 위하여 (…) 그의 음악에 시간의 의미를 정지시키는 것"(존슨 183)이다. 또한 그의 목적은 우주의 통약 불가능한 리듬에 관여하는 것이다(우주의 변화하는 시간 척도들은 원자들의 극소한 진동에서 별들의 무한한 운동까지의 범위를 가진다). 간단히 말해서 그의 목적은 비박자적 · 비목적론적(nonteleological) · 가역적 · 무한적인 '영원한 시간'을 분절하는 것이다. 우리가 쉽게 인지할 수 있는 것처럼 그 시간은 스토아학파가 **아이온**(문자 그대로 '영원성')이라고 부르는 시간과 다르지 않으며, 들뢰즈와 가타리가 "순수 사건 혹은 되기의 무한정한 시간(이것은 시간이 다른 양태들에서 취하는 연대기적 혹은 크로노미터적인 음길이들의 상대적인 속도들과 느림을 독립적으로 분절한다)"(**MP** 322; 263)으로서 묘사하는 되기의 포착하기 어려운 변동적인 시간이다.[24] 이러한 시간은 특개성의 시간, **대사건**(eventum tantum)[25]의 시간이고, "그것은 시작과 끝을 가지지 않고, 기원과 목적지도 없다. 그것은 언제나 가운데에 존재한다. 그것은

점들로 만들지 않고, 단지 선들로 만든다. 그것은 리좀이다."(MP 321; 263)

새들의 음악

새들의 음악에 관한 메시앙의 강렬한 관심은 다른 작곡가들과 비교할 수 없을 만큼 대단하다. 새들이 아마도 "우리 행성에 존재하는 가장 위대한 음악가"(새뮤얼 51)일 것이라고 그는 묘사한다.[26] 그는 새소리들을 위해서 세계 도처의 많은 현장을 조사하였다. 그는 연구 과정에서 종종 유명한 조류학자들의 도움을 얻었고, 매우 정밀하게 수백 가지의 새소리를 기보(記譜)하였다. 일생 동안 새소리에 대한 관심에도 불구하고, 그가 처음으로 음악에 새소리를 포함시킨 것은 〈종말을 위한 4중주〉였다. 이런 노력으로 새노래가 작곡의 주요한 소재가 된 일련의 작품들이 나타나게 된다. 이 기간의 주요한 작품들로 〈새들의 눈뜸〉(1953), 〈이국의 새들〉(1956), 〈새들의 카탈로그〉(1958), 〈크로노크로미〉(1960) 등이 있다. 〈크로노크로미〉 이후의 작곡에서 새소리에 대한 메시앙의 관심이 다소 약화되었고, 그의 악보에서 새소리는 중요한 역할을 차지했지만 더 이상 두드러지지 않게 되었다.

24) 들뢰즈는 아이온의 개념을 《의미의 논리》에서 상세하게 다룬다.(특히 122-32쪽; 100-108쪽, 그리고 190-97쪽; 162-68쪽) 아이온과 스토아 학파의 사상을 검토하기 위해서 보그의 저서 《들뢰즈와 가타리》 67-71쪽을 참조하라.

25) 대사건이란 순수 사건의 총체를 말하고, 대사건은 그 모든 선언들(disjonctions)을 가로질러 공명함으로써 그 고유한 거리에 의해 스스로와 소통한다.(《의미의 논리》 108, 299 참조)〔역주〕

26) "메시앙이 진술하듯이, 물론 음악은 인간의 특권이 아니다. 우주, 세계는 리토르넬로로 구성된다. 음악의 문제는 인간만큼이나 동물 · 원소 · 사막, 즉 자연에 침투하는 탈영토화의 역능의 문제이다. 문제는 더 이상 인간에게서 음악적이지 않은 것과 자연에서는 이미 음악적이라는 것에 대한 것이다."(《천의 고원》 309)〔역주〕

메시앙은 작곡가들 중에 새소리의 포괄적인 활용에서 독보적인 존재이다. 그러나 들뢰즈와 가타리는 영토적인 새의 노래들을 탈영토화하는 그의 실행을 모든 작곡가들의 창조적인 과정의 범례로서 간주한다. 음악은 리토르넬로의 탈영토화이고, 이런 모든 탈영토화는 내용이 '되기'(여성-되기, 아이-되기, 동물-되기, 분자-되기)가 되는 음향 블록의 연대성을 수반한다.[27] 동물-되기(메시앙의 예)의 경우에 "만약 동물이 음향에서 동시적으로 다른 것, 절대적인 것, 밤, 죽음, 기쁨 등이 되지 않으면(물론 일반성 혹은 단순화가 아닌 특개성인 이 죽음, 저 밤)," 음향 블록은 "내용으로서 동물-되기를 가지지 않는다."(MP 374; 304) 작곡가가 재현의 충실성에 대해 주장하는 것이 무엇이든, 이러한 '되기'는 무엇보다도 모방적이거나 비유적이지 않다. 음악가가 동물 소리를 모방하려 할지라도 "모방하는 음악가는 부지불식간에 되기와 관계한다는 점에서 모방은 그 자체를 파괴하고, 모방은 그 음악가가 모방하는 대상의 미지의 되기와 통접한다."(MP 374; 304-5)

이런 되기 과정의 풍부한 예들은 새주기에 대한 메시앙의 작품들을 통해 발견된다. 그리고 아마도 다른 어떠한 것도 〈새들의 카탈로그〉의 예들보다 뛰어나지는 않다. 그 작품은 피아노 독주를 위한 총 13개의 훌륭한 곡들로 구성되고, 피아노 독주로 연주하는 데 거의 세 시간이 걸린다. 각각의 곡은 특정한 새의 묘사에 집중되고, 메시앙은 그 새노래를 정밀하게 표현하려고 시도했다. 그러나 그가 새소리를 피아노 음으로 전환(번역)하려는 과정을 설명할 때, 우리는 모든 단계에서 새음악의 변형과 변이의 발생을 확인한다. 메시앙이 진술하듯이 "우

27) "여성-되기, 어린이-되기, 동물-되기, 혹은 분자-되기를 통하여 자연은 자신의 능력, 음악적 능력을 인간의 기계들, 공장과 폭격기의 굉음에 대립시킨다. 그리고 인간의 비음악적인 소리는 소리의 음악-되기와 더불어 블록을 형성하는 것이 필요하고, 서로 붙잡고 더 이상 분리될 수 없는 두 레슬러처럼 이것들은 서로 직면하거나 부둥켜안고서 경사진 선으로 미끄러지는, 그러한 지점까지 나아가는 것이 필요하다."(《천의 고원》 309)[역주]

리보다 더 작은 존재이며, 더 빠르게 박동하는 심장과 더 민첩한 신경 반응을 가진 새는 최고조로 활발한 템포, 즉 인간의 악기로는 절대적으로 불가능한 템포를 노래한다."(새뮤얼 62) 결과적으로 만약 새노래를 연주하기 원한다면 메시앙은 한층 느린 템포로 편곡해야 한다. 게다가 새소리의 최고조 음고를 그 노래가 실제로 소리 나는 것보다 낮은 옥타브로 기보해야 할 필요가 있다. 또한 새는 인간의 12음조가 균일하게 조율된 음계의 음정에 일치하지 않는 미세한 음정을 사용한다. 따라서 피아노곡으로 사용하기 위하여 새음악을 편곡할 때, 메시앙은 음조가 피아노로 연주될 수 있는 음정에 대응하도록 음조들 사이의 관계들을 유지하면서 음정들을 팽창시킨다. 마지막으로 새소리의 음색은 새노래에 본질적이다. 그리고 오직 복합적인 화성 음색을 통해 메시앙은 새음악의 구성 요소인 음색의 미묘성을 제시할 수 있다. 그러므로 메시앙은 "새소리의 음색을 재생산하는 것이 내가 화음들(하나의 피아노가 다른 피아노들처럼 '화성적으로' 음을 내지 않도록 하는 공명의 결합과 음의 혼합)을 끊임없이 개발하도록 강요했다"(새뮤얼 75)고 진술한다.

메시앙이 진술하는 것처럼 각 새소리의 음악적 '번역'은 새소리를 "추가된 인간 음계"(새뮤얼 62)로 이조(移調; transpose)할 수 있다. 또한 그것은 노래를 변형시키고, 다른 것으로 되게 한다. 그리고 우리가 새노래를 활용하는 실제 작곡들로 전환할 때, 우리는 자연의 소리들을 수정하는 '변이'와 '변형'의 한층 더 덧붙여진 힘들을 직면한다. 예를 들면 메시앙은 〈새들의 카탈로그〉에서 고립된 개별적인 새노래에 결코 접근하지 않고, 대신에 그것을 다른 종들의 노래들과 병치시키고, 환기적인 소리 풍경 속에 배치한다. 메시앙은 그가 작품에 표현하려 하는 자연 환경들과 다양한 새에 대한 산문적인 묘사로 각각의 곡을 시작한다. 따라서 그는 악보를 통해 다양한 모티프, 다시 말해 특정한 새들의 이름들과 동일시되는 특정한 부분들, 자연 풍경의 구성

요소들과 동일시되는 그밖의 다른 부분들을 표현한다. 예를 들면 〈바다직박구리〉(〈바다직박구리〉(제3곡))는 그것의 주제로서 6월의 바뉠-쉬르-메르(Banyuls-sur-Mer) 근처의 바다 풍경, 다시 말해 칼새들과 재갈매기의 울음소리, 바다직박구리와 테클라 종달새의 노래들을 위한 배경을 제시하는 절벽과 파도를 채택한다. 처음 20 소절은 다음의 연속적인 라벨들(절벽·칼새·절벽·칼새·물·칼새·물·바다직박구리·물·칼새·물·테크라 종달새·물)로 표지된다. 이런 모티프들의 재빠른 연속은 그 곡을 통해 계속되고, 〈새들의 카탈로그〉의 모든 작품들의 전형이 된다.

이러한 영상중심주의는 메시앙의 미학이 완전히 모방적이라고 제안할 수도 있다. 그러나 그의 작업의 실제적 결과들은 이런 의심이 거짓임을 드러낸다. 다양한 새노래의 상호 역할은 모티프들의 상호적인 변양이고, 각각의 새노래는 소리의 상호 작용적인 블록 네트워크의 구성 요소로서 진행된다. 풍경 모티프들은 그 자체들을 새노래들 속에 주입시키고, 결국 새와 자연 풍경은 단일한 음향 연속체의 이질적이고 변화하는 구성 요소로서 기능한다.[28] 궁극적으로 각 곡은 유동적으로 상호-침투적인 요소들의 특정한 분위기를 자아내는 배치, 들뢰즈와 가타리가 '특개성'이라고 하는 것을 창조한다. 그리고 "비록 특개성이 사물 혹은 주체의 개별성과 혼동되는 것이 아닐지라도," 그것은 "어떤 계절, 어떤 겨울, 어떤 여름, 어떤 시간, 어떤 날짜"와 같이 '완전한 개별성'을 지니고, "아무것도 결여하지 않는다."(MP 318; 261) 경

28) 〈카탈로그〉의 구조와 형식에 관한 확장된 분석에서 존슨은 "이런 곡들에 확실히 존재하는 주목할 만한 일관성은 음악 군(群)들을 필수적으로 결합시키는 하나의 통일적인 원리를 가지는 것 없이 선택된 매개 변수에 의해 변하는 경향이 있는 다양한 특성들, 그 특성들의 연속체 주위에 조직된 음악 '군들'의 상호 작용 속에서 확인된다"(존슨 137-39)고 결론짓는다. 들뢰즈-가타리적 용어에서 존슨이 제기하는 문제는 음향 블록들의 문제, 연속적 변주의 선들에 대한 문제, 그리고 기계적 배치의 이질적인 요소들을 결합시키는 '일관성'의 문제이다.

우에 따라 새와 같은 악구들이 각 곡의 음향 연속체에서 나타나지만, 그것들은 메시앙의 선법과 리듬 스타일 속에 완전히 포함된다. 그래서 폴 그리피스가 진술하듯이 "자연에 충실한 일단의 시도들로서가 아니라, 오히려 실재화의 자연이 촉진하도록 도와주었던 일련의 피아노곡들로서 작품들을 평가하는 것이 더 합리적인 듯하다."(그리피스 183)

우리는 메시앙의 〈새들의 카탈로그〉에서 들뢰즈와 가타리가 동물-되기의 과정으로서 의도한 분명한 예들, 뿐만 아니라 그들이 아이온의 시간으로서 언급한 음악 작품들을 확인한다. 새소리에 대한 메시앙의 열정적인 관심은 다른 작곡가들에게서는 보기 드문 일이다. 리듬의 복합성에 대한 포괄적인 탐사는 그를 많은 다른 동시대와 그 이전 작곡가들과 구별짓게 한다. 그러나 들뢰즈와 가타리의 분석에서 이러한 분명히 색다른 실행들은 세계와 음악의 관계에 대한 일반적인 철학을 지적한다. 메시앙의 리듬 혁신은 단순한 형식적 실험이기보다는 오히려 아원자(亞原子)의 영역과 항성의 영역 모두를 유희하는 다양한 속도들과 가역적인 관계들의 무한한 시간을 탐험하는 수단이다. 그의 영토적인 새노래의 변형들은 결코 표제적 인상주의(programmatic impressionism)를 예증하는 것이 아니라, 음악과 우주 간의 역동적인 상호 작용의 예들이고, 상호적인 되기의 과정에 관여하는 차이의 열린 체계가 되기 위해서 음악과 세계 양쪽 모두를 표현하는 것이다. 메시앙에 대한 들뢰즈와 가타리의 표현에서, 우리가 인지하도록 도와주는 것은 어떻게 음악이 자연의 부분으로서 간주될 수 있는가이다. 앞으로 해야 할 일은 리토르넬로에 대한 그들의 접근이 음악으로서의 자연 그 자체의 시각을 이끄는 방법을 보여주는 것이다. 그러나 음악에 대한 들뢰즈와 가타리적 사유의 생물학적인 함의로 전환하기 전에 우리는 되기의 개념을 조금 더 탐구할 것이고, 리토르넬로의 개념이 어떻게 음악사에 대한 그들의 논의를 특징짓는가를 지적할 것이다.

제2장

시간의 음악: 역사와 되기

　음악은 리토르넬로의 탈영토화이고, 이런 의미로 리토르넬로는 "음악에 적절한 내용의 블록"(**MP** 368; 299)이다. 물론 리토르넬로 그 자체는 탈영토화와 재영토화의 복합체이고, 그것의 세 가지 측면들은 질서의 점, 통제의 순환, 그리고 외부로의 탈주선의 측면들이다. 리토르넬로는 환경을 형성할 때 카오스를 영토화한다. 그것은 환경의 구성요소들을 탈영토화하고, 그것들을 적절한 영토에 재영토화한다. 그리고 탈영토화하는 힘들은 일정하게 영토를 통과하며 유희하고, 그것에 의해 리토르넬로를 우주 전체로 펼친다. 그러나 리토르넬로의 기본적인 기능은 "본래 영토적이고, 영토화하기 혹은 재영토화하기"이고, "반면에 음악은 리토르넬로를 탈영토화하는 표현의 형식을 위해 탈영토화된 내용으로 만든다."(**MP** 369; 300) 따라서 리토르넬로는 "음악을 방해하고, 음악에 마법을 걸거나 혹은 음악을 없애는 방식"(**MP** 368; 300)이다. 음악은 리토르넬로를 내용으로 받아들이고, 리토르넬로를 탈영토화하는 '되기'의 과정에 참여하여 그것(리토르넬로)을 변형시킨다.

여성-되기, 아이-되기

우리는 메시앙의 〈새들의 카탈로그〉에서 어떻게 새-되기가 발생하는지를 살펴보았다. 단순한 모방적 활동으로 보이는 것이 실제로 새와 음악가 간의 창조적인 이행의 시작이고, 예측할 수 없는 피아노곡으로 구체화되기 때문에 새노래는 다른 것이 되는 과정이다. 모든 음악의 창안은 이와 같이 다른 것 되기를 통해 진행된다. 왜냐하면 음악은 리토르넬로의 탈영토화이고, 탈영토화는 본래 그 자체로 되기의 과정이기 때문이다. 되기는 시간과 동일성(identity)의 공통감적인 (commonsense)[1] 좌표의 비고착화를 수반한다. 스토아 철학의 크로노스와 아이온의 대립을 참고로 하여, 들뢰즈와 가타리는 과거·현재·미래의 규칙적인 연속의 척도적인 시간(크로노스)과 과거·현재·미래 사이의 선들을 희미하게 하는 비척도적이고 불규칙적인 시간(아이온) (언제나-이미 벌써이기도 하고 언제나-지금 막이기도 한, "너무-느리기도 하고 너무-빠르기도 한 시간"(MP 320; 262))을 대비한다. 피에르 불레즈는 음악에서 비박절적인 시간으로부터 박절적인 시간을 구별하고,[2] 특히 근대(모던)[3] 작품들에서 자유-유동 시간, 다시 말해 어떠한 조직화된 박(拍)에도 표시되지 않는 일종의 부정(不定)한 루바토 (rubato)[4]가 고정된 박자의 규칙적인 척도 대신 종종 그 자리를 차지할

1) 들뢰즈는 공통감을 순수 사유의 규정으로 간주한다. 이때 감(感)의 역할은 자신의 고유한 보편성을 예단하는 데 있고, 또 자신을 권리상 보편적이고 권리상 전달 가능한 것으로 미리 상정하는 데 있다.(《차이와 반복》 296-98 참조)〔역주〕
2) "불레즈는 음악에서 템포와 비템포를 구별한다. 즉 그는 음가에 근거한 형식적이고 기능적인 음악의 '박절적인 시간' 과 역동적인 속도 혹은 차이만을 가지는 부유하는 음악의 '비박절적인 시간' 으로 구별한다. 간단히 말해서 그 차이는 일시적인 것과 지속 가능한 것 사이에 존재하지 않고, 또한 규칙적인 것과 불규칙적인 것 사이에 존재하지 않으며, 개체성의 두 양태, 시간성의 두 양태 사이에 존재한다."(《천의 고원》 262)〔역주〕

것이라고 지적한다. 들뢰즈와 가타리는 이러한 자유—유동 시간을 아이온이라고 명명한다. 그것은 '이음이 빠진 시간'(time out of joint)(혹은 햄릿 대사의 프랑스어 번역으로 'hors de ses gonds' 시간, 즉 '경칩이 빠진' 시간)이고, 어느 특정한 시제보다는 오히려 부정사(걷는 것, 자는 것, 꿈꾸는 것, 죽는 것)의 시간이다. 시간의 좌표 말고도 되기는 또한 공간 실재물들의 공통감적인 묘사를 혼란스럽게 한다. 되기의 과정에서 신체는 속도와 강밀도, 즉 운동의 벡터와 변용적인 역량에 의해 오직 결정된다. 되기의 개체화는 동일성을 형성하는 코드화되고 규칙적인 과정의 개체화와는 다르게 진행된다. 되기는 분위기, 하루 시간, 혹은 계절, '특개성' [5] 혹은 '이것임'(thisness)(둔스 스코투스 이후), 상대적인 운동과 변용적인 강밀도의 특정한 배치(이런 배치는 그것을 구성하는 이질적인 공통감적 실재물들을 주입하고, 어떤 의미로 용해한다)와 같은 동일성을 가진다. 되기의 동일성은 몰적이기보다는 분자적이고, 유기화의 규칙적이고 고정된 양식들과 관계하지 않고 어떻게 하든지 결합하는 다양한 원소의 동일성이다. [6]

따라서 음악은 되기의 형식이다. 그리고 그것은 되기의 세 가지 특

3) "들뢰즈와 가타리가 명명하는 모던(modern)은 근대적이라는 의미라기보다는 오히려 그것을 넘어선 20세기의 음악과 결부되어 있기에 현대적이라는 의미에 가깝다."(《노마디즘 2》 280 참조) 하지만 대안적 어구가 없는 관계로 경우에 따라 '모던'(modern)을 '근대'라고 번역했다.〔역주〕

4) 하나의 악구 가운데서 리듬 혹은 템포를 어느 정도 자유로이 조절하여 연주한다는 의미이다. 음가에 자유가 주어지는 것은 부분적이다. 루바토에서는 기계적 정확성 대신 템포의 엇갈림으로 긴장감이 생성되고, 선율적 표현을 할 수 있다. 18세기 이후 쇼팽(Chopin)이 널리 사용했다.〔역주〕

5) 들뢰즈와 가타리는 "사람·주체·사물·실체의 양태와 매우 다른 개체화의 양태가 있다"(《천의 고원》 261) 하고, 이를 특개성이라고 정의한다. "이것은 때때로 여기(ecce)로부터 파생된 단어로 ecceity라고 표기되지만, 이것은 오류이다. 왜냐하면 둔스 스코투스는 이것(haec)으로부터 그 단어와 그 개념을 창안했기 때문이다. 그러나 이것은 유익한 오류이다. 왜냐하면 이것은 사물과 주체의 양태와 전혀 다른 개체화의 양태를 암시하기 때문이다."(《천의 고원》 540-41)〔역주〕

정한 형식, 즉 "여성-되기, 아이-되기, 동물-되기"로부터 "분리될 수 없다."(MP 367; 299)(세 가지 모두 분자-되기가 내재한다)[7] 아름다운 처녀들, 아이들의 놀이, 혹은 새의 세레나데의 환기들은 고립된 음악 작품들의 우연적인 연상이 아니라, 리토르넬로와 음악의 본질적인 관계에 대한 표시이다. 왜 **여성**-되기, **아이**-되기, **동물**-되기인가? 사회적 코드화는 여성보다 남성, 아이보다 어른, 동물적인 것보다 이성적인 것, 유색인보다 백인 등에 내재된 특권을 부여하는 서양 사회에서 비대칭적인 이항 대립 방식으로 작용한다. 되기는 이러한 코드들을 탈영토화하고, 그것의 작용 속에서 각각의 이항 대립의 비특권화된 항(項)에 필연적으로 관여한다. 그러므로 "남성-되기는 존재하지 않는다. 왜냐하면 남성은 전형적인 몰적 실재물이고, 반면에 되기는 분자적이기 때문이다."(MP 358; 292)[8] 그러나 여성-되기, 아이-되기, 혹은 동물-되기는 여성 · 아이 · 동물의 모방(단지 사회적 코드만을 강

6) 되기는 자기-동일적인 어떤 상태에서 벗어나 다른 것이 되는 것이고, 어떤 확고한 것에 뿌리박거나 확실한 뿌리를 찾는 것이 아니라 거기서 벗어나는 것이다. 즉 근거를 찾는 것이 아니라 차라리 있던, 아니 있다고 생각하던 근거에서 벗어나 탈영토화되는 것이다. 뿌리가 아니라 리좀을 선호하고, 정착이 아니라 유목을 강조하며, 관성이나 중력에서 벗어나는 편위를 강조하는 것이 이러한 입장과 밀접하게 결부되어 있다. 따라서 '되기' 의 구도에서 사유하고 산다는 것은 영속성과 항속성 · 불변 · 기초 · 근본 등과 같은 서양 철학의 중심적 단어들과 이별하는 것이고, 반대로 변이와 창조, 새로운 것의 탐색과 실험을 끊임없이 추구하는 것이다.(《노마디즘 2》 33-34 참조)〔역주〕

7) '여성-되기' 의 개념은 페미니스트 이론가들에게서 약간의 논쟁을 불러일으켰다. 들뢰즈와 가타리는 "만약 모든 되기가 여성-되기를 포함하면서 이미 분자적이라면, 모든 되기는 여성-되기와 함께 시작하고, 여성-되기를 통과한다고 말해야 한다. 그것은 다른 되기의 단서이다"(MP 340; 277)라고 주장한다. 또한 그들은 "분자적 실재물로서의 여성은 여성-되기를 가지지 않으면 안 된다"(MP 338; 275)라고 단언한다. 이런 입장에서 몇몇 사람은 페미니스트 관심의 특수성을 부정한다고 인식하고, 효율적인 정치적 행동을 전복시킨다고 인지한다. 이런 페미니즘 개념의 가능한 활용을 충분하게 검토하기 위하여 브라이도티(Braidotti) · 그리거즈(Griggers) · 그로츠(Grosz)를 참조하고, 뷰캐넌과 콜브룩에 의해 편집된 논문 모음집인 《들뢰즈와 페미니스트 이론 *Deleuze and Feminist Theory*》(특히 콜브룩의 서문이 유용하다)을 참조하라.

화하는 행동)을 수반하지 않고, 고정된 동일성들의 형태 변환 지대에서 여성·아이·동물과 함께 발생하는 코드들의 명시 불가능하고 예측 불가능한 붕괴를 포함한다.

들뢰즈와 가타리가 메시앙의 새소리 활용에서 음악의 동물-되기에 대한 아주 분명한 예를 발견한다면, 그들은 도미니크 페르난데스의 영국 성악 전통에 대한 연구인 《튜더왕조의 장미》에서 음악의 여성-되기와 아이-되기에 대해 조명하는 예들을 확인한다.[9] 페르난데스는 1833년 로시니가 (페르난데스가 결론짓듯이 "성악 예술사에서 발생했던 최고의 함입(involution)"[10]에 절망하여) 고급 요리를 위해 그랜드 오페라를 포기했다고 지적하면서 약간 기발하게 책을 시작한다(성악 예술사에서 발생했던 최고의 함입은 "카스트라토들이 세계의 모든 가극 무대의 주인공들을 노래했던 시대에서부터 그들이 완전히 사라졌던 시대까지 실질적인 전이가 없는 이행"(페르난데스 8)이다). 얼마 후 "남자는 남자 역할을 해야 하고, 여자는 여자 역할을 해야 한다"(ibid. 12)는 것에 따라서, 베르디와 바그너는 성악에 새로운 질서를 부여하며 유명해지게 되었다. 페르난데스는 이런 남성성과 여성성에 따른 음악의 분리가 아

8) 모든 되기는 이미 분자적이다. 모든 되기는 짝으로 선택한 항의 감응과 특질을 갖는 분자를 생산하는 것이란 점에서 이미 분자적이라는 것이다. 동물-되기를 하는 인간은 동물을 대변하거나 동물 대신 말하는 것이 아니라 동물을 통해 스스로 변하는 것이며, 다른 삶 속으로 들어가는 것이다. 분자-되기는 동물·여성·흑인 등과 같이 되기의 블록을 구성하는 '짝'의 감응을 갖는 분자를 생산하는 것, 그런 분자적 성분이 되는 것이다.(《노마디즘 2》 91-93 참조)〔역주〕

9) "음악의 여성-되기, 아이-되기는 음성 기계화의 문제 속에 현존한다. 음성을 기계화하는 것은 음악의 첫번째 조작이었다. (…) 페르난데스는 이런 주제에 대해 훌륭한 책을 썼다. 다행히도 그는 음악과 거세의 연관성에 대한 정신분석학적인 검토를 삼가면서, 음성 기계(류)의 음악적 문제는 필연적으로 전체적인 이원론 기계, 다른 말로 '남성 혹은 여성'에게 목소리를 지정하는 몰적 형성의 폐지를 함의한다고 설명한다."(《천의 고원》 303-04)〔역주〕

10) 진화가 통상 덜 분화된 것에서 더 분화된 것으로 나아가는 것을 말한다면, 이처럼 이질적인 것과 짝하여 새로운 혼성적인 무엇이 되는 것을 '함입'이란 개념으로 표시한다.(《노마디즘 2》 77-78 참조)〔역주〕

동 거세에 대한 인도주의적 운동의 우연한 부산물이 아니라, 자본주의적 노동 구분의 징후라고 간주한다.[11] 왜냐하면 자본주의 노동 구분은 성의 구분을 수반하기 때문이다. 그는 이와 같은 성악의 성 분류를 한탄한다. 왜냐하면 그가 믿듯이 성악의 유일한 목적은 우리에게 "플라톤의 양성구유(androgynous)[12]의 영역이 두 가지로 분할된 이후, 양성을 두 진영으로 나누는 자연적인 절단"(ibid. 14-15)을 넘어서서, 천국과 구별되지 않는 기쁨을 즐기도록 하는 것이기 때문이다. 페르난데스는 성악의 진정한 정신이 영국의 대학과 성당의 남성 합창단들을 제외하고는 유럽에서 소멸되었다고 인지한다. 그 합창단들의 소년 소프라노와 카운터테너는 비자연적이고 영적이고 투명한 천상의 소리들을 생산한다. 이러한 고음부의 목소리들은 '두성'(頭聲; head voices)[13]이고, 가슴에서보다는 오히려 공동(空洞; sinuses)을 통해 생산되며, 생식기와 나머지 신체로부터 가능한 멀고 "사랑의 완전한 행동처럼(진정한 차원이 기쁨(시간으로부터 얻어진 불충분한 휴식)이 아니라 사막, 내부의 텅 빔, 죽음, 무아경, 영원성 등인 물리적이고 신비적인 사랑처럼) 탈육질화된 음성이지만 타오르는 관능성의 음성이다."(ibid. 36) 영국 성당의 성악가들과 필적하는 유일한 성악가들은 카탈루냐의 몬세라트 수도원 합창단의 소년들이고, 그 합창단의 소프라노와 알토는 영

11) "페르난데스는 성악에서의 여성되기와 어린이-되기의 현존을 논증한다. (…) 그는 특히 베르디와 바그너가 음성을 재성화(resexualized)했기 때문에, 그리고 남자는 남자로 존재하길 원하고 여자는 여자로 존재하길 원하면서 각자가 자신의 음성을 가지는 자본주의의 필요 조건에 순응하는 이항 기계를 복구시켰기 때문에 그들을 비판한다."(《천의 고원》 307)〔역주〕

12) 남성과 여성의 생물학적 조합에 의한 정체성을 뜻하는 것이 아니라, 사회 관습적으로 여성적·남성적이라고 정의되는 특징의 결합에 근거한 정체성을 가리킨다.〔역주〕

13) 음이 예리하고 비교적 고음부에 속하는 소리, 인성의 3성구 중에 가장 높은 소리이다. 두부의 기강(氣腔)의 공진에 의한 것으로, 그 높은 부분의 소리는 피리소리와 비슷하여 관음이라고도 한다. 흉성과 상대되는 음성으로, 이성과 같이 보는 경우도 있으나 실제로는 이성(裏聲)과는 다른 것이다.〔역주〕

국의 두성 기술을 모방하지 않으며, 한층 더 묵직하고 풍부한 소리를 생산하면서 가슴과 배로 노래한다. 페르난데스가 서술하듯이, 우리는 그들의 노래에서 위대한 카스트라토들의 소리(천상의 소리, 그러나 강한 에로티시즘이 충만한 소리)가 어떠했는지에 대한 단서들을 얻는다. 그가 명시하듯이 "그들의 신체에서 유래되지 않았던 모든 생기는 그들이 입에서 내보낸 호흡을 주입했음에 틀림없고, 대개 영묘하고 감지할 수 없는 실체를 과육질의 질료, 즉 부드럽고 육감적이고 촉지 가능한 질료로 변형시켰으며, 허파의 순간적인 산소로서 구성원들의 심적 부담감, 살의 습기, 생산력 없는 기관에서 제거되고 진가를 인정받지 못하는 생식력 등을 내보낸다. 그들은 그들의 성을 상실한 것이 아니라, 그것을 그들의 목소리로 전이시킨다."(ibid. 121–22) 영국 소년들은 마치 성을 가지고 있지 않는 것처럼 노래하고, 카탈루냐 소년들은 마치 후에 지니게 될 성을 이미 가지고 있는 것처럼 노래하며, 카스트라토들은 마치 성이 목소리로 변화하는 것처럼 (각각의 경우에서 목소리가 마치 비탄생적이었던(disengendered) 것처럼) 노래한다.

들뢰즈와 가타리는 페르난데스의 예에서 음악의 여성-되기와 아이-되기를 인지한다. 다시 말해 그들은 그의 예에서 남성성 혹은 여성성, 어른 혹은 아이로서 음성을 탈코드화함으로써 음성을 탈자연화하고 탈영토화하는 음성 '기계화'를 인지한다. 카운터테너가 아이를 모방하지 않는 것처럼 소년 소프라노는 여성을 모방하지 않는다. 오히려 그들은 그 음성을 여성과 아이를 나란히 통과하는, 그리고 비자연적으로 다르게 표현하는 형태 변환의 과정이라고 제시한다. "그것은 그 자체로 아이가 되는 음악 음성이다. 그러나 동시에 아이는 울려 퍼지게, 완전히 울려 퍼지게 된다. (…) 간단히 말해서 탈영토화는 이중적이다. 음성은 아이-되기에서 탈영토화되지만, 그것이 되는 아이는 그 자체로 탈영토화되고, 비탄생적으로 되며, 생성이 된다."(MP 373; 304) 비록 들뢰즈와 가타리가 페르난데스의 양성 구유 신화 이

용에 대하여 덜 열광적이고, 베르디-바그너의 성 분리 강요에 따른 파멸적인 손실에 대한 그의 내러티브를 거부할지라도, 그의 작품에서 정신분석학적인 해석이 부재하다는 것에 가치를 인정한다. 페르난데스가 소년 합창단, 카운터테너, 카스트라토의 음성에서 발견하는 에로티시즘은 모든 되기에서 알 수 있는 변용적인 강밀도이고, 신체 혹은 성(性)의 유기화가 없는 운동 벡터로서 신체에 속한 강밀도이다. 페르난데스적 해석으로 베르디와 바그너가 성악의 타락이라고 했던 것을, 들뢰즈와 가타리는 다른 의미로 음성의 탈영토화로서 표현한다. 베르디와 바그너에서 성의 좌표가 부활된다. 그러나 동시에 음성은 악기의 부속물 관계로 변화한다. 더 이상 오케스트라는 주된 보컬 라인에 보조적이지 않고, 음성은 단지 오케스트라 합주단의 많은 악기들 중 다른 하나의 악기일 뿐이다.[14] 음성은 악기에 의해 '기계화'되고, 들뢰즈와 가타리가 특정한 근대 작품들에서 음성의 '분자화'로서 인지하는 것에 결국 이르게 하는 방향으로 탈영토화된다.

14) 특히 주의해야 할 것은 비평가들이 이런 견해를 베르디보다는 바그너에게 한층 더 일반적으로 적용한다는 것이다. 예를 들면 덴트(Dent)의 견해를 고려해 보라. "베르디와 바그너의 근본적인 차이는 오페라에 대한 정신적인 견지에 있다. 바그너는 언제나 성악가들보다는 오케스트라에 관심을 가졌다. 그는 오케스트라에서 나타나는 배우들을 상상했고, 우리가 말할 수 있듯이 그 배우들은 오케스트라의 상상에 의해 창조된다. 오케스트라는 그의 상상에 대한 실재적 표현이었다. (⋯) 베르디의 오페라에 대한 개념은 이것과 정확히 대립적이다."(덴트 92) 들뢰즈와 가타리는 이런 베르디에 대한 해석을 다음과 같이 이해한다. "베르디의 벨칸토(bel canto)의 파괴에도 불구하고, 또한 최종적인 작품들에서 관현악법의 중요성에도 불구하고 그의 오페라는 서정적이고 음성적인 것이 존속한다고 흔히 평가된다. 그러나 그 목소리들은 기악화되고, 성역(聲域)이나 증폭에서 특이한 발전에 도달한다(베르디-바리톤, 베르디-소프라노의 생산)." 그러나 그들은 "그럼에도 불구하고 그것은 일정한 작곡가의 문제, 특히 베르디만의 문제가 아니며, 또한 이런저런 장르의 문제도 아니다. 그것은 음악을 촉발시키는 가장 일반적인 운동의 문제, 음악 기계의 느린 변이의 문제이다. 만약 목소리가 성의 이행적 분포를 재발견한다면, 그것은 관현악법에서의 악기들의 이행적 배치들과 관련이 있다"(MP 378; 308)고 주장한다.

음악 창작의 횡단적 되기

들뢰즈와 가타리가 페르난데스에 대해 설명하는 것처럼 비록 되기와 역사의 관계가 완전히 직접적이지는 않지만, 되기는 역사적인 차원을 지닌다. 되기는 아이온의 시간, 즉 격동적이고 미분되지 않는 시간 유동에 참여한다. 반면에 역사는 크로노스의 세계, 즉 척도와 연속의 시간에 속한다. 《천의 고원》에서 들뢰즈와 가타리는 역사를 기억에, 되기를 반기억에 결합하면서 전통적인 역사를 되기에 대비시킨다. 그들이 주장하듯이 기억은 "점괄적인 조직화를 가지는데, 왜냐하면 모든 현재는 이전의 현재에서부터 동시기의 현재까지 나아가는 시간 **진행**의 수평적인 선(운동학적인 선)과, 현재에서부터 과거로 혹은 이전의 현재의 재현으로 나아가는 시간 순서의 수직적인 선(지층학적인 선)을 동시에 언급하기 때문이다."(MP 361; 294-95) 되기는 점괄적이 아니라 선형적이고, 동시에 두 방향으로 두 점 **사이에** 움직이는 선이다. 역사는 이산 점들에 시간을 고정시키는 기억이다. 되기는 그러한 점들에 고정되지 않고, 자유롭게 유동하는 선들을 생성한다. 역사와 대립적인 것은 니체의 '비시간적'(untimely)이고, 그것은 "영원성이 아닌, 하위-역사적이거나 혹은 초-역사적이기 때문에"(MP 363; 296) 역사와 대립된다. 비시간적인 반기억의 개념[15]은 시간 구분의 단순한 소멸을 의미하기보다는 시간 미분의 대안적인 양태를 지적한다. 다시 말해 유동-시간에 공존하는 '순간들'의 블록들에 따른 양태를, 연대기적 용어로 수분, 수일, 혹은 수년을 차지하는 것으로 여겨지는 다양한 차원의 **블록들**에 따른 양태를 지적한다. 그리고 비시간적인 반기억의 개념은 우리가 다루고 있는 특정한 종류의 되기(분위기 · 계절 · 시대)에 의존한다.

따라서 음악의 역사는 언제나 반역사이고, 작곡가들이 유영 시간의

음향 블록들을 창조하는 방법을 발견하는 다양한 연대기적인 순간들에 대한 설명서이다. 피에르 불레즈는 베베른이 조성 음악의 수평적인 선율과 수직적인 화성의 양상들 사이에서 이전에 존재했던 모순을 제거했고, 그것에 의하여 "우리가 대각선이라고 말하는 새로운 차원, 즉 점들, 혹은 블록들, 혹은 더 이상 면 공간이 아닌 음향—공간의 형상들 등과 같은 일종의 분포"(불레즈 383)를 창조했다고 설명한다. 들뢰즈와 가타리가 설명하듯이 진정한 창조적인 작곡가들은 탈영토화의 대각선과 횡단선을 창안하며 유사한 방식으로 나아가지만, 그 선들의 특정한 특색들은 각 경우에서 그 작곡가 시대의 음악적 통례에 의해 결정된다. 이런 의미에서 우리는 통례적인 형식들과 그것들의 횡단적인 형태 변환의 견지에서 음악사를 접근할 수 있다. 베토벤은 "세 음표 혹은 네 음표의 상대적으로 빈약한 주제로서 아주 놀라운 다음(多音)의 풍요로움을 생산한다. 시종, 형식의 연속적인 전개를 동반하면서 형식의 분해(함입)와 같은 소재의 증식이 존재한다."(MP 331; 270)

15) 들뢰즈와 가타리는 기억에 대해 갖고 있는 태도는 매우 비판적이다. 그들은 기억을 되기와 대립되는 것으로 간주하여 되기를 반—기억이라 하고, 되기란 기억에 반하며, 기억에 대항하여 이루어지는 것이라고 본다. 다른 것이 된다는 것, 새로운 생성이란 기억에 반하는 것이고, 기억을 지우는 망각 능력의 작용이다. 그런 의미에서 니체는 기억 능력에 반하여 망각 능력이야말로 능동적인 능력이며, 망각 능력이 없다면 내가 어떻게 새로워질 수 있는가라고 말한다. 반—기억 내지 대항—기억이란 이처럼 현재를 과거에 사로잡는 기억에 대항하여 기억을 지우며 다른 것이 되고, 새로운 삶을 구성하는 그런 능력으로서 망각 능력을 말한다. 따라서 되기의 문제는 기억과 망각 사이에 있는 것이 아니라 기억 자체의 내부에 있으며, 기억의 형태로 존재하는 것들에 대해 어떤 태도를 갖고 있는가에, 그것을 어떤 방식으로 이용하는가에 있다. 즉 새로운 사실조차 이전의 기억 속에 다시 집어넣는가에, 아니면 기억된 것을 새로운 배치로 탈영토화시키고 변형하는가에 있다. 여기서 주목해야 할 것은 기억에는 이미 호오(好惡)와 선별이 내장되어 있다는 점이다. 이런 점에서 기억은 항상—이미 영광과 상처를 분할하는 척도에 따라 재영토화되어 있음을 의미한다. 여기서 필요한 것은 분자적 구성 요소를 묶어서 새로운 탈영토화된 배치 안으로 밀고 가는 것이다. 새로운 배치 안에서 기억된 것들을 이용하는 것은 이처럼 주어진 기억의 재영토화된 지대에서 벗어난 새로운 배치로 탈영토화함으로써 가능하다.(《노마디즘 2》44-51 참조)〔역주〕

마찬가지로 드뷔시와 라벨은 형식들을 깨뜨리기 위하여 특정한 최근의 음조 형식들을 유지한다. 〈볼레로〉는 "형식 파괴를 위하여 최소한의 형식을 유지하는 기계적 배치"(**MP** 331; 271)인 사실상 캐리커처와 같은 예이다.

고전주의 형식, 낭만주의 변주

그러나 이런 형식적 혁신에 대한 연속적인 역사와 더불어, 또한 들뢰즈와 가타리는 음악의 스타일과 주제에 관한 시대 구분의 유용성을 인지하고 《천의 고원》에서 고전주의 · 낭만주의 · 모더니즘의 전통적인 시대 개념들과 질서의 환경 점, 영토적 순환, 그리고 우주적 탈주선으로서 리토르넬로서 세 가지 변환을 비교한다. 고전주의에서 문제는 카오스에서 질서를 가져오는 것, 무정형의 질료에 형식을 부과하는 것, 그리고 그것에 의해 형식을 구체화된 질료로 변형시키는 것이다.[16] 같은 문제점 속에 바로크 시대와 고전주의 시대를 포함시키면서, 들뢰즈와 가타리는 대부분의 두 기간 동안에 나타나는 "구획화되고 중심화되고 위계화된 형식들의 연속적인 존재, 후자(고전주의 시대)와 연관된 전자(바로크 시대)를 지적한다."(**MP** 416-17; 338) 각 형식은 환경과 질서의 코드화된 영역과 같고, 단위들 사이의 이행은 환경들 사이에 발생하는 변환(횡단) 코드화와 유사하다. 들뢰즈와 가타리는 바로크 시대와 초기 고전주의 작품들의 전반적인 구조들이 대부분 상

16) 여기서 들뢰즈와 가타리는 언어학자 루이스 옐름슬레우에 의해 작성된 구별, 즉 기호학 체계가 구축될 수 있는 비조직된 소재인 **질료**, 질료를 형태화하는 **형식**, 그리고 **실체**(혹은 일단 질료가 형성된 질료) 사이의 구별을 이용한다. 옐름슬레우는 질료를 그물망의 그림자가 드리워진 미분화되지 않는 표면에 비유한다. 그물망 격자의 작업 패턴은 하나의 형식을 기술한다. 격자에 의해 경계가 정해진 질료의 정사각형들의 각각은 하나의 실체 단위이다.

대적으로 단순한 형식 단위들의 병치를 통해 구축된다는 일반적인 의견을 되풀이한다. 예컨대 조곡(suite)[17]의 다양한 댄스 동작의 두 도막 형식과 세 도막 형식의 연속, 파사칼리아(passacaglia)[18]에서 지속적인 변주의 연속, 혹은 푸가(fugue)[19]에서 주제의 등장과 비주제의 삽입 부분들의 교체가 있다(들뢰즈와 가타리가 소나타 형식의 발생에 대해 언급하지는 않지만, 우리는 이런 현상을 광범위한 진화적인 구조 속에 작은 형식 단위들을 동화시키는 그 시대의 기본적인 도전에 대한 해결책으로, 낭만주의로의 전이를 가능하게 만든 위대한 업적을 수립한 빈 고전주의의 발달된 소나타 형식으로 인지할 수 있다). 그러나 만약 고전주의 작품에서 각 형식 단위가 하나의 환경이고, 단위들 사이의 이행이 환경 코드들의 변환 코드화라면 카오스의 힘들은 내부로 이동을 계속하고, 카오스는 환경 단위들 사이에서 분출할 위험이 항상 존재한다.[20] 그러므로 "고전주의 예술가의 임무는 신의 임무, 즉 카오스를 조직하는 것이고, 그의 유일한 외침은 창조! 창조이다!"(MP 417; 338) 황금 플루트의 타미노와 실버벨의 파파제노처럼 고전주의 작곡가는 새소리

17) 대조적인 성격을 띠는 몇 개의 무곡(舞曲)을 합친 복합 구성의 기악곡이며, 바로크 시대의 가장 중요한 형식이던 고전 모음곡과 19세기 후반에 나타난 근대 모음곡의 두 가지가 있다. 성격이나 박자가 다른 무곡을 한 쌍으로 연주하던 수법이 중세 시대부터 나타나 16세기에 일반화되었다.〔역주〕

18) 17세기 에스파냐와 이탈리아에서 유행한 춤곡, 바로크 시대에 순수 기악곡으로서 차츰 양식화되었다. 느린 3박자로 4-8소절의 주제가 전곡을 통하여 반복되는 변주곡 형식이며, 화성적 리듬을 수반하는 연속적 변주라는 점에서 화성 패턴의 반복을 중심으로 하는 것이 다르다.〔역주〕

19) 푸가는 '도망간다'는 뜻이다. 도망간다는 뜻인 푸가라는 명칭을 붙인 것은 곡의 전개에 있어서 처음 나온 소리가 뒷소리에 쫓겨 도망가는 형태를 취하기 때문이다. 각 성부에서 차례대로 주제 선율을 제시하는데 이때 으뜸조로 시작한다. 바로 이어 다른 성부가 다른 조(딸림조)로 응답 선율을 모방법으로 답한다. 그후 다른 여러 성부가 주제 또는 응답을 잇따라 인계해 진행한다. 각 성부가 주제 또는 응답을 모두 제시하면 최초 악절인 주제 제시부가 끝난다. 제시부는 보통 짧은 삽입 부분(episode, 주제가 어느 성부에서도 나타나지 않는 악구)에 의해 분리된다. 이러한 구조를 바탕으로 유연성 있는 진행을 한다.(《서양 음악의 이해》 128-29 참조)〔역주〕

의 리토르넬로를 새롭게 창조된 천상 세계의 음악으로 전환하면서 밤의 여왕(the Queen of the Night)의 카오스를 극복한다.[21]

만약 고전주의가 환경 관계들, 그리고 카오스에서의 질서 창조와 관련이 있다면 낭만주의는 대지에, 영토의 정초에 집중한다. 간단한 의미로 낭만주의 음악은 흔히 환기적인 풍경과 배경과의 연상을 불러일으킨다는 점에서 영토적이다. 그라우트가 진술하는 것처럼, 낭만주의에는 순수 악기 음악의 이상(ideal)과 시적인 표현성의 욕망 간의 긴장이 존재하고, 그것은 표제 음악의 발생에서 설명된다. 단지 특정한 작품들만이 텍스트들과 확연하게 연관되지만 "공개적으로 그것을 인정하지 않을지라도, 실제적으로 낭만주의 시대의 모든 작곡가는 훌륭하든 훌륭하지 않든 표제 음악을 작곡했다."(그라우트 495) 따라서 영토적 대위법이 자율성을 얻고 선율의 풍경이 되는 방식을 고찰할 때 들뢰즈와 가타리는 소리 풍경의 모범적인 창조자로 리스트를 인용하고, "풍경의 음악 예술, 음악 형식들의 가장 그림 같은 것, 그리고 가장 인상주의적인 것"(MP 393; 319)으로 낭만주의의 **가곡(Lied)**을 특징화한다.[22] 그러나 몇 가지 다른 주제와 형식의 요소들이 영토성의 역학(力學)에 포함될 수도 있다. 영토는 새롭게 경계가 정해진 공간에 환경 구성 요소들을 재코드화하는 것뿐만 아니라 힘들을 신비적인 중심부

20) "고전주의 예술가는 극단적이고 위험한 모험을 무릅쓴다. 그(혹은 그녀)는 환경들을 분해하고 분리하고 조화롭게 하고, 그 혼합들을 조절하며, 하나의 환경에서 다른 환경으로 이행한다. 이런 방식에서 예술가가 맞서는 것이 바로 카오스이고, 카오스의 힘들이며, 실체를 만들기 위해서 부과되어야 하는 형식의 힘이고, 환경들을 만들기 위해서 부과되어야 하는 코드의 가공하지 않고 길들이지 않은 질료의 힘이다."(《천의 고원》 338)〔역주〕

21) 들뢰즈와 가타리는 마르셀 모레(Marcel Moré)의 매력적인 작품인 《위대한 모차르트와 새들의 세계 Le Dieu Mozart et le monde des oiseaux》를 빈번하게 참조한다. 그 책에서 모레는 〈마술 피리 The Magic Flute〉를 포함하여 모차르트의 전 작품에서의 새소리 모티프를 상세하게 기술한다. 그는 또한 모차르트에 매료된 클레를 검토할 뿐만 아니라 모차르트에 대한 메시앙의 잘못된 해석으로서, 그리고 메시앙의 음악에서 새소리의 오용으로서 간주하는 것을 검토한다.

(영토의 중심에 그러면서도 그것 외부에)에, 신화적인 대지(영토에 속하면서도 그것과 긴장이 존속되는)에 결집시키며, 힘들을 재그룹화한다고 우리는 기억할 것이다. 낭만주의 예술가는 균등하게 분산된 카오스의 힘들을 길들이기보다는(고전주의 음악가처럼) 대지의 결집된 힘들과 맞서고, 그 힘들의 위험들을 지옥의 이미지들, 즉 땅 속 그리고 무-바탕(sans-fond) 속에 형상화한다. 만약 고전주의 예술가가 창조적인 신이라면, 낭만주의 예술가는 프로메테우스 혹은 파우스트처럼 신에 도전하는 영웅이거나, 혹은 엠페도클레스와 같이 화산의 공허에 도전하는 영웅이다. 낭만주의의 외침은 창조가 아니라, 신성화된 대지 위에 영토의 경계들을 추적하여 도시를 발견했던 의미에서 정초이다. 영토적 리토르넬로는 말러의 〈대지의 노래〉[23] 끝부분에서처럼 대지 힘들의 정초를 발견할 수 있고, 그것은 "두 가지 모티프, 즉 새의 배치들을 환기시키는 선율적 모티프와 영원히 심오한 대지의 호흡인 리듬적 모티프"(MP 418; 339)를 결합시킨다.[24] 그러나 외부로의 열림으로서의 대지는 영토의 안정성을 약화시킬 수 있는 탈영토화하는 힘

22) 가곡은 19세기 낭만주의의 성향이나 작곡가들의 기호에 맞는 형식들 중 하나였다. 특히 낭만주의 작곡가들은 19세기 문학에 깊이 심취해 있었고, 또한 그들의 이와 같은 문학적 감성은 그들로 하여금 아름다운 시말에 그들의 선율을 담아내게 하였다.(《서양 음악의 이해》 194 참조)[역주]

23) 〈대지의 노래〉는 여러 측면에서 음악사적 의미를 가진 걸작이다. 이 작품은 베트게(Bethge)가 독일어로 번역한 중국의 시(이태백·맹호·전기·왕유 등)를 《중국의 플루트》 시집에서 선별하여 6곡의 노래로 구성되었다. 말러가 스스로 음악에 맞추어 변화시킨 가사는 꿈처럼 흐르는 삶의 소용돌이에 대한 열광적 집착, 그리고 삶의 온갖 기쁨과 아름다움에서 결국 떠나게 될 때의 어쩔 수 없는 슬픔을 주제로 하고 있다. 지상의 인간이 겪는 피할 수 없는 비통과 애절함이 자연·젊음·아름다움과 삶의 도취와 대조되는 이 주제는 말러의 개인적 경험(빈에서의 실직, 딸의 죽음, 심장병의 발작)을 보다 예술적으로 승화시킨 것으로 이해된다.(《20세기 음악 1 역사·미학》 70 참조)[역주]

24) "말러는 새들의 노래, 꽃들의 색채, 그리고 숲의 향기는 자연을 만들기에 충분하지 않고, 디오니소스 신과 위대한 목신(牧神)이 필요하다고 한다."(《천의 고원》 339)[역주]

이다. 영토와 대지가 동시에 발생하지 않는 결과로서 영토는 상실된 고향이 되고, 예술가는 상실된 영토로 귀환하려고 노력하는 또는 대지에 의해 열린 탈영토화하는 벡터를 추적하는 낭만주의 방랑자 혹은 유랑자가 된다. "이러한 것이 출생지의 모호성이고, 그것은 **가곡**에서, 뿐만 아니라 교향곡과 오페라에서 나타난다. **가곡**은 영토이자 동시에 상실된 영토이며, 벡터적 대지이다."(**MP** 419; 340)

낭만주의는 형식적으로 변주의 원리로서 특징화된다. 고전주의 예술가는 카오스의 질료로서 형식을 부과하고, 그것에 의해 형식화된 실체를 형성한다(내용과 형식은 환경과 코드에 상응한다). 반면 낭만주의 예술가는 형식을 "**연속적으로 전개하는 거대한 형식으로, 대지 힘들의 결집체**"로 만들고, 질료를 "**연속적 변주에서 움직이는 질료**"(**MP** 419; 340)로 표현한다. 따라서 형식과 질료 모두는 변주의 일정한 과정 속에 포함된다. 들뢰즈와 가타리는 연속적인 전개의 거대한 형식 개념을 사용하여 낭만주의에 대한 주석자들이 유기적 형식이라고 부르는 것을 언급하는 듯하고, 그것에 의하여 그들은 발아적인 구조들(각 예술 작품의 펼침에 본질적인 관계들의 정교함을 통해 구체화된다)과 전통 장르들의 고착화된 구조들을 구별하는 듯하다. 이러한 유기적 형식들은 낭만주의 예술, 특히 음악과 문학을 통해 명확하게 나타나고, 분명히 '연속적으로 전개되는' 형식들이고, 활동적인 형태화하는 **힘들**로서 기능하는 형식들이다. 이러한 형식들에 의해 형태화된 것이 영토적 리토르넬로이다. 그리고 우리가 기억하듯이 영토적 리토르넬로는 탈코드화되는, 그리고 그것에 의해 표현될 수 있는 환경 구성 요소들로 구성된다(예를 들면 스테이지메이커의 나뭇잎들). 영토적 리토르넬로에서 내적 환경과 외적 환경의 관계들은 고유한 생명을 가지고, 상호 관계들이 일정하게 이동하고 변화하는 리듬적 인물과 선율적 풍경을 형성한다. 그러므로 낭만주의에서 질료는 "내용의 질료가 되는 것"을 멈추고, "표현의 질료가 된다."(**MP** 419; 340) 그리고 그

표현 질료는 또한 "연속적 변주에서 움직이는 질료"이다.[25]

민중의 문제

영토와 대지의 관계는 낭만주의의 중심이다. 그리고 들뢰즈와 가타리가 낭만주의 예술에서 민중의 역할에 대한 정치적인 이슈에 접근하는 것도 이런 맥락에 있다. 자연의, 종교의, 그리고 민족의 정체성에 대한 의문, 민중 문화와 예술 문화의 역학에 대한 의문, 그리고 개인적 영웅과 광범위한 대중의 관계에 대한 의문은 19세기의 모든 예술에서 두드러진다. 그러나 집단성을 대변하는 작품들을 창조하려는 낭만주의 예술가들의 노력에도 불구하고 "낭만주의에서 가장 결여되어 있는 것은 민중이다."(MP 419; 340)[26] 여기서 흔히 들뢰즈와 가타리는 파울 클레의 견해, 즉 예술가는 민중을 필요로 한다. 그러나 "민중이 사라진 것이다"(C'est le peuple qui manque)[27]는 진술을 이용한다. 들뢰즈와 가타리적 읽기에서 클레가 제시하는 것은 개인들의 집합체가 민중을 필수적으로 구성하지 않는다는 것이고, 기능적인 실재물로서의 집단성은 소여가 아니라 생산되어야 하는 것이며, 이러한 기능적인 실재물이 여전히 존재하지 않는다는 것이다. 민중 창조에 대한 문제는 특히 독일 낭만주의에서 심각하다. 독일 낭만주의에서 민중은

25) "질료의 연속적 변주와 형식의 연속적 전개. 따라서 새로운 관계 속에 질료와 형식이 배열되는 배치. (…) 형식은 카오스의 힘들을 정복하는 코드가 되기를 멈추고 힘 그 자체가 되며, 대지의 힘들의 총합이 된다. 위험·광기·경계와의 새로운 관계가 존재한다."(《천의 고원》 338)〔역주〕

26) "영토에는 고독한 음성이 출몰하고, 대지의 음성은 그것에 대답하기보다는 공명하고 울린다. 민중이 존재할 때조차도 그것은 대지에 의해 매개되고, 대지의 내부에서부터 일어나고, 그곳으로 회귀하기 쉽다. (…) 영웅은 민중의 영웅과 역사적 영웅이 아니라 대지의 영웅이고, 신화적이다."(《천의 고원》 341)〔역주〕

이상적인 추상으로 존속하고, 영웅은 민중의 영웅이 아니라 신화적인 대지의 영웅으로 존재한다. 만약 민중이 존재한다면 그들은 대지에 의해 조정된다. 그리고 지역에 아무리 많은 사람들이 있을지라도 영웅은 고독한 방랑자로서 영토를 차지한다. 영토는 하나인-홀로된 것(One-Alone)의 영역, 고독한 영웅의 영역이고, 대지는 하나인-모든 것(One-All)의 영역이며, 그곳에서 민중은 오직 우주의 이상(理想)으로 나타난다. 슬라브계 나라와 이탈리아의 낭만주의 예술가들의 노력은 한층 더 성공적이다. 왜냐하면 그들의 작품에서 "영웅은 민중의 영웅이지, 더 이상 대지의 영웅이 아니기" 때문이다. "영웅은 **하나인-모든 것**이 아닌, 하나인-군중(One-Crowd)과 관련이 있다."(MP 420; 341) 민중이 대지에 의해 조정되기보다는 "대지가 민중에 의해 조정되고, 대지는 그들을 통해서만 존재한다."(MP 420; 340)

많지는 않으나, 독일과 슬라브계 나라-이탈리아의 낭만주의의 대립 속에서 들뢰즈와 가타리는 바그너와 베르디의 오페라(베르디적 실행과 무소르그스키적 실행의 연합을 통해 만들어진 슬라브계 나라-이탈리아의 접속)에서 종종 인지되는 몇 가지 기본적인 차이들을 자세하게 설명한다. 일반적으로 바그너가 그 자신만의 극의 관객(지지자)을 만들어야 했던 반면, 베르디는 활기 넘치는 대중적인 전통에서 작업했다. 그리고 초기에 그의 작품, 특히 〈나부코〉와 제1차 십자군의 〈롬바르디아인〉의 작품은 선동하는 코러스에 의해서 이탈리아의 민족주의와

27) 클레의 견해는 1924년 강의를 위해 준비된 논평들의 결말 부분과 《파울 클레: 모던 예술에 대하여 *Paul Klee: Über die moderne Kunst[Paul Klee: On Modern Art]*》라는 제목으로 출판된 논평들의 결말 부분에 나타난다. 그는 "때때로 나는 진정으로 웅장한 작품을 꿈꾼다." 그러나 "나는 이것이 꿈으로 남아 있지 않을까 두렵다. 그러나 지금이라도 가끔은 마음속에 가능성을 품는 것은 좋은 일이다. (…) 우리는 계속해서 그것을 추구해야 한다! 우리는 부분들을 확인했지만 전체를 확인하지 못했다! 우리는 여전히 궁극적인 능력이 부족하다. 왜냐하면 민중이 우리가 함께하지 않기 때문이다(*Uns trägt kein Volk*). 그러나 우리는 민중을 추구한다"(클레 1948, 54-55)고 진술한다.

분리될 수 없고, 애국적 찬가로서 실질적으로 널리 수용되었다. 마찬가지로 민족주의는 바그너에게서도 두드러진다. 그러나 그것은 신화와 신비주의로 둘러싸이고, 코러스에서보다는 오케스트라에서 더 분절되는 집단적 동일성이다. 그리고 오케스트라는 동질적인 교향악 구성에 주인공의 독창을 포함시키는 경향이 있다. 어떤 의미로 바그너와 베르디의 차이들은 콘텍스트적이고 주제적이며, 다시 말해 역사적인 상황의 기능들과 오페라에 극화된 주제들이다. 그러나 다른 의미로 그것들은 형식적이고, 확실히 음악적이다. 클레가 민중이 사라진 것이라고 진술할 때 문제가 **되는** 것은 민중의 개별화의 양태이고, 그것은 되기의 양태, 즉 일자와 다수자의 견지로 환원될 수 없는 다양성의 양태일 것이다.[28]

이러한 관심이 드뷔시가 에드가 앨런 포의 이야기에 근거한 두 편의 오페라를 1905-1908년까지 작업할 때 그의 마음을 차지했던 것 같다. 루이스 랄로이에게 보낸 편지에서 드뷔시는 무소르그스키 혹은 바그너의 곡보다 더 복잡한 일종의 새로운 합창곡을 작곡하려는 노력

28) 새로운 생성의 선을 그리는 모든 되기는 지배적인 몰적 구성체에 반하는 몰적 성분을 이용할 수밖에 없다. 음악에서 여성-되기와 아이-되기는 성인 남성이라는 다수자가 지배하는 몰적 구성체에서 벗어나기 위해 여성이나 아이라는 소수자의 몰적인 성분을 이용하고 있는 것이고, 지각 불가능한 분자적 차이를 지각 가능한 몰적 개념으로까지 밀고 간다는 것이다. 여기서 여성의 목소리인지 아니면 아이의 목소리인지의 모호성과 근접성이 생긴다. 모호성의 이유가 되기의 지각하기 힘든 분자적인 성분 때문이라면, 근접성의 이유는 아이의 목소리나 여성의 목소리나 모두 성인 남성의 목소리가 아니라는 사실이다. 우리는 이 모든 차이들을 현재 익숙한 어떤 기준을 근거로 구별하고 판단한다. 익숙한 기준, 그것은 이미 척도로서 자리잡고 있는, 이미 다수적인 위치를 점하고 있는 소리이다. 이처럼 되기란 무엇이라 명명할 수 없고, 무엇인지 명확하게 지각할 수 없는 분자적인 것을, 특개적인 것을 만들어 내는 것이다. 즉 모든 되기는 심지어 지각하기 힘든 새로운 분자적인 것을 만들어 내기에 그것은 1차적으로 지배적인 것, 다수적인 것, 익숙하고 통념적인 것에서 벗어나는 것일 수밖에 없다. 따라서 모든 되기는 지배적인 몰적 구성체에서 **빠져나오는** 창조와 생성의 선을 그리며, 다수적인 척도로 선택하거나 잘라 버릴 수 없는 지대를 만들어 낸다.(《노마디즘 2》 113-18 참조) [역주]

을 기술했다. "〈보리스 고두노프〉의 민중은 진정한 군중을 형성하지 않는다. 여기서 한 그룹이 노래하고, 또 다른 그룹이 노래하고, 그 다음 세번째 그룹이 노래하는 것처럼 각각이 차례로 노래하며, 대부분 제창한다. 〈마이스터징거〉의 민중은 군중이 아니라 군대이다. 그들은 독일 스타일로 강력하게 조직되고, 열을 지어 행군한다. 내가 창작하기 원하는 것은 더 드물고, 더 분할되고, 더 편안하고, 더 미세한 것, 즉 보기에는 비유기적인 것이지만 근본적으로 정돈된 것이다. 진실한 인간 군중 속에서 각각의 목소리는 자유롭지만, 모든 통일된 목소리들이 다함께 하나의 인상과 운동을 생산한다."(바라크 159 인용) 드뷔시가 상상한 합창단은 동질적인 대중도 아니고, 자율적인 개인들의 집합체도 아니다. 오히려 그것은 다양한 실재물이 발생하는, 그리고 어느 정도 응집성과 집단 동일성을 획득하는 집단적인 현상이지만, 서로를 분리하고 병합하는 것 없이 그렇게 실행한다. 이러한 집단은 "분할 가능"(Dividual)(MP 421; 341)하지만, 다수자 밖의 일자의 구성도 아니고, 다수자 속에 일자의 발현도 아니다. 다양한 요소에서 집단의 결속성과 분절은 되기의 속도와 감응을 통해 진행된다. "민중 속의 개인들에 의해서가 아니라, 민중이 동시에 연속적으로 경험하는 감응에 의해서 민중은 개별화되어야 한다."(MP 421; 341)

분할 가능한 것(The Dividual)은 개별화적 양태이고, 다양성이 발생하는 과정이다. 그것은 민중의 개별화의 양태이지만, 마찬가지로 다소간은 다양성의 양태이다. 오페라에서 분할 가능한 것은 합창단의 운용을 통해 분명히 알 수 있다. 그리고 어느 정도로 베르디는 그것을 바그너의 동질적인 대중보다는 오히려 변용적으로 개별화된 민중으로 표현한다. 또한 분할 가능한 것은 성악가와 오케스트라 사이의 관계를 전체적으로 촉발시킬 수 있다. 낭만주의 오페라에 개별적인 주체로서의 주인공은 오케스트라의 비주체적인 감응에서 반영되는 감정을 경험한다. 바그너의 작품에 오케스트라는 힘들의 결집화로서 기능한

다. 오케스트라의 개별화 양태는 일자와 다수자의 양태이고, 그것의 요소들의 분절은 "**만물**(the Universal)과의 적절한 관계"(MP 420; 341)를 통해 펼쳐지며, 주인공의 목소리 선은 일자의 발산으로서 나타난다. 정반대로 베르디의 작품에서 오케스트라의 개별화적 양태는 대부분 분할 가능하다. 그리고 주인공의 목소리 선은 출현하는 다양성의 오직 하나의 요소로서 전개된다. 클라우디오 사르토리는 1850년대 초기의 위대한 오페라인 〈리골레토〉〈일 트로바토레〉, 그리고 〈라 트라비아타〉에 대해 다음과 같이 진술한다. "실제로 주인공들은 무대 위의 외톨이가 아니다. 분위기가 그들을 둘러싸고 지탱하고 완성시키지만, 그것은 순수하게 인간적이고 열정적인 분위기이다."(사르토리 642) 사르토리는 이런 분위기를 목소리 화성이 악기의 공명에 종속된 탓으로 돌린다. 그러나 들뢰즈와 가타리적 분석에서 베르디의 주인공과 함께하는, 그리고 성악가와 오케스트라의 상관적인 역할들을 결정하는 변용적인 분위기는 분할 가능한 것이고, 민중과 음악을 다양화하는 개별화의 양태이다.

바레즈와 모던 음향 기기

만약 들뢰즈와 가타리가 환경 관계들의 견지에서 고전주의를 해독한다면 그들은 리토르넬로의 세번째 모멘트, 우주 전체로 영토를 펼치는 탈영토화하는 탈주선을 통해 모더니즘에 접근한다. 고전주의 작곡가들은 카오스적인 질료에 형식을 부여하는데, 그것에 의해 그 질료를 형태화된 실체로 변화시킨다. 구조 단위들은 수많은 코드화된 환경들이고, 이러한 환경들 아래와 사이에서 카오스적인 힘들이 계속적으로 유희한다. 낭만주의 작곡가들은 연속적인 전개의 힘으로 형식을, 연속적 변주의 표현적 매개체로 질료를 간주하면서 질료와 형식

그리고 힘 사이의 관계를 변형시킨다. 대조적으로 근대 작곡가들은 형식 · 질료 · 힘을 다루는 제3의 방식을 발견하는데, 질료를 우주적 힘을 포착할 수 있는 분자적 소재로 변환시킨다. 파울 클레는 회화의 목적은 가시적인 것을 표현하는 것이 아니라(시각적 **실재물들을** 재생산하는 것), 비가시적인 것을 **가시적으로**, 가시적인 것을 통해 유희하는 힘들을 가시적으로 표현하는 것이라고 설명한다. "이것이 후기-낭만주의의 전환이다. 본질적인 것은 더 이상 형식과 질료, 또한 주제 속에 존재하지 않고, 힘 · 밀도 · 강밀도 속에 존재한다."(MP 423; 343) 세잔의 관심은 사과와 산을 재현하는 것이 아니라 사과에 주입시키는 발아적인 힘, 산을 형성하는 지진력(seismic forces)을 가시화하는 것이다. 유사하게도 근대 음악의 임무는 비가청적인 것을 가청화하는 것이다. "음악은 음향 질료를 분자화하고, 그것으로 지속(Duration), 강밀도와 같은 비청각적인 힘들을 포착할 수 있게 된다."(MP 423; 343) 이런 관점에서 리듬을 이용한 메시앙의 실험이 본보기가 된다. 왜냐하면 그는 작품들에서 새로운 음악 어휘를 창안할 뿐만 아니라 "별의 무한히 긴 시간, 산의 매우 오랜 시간, 인간의 중간 정도의 시간, 곤충의 짧은 시간, 원자의 매우 짧은 시간"(뢰블러 40) 등과 같은 시간의 비청각적인 힘을 가청적으로 표현하기 때문이다.

힘들을 포착할 수 있는 분자화된 음향 질료로서의 음악의 근대적 개념은 아마도 에드가 바레즈[29]에 의해 분명하게 표현된다. 그의 작품들(1921년 〈아메리카〉에서 1958년 〈전자 시〉까지 11개의 완성 작품)은 20세기 아방가르드 역사에서 중요한 역할을 수행했다. 들뢰즈와 가타

29) 바레즈(1883-1965)는 프랑스 파리 태생으로서, 1915년부터 미국에서 활동했다. 지속적으로 새로운 음향과 소리를 추구했던 그는 1920년대부터 선율 대신 음향을 사용한 〈하이퍼프리즘〉, 7개의 관악기와 콘트라베이스를 위한 〈옥탄드르 Octandre〉 등의 파격적 작품을 내놓아 아방가르드적 면모를 보였다. 바레즈는 음재료를 과학적 진보주의에 입각하여 사용하려 했고, 감정이 배제된 객관적 양식을 선호하였다.(《20세기 음악 1 역사 · 미학》 166 참조)〔역주〕

리는 모더니즘의 검토에서 바레즈적 용어를 많은 부분 결합시킨다. 그리고 바레즈의 음악적 사고의 형성과 명료한 표현에 대한 간결한 고찰은 그들의 분석 목적을 분명하게 하는 데 도움을 준다. 젊은 시절 바레즈는 음향과 빛의 파동이 물의 파동과 같은 규칙에 지배된다는 레오나르도의 악보집에 의해 감명받고, 일생을 통해 물리적 소재를 이용한 파동의 유희에 매료된 채 살아간다. 그는 곧 '예술-과학'으로서 음악의 개념을 발전시켰다. '예술-과학'의 목표는 새로운 알파벳의 창조일 것이다. 왜냐하면 "살아 있고 진동하는 음악은 새로운 표현 방법을 필요로 하고, 오직 과학만이 생동력 있는 활력을 음악에 고취시킬 수 있기"(비비에르 31) 때문이다. 19세기 물리학자·화학자·음악학자·철학자인 호네 론스키는 바레즈에게 "음향에 존재하는 지성의 신체 작용(corporealization)"으로서 음악의 적절한 정의를 제공했다. 지성의 신체 작용은 음향 속에 존재하고, 바레즈가 "공간(공간 속에 움직이는 음향의 덩어리)으로서의 음악"(오울렛 17)을 생각하도록 했던 개념이다. 게다가 '원소들이 변성'하는 연금술의 개념에 감명받은 그는 음향의 시간적 흐름을 공간적 블록들·면들·부피들로 변형시키면서, 음향 질료를 변성시키는 방법을 추구했다. 그가 확인했듯이 사이렌은 "시각 세계에서 발견되는 것들과 유사한 아름다운 음향 포물선과 쌍곡선"(비비에르 15)을 생성 가능하게 했다. 바레즈는 〈아메리카〉에서 굴절 프리즘처럼 기능했던 순수 공명들을 대조하기 위해 두 가지 사이렌을 이용했다고 설명한다. "화성 없이 순수 음향을 지시하는 것은 그것을 둘러싼 음표들의 특질에 또 다른 차원을 부여한다. 이것을 인지하는 것은 놀라운 일이다. (…) 실질적으로 음악에서 순수 음향의 활용은 결정 프리즘이 순수 빛에 작용하는 방식을 화성에 작용한다."(ibid. 36)

〈하이퍼프리즘〉에서 바레즈는 이런 실행에 공들이며, '프리즘적 변형의 청각적 인상'을 창조하기 위해 순수 음향을 결합시킨다. "오랫동

안 고착화된 선형적 대위법의 구도에서, 나의 작품의 강도와 밀도를 변화시키면서 면과 울려 퍼지는 질량들의 운동을 인식한다. 이런 음향들이 충돌할 때 침투 작용 혹은 반발 작용의 현상이 초래된다. 특정한 변성들이 한 면에서 발생한다. 그것들을 다른 면들에 투사할 때 한 면은 프리즘적 변형의 청각적 인상을 창안한다."(비비에르 45) 약 15년 후 바레즈는 결정화 현상을 연구했고, 그 연구에서 음향 프리즘의 창안을 유도했던 생성 과정에 대하여 기술하는 유용한 방법을 발견했다. 그가 지적했듯이 한 결정의 외부 형태는 내부 분자 구조에 따라 결정되고, "정확히 말하면 결정화된 물질로서 동일한 배열과 구성을 가지는 원자 배치들의 가장 미세한 부분에 의존한다." 하지만 분자 구조의 한정된 수에서 무한한 수의 결정 형태들이 생산될 수 있다. 따라서 바레즈는 작품들에서 한 아이디어, 즉 "방향과 속도를 변화시키는, 다양한 힘에 의해 끌어당겨지고 반발되는, 그리고 끊임없이 형태 변환하는 몇 가지 형식들 혹은 공명 그룹들에 의해서 성장하고 쪼개어지는" 분자 내부 구조에 착수한다. "형식은 이런 상호 작용의 산물이다."(ibid. 50) 그러나 바레즈가 음향 질료의 분자 변형을 기술하기 위해 채택했던 다른 형태는 이온화(ionization)(타악기를 위한 1932년 작품의 제목)였다. 〈이오니제이션〉의 뉴욕 초연을 지휘했던 니콜라스 슬로님스키는 이온화가 "이온으로 변화하는 원자핵에서부터 전자의 해리(dissociation)를 나타내고, 여기서 거대한 힘들은 무한소의 공간에서 작용한다"(ibid. 98)고 인지했다. 폴 로젠필드에 따르면 복합적인 리듬 · 짜임새 · 음색 속에서 〈이오니제이션〉이 명확히 표명하는 것은 "생명 없는 우주의 생명"(ibid. 100)이다.

음악적으로 바레즈의 프리즘 변형 · 결정화 · 이온화의 실험들은 전통적인 선형적 음고 관계를 희생시켜 리듬 관계들을 정교하게 전개했다고 설명될 수 있다. 바레즈의 전 작품들을 명쾌하게 분석한 작곡가 엘리엇 카터는 바레즈가 "음악적 사유와 구조를 표현하는 새로운 방

식"을 개발했고, "리듬을 음악 언어의 주된 소재"(반 솔크마 2)로 만들었다고 평가한다. 카터가 설명하듯이 바레즈의 기본적인 방법은 짧은 리듬 기본 조직들을 결합시키고, 상호 관련시키는 것이다. 그리고 그것들(리듬 기본 조직들)은 세 가지 방식(음표들의 첨가 혹은 감산, 음표 길이를 두 배 혹은 절반으로 만드는 통례적 작업보다는 2:3 관계에 의한 음표 길이의 확대 혹은 축소, 그리고 다른 부분을 일정하게 유지하면서 한 부분의 기본 조직을 확대 혹은 축소하는 내부 기본 조직 관계들의 비틀기)이 있다. 여기서 우리는 바레즈가 결정화로서 언급하는 것(리듬 기본 조직들의 변환 조작이 한정된 내부 분자 구조들의 전개에 대응하고, 그 내부 분자 구조들이 무수한 외부의 결정체 형식들로 귀착하는 것)이 음악적 표현으로 명확히 나타나게 되는 것을 확인한다. 그러나 바레즈는 리듬 전개에 선형적 음고 모티프의 전개를 결합시키지 않는다. 로버트 모르간이 지적하듯이 "전통적으로 서양 음악의 리듬 구조는 음고들의 운동과 분리되지 않아야 한다. 그리고 서양 음악의 리듬 구조는 20세기 첫 반세기 동안에 작곡된 사실상 모든 음악에서 그런 방식으로 존속했다." 그러나 바레즈의 음악에서 종종 "음고들은 선형적 방향의 의미를 상실하고, 주로 점차적인 운동(motions)에 의해 정의되는 접속을 형성하는 경향을 포기하는 것 같다. 음고들은 아무 데도 가길 원치 않는다고 말할 수 있다."(ibid. 14, 9) 일정한 음고가 선율적인 선의 궤도를 따라 다른 음고로 이동하는 것보다는 다른 분리된 음고로 교체되기 때문에, 그리고 "각 음고가 음악적 시간의 순간보다는 음악적 공간의 위치를 차지하기 때문에"(ibid. 10) 음고들은 시간의 연속성을 빼앗기게 된다. 따라서 전통적으로 선형적 음고 관계들의 정교함에 지배된 주제 전개는 음색·강약법·분절, 그리고 무엇보다도 리듬 등의 비음고적인 요소들로 바뀌게 된다. 그 결과 공간적인 음고 짜임새는 강밀한 리듬 에너지로 충만하게 된다. 왜냐하면 카터가 진술하듯이 바레즈의 위대한 업적은 음악적 흐름을 차단하는 것이 아니

라, "일정한 비트 양식들에서 발생하지 않는 고도의 전진적인 추동을 가진 새로운 리듬 구조"(ibid. 3)를 생산하는 것이기 때문이다. 따라서 우리는 바레즈의 음고 조작에서 음향의 프리즘적인 변형, 다시 말해 시간적인 음고 시퀀스가 확장된 음고 면들, 화성 블록들, 그리고 음색 부피들 등의 공간적 단위로 전환되는 것을 인지할 수 있다. "아무데도 가길 원하지 않는" 음고로 채워진 이런 음향의 공간은 이온화된 분위기를 형성하고, 분자적인 리듬 기본 조직들의 복합적인 운동으로 활성화된다.[30]

오랫동안 바레즈가 음악을 '유기화되는 소리'로서 점차적으로 언급하게 된 것과, 그 자신을 "강도·주파수·리듬의 연구자"(비비에르

30) 바레즈의 리듬 실행은 메시앙의 리듬 실행과 매우 유사하다. 카터가 바레즈의 음표 첨가 혹은 빼기로 간주하는 것은 메시앙의 '첨가된 음길이'와 유사하고, 바레즈의 내부 기본 조직 관계들을 비트는 것으로 간주하는 것은 메시앙의 '리듬적 인물' 사용을 반영한다. 이러한 유사성들은 오랫동안 메시앙이 정기적으로 바레즈의 악보들로 학생들을 지휘했기 때문에 이해 가능하다. 1940-1950년대 초기 동안에 그는 바레즈가 프랑스에서 완전히 이름 없이 묻히지 않도록 하는 데 아주 큰 역할을 했다. 그러나 카터는 바레즈와 메시앙이 유사한 리듬 기법들을 사용하지만, 바레즈는 일관되게 전진적인 추동 감각을 창조하고, 메시앙은 그렇지 않다고 인지한다.(반 솔크마 77) 메시앙의 노력은 순환적이고 영원한 시간을 창조하는 것이다. 그러므로 그는 의도적으로 전진적인 추동 감각을 피한다. 이런 이유 때문에 메시앙의 '역행 불가능한 리듬'에 분명하게 상응하는 것이 바레즈에게는 존재하지 않는다. 그러나 바레즈와 메시앙이 "동시대 창작자들의 명확하게 배타적인 이런 주제에 서로 대조적"(비비에르 90)이라는 비비에르(Vivier)의 주장에도 불구하고, 우리는 리듬에 대한 바레즈의 사고와 주제에 대한 메시앙의 사고 간에 일정한 양립성이 있음을 확인한다. 바레즈에게 있어서 리듬의 기본은 "그것의 역능(puissance)이 충전된 정지계"(비비에르 90)이다. 현을 뜰 때 팽창된 현은 진동을 계속하기 위하여 정지의 초기 위치(상태)를 통과해야 한다. 그러므로 바레즈는 리듬을 안정성과 결속성의 요소로서 인지한다. "그것은 율동적 흐름과 거의 관계가 없고, 그것은 템포(속도)와 강세의 규칙적인 연속이다. 예를 들면 나의 작품들에서 리듬은 미리 알 수 있는, 그러나 불규칙적인 시간 경과를 간섭하는 독립적인 요소들 사이에서 상호적이고 동시적인 결과들을 일으킨다. 더욱이 이것은 물리와 철학의 리듬 개념, 즉 대립적인 것과 상관적인 것의 교호적 상태들의 연속과 대응한다."(비비에르 90) 전진적인 리듬 운동에 대한 바레즈의 헌신은 안정성과 결속성의 근원으로서의 이러한 리듬 개념화에 의해 적어도 부분적으로 경감되는 듯하다.

126)로서 기술하는 것은 그리 놀라운 일은 아니다. 또한 그는 전자 음악의 개척자가 아닌 듯하다(《사막》(1954), 〈전자 시〉(1958)). 왜냐하면 그가 추구했던 것은 "완전히 새로운 표현 방식(음향 기계(음향을 재생산하기 위한 기기가 아닌))"(ibid. 125)이었기 때문이다. 음향의 전자 조작은 새로운 음계·음색·화성의 표현을, 뿐만 아니라 공간으로 그것들을 내보내는 새로운 방식의 표현을 보장했다(1958년 브뤼셀 국제 박람회에서 필립스관을 디자인했던 르 코르뷔제와 크세나키스를 위해 창조된 〈전자 시〉는 3트랙(three-track) 테이프에 녹음되어, 필립스관 내부 벽에 정렬되어 있는 4백 개의 스피커를 통해 퍼졌다). 그러나 강조되어야 할 것은 새로운 소리 원들을 이용할 수 있기 전에, 50년 동안 바레즈가 처음으로 그러한 새로운 소리 원들을 추구했다는 점이다. 음향 조작 기술은 결코 미적인 것을 생성시키지 않고, 단지 그것을 강화한다. 바레즈는 일생을 통해 조성 음악의 구조들을 분해하려 했고, 생동적인 강도·주파수·리듬을 포착할 수 있는 음향 소재를 고안하려고 노력했다. 그는 비음향적인 힘들을 굴절시키는 음향 프리즘, 내부 분자 구조들이 다양한 외부 형태들을 생성시키는 음향 결정체, 그리고 미세-섭동(micro-perturbation)이 질료의 음향 변성을 일으키는 이온 기계를 창조했다. 음향 기술의 발달은 "음향 질료를 분자화하는, 뿐만 아니라 지속·강도와 같은 비음향적인 힘을 포착할 수 있는"(MP 423; 343) 음악을 창안하는 더 나은 도구들을 그에게 제공했다.

우주적 민중과 식별 가능성의 역사

만약 근대 예술가들이 연속적으로 변주하는 낭만주의적 소재보다는 오히려 힘들을 포착할 수 있는 분자화된 소재를 형상화한다면, 그들은 대지와 민중에 대해 19세기 음악가들이 가졌던 것과는 다른 관계

를 가진다. 대지는 더욱 탈영토화되고, 민중은 한층 더 분자화된다. 《영토의 불안정》에서의 폴 비릴리오 분석을 지지하는 들뢰즈와 가타리는 모더니티에서 통제 권력들이 수반하는 지구화와 정치적 규제 방법들의 분자화를 인지한다. 만약 모더니티의 꿈과 같은 '전체 전쟁' (total war)의 목적이 일정한 테러의 조성, 인구의 전멸, 그리고 거주지 (베트남의 DMZ와 같은)의 파괴 등이라면, 모더니티의 '전체 평화'는 불안정이 널리 만연한 풍토를 조성하면서, 도시 공간을 관리하여 도시 인구를 감소시키고(도시 풍경에서부터 눈에 띄게 사라지는 시민들은 차, 아파트, 폐쇄된 몰 등에 거주하게 된다), 거주지들을 점차로 살기에 부적합한 곳으로 만들면서 아주 다른 방식으로 전쟁을 추구한다. 근대의 통제력들은 소비자-시민들을 끊임없이 집중 폭격하고, 미디어와 정보를 훈육하고 규범화하는 미시정치학을 수행한다. 미시정치학은 몰적 대중과 분자적 집합체로 동시에 기능을 하는 통계적 군집을 창조한다. 민중의 결여에 대한 낭만주의의 문제는 모더니티에서 오히려 악화된다. 더 이상 예술가는 보편적인 **민중**을 꿈꿀 수 없고, 혹은 구성된 지역 혹은 국가의 민중을 기원할 수 없다. 근대 예술가의 노력은 분할 가능한 다양성으로서 민중을 창조하는 것이 된다. 그러나 이러한 집단성은 점차로 미래의 민중, 다시 말해 앞부분에 면밀하게 설명했던 선과 같은 생성(되기)으로 착상되어야 한다. "민중과 대지가 그것들을 한정하는 우주의 어느 곳에서나 폭격당하는 대신에, 민중과 대지는 그것들을 운반해 가는 우주의 벡터 같아야 한다. 그러면 그 우주는 그 자체로 예술이 될 것이다. 우주적 민중[31]을 탈군집화하고 우주적 대지를 탈영토화하는 것, 이것은 여기저기서 국지적으로 예술가-장인의 욕망이 된다."(**MP** 427; 346)

민중에 관한 음악을 개발하려는 이런 모던 프로젝트는 두 작곡가의 작품들을 통해 가장 적절하게 연구될 수 있는데, 들뢰즈와 가타리는 이 두 명의 작곡가로 20세기 초기 벨라 바르토크[32]와 최근의 루치아

노 베리오[33]를 언급한다. 바르토크는 그 자신의 작품의 영감과 새로운 국가의 표현 형식에 대한 창조적 영감을 헝가리 민요에서 추구했다. 이런 의미에서 그의 작품은 19세기 후기 낭만주의적 경향이 연장된 것으로 인지될 수 있다. 그러나 애매하고 그림 같은 음색을 위하여 오직 헝가리의 민속 음악 모티프들만을 개척했던 리스트와 브람스 같은 낭만주의 음악가들과는 달리, 바르토크는 열정적으로 민족 음악학 연구에 몰두하며 거의 민요 2천여 곡을 수집, 발표했고, 결국 다양한 교차 문화의 영향들 중에서 마자르족의 음악적 감수성의 핵심적 요소들을 확인했다. 그러나 이런 민중 음악이 바르토크의 작품들 속에 직접적으로 공급되지는 않는다. 대신 그는 그 음악을 통해 근대 서양 예술 음악의 가능성들을 확장했다.

지젤 브를레가 지적하는 것처럼 바르토크는 헝가리 민요들을 모방하기보다는 가락의 실제들을 발췌했고, 그 자신만의 근대적 표현 형식의 전개로 그 가락들을 개발했다. 민요들의 비대칭적인 리듬들과 복합적인 박자들은 바르토크에게 19세기의 시간적 규칙성을 해체하는 수단들을 제공했다. 그러나 많은 근대 작곡가의 곡들과는 달리, 그

31) 들뢰즈와 가타리는 모던의 배치가 우주적인 것이라고 한다. 우주적이라는 것은 영토 없는 세계, 절대적으로 탈영토화된 세계이고, 그런 점에서 절대적 탈영토화를 향해 개방되는 배치가 모던 배치의 특징이다. 배치는 고전주의처럼 카오스의 힘과 대면하지 않고, 낭만주의처럼 대지의 힘 내지 민중의 힘 안에서 깊어지지 않는다. 그것은 우주의 힘을 향하여 개방한다.(《노마디즘 2》 280-81 참조)〔역주〕

32) 바르토크(1881-1945)는 민속적 요소를 토대로 전통에서 벗어나는 신음악의 작품을 내놓았다. 채집된 민요 대부분은 고대의 교회 선법·그리스 선법·5음 음계 선법을 바탕으로 하고 있다. 이들은 리듬의 관점에서도, 마디의 구분에 있어서도 자유롭고 변화에 넘친 선율 형태로 되어 있다. 민요 속에 살아 있는 이러한 음의 배열을 소생시킴으로써 새로운 화성적인 효과를 얻을 수 있었다.(《20세기 음악 1 역사·미학》 62-68 참조)〔역주〕

33) 총렬 음악과 전자 음악의 경향을 창작했던 베리오(1923-2003)는 목소리에 대한 관심을 통해 독특한 음악 세계를 창출한 작곡가이다. 성악가였던 그의 아내 배버리언(Baeberian)을 위한 일련의 작품을 발표하면서 베리오는 다양한 실험적 성악곡 및 무대 음악을 발표했다.(《20세기 음악 1 역사·미학》 251-52 참조)〔역주〕

의 리듬 실험들은 수적인 변환의 추상적인 조작에서 유래하지 않았고, 대중문화의 춤과 노래 실행들의 진동과 물리성을 유지했다.[34] 그의 화성 언어는 민요 선율의 경향에서 개발되었고, 무조성(atonality)을 받아들이지 않고 조성을 확대하는 수단들을 제시하는 민요가락의 5음계(pentatonic scales), 선법적(旋法的)적 음계(modal scale), 그리고 이완된 율동적 흐름(cadence)을 창안했다. 바르토크는 반음계(chromaticism)에 관한 이론에 헌신하기보다는 오히려 음렬의 실제에서처럼 민속 음악 선율들의 유연한 구조들에서 제시되는 음계들의 융합과 조성들의 혼합을 통해 강렬한 반음계에 도달했다.[35] 그는 유연하고 이동 가능한 화성, 다시 말해 조성 중심을 유지하면서 반음계와 강한 불협화음을 활용하는 화성을 개발했다. 브를레가 인지하는 것처럼 "바르토크의 화성은 조성적인 것에 의해 지배되는 무조적인 것이다."(브를레 1052)

또한 그의 형식 개발은 민요 모티프들과의 결합에서 발생했지만, 대중적 기교들의 단순한 모방에 의지하지는 않는다. 브를레가 지적하는 것처럼, 예술 음악에서 민요의 전유에 대한 근본적인 제약은 민속 음악의 선율들이 대개 자기-고립적(self-enclosed)이고, 본질적으로 더 이상 발전할 필요가 없이 완전하다는 것이다. 반면에 위대한 예술 작품들의 주제들은 불완전하며 자유롭고, 이러한 작품들의 형식은 이들 주제에 내재한 잠재성의 팽창과 정교함으로부터 생성된다. 브를레가

34) 아프리카 음악의 영향으로 타악기의 음색을 중요하게 사용했을 뿐만 아니라, 피아노까지도 일종의 타악기로 간주하여 타악기적 음색을 부여했다.(《노마디즘 2》 274 참조)〔역주〕

35) 이와 같은 바르토크의 작품의 특징은 〈알레그로 바르바로〉(1911)에서 잘 표현된다. "'야만적 알레고리'라는 뜻을 가진 이 작품은 격렬한 마자르족의 리듬이 반복되고, 조성적인 화성 개념과는 무관하게 구성된 화음이 타악기를 때리듯이 거칠게 나타난다. 두들겨 대는 리듬 사이에는 좁은 음역에서 형성된 단순한 선율이 드러나고, 강한 역동성이 시종일관 계속된다. 두터운 화성층은 대부분 2개의 화음이 복조성적으로 결합되었고, 이러한 불협화음적 화음이 계속적으로 반복되면서 이 작품의 야만적 색채는 더욱 강화된다."(《20세기 음악 1 역사 · 미학》 66 참조)〔역주〕

주장하듯이 바르토크의 위대한 업적은 헝가리 민요 선율의 본질을 파악하고, 어느 특정한 가락들을 되풀이하는 것 없이 확대되고 복합적인 음악 형식들로 귀착되는 무한정적이고 생성적인 주제들을 개발하는 것이었다.

지적해야 할 중요한 점은 바르토크가 민요 전통의 풍부한 자취에 대해 열정적으로 몰입했지만, 그 자신이 활동할 수 있었던 대중문화의 존재를 그가 결코 가정하지 않았다는 것이다. 그의 민족음악학 연구는 상실된 유산을 재발견하려는 노력이었고, 더 광범위한 서양 예술 음악의 실제들 속에서 헝가리 음악 문화를 재개발하기 위하여 그것(상실된 유산)을 활용하는 노력이었다. 들뢰즈와 가타리적 견지에서, 상호적인 탈영토화의 과정이 마자르족 민요와 바르토크 음악의 서양 모더니즘 사이를 통과했고, 민족적으로 전통적이지 않고 학술적으로 실험적이지 않는 확대된 반음계의 조성과 리듬의 복합성을 가능하도록 했다. 들뢰즈와 가타리가 진술하듯이 자기-고립적 선율에서 자유로운 주제들의 요소들을 끌어낼 때, 바르토크는 영토화하는 리토르넬로를 탈영토화하는 리토르넬로로 전환시켰고, 그것으로 '새로운 반음계'를 구성했으며, "형식의 전개, 더 정확히 말하면 힘들의 생성을 보장하는 '주제'"(MP 432; 349-50)를 창조했다. 간단히 말해서 대중적 전통의 발견은 결코 바르토크에게 민중을 창안하는 근대적 임무를 부여하지 않았고, 그 발견은 민요와 예술 실제들 양쪽 모두를 탈영토화하면서 그의 음악에 진행되었다.

이탈리아 작곡가 루치아노 베리오의 민중 창안에 대한 근대적 딜레마는 바르토크의 경우와 비교하여 한층 더 심각하다. 여기서 우리는 적어도 민요와 예술 음악의 상호 연관성에 대한 강렬한 관심, 뿐만 아니라 분할 가능한 것에 대한 문제 혹은 집단성의 분절에 대한 문제에 강한 관심이 덜하다는 유사점을 확인한다. 베리오는 "나는 반복해서 민요로 되돌아온다. 왜냐하면 나는 민요와 나 자신의 음악에 대한 아

이디어들을 연결하려고 노력하기 때문이다. 나는 유토피아적인 꿈이 실현될 수 없음을 알지만 그 꿈을 간직하고 있다. 나는 민속 음악과 우리 음악의 통일성(일상적인 노동과 아주 밀접하며 오래된 대중적인 음악 제작과 우리 음악 사이의 실재적이고 지각 가능하며 이해 가능한 연속성)을 창조하고 싶다"(베리오 148)고 진술한다. 그 유토피아적인 프로젝트는 아마도 〈코로〉에서 가장 훌륭하게 재현된다. 베리오가 작곡한 이 작품은 40명의 가수와 44명의 연주자가 필요하며, 1977년 확장된 형식으로 처음 공연된다. 〈코로〉에서 베리오는 31개의 연속으로 연주되는 섹션들 속에 다양한 민요 텍스트의 배경들과 파블로 네루다가 집필한 《지상의 주거》의 시구 일부분들을 교차시키며, 민요 소재를 분명하게 활용한다. 베리오가 바르토크처럼 특정한 민요 선율을 이용하지는 않지만, 일반적인 민요의 실제들에서 발췌된 미시 주제들(microthemes)을 자유롭게 전개하는 선들을 작곡한다. 바르토크와는 달리 베리오는 단 하나의 민족 전통에 집중하지 않고, 북아메리카와 남아메리카 · 폴리네시아 · 아프리카 · 유럽 · 중동 등의 민족 전통을 작품 속에 포함시킨다. 이탈리아와 헤브라이의 자료들이 이들 언어로 공연되고, 대부분의 비-서양의 텍스트들이 영어로 직역되어 노래되며, 크로아티아 텍스트들은 프랑스어로, 페르시아 텍스트들은 독일어로 번역되어 작곡된다. 베리오가 아프리카 목조 트럼펫 밴드들의 공연 기법들을 계발할 때 범문화적인(panculturla) 다성성(heterophony)이 음악적으로 널리 퍼진다. 예를 들면 그는 가봉 텍스트의 작곡(섹션 9)에서 아프리카 목조 트럼펫 밴드들의 공연 기법들을 마케도니아 가락의 선율적인 음조 곡선에 적합하게 만든다. 그리고 데이비드 오스먼드 스미스가 진술하는 것처럼 그 밴드 소리는 결과적으로 "중앙아프리카 트럼펫 밴드와 유사하게 들리기도 하고, 14세기 유럽의 호케트와 흡사하게"(오스먼드 스미스 83) 들리기도 한다. 베리오의 세련된 근대 후기 표현 형식의 작곡 기법을 통해 변이되는 이런 다양한 문화

적·언어적·음악적인 모티프들의 통접에서, 우리는 전 세계 민족의 과거의 메아리들을 듣는다. 하지만 민요 모티프들이 탈영토화된 것, 특정한 콘텍스트들과의 관계가 절단된 것, 그리고 불안정적이고 변하기 쉬운 관계들 속에 병치된 것을 듣는다. 마찬가지로 우리는 문화적인 목소리의 융합 속에서 형성중인 민중 소리들, 즉 아직 탄생되지 않았던 소리 그리고 베리오가 창조하려고 기획하는 소리를 듣는다.

또한 베리오는 〈코로〉에서 일자와 다수자의 보편화된 관계를 넘어서 집단적인 동일성을 상상하는 기술적 문제를 해결하려고 한다. 작품을 통해 베리오는 성악가와 악기 관계를 탐사하는 데 관심을 가진다. 그리고 그는 〈코로〉에서 각각의 성악가를 비슷한 영역의 악기와 짝을 짓고, 공연 공간을 횡단하는 복합적 배열로 그 짝들을 배치시킨다. 마치 각 악기가 그것과 함께하는 목소리가 가지는 표현과 몸짓의 잠재성을 탐사하는 것처럼, 각 보컬리스트의 라인은 그것과 조화된 악기의 역량과의 상호 작용적인 전개로서 착상된다. 목소리는 짝지어진 악기에 전형적인 음정·음색·어택[36] 등을 사용하여, 뿐만 아니라 재인 가능한 언어 텍스트의 일부분 가운데에서 울음, 흡기음(吸氣音), 헐떡거리는 소리, 더듬거리기, 그리고 웃음 등의 갑작스러운 외침 등을 사용하여 탈자연화된다. 때때로 베리오는 고립된 목소리—악기 쌍들의 대비적인 이중주들을 교차시킨다. 다른 경우에 그는 다양한 규모와 구성을 소유한 실내 합주단을 형성하기 위하여 짝들을 결합시킨다. 그러나 네루다의 텍스트에 충실한 부분들에서, 덩어리가 된 **투티**(tutti; 전 악기의 합주)의 힘들은 악기들과 가수들이 어울려져 길어진 화음들의 음향 블록들을 창조하고, 식별 가능한 실재물들로서 순간적으로 발생하며, 음향의 혼합을 재등록한다. 가수들은 **투티** 화음들 속에서 지각 가능하게 되기 때문에, 마치 집단적인 발화가 형성중이지

36) 기악이나 성악에서 첫소리가 급격하게 나오는 일.〔역주〕

만 아직 완전히 형성되지 않은 것처럼 애매한 음절들과 순간적인 더듬거림이 음향 덩어리에서 발생되는 듯하다. 즉 〈코로〉가 표현하는 것은 분자적 군집의 구성이고, 가수들과 악기들의, 말들과 비언어적인 발화들의 '기계화'를 통해 창조되고, 베리오가 하나의 분할 가능한 집단성(a Dividual collectivity)(각각의 배치는 변용적인 다양성을 규정하는 가능성을 가지고, 분리된 개체들의 동질적인 집단 혹은 연쇄 속에서 붕괴 위험을 가진다)을 구성하는 가능성을 탐사하는 것처럼, 그 기계화는 음악가들의 다양한 그룹들과 조합들 속에 나타난다.

들뢰즈와 가타리가 식별하는 고전주의·낭만주의·모던의 세 시대는 리토르넬로의 세 가지 모멘트(유기적인 점, 영토적 순환, 그리고 우주적 벡터)와 상응한다. 그러나 우리가 기억하듯이 리토르넬로의 모멘트는 서로 진화적인 시퀀스를 따르지 않고, "단일하고 동일한 것의 세 가지 측면으로"(MP 383; 312) 기능한다. 따라서 우리가 기대할 수 있는 것처럼 들뢰즈와 가타리는 세 시대가 "진화로서 해석되지 않아야 하고, 혹은 의미적인 단절을 포함하는 구조들로서 해석될 필요는 없다"(MP 428; 346)고 강조한다. 질료들을 분자화하고, 힘들을 포착하는 모던의 임무는 모든 예술의 책무이다. 화가들은 언제나 비가시적인 힘들을 가시화하기 위해 노력하고, 작곡가들은 비가청적인 힘들을 가청화하기 위해 전력을 기울인다. 모더니즘에서 힘들은 직접적으로 이용되는 반면, 고전주의와 낭만주의에서 힘들은 "질료와 형식의 관계들 속에서 나타나게"(MP 428; 346) 된다. 따라서 예술의 역사는 지각과 식별 가능성의 역사이고, 탈영토화의 힘들과 분자 작용들이 그 자체들을 명시하는 변화 방식의 역사이다. 그러므로 민중의 창안에 대한 문제는 19세기에 발생한다. 그러나 민중 형성에 적절한 개별화의 양태인 분할 가능한 것은 그 자체로 식별되지 않을지라도, 이미 고전주의에 현존한다. 낭만주의에서 분할 가능한 것은 민족의, 지역

의, 혹은 국가의 동일성에 의해서 지각되고, 모더니즘에서는 통계학적인 대중들과 미시정치적인 군집들에 의해 인식된다. 그러나 모더니즘에서 점진적으로 확연하게 되는 것은 민중의 창안이 되기의 일반적인 과정의 부분이라는 것이다. 그리고 되기의 일반적인 과정은 단일한 분자-되기 속에 여성-되기, 아이-되기, 그리고 동물-되기의 현상을 포함한다. "이런 의미에서 지각의 역사 외에는 어떠한 역사도 존재하지 않는다. 반면에 역사를 만드는 것은 **역사**(histoire)의 질료가 아니라 되기의 질료이다."(**MP** 428; 347)

따라서 들뢰즈와 가타리가 추적하는 음악 역사는 언제나 이중적인 역사(지각과 식별 가능성의 역사, 개별적인 작곡가들의 형식적 혁신들의 **역사**와 다른 시대에서 분명하고 변화하는 문제들과 해결들의 역사, 그리고 되기의 **반역사**, 미분적인 속도와 변용적인 강밀도의 시간 블록들인 반기억)이다. 들뢰즈와 가타리는 모든 예술의 원동력으로 혁신과 실험 작업을 강조하며, 그들이 약술하는 시대 구분에서 진화가 없다고 하지만, 분명히 진화는 정향적인 모더니스트라고 주장한다. 그러나 이런 정향성은 단순히 식별 가능성의 역사의 기능일 수도 있고, 필수적으로 우리가 역사 속에서 우리의 위치를 인식하는 모더니즘의 해석적 관점의 기능일 수도 있다. 그러나 들뢰즈와 가타리의 시대 구분의 윤곽들 혹은 각각의 작곡가들에 대해 그들이 제시하는 특정한 판단이 무엇일지라도, 상호 접속이 가장 중요하다. 그들의 이중 역사는 음악의 질료와 음악 외부의 질료들로 간주되는 것 사이에서 상호 접속을 통례적으로 가능하게 한다. 다양한 주제가 오페라 리브레토(librettos), 시가(song lyric), 프로그램 주석, 그리고 작품 제목 등에 언급되고, 다양한 접속이 작곡가의 작품들과 신화적 · 종교적 · 철학적 · 사회적인 관념들(이것들은 음악 형식에 대한 외래적인 강요들이 아니라 되기의 지표들이고, 음악에 적절한 요소들이지만, 담론적인 내용에 대한 음악적 모방 혹은 재현의 모방적 모델 속에 동화될 수 없는 요소들이다) 사이에

서 작곡가에 의해 그려진다. 또한 음악의 정서적인 차원은 역사에 부합된다. 그러나 정서의 코드화된 전이 혹은 직접적인 표현으로가 아니라, 되기의 비개인적인 변용적 강밀도를 가지는 개인적 감정과 개인 상호간 감정의 복합적인 뒤섞임으로서 그러하다. 최종적으로 음악에 적절한 정치, 즉 민중을 개발하는 정치가 있다. 하지만 사회학적인 인과성 혹은 반영에 대한 환원 도식들을 회피하는 정치이고, 어느 일정한 의제에 의해 준비된 전유화에 저항하는 정치이다. 왜냐하면 분할 가능한 것의 역사는 되기의 반역사이고, 미래에 대한 그것의 열림은 영원히 미지적(未知的)이기 때문이다.

제3장

자연 음악가: 영토와 리토르넬로

메시앙은 새들이 아마도 "우리 행성에 존재하는 가장 위대한 음악가"(새뮤얼 51)일 것이라고 묘사한다. 우리가 인지하듯이 새와 음악의 이런 통접은 한편으로는 우주적 예술로서 인간 음악의 개념화를, 즉 자연계의 미분적인 리듬들과 직접적으로 접촉하는 것을 지시하고, 다른 한편으로 그것은 음악과 다른 예술의 생물학적인 콘텍스트화를 암시한다. 새는 음악가인가? 동물은 예술을 소유하는가? 만약 그렇다면 인간 예술과 다른 생물체의 예술 간의 관계는 무엇인가? 들뢰즈와 가타리는 이런 질문들을 《천의 고원》의 고원 11에서 탐사한다. 그리고 그 고원에서 그들의 검토를 안내하는 요소는 '영토성'의 개념이다. 여기서 우리의 관심은 이런 논의가 동물행동학 · 발생생물학 · 진화론을 이해하는 데 어떤 영향을 주는지를, 그리고 미학과 이런 과학들이 어떻게 연관되는지를 보여주는 것이다.

동물행동학과 영토성

영토화 · 탈영토화 · 재영토화의 개념들은 오랫동안 들뢰즈와 가타리의 사유에서 중요한 역할을 수행했다. 1966년 초반 가타리는 집단

심리학의 논의에서 이런 개념들을 이용하는데, 카리스마적인 지도자를 가지는 대중 동일화를 "상상적 영토화, 주체성을 구체화하는 환상적인 집단 신체화(corporalization)"로서 진술하고, "그것의 경향에 따라 '탈코드' 하고 '탈영토화' 하는"(PT 164) 힘으로서 자본주의를 표현한다. 여기서 가타리의 노력은 부모의 보살핌이 특정한 신체 부위에 유아의 리비도를 투여하는 과정을 지시하는 라캉의 본질적으로 심리학적인 '영토성' 의 이용을 사회적 영역으로 확장하는 것이다. 처음에 자유-유영하는 유아의 '다형 도착증'(polymorphous perversity)은 부모의 보호(모유 먹이기, 씻기)를 통하여 성감대와 비성감대의 방향으로 신체가 '영토화되는' 혹은 고착화되고 국지화되는 유기화에 자리를 내준다. 이런 라캉적 개념에 대한 가타리의 광범위한 사회적 적용은 《반-오이디푸스》에서 심오하게 전개된다. 그 책에서 '탈영토화' 와 '재영토화' 는 '탈코드화' 와 '재코드화' 의 개념과 연계되어 중요하게 묘사된다. 첫번째 짝은 주로 신체와 에너지의 물리적 투여와 연관되고, 두번째 짝은 상징적 표상과 에너지의 정신적 투여와 관련된다. 외젠 홀런드의 지적처럼 《천의 고원》에서 탈코드화와 재코드화는 중요성이 축소되는 반면, 탈영토화와 재영토화의 개념들은 한층 더 중요하게 된다. 《반-오이디푸스》에서 인간의 욕망하는 생산 속에 물질적인 투여를 기술하는 그 용어들의 상대적으로 한정된 기능이 《천의 고원》에서는 지질 형성에서 DNA 사슬들과 종 사이의 관계들까지 다양한 현상을 특징짓는 것으로 확장된다.[1] 이 시기의 연구에서 들뢰즈와 가타리는 생물학자들이 '영토성' 이라고 명명하는 것으로 전환한다.

1) 탈영토화/재영토화와 탈코드화/재코드화의 관계에 대하여 간결한 요약을 위해 홀런드의 〈분열 분석과 보들레르: 작품에서 탈코드화의 몇 가지 예증 Schizoanalysis and Baudelaire: Some Illustrations of Decoding at Work〉(1996)을 참조하라. 《천의 고원》에서 탈영토화/재영토화의 확장된 역할에 대한 설명을 위해 홀런드의 〈탈영토화하는 '탈영토화' -《반-오이디푸스》에서 《천의 고원》까지 Deterritorializing 'Deterritorialization' -From the Anti-Oedipus to A Thousand Plateaus〉(1991)를 참조하라.

아리스토텔레스와 플리니우스 이후로 평자들은 특정한 동물들이 침입자에 대항하여 그들의 영역을 방어한다고 언급했다. 하지만 영토성의 공식적인 개념이 구체화되는 데 많은 시간이 걸렸다. 에른스트 마이어는 자신의 수많은 발견들이 베르나르 알텀의 《새와 새의 생활》(1868)(번역되지 않아서 영어권 세계에 일반적으로 알려지지 않은 작품)에서 예측되었던 것이라고 지적하지만, 헨리 엘리엇 하워드의 《새생활의 영토》(1920)가 흔히 영토의 생물학적인 개념을 처음으로 개발한 것으로 간주된다. 또한 스토크스는 영토성의 개념이 모펏의 홀대받은 에세이 〈새들의 봄의 경쟁〉(1903)에서 발견된다고 지적한다. 1930, 40년대에 헉슬리·틴버겐·로렌츠, 그리고 다른 여러 사람들이 새영토성의 분석을 다른 동물들로 확장했고, 점차로 그 개념은 동물행동학의 기본적인 개념으로 설정되었다. 알텀·모펏·하워드의 초기 연구에서 영토성의 개념은 공격과 연관되었다. 1956년 새들의 영토성에 대한 문헌 연구에서 힌데는 그 개념의 많은 정의들을 재검토하고, 1939년 노블이 '어느 방어된 지역'으로 영토를 특징지은 것이 그 개념의 최소한의 표준 공식으로서 역할한다고 결론짓는다.[2] 몇 가지 기능이 영토적 행동으로 간주된다. 예를 들어 인구 밀도의 제한, 짝짓기 형성 촉진과 쌍의 보존, 번식적인 활동들에 대한 간섭 축소, 둥지 방어, 먹이 공급의 방어, 약탈자에 대한 손실 축소, 공격에 소비되는 시간 축소, 유행병의 예방, 동계교배(同系交配)와 이종교배의 예방(힌데 참조) 등이 있다. 하지만 영토성은 가장 강한 수컷들이 (일반적으로) 동료들

2) 예를 들면 아이블-아이베스펠트(Eibl-Eibesfeldt)의 영토에 대한 전형적인 교과서 정의를 검토하라. "동물행동학적으로 영토는 한 동물 혹은 한 무리가 일반적으로 다른 동물(혹은 무리)들을 지배하는 공간으로서 정의되고, 그것들은 차례로 다른 곳에서 지배할 수 있게 된다.(E. O. 윌리스, 1967) 지배는 다양한 방법, 예를 들면 전투 위협, 영토적 노래, 후각 요소 등으로 이루어질 수 있다. 이런 방법들로서 영토 지배자들은 만약 무리가 군거하지 않는다면 대개 그 무리 혹은 일정한 동종에 속하지 않는 것들을 추방한다."(340)

과 적절한 거주지들을 보호하는 사회 구성체의 양태이고, 동종들과의 다양한 공격적인 소통적 행위들을 통해 일정한 지역에 걸쳐 인구 밀도를 평형하게 정착시킨다는 견해가 지배적이다.

아마도 가장 잘 알려지고, 가장 완전하게 개발된 공격과 영토성의 연구는 콘래드 로렌츠의 《공격 행위에 관하여》(1966)이다. 이 작품은 그 분야의 지배적인 가설을 아주 명료하고 논리적으로 표현한다. 로렌츠는 네 가지 중요한 생물적 충동으로 기아 · 섹스 · 공포 · 공격으로 인식한다. "만약 두 라이벌 중 더 강한 것이 영토 혹은 바라던 암컷을 소유하게 된다면, 종들간의 싸움은 언제나 종의 미래를 위해 바람직하다"(로렌츠 30)는 점에서 그 싸움은 다윈적 생존 가치이다.[3] 영토 공격은 영역의 자원이 과밀함으로 인해 고갈되지 않는 것, 가장 강한 것이 가장 원하던 짝을 얻는 것, 그리고 후손이 방어된 영역에 거주하게 되는 것 등을 보장한다. "부여된 잠재성 속에서 모든 것이 존재할 수 있는 방식으로 환경은 종의 구성원들 사이에서 분할된다. 최고의 아버지, 최고의 어머니가 후손의 이익을 위해 선택된다. 후손들은 보호된다."(ibid. 47) 어느 열대어의 "밝은 포스터 같은 색채 무늬"(ibid. 18), 수많은 새들의 노래, 사슴, 토끼, 혹은 개 등의 후각 지표, 큰 가시고기의 지그재그 댄스와 같은 가지각색의 의식적(儀式的) 행동 양식 등의 다양한 영토 신호, 이 모든 것이 싸움 대신으로 그리고 라이벌들 사이의 거리를 설정하고 유지하는 파생적 수단으로 역할을 한다.

이런 친숙한 기계론적인 자극-반응 모델에 따르면, 영토성은 단순히 생존 가치를 소유하고 있다고 판명되는 원초적 충동들의 무작위적인 부산물이다. 동물의 예술 형식과는 거리가 먼 새소리는 단지 섹스

3) "로렌츠의 논제는 영토의 기초에 공격성을 두는 경향이 있다. 따라서 영토는 공격 본능의 계통 발생적 진화의 생산물일 것이고, 그 본능이 종 내부적으로 생성되어 동종의 동물을 대항하여 향하는 지점에서 출발한다. 영토적인 동물은 동종의 구성원들에게 공격성을 향한다."(《천의 고원》 315~16)〔역주〕

와 공격의 충동에 유용되는 본능적인 소통 신호이다. 들뢰즈와 가타리적 관점에서 로렌츠의 영향력 있는 논제는 "우리에게 근거가 없는 듯하다."(MP 388; 316)[4] 들뢰즈와 가타리가 공격과 영토성의 접속을 부인하지는 않지만, 그들은 설명의 근거로서 공격에 부여된 우선권을 의문시한다. 마치 다른 기능들(짝짓기 · 기르기 · 먹이 수집 등)이 다르게 배치되는 것처럼, 혹은 어떤 경우에 새롭게 창조되는 것(주거지 짓기의 다양한 형태)처럼 공격은 비영토적 종과는 다르게 영토적 종에서 조직된다. 그러나 어떠한 기능도 영토성을 설명할 수는 없다. 오히려 기능들의 재조직화를 설명하는 것은 바로 영토성이다. "이런 기능들은 오직 영토화되기 때문에 조직화되거나 혹은 창조되지만, 그 역은 아니다. 영토화하는 요인(territorializing factor), 즉 T 요인은 다른 곳에서 찾아야 한다. 정확히 리듬 혹은 선율의 표현적-되기(becoming-expressive)에서, 다른 말로 고유한 특질(색채 · 향 · 소리 · 그림자…)의 출현에서"(MP 388; 316) 찾아야 한다.[5] 들뢰즈와 가타리는 "표현적 특질들의 자동-운동"(MP 389-90; 317)이 있다고 주장한다. 표현적 특질들은 '자기-객관적'(auto-objective)이고, "다른 말로 그것들은 객관성을 그것들이 그리는 영토에서 확인한다."(MP 390; 317) 그것들은 내적 환경과 외적 환경에 대한 영토의 관계를 표현한다. 그러나 이런 표현성은 행동을 일으키는 충동의 결과가 아니다. "표현하는 것은 의존

4) "이런 애매모호한 논제는 위험한 정치적인 함의를 가지고 있고, 우리에게 근거가 없는 듯하다. 공격의 기능이 종 내부적으로 될 때 페이스를 변화시킨다는 것은 분명하다. 그러나 이런 기능의 재조직화는 영토를 설명하기보다는 그것을 전제로 한다. 영토 내에는 또한 성행위, 사냥 등에 영향을 주는 수많은 재조직화가 있다. 심지어 살 장소를 짓는 것과 같은 새로운 기능들도 있다. 이런 기능들은 오직 영토화되기 때문에 조직화되거나 혹은 창조되지만, 그 역은 아니다."(《천의 고원》 316)〔역주〕

5) 들뢰즈와 가타리는 이러한 생성(되기)과 출현을 예술과 연관시킨다. "그것(생성과 출현)은 영토를 예술의 결과로 만든다. 예술가는 경계석을 세우거나, 혹은 표지를 만든 첫번째 사람이다. (…) 소유는 근본적으로 예술적이다. 왜냐하면 예술은 원래 **포스터**요, **플래카드**이기 때문이다."(《천의 고원》 316)〔역주〕

하지 않는 것이다. 표현의 자율성이 존재한다."(MP 390; 317)

들뢰즈와 가타리가 리듬 혹은 선율의 표현적-되기, 'T 요인'이 그 것에 고유한 설명이라고 주장한다는 점에서 그들의 반응은 결코 로렌 츠에 대한 반응이 아닌 듯하다.[6] 사실 들뢰즈와 가타리가 제안하고 있 는 것은 자연의 대안적인 개념이고, 기계론적인 것보다는 오히려 표 현적인 것, 특히 선구적 개척자인 동물행동학자 야코브 폰 윅스퀼과 철학자 레이몽 루이예의 작품에 형성된 것이다.

폰 윅스퀼과 음악적 환경

들뢰즈와 가타리는 '변환(횡단) 코드화[7]의 뛰어난 이론'의 작가로 폰 윅스퀼을 언급한다. 그 이론은 '대위법의 선율들로서' 환경 구성 요소들을 간주하고, "하나가 다른 하나를 위한 모티프로 역할하고, 그 역도 같아서 상호적으로 작용한다. 즉 음악으로서의 자연."(MP 386; 314) 자연-음악 접속이 가장 분명하게 표현되는 작품은 폰 윅스 퀼이 1940년에 연구했던 《어의학》이다. 이 책은 1956년에 《의미 이 론》이라는 제목으로 프랑스어로 번역되었다.[8] 폰 윅스퀼에 따르면 생

6) "로렌츠가 진술하듯이 산호는 포스터다. 표현적인 것은 점유적인 것과 비교하여 1차적이고, 표현적 특질 혹은 표현의 질료는 필수적으로 영유적이며, 존재보다 더 심 오한 소유를 구축한다. 하지만 이런 특질들이 주체에 속한다는 의미에서가 아니라, 그것들을 갖고 있거나 혹은 생산하는 주체에 속하게 될 영토를 그 특질들이 그린다 는 의미에서이다."(《천의 고원》 316)〔역주〕

7) 들뢰즈와 가타리는 변환(횡단) 코드화와 환경에 대해 다음과 같이 설명한다. "각 코드는 영속적인 변환 코드화 혹은 형질 도입의 상태에 있다. 변환 코드화와 형질 도 입은 하나의 환경이 다른 환경의 기초로서 역할하거나, 혹은 역으로 다른 환경 위에 설정되고, 다른 환경 속에 흩어지거나 구성된다. 환경의 개념은 단일하지 않다. 오직 생명체만이 한 환경에서 다른 환경으로 계속적으로 이행하는 것이 아니다. 환경들 역 시 한 환경에서 다른 환경으로 이행한다. 환경들은 본질적으로 소통하고 있다."(《천의 고원》 313)〔역주〕

명의 존재는 인과 관계의 힘들에 의해 조절된 기계론적 대상이 아니라 의미 세계에 정주하는 주체이다. 폰 윅스퀼이 일상의 산책에서 사납게 짖는 개를 만났고, 그 개를 쫓아 버리기 위해 포장용 석재를 던질 때 그 돌은 물리적 속성을 변화시키지는 않지만, 개를 향하는 돌의 **의미**는 변화한다. 보행자가 걸어다니는 지지물(아마도 개에게 관계없는 지면 형태)로서 인간 세계에서 기능하는 대상이 개의 세계에서는 위협적인 투사체(의미의 운반체)로 변환되었다. "대상이 의미의 운반체(주체에 의해 대상에 부여되는 의미)로 변하게 되는 것은 바로 관계를 통해서이다."(ibid. 86) 폰 윅스퀼은 서식지에 즉시 심은 식물들과 하나의 환경(Umwelt)을 차지하는 동물들을 구별한다. 그러나 "한 가지 점에서 동물과 식물의 유기화 구도들은 일치한다. 즉 양쪽 모두는 자신들과 관계 있는 외부 세계의 사건들 사이에서 정확한 선택을 초래한다."(ibid. 93) 하나의 동물 환경은 "본질적으로 닫힌 단일체를 구성하고, 그것의 각 부분은 그것이 환경의 주체를 위해 수용하는 의의(意義)에 의해 결정된다."(ibid. 90) 아마도 이와 같은 폰 윅스퀼의 개념에 대해 가장 잘 알려진 예가 진드기이다. 그것의 환경은 매우 한정된 수의

8) 이 작품은 아직 영어로 번역되지 않았다. 나의 참조 문헌들은 프랑스어 번역본이고, 들뢰즈와 가타리는 그것을 《천의 고원》에 인용한다. 프랑스어 번역으로 Bedeutung은 signification으로 표현된다. 나는 그것을 meaning으로 번역한다. 독일어 Bedeutung과 Sinn, 프랑스어 sens, signification, 그리고 signifiance, 영어 sense, meaning, 그리고 signification을 표현하는 난점들과, 들뢰즈의 저서 《의미의 논리 Logique du sens》 번역 과정의 어려운 점들은 잘 알려져 있다. 그러나 그것들이 이 책에서는 그다지 중요하지 않다. 왜냐하면 폰 윅스퀼은 Bedeutung을 아주 직접적인 방식으로 사용하며, Sinn과 Bedeutung을 구별할 때 프레게(Frege)와 다른 사람들을 따르지 않기 때문이다. 프랑스 번역본은 또한 1934년 폰 윅스퀼의 《동물과 인간의 환경 침략 Streifzüge durch die Umwelten von Tieren und Menschen》의 번역물을 포함한다(《동물 세계와 인간 세계 Mondes animaux et monde humain》라는 프랑스어 제목으로 번역되었다). 나의 논평의 대부분은 《의미 이론 Théorie de la signification》에 한정될 것이다. 그러나 나는 영토성에 대한 폰 윅스퀼의 견해를 요약할 때 《동물 세계와 인간 세계》를 간략하게 참조할 것이다.

요인들로 구성된다. 진드기는 가지 혹은 줄기 위로 올라가고, 지나가는 포유류 위로 떨어지고, 포유류의 피를 빨아 먹는다. 진드기는 눈이 없기 때문에 오직 햇빛에 대한 표피의 일반적인 감수성이 진드기를 위쪽으로 향하게 한다. 진드기의 청각은 단일한 냄새(모든 포유류에 있는 모낭의 피지선에서 분비되는 분비액인 부티르산)만을 지각한다. 진드기가 아래에 따뜻한 대상을 감지할 때, 그것은 먹이 위로 떨어지고, 체모 부분을 찾는다. 그리고 진드기는 포유류의 부드러운 피부를 찌르고 피를 빨아 먹는다. 진드기의 환경은 진드기를 위해 의미를 가지는 다음의 요소들, 햇빛, 부티르산 냄새, 포유류의 열을 인식하는 촉감, 머리와 부드러운 피부, 그리고 피의 맛으로 구성된다. 진드기의 환경은 요소들의 닫힌계이고, 그것의 외부에는 아무것도 존재하지 않는다. 모든 동물들이 같은 우주에 거주하는 것 같지만 각각은 다르고, 주관적으로 한정된 환경에서 살아간다. 그러므로 야생화의 줄기는 그것을 올라가는 진드기, 그것을 뽑는 소녀, 줄기를 뚫고 수액을 추출하는 메뚜기 애벌레, 그리고 그것을 먹는 소를 위한 하나의 다른 대상이다. "꽃의 줄기 속의 동일한 구성 요소들이 유기화의 주요한 구도에 속하고, 그 구성 요소들은 네 가지 환경에서 분리되며, 각각은 전체적으로 다른 유기화의 네 가지 구도에 동일한 정도로 참여한다."(ibid. 89)

행동주의 심리학자의 시각에서 볼 때, 폰 윅스퀼은 동물이 다른 자극에 반응한다는 것을 단순히 말하고 있다. 그러나 그는 다음과 같이 주장한다. 지각에서 행동으로의 이행은 전선을 통한 전류의 유도가 아닌 "선율의 펼침 속에서 하나의 소리로부터 다른 소리로 이행하는 유도"(폰 윅스퀼 93)로서, 즉 의미를 표현하는 통합적인 주제로서 이해되는 것이다. 더욱이 지각과 행동을 통합시키는 이러한 선율들은 각 생명체의 잉태와 성숙을 지시하는 발생 선율, 다시 말해 "발아 세포들의 개체적인 조성들을 규제하는 성장 선율 혹은 성장 원칙"(ibid. 98)에서 분리될 수 없다. 그러므로 폰 윅스퀼은 낭배 형성(gastrulation)[9]을

"모든 고등 동물의 생명이 시작하는 순수 선율"(ibid. 98)로서 언급할 수 있다. 생물적인 존재와 그것의 거주지/환경의 상호 연관성을 강조하기 위해 폰 윅스퀼은 대위법의 관계로서, 즉 둘 혹은 보다 많은 선율의 화성이 동시에 발생하는 것으로서 의미의 해석체와 운반체의 관계를 설명한다. 떡갈나무에게 비는 영양분으로 이용되는 의미의 운반체이다. 홈통 같은 잎맥으로 형성되며 지붕의 기와처럼 펼쳐진 떡갈나무잎은 비의 대위법과 협음하여 선율 점을 형성한다. 유사한 방식으로 수영하기 위해 문어는 근주머니를 수축하고, 문어의 근주머니 형성은 물의 비압축성과 함께하는 대위법 속에서 발생 선율이 되며, 물의 비압축성은 이러한 수압 운동을 가능하게 한다.

박쥐와 특정한 야행성 나비의 관계처럼 종들간의 대위법 관계는 더욱 복잡하다. 야행성 나비의 주요 약탈자는 박쥐이다. 박쥐는 다양한 목적을 위해 소리를 이용한다. 야행성 나비는 매우 한정된 청각 기관을 소유하며, 단지 좁은 주파수대만을 인식할 수 있다. 그러나 그 주파수대는 정확하게 박쥐의 울음과 대응한다. 박쥐가 방출하는 동일한 소리는 두 종에게 다른 의미를 가진다. "박쥐의 지각 신호 범위가 확장된다는 것을 고려하면, 박쥐가 지각하는 날카로운 소리는 다른 음조들 중 단지 하나의 음조이다. 정반대로 야행성 나비의 지각 신호 범위는 매우 제한된다. 왜냐하면 그것의 환경은 오직 하나의 소리(야행성 나비의 적의 소리)만을 수용하기 때문이다."(폰 윅스퀼 114) 어떻게 야행성 나비의 구조가 적을 지각하는 데 적합한 기관을 소유하는가? "나비의 발생 규칙은 처음부터 박쥐의 울음에 조율된 청각 기관을 형

9) 수정 후 난할이 시작된다. 난할은 매우 빠른 연속된 세포분열을 말하며, 큰 부피를 가진 접합자가 많은 수의 작은 세포로 쪼개어진다. 이때 각 세포를 할구(blasto-mere), 난할이 끝날 무렵에 형성되는 공 모양의 배아를 포배(blastula)라고 한다. 포배기 이후 세포분열 속도는 현저히 떨어진다. 할구들은 많은 이동을 하고, 이로 인해 서로에 대한 상대적인 위치가 바뀐다. 이러한 적극적인 세포들의 재배열이 낭배 형성이고, 이 시기의 배아를 낭배 단계에 있다고 한다.(《발생생물학》 18 참조)〔역주〕

성하기 위한 지령들을 포함한다."(ibid. 114) 분명하게도 지각과 활동에 대한 나비의 행동 선율은 발생 선율을 추정하고, 두 가지의 나비 선율은 박쥐의 선율과 대위법 속에서 구성된다. 그리고 이런 분석에서 의미는 "앞의 한 단계 혹은 뒤의 한 단계 이상 더 인지할 수 없는 불행한 인과 관계의 규칙이 아니라 안내하는 개념이고, 광범위한 구조 관계들을 이해하지 못한 채 남아 있다."(ibid. 106)

발생과의 관계에서 의미의 동일한 한정적 역할은 거미에서 인지될 수 있다. 거미는 파리를 잡는 데 이상적인 거미줄을 친다. 거미줄의 장력 강도는 파리의 격렬한 몸부림을 견딜 수 있을 만큼 충분하고, 거미줄의 간격은 파리의 크기에 비례하게 된다. 방사형 섬유는 원호형보다 더 견고하고, 거미줄의 진동을 거미가 지각하는 데, 그리고 먹이가 포획된 곳으로 거미가 이동하는 데 아주 적합하다. 더 가느다란 원형 섬유는 방사형 살(섬유)과는 달리 파리를 가두기 위한 끈적거리는 접착제가 있다. 그리고 모든 거미줄의 섬유는 너무 가늘기 때문에 파리 눈의 감지를 피한다. 가장 놀라운 것은 거미가 "심지어 실재 파리를 조우하기도 전에 거미줄을 짠다"는 것이다. "결과적으로 거미줄이 물리적 파리의 복사물은 아니지만, 그것의 원형을 재현한다. 그러나 그 원형은 물리적으로 정해져 있지 않다."(폰 윅스퀼 105)

폰 윅스퀼은 영토를 단지 특수화된 환경으로, 그리고 환경들의 주관적인 본성을 매우 분명하게 드러내는 것으로 간주한다. 파리는 거주지를 가질 수 있다. 그러나 파리가 횡단하는 공간은 영토를 구축하지 않는다. 정반대로 거미는 거미줄에 거주지와 영토 모두를 소유한다. 두더지 또한 중심인 보금자리와 사방으로 퍼지는 터널 체인 속에 거주지와 영토를 가진다. 그 터널들은 지하 거미줄처럼 일정한 지역을 차지하고 조절한다. 그러나 거미의 영토보다 두더지의 영토에서 더욱 분명하게 인지할 수 있는 것은 영토가 "순수 활동 공간"(폰 윅스퀼 63)이라는 사실이다. 왜냐하면 터널들은 반복적이고 친숙한 운동을 표

지하고, 그것에 의해 두더지는 다수의 특유한 감각들과 일치하게 환경을 구성하기 때문이다. 텃새들(영토 새들)과 물고기들의 경우에 거주지와 영토는 구별된다. 이러한 영토들은 다양한 방식으로 표시된다. 그러나 그 영토들은 거미와 두더지의 영토보다 더 추상적이고 덜 가시적인 경향이 있다. 두더지의 굴처럼(그리고 더욱 분명하게 그런 식으로) 그것들은 확장된 환경을 정의하는 운동 양식들을 통해 창조된 순수 활동 공간들이다.

들뢰즈와 가타리가 음악을 이용한 폰 윅스퀼의 자연 분석에 대한 모든 측면을 채택하지는 않지만 많은 부분에 공감한다. 그들은 폰 윅스퀼의 의미에 대한 강조를 '정동'(affect)과 '신체'의 견지에서 다시 표현한다. 촉발시키는 능력과 다른 신체들에 의해서 촉발되는 능력에 의해 정의될 수 있는 신체[10]라는 논제를 진드기는 적절하게 예증한다. (MP 67-68; 51, MP 314; 257, 그리고 S 167-68; 124-25) 그러나 이런 용어상의 변화는 생명체들(환경들을 창조하고 환경들에 정주하는 생명체들)로부터 환경이 빠져나올 수 없다는 폰 윅스퀼의 기본적인 견해를 단지 강화할 뿐이다. 폰 윅스퀼처럼 들뢰즈와 가타리는 '선율'로 환경 구성 요소들을 진술하고, 그것에 의해 주제의 일관성을 가지는 시간적 펼침으로서 실용적이고 발생적인 양식들의 조직화를 강조한다. 마찬가지로 그들은 환경 구축에서 미분적인 리듬과 주기적인 박자 반복의 역할을 강조한다. 그러므로 음과 비음(非音)의 모티프들에 공통적인 특징(음과 비음의 모티프 요소들의 시간적 배열)을 분리시킴으로써, 그들은 환경 구성 요소들의 설명에서 비유적인 방법보다는 오히려 사실 그대로인 방법을 제공한다. 박쥐와 나비의 그리고 거미와 파리의 관계들처럼 대위법의 관계에 대한 폰 윅스퀼의 분석은 오로지

10) "동물 세계를 정의할 때, 폰 윅스퀼은 한 동물이 부분을 구성하는 개별화된 배치 속에서 그 동물에게 가능할 수 있는 능동적 정동과 수동적 정동을 발견한다."(《천의 고원》 257)〔역주〕

환경이 관계 개념으로 간주되어야 한다는 들뢰즈와 가타리의 주장을 강화할 뿐이다. 그리고 들뢰즈와 가타리의 환경과 영토의 차별화가 폰 윅스퀼의 것과는 조금 다르지만(예를 들어 들뢰즈와 가타리에게 있어서 거미는 영토적이지 않다)(**MP** 386; 314), 그들은 영토를 환경 구성 요소들의 특수화된 리듬의 조직화로서 간주한다.

루이예와 발생생물학의 선율

폰 윅스퀼은 자연 교향곡에서 발생 선율의 중요성을 인식하지만, 우리는 이런 개념의 세부적인 정교함을 위해서 들뢰즈와 가타리가 빈번하게 인용하는 레이몽 루이예에게 집중해야 한다.[11] 루이예는 《의식과 신체》(1937), 《물리-생물학의 요소》(1946), 《신-궁극목적론》(1952), 그리고 《생명체의 기원》(1958) 등을 포함한 일련의 작품들에서 모든 생명체들의 생성 활동에 집중된 생물철학을 명료하게 표현한다. 생명체의 형태 형성은 기계론적 인과성으로 설명될 수 없고, 발생을 조절하는 형성적인 주제 혹은 선율의 존재를 추정해야 한다는 것이 루이예의 지배적인 통찰력이다. 화이트헤드를 따르는 루이예는 생명 형태들(자체-형태화하는, 자체-존속하는, 그리고 자체-향유하는 실재물들)과 집합체들(형태들이 외부적 힘들에 의해 결정되는, 기계론적 인과성의 견지로 설명 가능한 양적인 집단들)을 구별한다. 집합체들의 예들은 구름 · 대양 · 해류 · 지질 형성 · 군중 등이 있다. 생명체들은 가장 작고 자체-존속하는 아원자 입자로부터 바이러스와 박테리아, 그리고 가장

11) 특히 《차이와 반복》(DR 279; 216), 《반-오이디푸스》(AO 340; 286), 《철학이란 무엇인가?》(QP 198; 210)를 참조하라. 들뢰즈와 가타리의 사유에서 루이예와 화이트헤드의 중요성에 대하여 에릭 알리에(Éric Alliez)의 《세계의 서명 *La signature du monde*》 마지막 장, 67-104쪽을 참조하라.

복잡한 다세포 유기체까지 확장된다.

생명 형태는 하나의 과정이고, 루이예가 의식과 동일시하는 진행 중인 형성 활동이다. "의식은 형성의 모든 활동적인 과정**이고**, 절대적인 활동 속에 **존재하며**, 형성의 모든 과정은 의식**이다**."(루이예 1958, 240) 루이예는 정신−신체의 이원론 혹은 '엔텔레케이아'(entelecheia)[12]와 유기적 기계의 생기론적인 이원론을 주창하지 않는다. 의식은 분리된 성분 혹은 정신적 실체가 아니다. 그것은 "지적인 혹은 본능적인 활동"이고, "그것이 취하는 주제에 따라, 유기화의 진행에서 하위 영역들 그 자체들을 유기화하는 과정 속에 언제나"(ibid. 244) 존재한다. 또한 루이예는 그의 입장을 범심론과 차별화한다. 범심론은 모델로서 인간의 의식을 채택하고, 그러한 의식을 다른 실재물들에 속하는 것으로 여긴다. 루이예의 논지는 인간 의식이 모든 생명체로 표시되는 일반적인 형성 활동의 매우 특수화된 색다른 실례라는 것이다. 그러므로 우리는 발생학자들(embryologists)을 형태 형성의 진행에서 최초의 배들로 간주해야 한다. 왜냐하면 그들은 가장 복잡하고 간접적인 인지 도구(성숙한 인간 의식)를 개발했고, 그 인지 도구를 가지고 모든 배가 이미 알고 있는 것(성숙한 개인으로 성장하는 방법)을 학습하려고 시도하기 때문이다.

루이예에 따르면 "형태 형성은 시간적이고 '수평적인' 연속에서 진행되지만, 언제나 '수직적'이고 횡단−공간적이며 횡단−시간적인 주제, 말하자면 전체로서 반복될 수 있거나 혹은 변주 속에 분포될 수 있는 개체화된 선율적 주제에 따라서 나아간다. 그리고 그 변주 속에서 초기의 반복된 주제는 (용어의 음악적 의미에서) 자체의 고유한 '전개'

12) 생기론자들은 물리주의자들이 말하는 힘들과는 다른 종류의 특별한 생기력이 있다고 믿었고, 이 힘을 엔텔레케이아이라고 했다. 그러한 힘의 존재를 주장했던 생기론자들의 일부는 동시에 생명은 어떤 궁극적 목적을 위해 존재한다고 주장하는 목적론자이기도 했다.(《이것이 생물학이다》 36 참조)〔역주〕

로서 역할한다."(루이예 1958, 96) 이런 유기화하고 조절하는 주제는 현재화를 경험하는 실재물에 내재한 잠재적이고 이상적인 영역에 존재한다. 그러나 주제는 생명체의 구성을 위한 완전한 청사진 혹은 코드가 아니다. 왜냐하면 루이예는 기계론적 전성설(preformationism)(그는 기계론적 전성설을 형태 형성의 통례적인 설명에서 유전적으로 코드화된 명령어의 실행으로서 인지한다)을 이러한 이론의 형이상학적인 변형으로 대체할 것이라고 제안하지 않기 때문이다. 형태 형성은 주제와 일치하며 진행된다. 그러나 완전히 형성된 모델의 복제는 아니다. "유기체는 위험과 위난 상태에서 그 자체를 형성한다. 그것은 형성되지 않는다. (…) 생명체는 동시에 작인이고, 그 자체 행동의 '소재'이다. (…) 처음에 주제는 관념-이미지와 재현화된 모델이 될 필요가 없고, 생명체가 주제에 따라 직접적으로 그 자체를 형성한다."(ibid. 261-62)[13]

현재화하는 형태 형성[14]의 과정 속에 내재한 잠재적인 모티프인 수직적 선율의 주제는 의식이다. 그리고 의식은 "절대적인 실존 속에서 다름 아닌 바로 형태이다. 정확히 말하면 활동적인 형성 과정이다." (루이예 1958, 240) 인간 의식의 파생적이고 특수화된 자연을 강조하기 위하여 루이예는 다른 세 종류의 형태로 분류한다. 형태 I은 모든 생명체에 공통적인 자체-존속하는, 자체-행동하는, 자체-향유하는 기본적인 형태이다. 형태 II는 형태 I의 특정한 경우이고, 지각과 자동

13) "레이몽 루이예가 논증했듯이, 대신에 동물은 '음악적 리듬'과 '선율적/리듬적 주제'에 포획된다. 이런 리듬과 주제는 녹음된 축음기 디스크의 코드화로도 혹은 조건에 따라 그것들을 실시하고 적용하는 실행의 운동에 의해서도 설명되지 않는다. 그 역이 사실이다. 리듬적이거나 혹은 선율적인 주제가 그것의 실행과 기록에 선행한다."(《천의 고원》 332)〔역주〕

14) 분화된 여러 종류의 세포들은 무질서하게 흩어져 있지 않고 조직이나 기관으로 정교하게 조직화되어 있다. 발생 과정에서 세포들은 분열하고 이동하고, 죽기도 하면서 조직으로 접히고 서로 분리된다. 이와 같이 질서정연한 모양을 갖추는 과정을 형태 형성이라고 한다.(《발생생물학》 2 참조)〔역주〕

운동 도식화(auto schematization)의 기관 발생을 통하여 창조된 반영적이고 재현적인 의식의 경우이다. 형태 III은 형태 II의 부분 집합이며 인간에서만 발견되는 형태인데, 그것은 "실리적인(utilitarian) 지각(이것은 인간이 동물 생활을 하는 한 인간과 동물에 본능적인 생활의 신호 혹은 지표로서만 역할을 한다)이 그것의 역할을 변화시킬 때, 그리고 신호가 상징이 되고 그 자체로 조작 가능하게 되며 생명 유지에 필요한 유용성 혹은 즉각적 유용성의 모든 정황으로부터 분리 가능하게 될 때 나타난다."(ibid. 220) 이런 일련의 형태들 속에서 루이예는 공간과 시간의 정복으로서, 그리고 "정복과 또한 창조"(ibid. 221)로서 형태 형성의 본성을 명확하게 인지한다. 원자와 분자에서 예증된 것처럼 형태 I은 "공간의 영역을 구축하기 위해"(ibid. 221) 구조화하는 활동이다. 형태 II 생명체들은 지각과 도식화의 능력이 주어진다면, **움벨트**(환경)로 확장된 공간을 점유한다. 그리고 형태 III의 출현과 함께 "'주체' 혹은 '지각하는 의식'은 일종의 관점으로서 확장과 지속에서 분리된 듯하다."(ibid. 221) 영토성은 공간과 시간의 정복 속에서 특정한 무대를 표지하고, 형태 I과 형태 II 간의 친밀한 접속을 표현하는 것이다. 영토성은 형태 II 의식의 발생을 필요로 한다. 그러나 정주된 영토는 영토에 정주하는 신체에 의해 (즉 형태 형성의 형태 I 과정의 현재화하는 신체에 의해) 규정되고 형성된다. 영토와 동물은 단일한 생물학적 장을, 다시 말해 "유기체와 유기체 이외의 것, 내적 순회와 외적 순회, 생물학적 소생활권과 정신적 생활권(psychotope), 피부 내부에 있는 것과 외부에 있는 것 등을 지시하는 형태 형성의 주제를 구축한다. (…) 유기체의 운동은 환경을 포함한다. 영토로서 독특한 외부−유기체의 형태로 분화되기 이전에, **움벨트**는 유기적 형태에 종속된 주제이다."(루이예 1958, 230)

루이예는 새노래, 장식 무늬들, 혹은 영토의 경계를 정하기 위해 사용되는 다른 표지들의 역할을 검토하지 않는다. 그러나 동물과 인간

예술 활동의 관계에 대한 진술은 그의 분석이 어떤 것인지를 암시한다. 공작의 장식 깃털은 복합적이고 유기화된 무늬를 형성하며, 각 깃털은 전체 디자인에서 그것의 위치를 외부에서 볼 수 있는 것처럼 드러나게 된다. 그러나 자동-장식의 신비는 우리가 단지 캔버스 앞의 인간 예술가의 시각에서부터 그것을 분석할 때만 오직 발생한다. 대신에 우리는 그 상황을 전환해야 하고, 유기적 창조성의 하위 범주로서 인간 예술을 다루어야 한다. 인간에게 있어서 장식적 주제는 처음으로 뇌 조직에서 관념으로 나타나고, 눈-손-뇌 활동의 복합적인 신경 운동(neuromotor)의 순환을 통해 실행된다는 점을 제외하고는, 문신한 인간은 본질적으로 장식적인 표현을 형성하는 공작과 다르지 않다. 반면 공작에게 있어서 이러한 기능들의 분화는 없고, 유기체의 형태형성의 형성적인 활동은 미분되지 않는 눈-손-뇌 순환의 등가물로서 작동한다. 따라서 인간 예술은 단지 유기체의 진행중인 형성적 활동의 전문화된 간접적인 발현이고, 점진적으로 다른 생명 기능들과 분리될 수 있는 활동이다. "지각된 형태들의 표현성은 생명의 상황과 분리되고, 그것은 예술적인 유희를, 미학적인 형태들의 근거 없는 창조를 허용한다. (…) 그것들(미학적인 형태들)이 가능한 지각에, 즉 형태 II에 언제나 자연적으로 귀속될지라도, 그것 자체(형태 II)가 언제나 유기체의 형태 I에 속할지라도 미학적인 형태들은 마치 홀로인 양 자체의 삶을 살아가고 진화한다."(루이예 1958, 220-21) 우리가 추론할 수 있는 새소리와 장식 무늬들은 오직 유기체 형태 형성의 형성적인 활동 속에서 분화의 특정한 단계를 반영하고, 다른 생명 기능들로부터 일정한 정도의 분리를 반영하는 영토의 공간-시간 체계의 구성요소들이다.

　그러나 여기서 중요하게 지적해야 할 점은 루이예가 신중하게 설정한 생명 형태들의 연속성이고, 뿐만 아니라 그가 복합적인 유기체 발생의 다양한 단계에서 지적하는 분화와 분리의 증가하는 정도이다. 모

든 생명 형태는 잠재적인 선율 주제의 펼침이다. 그러나 형태 I로부터 형태 II의 출현으로, 그리고 형태 II로부터 형태 III의 출현으로 우리는 시간과 공간의 유기화에서 성장하는 자율성, 형태 형성의 형성적인 활동에서 주체성의 점진적인 분리, 그리고 미학적인 형태들의 생명 유지에 필요한 정황에서 그것들(미학적인 형태들)의 증대되는 독립을 인지한다. 본질적으로 루이예가 아주 상세히 기술하고 있는 것은 탈/재영토화의 생물학적 예들, 즉 요소들의 분리 혹은 비고착화의 예와 새로운 배치들에서 요소들의 재조직화의 생물학적인 예이다. 따라서 생물학적인 의미에서 **영토**는 **탈영토화**(탈영토화에 의해 환경 구성 요소들은 분리되고, 더 거대한 자율성을 부여받는다)와 **재영토화**(재영토화를 통해 그 구성 요소들은 새롭게 창조된 영토에서 새로운 기능들을 습득한다)의 일반적인 과정들을 통해 창조된다는 들뢰즈와 가타리의 주장을 루이예의 작품은 뒷받침한다. 들뢰즈와 가타리는 환경과 영토의 구별을 강조한다. 그러나 분할하는 생명 형태들의 연속성은 그것들의 리토르넬로의 개념으로 제시된다. 리토르넬로는 환경을 위한 유기화의 점으로 역할을 하고, 영토의 차원적인 공간의 경계를 정할 수 있으며, 그것은 영토에서 우주로 탈주선을 펼친다.[15] 그러나 리토르넬로의 세 가지 발현은 "진화의 세 가지 연속적인 모멘트가 아니라, 단일하고 동일한 것의 세 가지 측면이다."(MP 383; 312)

구조적 결합과 자연 부동

우리는 루이예와 들뢰즈-가타리가 탈/재영토화의 편재성(遍在性)을

15) 제1장에서 언급한 것처럼, 이와 같은 세 가지 측면은 방향적 성분·차원적 성분·이행적 성분으로 설명될 수 있다.〔역주〕

논증했다고 인정하지만, 여전히 이것이 자명한 현상인가에 대한 의문을 가진다(그러므로 영토가 '표현적 특질들의 자기-운동'을 통하여 나타난다는 주장에 이의를 제기한다). 앞으로 해야 하는 일은 폰 윅스퀼의 대위법적인 **환경 세계**(Umwelten)의 동물행동학과 루이예의 선율적인 생명 형태들의 발생생물학이 어떻게 진화생물학에 수용될 수 있는지를 인지하는 것이다. 무엇보다도 신-다윈주의 모델[16]이 로렌츠의 영토성에 대한 설명의 주된 해설적 힘을 부여한다. 그리고 그 설명에 대한 어떤 대안이든지 진화론에 의해 제기된 논제들을 검토해야 한다. 폰 윅스퀼과 루이예의 많은 통찰력을 포용하는, 그리고 대부분 들뢰즈와 가타리의 사유와 일치하는 주제에 대한 유용한 접근은 움베르토 마투라나와 프란시스코 바렐라의 소위 산티아고 이론이고, 들뢰즈와 가타리는 이 이론을 간략하게 《세 가지 생태학》(TE 60; 100)과 《카오스모제》(CH 20; 7, 61; 56)에서 언급한다.[17]

마투라나와 바렐라는 자체-유기화하는 체계들, 혹은 질서의 양식들이 무질서 상태에서 자발적으로 나타나는 체계들을 연구했던 수많은 연구자들 중의 일부이다. 마투라나와 바렐라는 자체-유기화하는, 자체-보존하는, 그리고 자기-지시적 체계로서 생명 체계들을 특징화하고, 이러한 자동 발생과 자동 조절의 과정을 기술하는 용어인 '자동 생산'(autopoiesis)이라는 표현을 만들어 낸다. 다른 자체-유기화하는 체계들에서 생명 체계들을 구별하는 것은 그것들이 세계와 상호 작용하는 방식이다. 그것들은 외부 세계와 작용하고 반응할 뿐만 아니라, 어떤 외부적 섭동들이 순환적이고 자기-조절적인 유기화에 결합될 것

16) 바이스만(Weismann)이 자신의 학설에 붙인 이름으로 다윈의 학설 가운데 자연 선택설 또는 생존 경쟁만을 진화의 보편적인 원인으로 보고 획득 형질의 유전을 절대적으로 부정하는 학설이다.(《진화론 300년 탐험》 302 참조)〔역주〕

17) 마투라나와 바렐라의 작품과 생물학의 다른 최근의 발전은 카프라(Capra)의 《생명의 그물망 *The Web of Life*》, 특히 174-75쪽, 264-74쪽에 유용하게 소개된다.

인지를 상술한다. 생명 체계들은 주변의 선택된 형태들과 '구조적 결합'에 관여하고, 그것에 의해 하나의 세계를 생산한다. 마투라나와 바렐라는 이런 구조적 결합의 자동 생산 과정을 인식과 동일시한다. 그래서 마투라나가 진술하듯이 "생명 체계들은 인식 체계들이고, 하나의 과정으로서 생명은 인식의 과정이다."(마투라나와 바렐라 I 13)

《형체화된 정신》(1991)에서 바렐라와 그의 동료 에반 톰슨 · 엘리너 로시는 신-다윈론을 비판하고, 자동 생산, 구조적 결합, 그리고 자연 부동[18]의 개념에 근거한 진화론의 대안적인 접근을 약술한다. 그들은 다윈론에 내재한 몇 가지 문제를 지적한다. 특히 다면 발현(pleio-tropy)[19] 혹은 유전자들 서로간의 상호 의존적인 연결에 의해, 그리고 형태 형성의 발생 시퀀스를 편성하는 복합적인 유전자 상호 접속에 의해 생겨난 유전자 변이들(유전자 부동의 당혹스러운 현상, '정크 DNA'[20]의 불필요한 존재, 그리고 오랜 기간 두드러진 환경 변화들로 인한 몇몇 유기체의 진화의 정체)에 대한 엄격한 제한들을 지적한다. 신-다윈론은 유기체가 적응해야 하는 고정되고 일정한 환경을 추정하고, 유전자 변이는 그런 적응의 자동 운동으로서 역할을 한다. 그러나 바렐라 · 톰슨 · 로시가 주장하듯이 생명체들과 환경들은 상호적으로 특수화되거나 혹은 함께 결정되고, 유전자 코드들은 물질적 콘텍스트들과 분리될 수 없다.

많은 동시대의 생물학적 사상 속에서 유전자 결정론의 지배적인 정설을 고려한다면 이런 견해는 몇 가지 설명을 필요로 한다. 여기서 바렐라 · 톰슨 · 로시는 수잔 오야마의 분석을 따른다. 수잔 오야마는 《정보의 개체 발생》에서 최근의 유전자 연구가 단지 DNA만이 생물학의 발전을 위한 '청사진,' '플랜,' 혹은 '코드'를 제공한다는 개념에, 마

18) 최적 조건의 진화 원리가 부정되고 목적 없이 이동하고 표류하는 것이다. 〔역주〕
19) 하나의 유전자가 두 개 이상의 형질 발현에 관여하는 것이다. 〔역주〕
20) 게놈을 구성하는 DNA에서 아무런 유전 정보를 갖고 있지 않은 부분. 〔역주〕

치 이것이 사실인 것처럼 연구자들이 계속적으로 논할지라도, 반대하는 주장을 신중하게 논증한다. 그녀가 지적하듯이 라프와 카우프만은 수정된 알에서 발생에 필수적인 세 가지 구성 요소에 대해 설득력 있는 증거를 정리한다. 그 세 가지는 핵 DNA, 분할된 세포질 거대분자(mRNA, 이것은 배의 고유한 게놈에서가 아닌 모계 게놈에서 유래한다), 그리고 세포 골격(cytoskeletal)의 매트릭스(세포 구조)이다. 세포질은 DNA 지시를 수용하기 위한 수동적 매체가 아니고, 세포 구조는 DNA 활동을 위한 중립적인 콘텍스트가 아니다. 세 가지 모두는 발생 체계의 능동적인 참여물들이다. 그리고 개체 발생이 진행됨에 따라 성장하는 유기체에 내적이고 외적인 다양한 요인이 그것의 발생에 영향을 준다. 성장하는 배세포들의 신호들뿐만 아니라 배 외부의 열과 빛과 같은 환경적 영향들은 때때로 연속적인 분화를 개시하고, 다른 경우에는 주위 세포들 속에서 분화를 계속한다. "따라서 발생은 연속적인 유도(induction)[21]의 '일련의 단계적 반응'과 일정한 유도에 대한 다양한 영향의 '네트워크'에 따라 진행된다."(오야마 130) 물론 배는 진공(vacuuo) 상태에 존재하는 것이 아니라 모계 유기체 속에 존재하고, 모계 유기체는 그 자체로 확장된 환경 속에서 기능한다. 오야마가 결론짓듯이, 이런 모든 것은 "유전자들과 환경이 유전된 혹은 습득된(일상적으로 계발된 입장) 모든 특징들에 필수적이다"는 것을 의미하지 않고 "유전된 특징(생물학적인, 유전적으로 근거한)들과 습득된 특징(환경적으로 전달된)들 사이의 이해 가능한 구분이 존재하지 않는다"(ibid. 122)는 것을 의미한다.

따라서 유기체들과 환경들은 세계의 탄생 과정과 관계된 "상호적으

21) 이동하는 세포들이 목표 지점으로부터 발산되는 어떤 화학물질의 자극에 의해서 옮아가는 것이 분명해 보이는데 이런 현상을 유도라고 한다. 유도라는 용어는 어떤 한 조직이 인접한 다른 조직의 발생 과정의 영향에 미치는 모든 경우에 두루 사용된다.(《이것이 생물학이다》 261 참조)〔역주〕

로 펼쳐지고 접혀진 구조"(벨라 · 톰슨과 로시 199)이다. 그 세계는 '적자 생존'의 논리에 지배되지 않는다. 자연 선택(만약 우리가 그 용어를 사용해야 한다면)은 어떤 생명체들이 존재할 것인지를 규정할 수 없고, 오직 생존할 수 없는 생명체들을 규정한다. 생존과 번식의 광범위한 강제 속에서 상호적으로 접혀진 유기체들과 환경들은 '자연 부동'의 과정에 참여하고, 발생의 가능 선들의 거대한 영역을 탐사한다. 그 가능성들은 최적의 조건(적자 생존)이 될 필요가 없지만, 단순히 적합하고 충분할 필요는 있다. 진화 과정은 "최적화라기보다는 오히려 **만족화**이다(만족스러운 차선의 해결책을 받아들인다)." 그리고 그것은 '**브리콜라주**'(bricolage)[22]를 통해, 다시 말해 복잡한 배열들 속에 부분들과 항목들을 구성하는 것을 통해 진행된다. 왜냐하면 그것들이 어떤 이상적인 디자인을 충족시키기 때문이 아니라, 그것들이 단지 가능하기 때문이다.(ibid. 196)

마투라나와 바렐라는 진화를 관리하는 원칙으로 사랑을 단정하면서 《지식의 나무》(1987)의 결말을 짓고, 그것에 의해 신-다윈론에서 강력한 영향력을 가지는 싸움과 지배의 경쟁적 가치들과 대립되는 것으로 상호 관계 강화와 상호 의존성의 협력적인 가치들을 강조한다.[23] 그러나 만족화의 **브리콜라주**(부분들의 조합, 단지 그것들이 가능하기 때문에)로서의 자연 부동 개념에서 바렐라 · 톰슨 · 로시가 암시하는 것은 창조가 진화의 근원적이고 활동적인 힘이라는 것이다. 생명 체계들은 자체-유기화의 장소로서 카오스 상태에서 나타난다. 그리고 그것들이 발생함에 따라 그것들은 다양한 세계를 생산하고, 시간에 걸쳐 이질

22) 손에 닿는 대로 아무것이나 이용하는 일 혹은 그렇게 만든 작품.〔역주〕

23) 린 마굴리스(Lynn Margulis)와 도리온 세이건(Dorion Sagan)은 특히 진화의 협력적인 가치들에 대한 중요성을 강조했다. 또한 굿윈의 《표범이 어떻게 반점을 변화시켰을까: 복합성의 진화 How the Leopard Changed Its Spots: The Evolution of Complexity》(179-81)와 카프라의 저서(232-63)를 참조하라.

적인 구조적 결합들의 구성 요소들을 교환하며, 그것들이 형성될 수 있다는 것 외에는 다른 이유가 없이 새로운 활동적인 결합들을 형성한다. 생존과 번식의 광범위한 강제는 무수한 구조적 결합들을 허용하지만 아무것도 명령하지는 않는다. 생명 체계들은 본질적으로 창조적·창의적이고, 형성 과정들이기 때문에 늘 새로운 결합들이 발생한다.

마투라나·바렐라, 그리고 그들의 동료들이 규정하는 것은 리토르넬로의 횡단변이들(리토르넬로의 횡단적·미분적인 리듬들은 환경들과 영토들 사이로, 그리고 그 너머로 통과한다)이 실로 자명하다는 주장에 대한 진화의 생물학적인 정당화이다. 폰 윅스퀼의 서로 얽힌 환경 선율들의 대위법적인 화성들은 구조적 결합들이고, 유기체들과 환경들이 자발적으로 생성된 공동 결정체이다. 루이예의 형태 I에서 형태 II와 형태 III까지의, 그리고 환경에서 영토까지와 공간적 유기화의 다른 양태들까지의 이행 속에 나타나게 되는 탈영토화와 재영토화의 다양한 정도는 결코 목적론적 디자인의 증거가 아니라 단지 편재적이고 실험적인 **브리콜라주**의 생산물들, 즉 넓은 영역의 구조적 가능성들을 횡단하며 기계적 배치들을 창의적으로 구성하는 생산물들이다.

기능과 미학

만약 우리가 동물들이 예술을 소유하는가라는 질문으로 전환한다면, 일반적인 의미로 모든 생명체들이 본래 창조적이라는 점에서 예술을 소유한다고 말할 수도 있다. 공작의 깃털 장식과 화가 그림의 관계에 대한 루이예의 분석을 따라간다면, 동물의 창안이 더욱더 탈영토화된 형태 III가 아닌 형태 I과 형태 II를 포함할지라도, 동물과 인간 창조성 사이에 밀접한 관계가 존재한다고 우리는 주장할 수도 있다. 그러나 여전히 동물의 창조성이 미학적인 활동인지를, 예를 들면 새소

리가 진정한 음악인가를 질문할 수 있다. 루이예의 정답은 '아니오'가 될 것이다. 왜냐하면 오직 형태 III를 가지는 지각된 형태들의 표현성만이 "생명 유지에 필요한 상황과 분리되고, 그것이 예술적인 유희와 미학적인 형태들의 근거 없는 창조를 허용하기"(루이예 1958, 220) 때문이다. 또한 로렌츠도 분명히 부정적으로 반응했을 것이다. 왜냐하면 그에게 있어서 새소리와 다른 영토적 표지들은 단순히 공격적이고 성적인 충동에 사용되는 기능적 신호들이기 때문이다. 특별한 관심과 통찰력을 가지고 음악과 새소리와의 관계를 검토했던 하트숀과 소프는 새들이 진정한 음악가라고 주장한다. 왜냐하면 새들은 소리로 연주하고, 때때로 그 자신을 위해 노래를 즐기는 것 같기 때문이다.

이런 모든 반응들은 기능적인 것과 미학적인 것의 대립을, 의도적인 수단의 활동들과 자급자족적인 목적의 활동들의 대립을 가정한다. 들뢰즈와 가타리는 새가 음악을 만든다는 하트숀과 소프의 의견에 동의한다. "예술은 인간의 특권이 아니다. 많은 새들이 명연주가일 뿐만 아니라 예술가이며, 무엇보다도 영토적 노래들을 통해 존재한다고 말하는 메시앙의 진술은 옳다."(MP 389; 316-17) 그러나 그 질문에 대한 그들의 접근은 예술 작품 속에 공동적인 상호 침투를 참작하는 기능과 미학의 재조정을 수반한다.

신-다윈론의 관점에 따르면 새소리는 단지 종의 생존과 번식을 목적으로 역할하기 때문에 존재한다. 자연 부동의 자동 생산적인 우주의 관점에서 새소리는 상당한 기능들을 수행할 수 있다. 몇몇 기능은 생존과 번식을 (가능하도록) 보장하고, 다른 기능들은 생명 체계의 다른 활동들을 촉진시키며, 우리가 예술적인 창조와 미학적인 향유 혹은 관조라고 부르는 활동에 한정되지 않는 것들을 포함한다. 영토화하는 리토르넬로로서의 새소리는 하나의 환경 구성 요소이고, 그 환경 구성 요소는 영토와 부수적인 기능들의 재조직화를 창조하는 과정 속에서 자율성을 획득하고 표현적으로 된다.(MP 394-97; 320-23)[24] 영토화

된 모티프로서의 새소리는 다른 활동들을 촉진시키기 위해 다른 기능
들과 결합하며, 영토 안에서 다양한 역할을 수행한다. 그러나 환경과
영토 사이를 통과하는 미분적이며 통약 불가능한 리듬으로서의 리토
르넬로는 자체의 고유한 생명, 다시 말해 창안의 자율적이고 탈영토
화하는 횡단적 벡터인 창조적 탈주선으로서만 기능하는 비유기적 생
명을 지닌다.

들뢰즈와 가타리가 단언하듯이, 만약 새소리가 예술의 형식이라면
예술 작품은 세계에 깊이 새겨지게 되고, 다양한 기능에 포개지게 된
다. 그러므로 예술은 순수 형식주의의 견지에서 세계로부터 분리된
'목적 없는 목적성'(만약 여기서 우리가 일반적으로 면밀하게 칸트적
읽기를 채택한다면)으로 파악될 수 없다. 그러나 그러한 기능들은 실용
적인 목적과 비실용적인 목적을 구별하기 위한 어떤 분명한 기준이 없
다는 점에서, 기능의 개념이 실용주의적인 목적으로 침식될 만큼 매
우 광범위한 영역으로 확대된다. 자연 부동의 기능주의는 궁극적으로
《반-오이디푸스》에서 기술된 분자의 욕망하는 생산의 기능주의로, 다
시 말해 "기능화와 형성화, 이용과 조립, 생산물과 생산이 통합되는"
(AO 342; 288) 것으로 향하는 경향이 있다. 이러한 욕망하는 생산에
서 기능의 질문은 "그것의 용도가 무엇인가?"가 아니라, 단순히 "그
것이 작동하는가? 그것은 무엇을 발생하게 하는가?"이다. "그것이 기
능하는 것과 같은 방식으로 생산되지 않는다는 것만이 의미를 가지
고, 또한 목적과 의도를 가진다. 대조적으로 욕망하는 기계는 어떤 것
도 재현하지도, 의미화하지도, 의도하지도 않고, 정확히 우리가 그것

24) 환경이 기능과 결부되어 있다면 영토는 표현과 결부되어 있다. 환경을 형성하
는 리듬은 기능적이고, 반면 영토를 만든다는 것은 신체적 기능으로 환원되지 않는
어떤 것을 통해 정의된다. 환경의 성분들이 차원적 생성을 위해 방향적 존재이기를
멈추자마자 영토는 존재한다. 리듬의 표현성이 존재하자마자 영토는 존재한다. 영
토를 정의하는 것은 표현 질료의 출현이다.(《노마디즘》241-42 참조)〔역주〕

을 만드는 것, 우리가 그것과 함께 만드는 것, 그것이 그 자체로 만드는 것이다."(AO 342; 288)

《반-오이디푸스》에서 두 가지 예는 욕망하는 생산에서 구성 요소들의 '기능화'에 대한 들뢰즈와 가타리적 접근을 분명하게 한다. 그 책 처음 부분에서 그들은 베케트의 《몰로이》(베케트 69-74)의 한 부분을 언급함으로써 욕망하는 기계의 상호 접속을 특징화한다. 그곳에서 내레이터는 두터운 외투에 2개의 호주머니와 바지에 2개의 호주머니에 분배된 16개의 '빨아들이는 돌들'(sucking stones)의 운동을 상세하게 기술한다. 그 돌들은 빨아들이는 입을 통해 한 호주머니에서 다른 호주머니로 이동한다. 돌들, 호주머니들, 움직이는 손들, 빨아들이는 입은 명확하게 묘사된 구성 요소들의 순환을 형성하고, 그 구성 요소들의 상호 관계들은 일련의 분리적이고 규칙적인 조작들에 의해 구별된다. 동시에 그 구성 요소들은 하나의 단순하고 능률적인 기계, 그러나 자체의 고유한 기능화 이외에 다른 의도가 결여된 듯한 기계를 구성한다. 이 기계는 들뢰즈와 가타리가 《반-오이디푸스》 증보판의 부록에서 욕망하는 생산의 예로 인용하는 루브 골드버그의 기계와 대조적이다. 여기서 각 기계의 실용적인 의도는 분명하다. 사람에게 편지를 부칠 것을 상기시키는 경우("**야 얼간아, 그 편지를 부쳐라**"[you sap, mail that letter]), 다이어트하는 누군가를 도와주는 나머지 경우("**단순히 체중 줄이는 기계**"[Simple Reducing Machine]), 그러나 그것의 의도를 충족시키는 방법은 익살스럽게 뒤얽히고 있을 법하지 않다(단순히 체중 줄이는 기계: 식사하는 사람의 접시에서 완두콩이 대기중으로 쏜살같이 나아가 종에 부딪친다. 방향 감각을 잃은 복서는 종에 응답하고 매트리스에 쓰러진다. 매트리스에서 압축된 공기는 토끼를 깨우고, 토끼의 도약은 〈볼가강 뱃사공의 테마 음악〉을 틀어 주는 축음기를 활성화한다. 볼가강 뱃사공은 식사하는 사람의 바퀴달린 의자에 묶여 있는 밧줄을 끌어당기고, 그것이 식사하는 사람을 테이블로부터 떼어 놓는다).

이런 욕망하는 생산의 양극단(어떤 분명한 목적 없는 최대 효율 그리고 최소 효율을 가진 분명한 목적)은 자연 부동에 의해 지배되는 우주에서 관찰될 수 있는 것들이다. 스테이지메이커의 영토적 배치를 만드는 구성 요소들의 복합체를 기술할 때 들뢰즈와 가타리는 "이질적인 질서, 종, 그리고 특성을 통합시키는 진실한 기계적[25] 오페라"(**MP** 408; 330)를 이야기한다. 수새의 노래는 노래하는 나뭇가지 위에 새의 위치와, 새가 특정하게 장식하는 대지와 새가 조작하는 나뭇잎과의 관계에서 새의 상황과, 새의 부리 아래 노란 깃털의 노출과, 다른 가수들에 대한 그리고 장래의 짝의 현존에 대한 새의 대위법적 반응 등과 분리될 수 없이 연결된다. 스테이지메이커의 노래는 행동들과 대상들의 복잡한 하나의 순회 요소이고, 그것의 기능화는 분명히 매혹적이다. 왜냐하면 그것은 대단히 복잡하며, 실로 있을 법하지 않기 때문이다. 그것은 즉흥적 방법에 의해 결합되어 무작위적으로 축적된 곡들의 단순한 **브리콜라주**인 듯하다. 그리고 결코 이것은 육식동물과 먹이, 기생동물과 숙주, 남성과 여성, 부모와 자식 등에서 많은 관계들을 알리는 일어날 것 같지 않은 무수한 순회들에 대한 형식적인 검토로부터 우리가 인지할 수 있는 것처럼 변칙적인 배치로서 간주될 수 없다. 흔히 기계론적 효율의 결과로 간주되는 개체적인 유기체들의 발생 양식들조차도 스테이지메이커의 기계적 오페라만큼 임시적이고 일어날 것 같지 않은 듯하다. 〈매우 비논리적인 발생은 무엇인가?〉라는 제목의 논문에서 로저 레빈은 선충류의 유전자 코드를 상술한 시드니 브레너의 노력을 기술한다. 선충류는 각 기관들과 몸 전체에 언제나 같은 세포 수를 가진다. 선충류의 9백59개 세포 각각에 대한 전체의

25) "우리가 기계적이라고 부르는 것은 (…) 정확히 이질성들의 종합이다. 이런 이질성들이 표현의 질료인 만큼 우리는 그 종합 그 자체가, 그리고 그것의 일관성 혹은 포획이 적절하게 기계적인 '언표' 혹은 '언표 행위'를 형성한다고 말한다."(《천의 고원》 330-31)〔역주〕

발생사를 결정한 후에 브레너는 "세포 계통이 우리에게 가르치는 점은 (…) 존재하는 것을 단지 기술하기보다는 진행되는 것에 대한 규칙을 제시하는 방식이 가장 간결하다는 것이다"라고 인지했다. 레빈은 "기관 조합의 군들이 예측될 수도 있는 일련의 단순한 논리적 세포분열은 결코 존재하지 않고, 그 계통은 한마디로 기묘적(baroque)이다"(레빈 1328)라고 인식한다. 레빈 논문의 검토에서 오마야가 진술하는 것처럼 "더 면밀하게 조사한 바로는 가장 명확하게 규칙적인 발생 체계조차도 루브 골드버그의 장치에 가까운 것 같다."(오야마 178) 따라서 만약 자연 부동의 우주가 편재하는 루브 골드버그의 기계들을, 그리고 근거 없는 베케트의 빨아들이는 돌의 순회들을 발생시킨다면, 결코 기능적인 것과 비기능적인 것을 구별하는 분명한 방법은 없다. 물론 만약 종의 생존이 기능성을 결정한다면, 아무리 그것이 기묘하고, 기괴하고, 혹은 불합리할지라도 연속적으로 번식하는 종의 생명 세계의 모든 양상은 기능적이다. 그러나 이것은 생명체의 활동들이 생명 세계에 깊이 새겨진다고 진술하는 단지 다른 방식이다. 우리가 통례적으로 그 활동들을 실용적 혹은 미학적인 것으로, 그리고 필수적인 혹은 불필요한 것으로 분류하든지간에, 결국 우리가 말할 수 있는 모든 것은 그 활동들이 같은 기계의 부품이고, 여하튼 그 기계가 작동한다는 것이다.

자율적인 리토르넬로

《정보의 개체 발생》에서 수잔 오야마는 데카르트의 정신/물질 이원론이 생물학적 사상에 계속적으로 나타나는 놀랄 만한 지속성에 대해 상세하게 논증한다. 반복적으로 유기체들은 물리화학적 기계로서 간주되고, 형태화하는 형식이 수동적이며 불활성적인 질료에 생기를 줄

수 있는 방법을 설명하기 위해서 생명의 근원들(대개 유전자들)이 기계들로 은밀하게 들어가게 된다. 되풀이하여 말하자면 이런 생명의 근원이 추동되는 기계들은 더 높거나 혹은 더 낮은 유연성(선천성/후천성 논쟁에서 분석가의 입장을 의존하는)에 적응하는 기계론적인 힘들의 세계에 설치된다. 유전자 결정론은 유기체들을 선재하는 프로그램으로 구성된 로봇들로 축소시키고, 행동주의 결정론은 유기체들을 환경의 힘에 반응하는 자극-반응 장치로 간주한다. 이러한 사고의 매커니즘에 반대하기 위해서 폰 윅스퀼은 생물학적 주체와 의미를 진술하는 반면, 루이예는 생명 형태를 의식과 동일시하고, 마투라나와 바렐라는 생명 체계들을 인식 체계로서 규정한다. 그러나 이러한 주체 · 의미 · 의식 · 인식과 같은 정신적 개념들의 사용이 범심론 혹은 생기론의 표현으로 파악되어서는 안 되고, 대신에 발생생물학 · 동물행동학 · 진화론에 대한 많은 검토를 계속적으로 통제하는 정신/신체와 형식/질료 이원론을 극복하기 위한 노력으로 파악되어야 한다. 주체와 의미에 대한 폰 윅스퀼의 언급은 유기체들과 환경의 상호적인 결정에서 그것들의 공동 관계를 강조한다. 루이예의 의식에 대한 논의는 모든 생명 형태들 속에 나타나는 일반적인 자체-형태화하는 활동의 특정한 변형으로서 인간 의식을 우선적으로 받아들인다. 그리고 마투라나와 바렐라는 유기체들이 그들의 환경들을 특수화하고, 그것에 의해 공동-수행적인 세계를 발생시킨다는 점을 강조하기 위하여 인식에 대해 논의한다.

비록 대립적 방향이긴 하지만 《천의 고원》에서 들뢰즈와 가타리는 이러한 유심론적 용어들을 피하고, 전술(前述)한 데카르트의 이원론을 대항하기 위하여 경우에 따라 욕망하는 기계, 기계적 배치, 기계 문(門) 등과 같은 반유심론자적인 어휘를 사용한다. 물론 그들이 부딪치는 위험은 단순한 유물론자로서 해석되는 것이고, 바로 이러한 이유 때문에 들뢰즈와 가타리는 욕망하는 기계가 산업 기계와 동일하지 않

다고 강조한다. 그러나 폰 윅스퀼과 루이예가 그들에게 제시하는 것은 자연을 기술하는 대안적인 용어(정신 혹은 기계 용어가 아닌 선율·대위법·화성·리토르넬로와 같은 음악 용어)이다. 그리고 주체·의식·인식에 대한 어떠한 준거를 피함으로써 그들은 우주의 리토르넬로가 그 자체를 생산하고, 자체의 고유한 설명임을 강조한다.[26]

자체-생성하는 리토르넬로, 특정하고 생산하는 작인 혹은 주체와 분리된 리토르넬로를 진술하는 것이 결정적으로 이치에 맞는가? 우리는 "리토르넬로는 어디에 있는가?"라고 간단히 질문할 필요가 있다. 그것은 문어의 근주머니 수축에 있는가? 혹은 문어가 헤엄쳐 다닐 때 분출하는 물에 있는가? 피를 빨아 먹는 진드기에 있는가? 혹은 진드기가 피를 빨아 먹는 포유류에 있는가? 거미줄을 매우 특수하게 고안한 거미와 거미줄에 있는가? 혹은 그 거미줄에 엉켜진 파리에 있는가? 리토르넬로는 환경에서 구성되는 미분적인 리듬이고, 환경 구성 요소들간의 **관계**이다. 비록 우리가 문어의 선율과 물의 대항 선율을 진술할 수 있을지라도, 문어와 물의 대위법적인 **관계**는 리토르넬로이고 양쪽 모두에 속하기도 하지만, 어떤 의미로 양쪽 모두에 속하지 않는 리토르넬로이다. 유사하게 스테이지메이커는 영토적 노래를 부른다. 그러나 음악적 모티프는 리토르넬로의 요소이고, 리토르넬로는 새의 횃대(나뭇가지), 새가 뒤집는 나뭇잎, 유혹하는 짝, 경쟁자의 노래, 그리고 그것이 관리하는 공간 등을 포함한다. 리토르넬로는 영토를 구성하는 관계들의 배치이고, 영토의 구성 요소들에 의해 생산되지만, 구성 요소들 중 어떠한 것에 독점적으로 포함되지 않는다. 스테이지메이커의 노래는 영토적 관계들을 표현한다. 그러나 리토르넬로는 대체

26) 또한 들뢰즈와 가타리는 《천의 고원》의 고원 2에서 물리적 체계와 생물학적 체계를 기술하기 위해 지층·하부 지층·수직 지층·주변 지층과 같은 지질학 용어를 사용한다. 이런 소재의 간단한 설명을 위하여 보그의 저서 《들뢰즈와 가타리》 125-30쪽을 참조하라.

로 영토적 배치에 내재적이다. 루이예가 연구한 발생 선율 속에 리토르넬로의 위치를 정할 수 있는가? 루이예는 개체 발생이 선율의 주제에 따라 진행되는 형성적인 활동이라고 주장한다. 형성적인 활동은 그 자체의 활동보다 선재하지 않고, 그것의 행동이 멈출 때까지 소멸되지 않는다. 그것은 형태 형성의 과정 속에 내재적이지만 형태 완성을 향하는 운동으로, 결코 특정한 점이 없는 현존의 보존이다. 종종 우리는 발생 리토르넬로가 DNA 배열에 존재한다고 받아들이지만, 수정된 알에서 핵 DNA, 분할된 세포질 거대 분자, 그리고 세포 구조는 개체 발생의 모든 필수적이고 활동적인 구성 요소들이다. 그리고 세포 분화 과정 속에서 시간적 요소들, 즉 세포 상호간의 관계들과 세포 외부적 영향들은 유기체의 형성을 공통적으로 결정한다. 거듭 되풀이하자면 리토르넬로는 어느 하나의 구성 요소에 있는 것이 아니라, 펼침의 활동 속에서 요소들간의 관계에 존재한다.

우리가 인지하듯이 리토르넬로는 자율적이고 비국지적이며 자기-설명적인 것이다. 로렌츠와 같은 신-다윈론자들은 행동 양식들을 생물학적 충동(기아·섹스·공포·공격 등과 같은)의 기능들로 간주하고, 자연 선택의 압제는 그러한 충동이 행동의 근본적인 결정 요소들이라고 분명하게 말하고 있다. 그러나 자연 부동의 세계에서 자기-보존과 번식만이 진화의 발생 경로를 상술하지는 않는다. 변화하는 효율성과 복합성의 정도에 따라 다양한 경로가 가능하다. 생존과 번식의 광범위한 강제 속에서 존속 가능한 구조적 결합들은 배치들 중 가장 기묘하고 일어날 것 같지 않은 것을 가정하고, 예측할 수 없는 베케트의 빨아들이는 장치들을 통합하거나, 혹은 복잡하며 있음직하지 않은 루브 골드버그의 기계들을 형성한다. 이러한 우주의 자동 운동은 적자 생존이 아니라 창조이고, 이질적인 형태가 가능하다는 것 외에 다른 이유가 없는 형태들의 실험적인 배치이다. 그러한 형태들은 시간과 공간의 유기화에서, 그리고 기능들의 분화에서 자율성이 변화하는

단계들을 드러내고, 탈코드화와 재코드화 그리고 탈영토화와 재영토화의 일반적인 과정은 다양한 환경 관계들, 영토적 배치들, 그리고 비영토적인 사회적 구조들을 표지한다. 그러나 이런 변이성은 실용적인 만큼 미학적이기도 하며, 창의적인 **브리콜라주**의 발현이고, 고유한 작동 이상의 의도 혹은 목적을 가지지 않는 자발적인 기능화이다.[27]

따라서 우리가 소유하고 있는 것은 위대한 **자연 음악가**이고, 질서의 환경 점들, 영토 영역들, 그리고 외부로의 횡단-영토적인 열림들을 통하여 유희하는 미분적인 리듬들의 창조적인 상호 얽힘, 접힘, 그리고 펼침이다. 인간 음악은 리토르넬로의 탈영토화(고전주의 시대의 카오스에서부터 얻어진 형성된 실체, 낭만주의의 연속적인 변이에서 이동하는 질료를 구체화하는 연속적인 전개의 형식, 근대에서 비음적(非音的)인 힘들을 포획할 수 있는 분자 물질)이다. 그러나 인간 음악의 탈영토화는 물리적이고 생물학적인 우주를 널리 보급하는 일반적인 과정의 발현이다. 새들은 음악가이고, 또한 귀뚜라미들·진드기들·원자들·별들 등도 음악가이다. 그리고 배는 진행중인 생물학적 활동(우리는 바레즈 혹은 메시앙을 진행중인 생물학적 활동으로 명명한다)으로 귀결되기 때문에, 바레즈 혹은 메시앙에 의해 작곡된 음악적 모티프들은 배와 그것(배)과 공동-수행된 세계에서 펼쳐지는 발생 주제들과 더불어 서로 얽히게 된다. 인간의 음악되기(여성-되기, 아이-되기, 동물-되기, 분자-되기)는 실재물들 사이를 통과하고, 이런 점에서 그것은 영토적 배치들을 통해서 그리고 그것들 너머로 우주적인 리토르넬로(환

27) 창조의 지층에 대한 분석에서 들뢰즈와 가타리는 "한 지층에서 다른 지층으로의 일종의 우주적 진화 혹은 심지어 정신적 진화를 소개하는 외양을 취하지 않고서는 지층 체계를 설명하는 것은 어렵다. 마치 지층들이 단계적으로 배열되고, 완성 정도에 올라가게 되는 것처럼. 아니 결코 그렇지 않다. 내용과 표현의 다른 형상들은 단계들이 아니다. (…) 무엇보다도 좀더 낮거나 혹은 좀더 높거나 하는 덜 중요한 조직체는 존재하지 않는다"(**MP** 89; 69)고 진술한다.

경 구성 요소들 사이를 통과하는 미분적인 리듬)의 경로를 있는 그대로 받아들인다. 리토르넬로는 환경들을 코드화하고 영토적 배치들을 조직화한다는 점에서 영토화하는 힘이고, 또한 탈영토화하는 힘이다. 이런 사실에서 '프리즘'으로서의, '공간-시간의 결정체'로서의, 그리고 '음악의 최종적 목표로서'의 리토르넬로, 즉 "음향 기계의 우주적 리토르넬로"(**MP** 430-31; 348-49)와 같은 리토르넬로와 영토적 리토르넬로 간의 들뢰즈와 가타리적 대비가 유래한다. 인간 음악은 리토르넬로의 탈영토화이다. 그러나 리토르넬로는 그 자체를 탈영토화한다. 그리고 분자적 음향 기계들을 통하여 힘들을 포착할 때 근대 작곡가들은 세계에 침투하는 식별 가능한 과정들을 만든다. 우리는 작곡가들과 그들의 작품들에 대해 논하지만, 특정한 단계의 분석으로 누가 혹은 무엇을 작곡하고 있는지를 말하는 것은 어렵다. 리토르넬로가 어디에 있는가? 리토르넬로는 작품 속에, 그것이 포착하는 힘에, 혹은 펼쳐지는 생물학적 실재물과 공동 수행된 세계로서 작곡가의 발생 주제에 구속되지 않는다. 비록 리토르넬로가 그것들을 통과할지라도. 결국 음악은 그 자체를 작곡하는 리토르넬로이다.

제2부

회　화

제4장
―――
얼 굴

 회화에 대한 들뢰즈 철학의 중심 기조는 두 권의 중요 텍스트인 《천의 고원》(1980), 특히 〈고원 7-0년: 안면성〉과 《프랜시스 베이컨: 감각의 논리》(1981)에서 확인된다. 이번 장에서 우리는 다소 난해한 개념인 '안면성'에 집중하면서 우선 이 텍스트들을 검토할 것이다. 안면성은 회화에서 뿐만 아니라 언어와 기호 체계의 기능화, 주체성의 형성, 그리고 권력 관계의 배치 등에서 인간 얼굴을 주요한 구성요소로 다룬다. 처음에는 들뢰즈가 회화의 주요 목적으로 간주하는 '힘들의 포착'을 고려하고, 제5장과 제6장에서는 프랜시스 베이컨에 대해, 그리고 들뢰즈가 '감각의 논리'라고 명명하는 것에 대해 검토한 후에 그 힘들과 회화의 연계성에서 들뢰즈가 색채에 부여하는 역할에 대하여 고찰할 것이다.

손과 입, 도구와 얼굴

 들뢰즈와 가타리에 따르면 각 예술은 상이한 문제에 직면하고, 그 문제를 이질적인 방식들로 제기한다. 회화의 문제는 "얼굴-풍경"(**MP** 369; 300)이고, 반면 음악의 문제는 리토르넬로이다.[1] 그러나 회화의

문제를 검토하기 전에, 우리는 먼저 이런 얼굴-풍경과 리토르넬로의 대비를 너무 엄정하게 받아들일 필요가 없음을 지적해야 한다. 미분적인 리듬으로서의 리토르넬로의 광범위한 개념은 환경과 영토 배치의 형성에서 청각적 구성 요소들뿐만 아니라 시각적 구성 요소들을 분명하게 참작한다. 스테이지메이커는 영토에 경계를 정하기 위해 노래하고, 또한 뒤집힌 나뭇잎을 교묘하게 다루기도 한다. 들뢰즈와 가타리는 그 새의 시각적 장식을 "소박한 예술"(art brut)(MP 389; 316)의 형식으로 설명한다.[2] 리토르넬로의 세 가지 기본적인 모멘트[3]는 시각적 용어들로 아주 명료하게 기술될 수 있다. 파울 클레는 들뢰즈와 가타리에게 이런 개념의 명확한 해석을 제시하는 '회색 점'(gray point)[4]에 대해 논의한다. 클레는 예술의 발생에 대한 검토에서 모순율에 도전하는 '비-개념'(non-concept), 즉 '어디에도 현존하지 않는 무엇(없음의 있음)' 혹은 '어디인가 현존하는 무(있음의 없음)'라고 부르는 초기 카오스를 단정한다. 그것의 그림 같은 상징은 "정확히 하나의 점, 즉 수학적인 점이 아니다."(클레 3) 카오스는 흰색도 검은색도 아닌, 차갑지도 따뜻하지도 않고, 높지도 낮지도 않으며, 확정된 차원들이

1) "회화에 새겨지는 문제는 얼굴-풍경의 문제이고, 음악의 문제는 완전히 다르다. 그것은 리토르넬로의 문제이다. 각각은 특정한 순간에 특정한 조건하에서, 각각의 문제의 선 위에서 발생한다."(《천의 고원》 301)〔역주〕

2) "영토적 표지는 기성품이다. 그리고 소위 소박한 예술이라고 불려지는 것은 결코 병리적이거나 혹은 원시적이지 않다. 그것은 단지 영토성의 운동 속에서 표현 질료의 이런 구성체, 이런 해방이고, 예술의 토대 혹은 토양이다. 무엇이든지 받아들이고, 그것을 표현의 질료로 만든다. 스테이지메이커는 소박한 예술이다."(《천의 고원》 316)〔역주〕

3) 리토르넬로의 세 가지 모멘트는 《천의 고원》 311-12쪽을 참조하라.〔역주〕

4) "파울 클레는 이런 세 가지 측면과 그것들의 상호 연쇄(interlinkage)를 아주 심오한 방식으로 제시한다. 그는 검은 구멍을 회화적인 이유 때문에 '회색 점'이라고 부른다. 회색 점은 비-국지화되고 비-차원적인 카오스, 카오스의 힘, 상궤를 벗어난 선의 엉켜진 다발로 시작된다. 그 점은 그 자체를 넘어 비약한다. 그리고 그 점은 수평적 층, 수직적 횡단면, 불문의 관습적 선을 가지는 차원적 공간을 발산시킨다."(《천의 고원》 312)〔역주〕

없는 회색 점이다. 그러나 이런 카오스에는 근본적인 불안정성이 존재하고, 세계의 기원은 그 점의 자동 운동에서 유래한다. "카오스 속의 점, 그 점이 정주되자마자 회색 점은 질서의 영역 속으로 도약한다. (…) 따라서 창조된 질서는 그것에서부터 모든 방향 속으로 발산한다."(클레 1961, 4) 회색 점은 환경 질서의 점으로 리토르넬로의 초기 형상이다. 그것의 자동 운동은 경계화된 영토적 공간에 귀착되는 선들을 창조한다. 그리고 그 점은 계속적으로 운동하기 때문에 "우주 궤도에 펼쳐지며 배회하는 원심력의 작용하에서 앞으로 나아가며 고유한 흔적을 남긴다."[5](MP 383; 312)

리듬은 회화와 음악에서 공통적인 요소이다. 그리고 리토르넬로와 영토성의 개념 속에서 상호적인 조화를 참작하는 두 예술은 근본적인 연관성을 가진다. 그럼에도 불구하고 음악가는 소리로, 화가는 선과 색채로 작업한다는 사실은 변함이 없다. 엄밀한 의미로 리토르넬로는 소리 개념이다.[6] 그러므로 들뢰즈와 가타리는 미분적인 리듬과 같은 리토르넬로의 탈영토화로 회화에 접근하기보다는 특정한 시각적 개념, 말하자면 얼굴(face)의 프랑스어 visage에서 파생된 신조어 **얼굴성**(visagéité)(들뢰즈와 가타리의 번역가들이 faciality로 일반적으로 표현한다)의 개념으로 회화를 검토하려고 한다. 회화와 음악은 얼굴과 음성 간의 대조에 근거한 자체적인 특수성을 가진다. "시각 상관체(눈)를 가진 얼굴은 회화와 관련이 있고, 청각 상관체(귀는 그 자체로 리토르넬로이다. 그것은 리토르넬로의 형태를 가진다)를 가진 얼굴은 음악과 관

5) 사람들은 "대지(지구)에서 날아오르려고 필사적으로 애쓰지만, 그 다음 단계에서 사람들은 중력을 이겨내는 원심력에 지배된 채 대지 위로 실제로 날아오른다."(《천의 고원》 312)〔역주〕

6) "음악은 정확히 리토르넬로의 모험이다. 음악이 리토르넬로로 다시 떨어지게 하고, (…) 리토르넬로를 붙잡고, 그것을 더욱더 소박하게 만들고, 몇 가지 음으로 축소하여 그것을 한층 더 풍부한 창조적 선, 기원도 없는 혹은 시야에도 보이지 않는 선으로 안내하는 방식이다."(《천의 고원》 302)〔역주〕

련이 있다."(MP 371; 302) 마치 음악이 음성을 탈영토화하는 것처럼 회화는 얼굴을 탈영토화한다.

이런 얼굴-회화와 음성-음악의 대조는 그것이 처음에 나타나는 것보다는 덜 직설적이다. 왜냐하면 목소리는 얼굴의 입을 통해 흘러나오기 때문이고, 들뢰즈와 가타리가 설명하듯이, 또한 얼굴과 목소리는 그것 자체로 언어의 기능화에서 본질적인 구성 요소들이기 때문이다. 실제로 우리는 언어와 들뢰즈와 가타리적 '기호 체제'의 검토를 통해 얼굴과 회화의 연관성에 대한 의의를 이해할 수 있을 것이다. 언어를 우주적 지층의 배치로서 간주하는(《천의 고원》의 고원 3) 들뢰즈와 가타리는 앙드레 르루아 구랑의 신체 진화와 관련된 인간의 언어 발생에 대한 고찰을 인용한다.[7] 르루아 구랑은 도구의 사용과 언어의 사용은 상호 관련성이 있고, 그것들의 출현은 다른 영장류와 구별되는 **호모 사피엔스**의 해부학적인 형태 변환에 의존적이라고 주장한다.[8] 도구의 제작은 인간이 두 발로 직립할 때 가능하게 되는 것을, 즉 보행 활동으로부터 손과 팔의 해방을 필요로 한다. 두 발 동물은 도구를 다룰 수 있을 뿐만 아니라, 자유로운 손으로 먹이를 잡을 수도 있다. 입이 더 이상 먹이를 잡는 데 필요가 없게 되면, 사실상 네 발 영장류들의 입은 다른 기능들을 지닐 수 있다. 주둥이 턱(먹이를 붙잡기 위해 필수적인)을 가진 주둥이 형태의 얼굴은 평평하게 된다. 입술·혀·목·후두는 언어 분절에 적합하도록 만드는 하나의 형태를 가정할 수

7) "르루아 구랑의 분석은 우리가 내용이 손-도구 짝과 결합되고, 표현이 얼굴-언어 짝에 결합되는 방법을 이해하도록 한다. 이런 맥락에서 손은 단순히 기관으로서가 아닌 코드화(손가락 코드), 즉 역동적인 구조화, 역동적인 형성(손의 형식, 혹은 손의 형식적 속성)으로서 간주되어야 한다. 내용의 일반적인 형식으로서의 손은 도구들 속에서 확장되고, 그것들(도구들)은 그것 자체로 실체를 함의하는 활동적인 형식들, 혹은 형식화된 질료들이다."(《천의 고원》 60-61)〔역주〕

8) "르루아 구랑은 '손-도구'와 '얼굴-언어'와 같이 두 극 사이의 구별점과 상관 관계를 설정한다."(《천의 고원》 302)〔역주〕

있다(많은 연구자들은 비인간인 영장류들의 언어 사용에 대한 장애는 대뇌 능력의 한계만큼이나 소리를 재생산하는 해부학적인 한계에서 유래한다고 지적한다). 마찬가지로 얼굴의 상대적인 평평화는 언어를 생산하고 처리할 수 있는 뇌를 수용하기 위해 두개골의 재배치와 두개강의 확장을 가능하게 한다. 따라서 르루아 구랑의 분석에서 도구와 언어 사용의, 그리고 손과 얼굴 해부학적인 발생의 상보적인 관계가 있다. 즉 목소리의 진화에 뒤얽힌 채 관련된 얼굴의 배치가 존재한다.

들뢰즈와 가타리는 기호 체계의 형성에서 담론적인 요소와 비담론적인 요소의 상호 관계를 강조하는 언어 이론을 개발하기 위하여 이런 손-도구와 얼굴-언어의 대조를 이용한다. 폭넓게 적용하자면 손과 얼굴은 기술의 극과 언어의 극, 즉 물체의 조작과 말의 조작에 대응한다. 그리고 들뢰즈와 가타리는 재현된 말이 재현된 사물에 대한 결코 단순한 대응이 아닐지라도 두 극은 밀접하게 관련이 있다고 주장한다. 들뢰즈와 가타리는 소쉬르를 추종하는 많은 구조주의자들이 행하는 것과 같이 언어를 음향적 이미지들(기표들)과 정신적 개념들(기의들)의 자기-지시적 체계로 간주하기보다는 오히려 행위의 광범위한 영역 속에 둔다. 그들은 언어학에 종속된 화용론은 역으로 돌려야 하고, 언어는 행위의 다른 형태들과 연관된 특정한 종류의 행위로 간주되어야 한다고 주장한다(물론 여기서 들뢰즈와 가타리는 오스틴·설·그리스 등에 의해 개발된 화행 이론의 몇 가지 함의를 확장하고 있다).[9] 목사가 "나는 그대들을 맺어 준다"라고 말할 때, 그것으로 부부는 남편과 아내가 되는 것처럼 발화하는 것은 말로 사물들을 처리하는 것이고, 언어를 통해 신체들의 변형을 초래하는 것이다. 언어는 행위들의 복잡한 구조, 말하자면 사회적으로 인정된 관습들의 규칙적인 양식을 전제하고, 그 관습들은 말에 의해서 초래된 신체들의 변형을 알린다. 이러한 양식은 '언표 행위(enunciation)의 집합적 배치' 혹은 '기호 체제'를 구성한다. 마찬가지로 말로 변형된 '신체들' 혹은 '사

물들'은 인정된 관습들의 양식에 의해 그것들 자체로 형성되고, 그것
들은 '신체들의 기계적 배치' 혹은 '사회적인 기술적 기계'의 소유물
이 된다.[10] 언표 행위의 집합적 배치와 신체들의 기계적 배치는 상호적
으로 서로를 전제한다. 그러나 그것들은 기능상 독립적으로 존속한다.
기호들은 사물들을 재현하기보다는 사물들을 간섭한다. "마치 사물
들이 기호들을 횡단하여 확장하고, 기호들 자체를 전개하는 것처럼"
(MP 110; 87) 기호들은 그것들 자체로 사물들에 작용한다. 따라서 일
정한 사회적 장에서 하나의 기호는 두 가지의 '형식화'(formalizations)
혹은 세계를 형태화하는 두 가지 방식, 즉 내용의 형식화와 표현의 형
식화에 직면한다. 각각은 자율적이지만 상호 작용한다. "내용은 형식
에 대립적이지 않기 때문에 그것에 고유한 형식화를 소유한다(손-도
구극, 혹은 사물들의 가르침). 그러나 내용은 표현에 대립적이고, 표현
역시 그것에 고유한 형식화를 소유한다(얼굴-언어극, 기호들의 가르
침). 분명하게도 내용은 표현이 소유한 만큼 고유한 형식을 가지고 있

9) "오스틴의 유명한 주제들은 다음과 같이 분명하게 논증한다. 행위와 발화 사이
에서 언표가 직설법에서 행동을 기술할 수 있고, 명령법에서 그것을 부추길 수 있는
다양한 외적인 관계들이 존재하는 모든 것만은 아니다. 또한 발화와 어떤 행위(행동
을 말함으로써 수행되는 행위)의 내연적 관계가 존재한다(수행문: '내가 맹세하오니'라
고 말하면서 나는 맹세한다). 그리고 더욱 일반적으로 발화와 어떤 행위(발화할 때 수
행되는 행동) 사이에 내적인 관계가 존재한다(발화 수반 행위: '무엇이지?'라는 말로 나
는 질문하고, '나는 당신을 사랑합니다'라는 말로 서약을 하며, 명령문을 사용하여 명령
한다 등등)."(《천의 고원》 77)〔역주〕
10) 신체들의 기계적 배치 혹은 사회적인 기술적 기계의 예로 비행기-기계를 들 수
있다. 비행기-기계는 하나의 고유한 배치를 갖는다. 제트엔진과 날개, 유선형의 몸
체, 그리고 조종사와 승무원 등의 요소가 계열화되면서 비행기-기계를 형성한다.
이는 비행기-기계라는 하나의 신체를 이루는 기계적 배치라고 할 수 있다. 또 그것
은 비행과 관련된 고유한 언표 행위의 배치를 갖는다. 이러한 언표 행위는 그 자체로
하나의 집합적인 성격을 갖는다. 언표하고 행동하는 특정한 방식이 규정되어 있고,
그것에 따라 말할 수 있는 사람과 말할 수 없는 사람이 구별된다. 조종사나 승무원 개
인이 발화하는 경우에도 그것은 특정한 집합적 배치 안에서 이루어진다.(《노마디즘
1》 288-89 참조)〔역주〕

기 때문에 우리는 결코 대응하는 내용을 재현하고 서술하고 입증하는 단순한 기능을 표현 형식에 지정할 수 없다. 대응도 또한 일치도 존재하지 않는다." (MP 109; 85-86)

기호 체제와 권력의 얼굴

르루아 구랑은 손과 얼굴의 해부학적인 변양을 기술의 출현, 그리고 언어의 발생과 서로 관련시킨다. 그러나 들뢰즈와 가타리는 진화론적 역사의 단순한 사건 이상으로 언어와 얼굴의 연관성을 인지한다. 그들이 주장하듯이 얼굴은 언표 행위 혹은 기호 체계의 적어도 두 가지의 집합적인 배치들의 기본적인 구성 요소이다. 그리고 그것의 기능은 두 체제의 각각의 배치에 따라 변화한다. 들뢰즈와 가타리는 언어에 대한 검토를 통해 기호 체계에 내재한 권력 관계를 강조하며, 언어의 목적은 소통보다는 명령을 부여하는 것이라고 주장한다. 언어의 다양한 화행이 사고와 행동을 형태화하고 관리 감독하기에, 언어는 정통적인 범주들과 분류들에 따라 세계의 코드화(codification)를 강화한다. 그러므로 언어에 의해 초래되며 사회적으로 인정된 관습들의 규칙적인 양식은 기호 **체제**를 구성하는 것으로, 다시 말해 개별적인 주체들을 형성하는, 그리고 상호간의 사회적이고 정치적인 관계 속에 그 주체들을 배치하는 권력 구조를 구성하는 것으로 간주될 수 있다. 《천의 고원》의 고원 5에서 들뢰즈와 가타리는 기호 체계의 네 가지 일반적인 범주들을 약술한다. 그 네 가지의 범주는 전기표적인(presignifying) 원시적 체제, 기표적인(signifying) 전제적 체제, 탈기표적인(postsignifying) 정염적(passional) 체제, 반기표적인(countersignifying) 유목적 체제이다(이런 분류적인 도식화가 철저하거나 혹은 포괄적이라고 제시하지 않는다). 얼굴은 각 체제에서 다른 역할을 한다(들뢰즈와 가타리는 그 역할

이 유목적 체제에서 존재할 수 있음을 명시하지 않고, 단지 피상적인 방식으로 그것을 다룬다).

들뢰즈와 가타리의 기호 체제에 대한 분석의 목적들 중 하나는 소쉬르의 언어학이 언어의 보편적인 양상들을 표현하지 않고, 단지 기호들의 특정한 조직화와 배열의 특성들을 밝힌다고 논증하는 것이다. 기의와 기표의 일대일 대응 관계, 기의보다 자의적인 기표의 우위, 기표의 법과 권위와의 동일화(특히 지배자 기표와 아버지의 이름(Nom du Père)에 대한 라캉적 주제들 속에서), 그리고 자기-지시적인 해석의 무한한 연쇄 속에 기표의 위치화 등이 전제적 기호 체제의 특징들이다. 그리고 들뢰즈와 가타리는 기호의 전제적 체계를 사회 조직화의 국가 형태와 관련시킨다. 그들이 설명하듯이 국가가 존재하지 않는 원시 사회는 기호들의 중심화된 조직화 또한 존재하지 않는다. 동물·식물·장소·신성한 대상·신체·부족·신 등이 의의를 가지지만 그것들의 상호 연관성은 국지적으로, 특정하게, 그리고 이질적으로 존속한다. "그것은 선분적인 기호학(segmentary semiotic)이지만, 다선적(多線的)이고 다차원적인 기호학이며, 그것은 이미 모든 기표적 원환성(circulation)과 투쟁한다."(MP 147; 117)[11] 국가의 발생과 함께 이러한 원시적 코드들은 다양한 영역에서 분리되고, 전능한 전제 군주에게 재배속되며, 전제 군주의 신체는 국가의 신체로 기능한다. 전제 군주의 기호들은 신하들과 사제들의 내적 원환에 의해, 그리고 주 행정관들, 지역 관리들, 지방 관리들 등의 발산적 원환에 의해 무한적으로 해석되기 때문에 전제 군주는 모든 의미 작용(signification)을 통합하는 근

11) 원시적이라고 간주되는 전기표적 기호계로서, 이는 기호 없이 작동하는 자연적 코드화에 가깝다. 여기서는 어떤 것도 표현의 실체로서의 안면성으로 환원되지 않는다. 또 기의의 추상에 의해 내용의 형식을 제거하는 경우도 전혀 없다. 그것은 기표에 의한 권력 장악을 피하고 내용 그 자체에 고유한 표현 형태를 보존하는 표현 형식의 다원성과 다의성을 위한 것이다. 그리하여 신체성·몸짓성·리듬·춤·제전의 형태가 이질성 안에서 교차되고 잇닿는다.(《노마디즘 1》 356 참조)〔역주〕

원이 된다. 모든 기호들은 전제 군주에게 다시 보내어지고, 그것들은 그의 정면 얼굴에 등록되며, 그의 얼굴은 권위의 코드화된 신체로서 전방에 빛을 발한다. 보편적인 의미 작용인 전제 군주의 통치에 대한 대조는 얼굴 없는 속죄-양(scape-goat)에 나타나게 된다. 그리고 국가로부터 그(속죄-양)의 추방은 체제의 탈주선을 부정적으로 코드화한다. 그러므로 기표적인 전제적 체제는 나선환으로 간주될 수 있다. 중심에는 지배자 기표, 다시 말해 목소리가 하늘에서 명령을 내리는, 그리고 얼굴이 국가 권위의 코드들을 지니는 전제 군주-신이 존재한다. 전제 군주를 둘러싸는 것은 해석의 원환들을 넓히는 것이다. 그리고 체제의 극한에서 그 나선환은 도시벽에 가로막힌 탈주선을 곧게 하고, 그 벽을 넘어 속죄의 속죄양은 추방의 방랑 속으로 내몰리게 된다.

어떤 의미로 기호의 탈기표적인 정염적 체제는 전제적 체제가 끝나는 곳에서 (탈주선과 더불어) 시작된다.[12] 그리고 이 체제는 탈주선을 정주시키고 길들이며 코드화한다. 여기서 우리는 사막을 방랑하는 모세와 유대인을 생각할 수 있다. 모세는 전제 군주의 과거와 현재의 칙령을 해석하는 신전의 사제가 아니라 신에 의해 지배되고 짐 지워진 예언자이다. 그는 민족의 여정에서 각 상황마다 미래의 행로를 찾는다. 시나이 산에서 신을 조우할 때, 그는 얼굴이 숨겨진 신에게서 얼굴을 돌린다. 그리고 그는 민족을 코드화하는 석판들을 가지고 유대인에게로 되돌아간다. 그러나 그 여정은 이 지점에서 끝나지 않는다. 유대인은 신의 서약을 배신하고, 그들의 방랑은 계속된다. 사실에 충실하든 혹은 비유적이든 간에 여전히 새로운 방랑의 원인이 되는

12) 탈기표적 체제는 말 그대로 기표적인 의미화의 중심에서 벗어나는 체계로, 나선환에서 벗어나는 탈주선이 시작되는 지점에서 출발한다. 이는 기표적인 권력에 복종하던 것을 그치고 그로부터 얼굴을 돌리는 데서 시작된다. 탈기표적 체제가 '얼굴 돌리기' 혹은 '배신'의 체제라는 말은 이런 의미에서이다. 기존의 지배적인 의미화를 배신하는 정염의 정열에 이끌리며 시작된다는 점에서 정염적 체제라고 할 수 있다.(《노마디즘 1》 365-79 참조)〔역주〕

배신들이 계속 일어나기 때문에, 다른 예언자들이 그를 계승한다.[13] 들뢰즈와 가타리가 이와 같은 예에서 확인하는 것은 전제적 기호 체제라기보다는 독재적 기호 체제이다. 말하자면 형상이 나선환이 아닌 분리된 선분으로 분할되는 선인 독재적 기호 체제이다. 그리고 각 선분은 '주체화' 과정의 예를 재현한다. 그것에 의해 주체는 지배적인 실재성(dominant reality)과의 관계 속에 구성된다. 기호들은 중심 권력의 주위가 아닌 강박관념적인 '주체화의 점'과의 관계에서, 주체의 두 형식인 언표 행위의 주체(sujet d'énonciation)와 언표 주체(sujet d'énoncé)를 나타내는 고정된 대상과의 관계에서 구성된다. 여기서 들뢰즈와 가타리는 실제 사람이 말하는 것(언표 행위의 주체)과 문장에서 구술된 '나'(I)(언표 주체) 사이에서 "나는 죽어가고 있다"(I am dying)와 같은 문장을 식별하게 하는 일반적인 구조주의자의 구별을 이용하고 있다. 주체화의 점에서 "이 점에 의해 결정된 정신적인 실재성의 기능으로서 언표 행위의 주체가 나타난다. 그리고 이번에는 언표 행위의 주체로부터 언표 주체, 다시 말해 지배적인 실재성에 순응하는 언표에 속박된 주체가 나타난다."(MP 162; 129) 우리의 실례에서 신은 주체화의 점이고, 모세는 언표 행위의 주체이며, 유대인은 언표 주체이다. 하나의 주체로서의 모세의 위치를 결정하는 정신적인 실재성이 신으로부터 나타나고, 모세와 신의 상호 작용에서 서약 민족의 지배적인 실재성이 나타난다. 물론 모세는 그 민족의 일원이고, 두 주체의 이중화,[14] 말하자면 "한 주체를 다른 주체로, 언표 행위 주체를 언표 주체로 끌어내리기"(MP 162; 129)가 존재하고, 이런 체제에서 코드들의

13) 《성서》에서는 얼굴 돌리기와 배신이라는 테마가 끊임없이 반복되어 나타난다. 이는 〈창세기〉의 시작부터 확연하다. 아담과 하와는 접어두더라도, 그의 아들 카인은 신이 아끼는 자신의 아우 아벨을 살해함으로써 신에게 얼굴을 돌린다. 요나 또한 신에게서 얼굴을 돌린 것으로 유명하다. 예수 또한 마찬가지였다.(《노마디즘 1》 374-75 참조)〔역주〕

고착화와 규칙화에 중대한 과정이 존재한다.[15] 여기서 기호들은 불연속적 마주침으로 구성되고, 각 기호는 국지적 질서를 확립하지만, 다른 마주침들을 향해 굽이쳐 흐르는 운동을 시작한다. 이중화된 주체는 교의에 반하는 서약 속에, 다시 말해 영속적인 흡수와 배신의 관계 속에 주체화의 점을 끌어들인다. 측면 얼굴은 전제 군주의 정면 얼굴을 대체한다. 모세의 돌려진 얼굴은 신에 대한 그의 맹세이기도 하고, 그 맹세에 대한 유대인의 필연적인 배신이기도 하다.

그러나 우리는 너무 면밀하게 모세의 실례에 집중할 필요는 없다. 왜냐하면 탈기표적인 정염적 체계가 많은 다른 형식에서 분명하게 나타나기 때문이다.[16] 식욕이 없는 사람들은 주체화의 점을 음식에서 찾는다. 언표 행위의 주체와 언표 주체로 그들의 위치는 음식물의 강박증과 배신 관계에서 출현한다. 연인들은 주체화의 점들로 서로를 받아들이고, 트리스탄과 이졸데는 이런 정염적 체제의 변형의 본보기로 역할을 한다(활활 타오르는 정염으로 사로잡힌, 그러나 그들의 사랑의 성취가 영속적으로 부인되고, 죽음에서 궁극적으로 결합하는 검은 구멍을 향해 만남들로 방랑한다). 또한 데카르트의 주체도 정염적 체계의 실례로 인지될 수 있다. 즉 주체화의 점으로서 무한한 기능화의 관념을, 언표 행위의 주체로서 **코기토**(cogito; 생각하는 나)를, 그리고 공통감의 지

14) 모세는 가서 신의 말을 전하고, 신은 모세의 명령에서 벗어나는 자들을 자신을 저버린 자로 간주한다. 이처럼 둘이지만 하나인 주체를 우리는 이중체라고 부를 수 있고, 둘이지만 하나인 이런 두 주체가 구성되는 것을 이중화라고 한다.(《노마디즘 1》 381 참조)〔역주〕

15) 주체화 체제에서 중요한 것은 탈기표적인 정염적 선을 주체화 내지 예속화의 선으로 만드는 것이며, 두 주체의 구성 내지 이중화이고, 하나를 다른 하나로, 언표 행위의 주체를 언표 주체로 포개는 것이다. 두 개의 주체를 포개는 이런 코기토식의 의식적 이중체는 어떤 지배적인 질서가 요구하는 규범이나 규칙에 나 자신을 동일시하는 메커니즘을 형성한다.(《노마디즘 1》 384-85 참조)〔역주〕

16) "주체화의 점은 탈기표적 체제의 정염적 선의 기원이다. 주체화의 점은 무엇이든 될 수 있다. 그것은 단지 다음의 특징적인 속성들(이중적인 돌리기(얼굴), 배신, 그리고 집행유예 상태에서의 존재)을 나타내어야 한다."(《천의 고원》 129)〔역주〕

배적인 실재성에 순응하는 한정된 실존과 같은 **코기토**를 재이중화하는 언표 주체로서 숨(sum; 존재하는 나)을 인지할 수 있다.(MP 160; 128 참조)[17] 마찬가지로 기표적인 전제적 체제는 다양한 배치(가족·학교·공장·군대·병원, 영속적인 의미화의 발산하는 원환이 중심화된 지배자 기표에 집중되는 곳이면 어디라도) 속에서 많은 다른 방식을 취할 수 있다. 전기표적인 원시적 체계가 전통적인 부족 사회의 구조 외부에서 기능할 때 그 체제의 역학이 그다지 분명하게 식별 가능하지 않을지라도, 전기표적인 원시적 체제는 다양한 정황에서 나타날 수 있다. 국가 이전의 원시인들, 전제 제국들, 그리고 유랑하는 버림받은 민족 등의 도식적인 내레이터의 견지에서 처음에 기호 체제를 착상하는 것은 편리하다. 그러나 결국 기호 체제는 기호 구성의 다른 양태들을 가능하게 하는 인정된 행동들의 매우 일반적인 양식들이다. 또한 일정한 기호 체제는 반드시 순수 형식에 나타나지 않는다. 실제로 기호 분석의 중요한 대상은 기호의 다양한 체제가 일정한 정황에서 결합하고 상호 작용하는 방식들을 식별하는 것이기 때문에 들뢰즈와 가타리가 주장하듯이 "모든 기호계[예를 들면 기호 체제]는 혼합되고, 오직 그런 방식에서 기능을 한다."(MP 169; 136)[18] 그러므로 우리는 정신병원에서 주체화의 점으로서의 분석가와 피분석가의 결합에서 정염적 체제, 분석가의 무한한 해석에서 전제적 체제, 그리고 피분석가의 꿈과 증상의 연상에서 원시적 체제를 탐지할 수 있다. 마찬가지로 우리는 유대인의 역사에서 예언자가 방랑하는 정염적 체제, 중심화된 왕국과 신전에서 전제적 체제, 그리고 전투를 위해 구성되고 번호화

17) 데카르트는 생각하는 나(언표 행위의 주체)와 존재하는 나(언표 주체)를 하나의 동일한 '나'로 만듦으로써, 즉 두 개의 주체, 두 개의 '나'를 하나로 포괄함으로써 '나'라는 존재의 확실성을 끄집어 낸다. 이로써 신에게서 얼굴을 돌렸던 탈영토화된 주체(생각하는 나)는 '존재하는 나'라는 언표 주체가 된다.(《노마디즘 1》 382-4 참조)〔역주〕
18) "각각의 기호계는 필수적으로 하나의 기호계 혹은 다른 기호계의 파편들을 포획한다(코드의 잉여 가치)."(《천의 고원》 136)〔역주〕

된 군대[19]의 반기표적인 유목적 체제(마지막 예는 **MP** 149; 118 참조)[20]를 구별지을 수 있다.

흰 벽, 검은 구멍

기호 체제에서 사회적인 기술적 기계들을 구별할 때 들뢰즈와 가타리는 르루아 구랑의 손-도구와 얼굴-언어를 대조를 이용하는 데, 얼굴-언어는 얼굴이 **모든** 기호 체제의 한 부분이라는 것을 함의한다. 하지만 그들은 "얼굴이 보편적 실재는 아니다"(**MP** 216; 176)라고 주장하고, 기본적으로 안면성과 기호의 전제적 체제, 정염적 체제를 연관시킨다. 실제로 그들은 "만약 우리가 원시 사회를 고려한다면, 얼굴을 통해 거의 아무것도 발생하지 않는다. 원시 사회의 기호학은 비-기표

19) 진정한 번호적 조직은 유목민의 사회에서 볼 수 있다. 이는 유목이라는 삶의 방식과 긴밀히 결부된 조직 방식이고, 탈영토성과 깊은 관계를 갖고 있으며, 자유롭게 이동하면서도 생활의 안정성이나 지속성이 유지될 수 있는 조직이다. 영토를 소유하거나 소유하고 있는 영토를 분명하게 구획할 이유가 없는 유목민들에게 분할의 의미는 문제가 되지 않는다. 주민들의 조직 자체가 번호적 성격을 갖는다고 할 때, 숫자에 대한 관념이 발전을 추정할 수 있다. 그리고 유목민들의 점과 선, 공간이 정착민의 그것과 개념 자체에서 근본적으로 달랐듯이, 유목민들이 숫자를 사용하는 방식 또한 정착민들과 근본적으로 달랐다는 것이 중요하다. 숫자는 더 이상 계산이나 측정의 수단이 아니라 운동의 수단이다.(《노마디즘 2》 393-399 참조)[역주]

20) "또 다른 기호학, 즉 반-기표적 기호학이 있다. 이 기호계는 선분성으로 진행되기보다는 산술과 계수법(numeration)으로 진행된다. 물론 수는 이미 선분적 혈통의 분할 혹은 통합에 아주 중대한 역할을 수행했다. 또한 그것은 기표적인 제국적 관료주의에서 결정적으로 중요한 기능을 수행했다. 그러나 그것은 재현되었던 혹은 기표화되었던 일종의 수였고, 그 자체보다는 다른 것에 의해 선동되었으며, 생산되었고, 야기되었던 수였다. 대조적으로 번호적 기호는 그것이 만들어 내는 표지 시스템 외부의 것에 의해 생산되지 않고, 그것은 이동 가능하고 복수적인 분배(분할)를 표지하며, 또한 그 자체로 기능들과 관계들을 결정하고, 총체보다는 배열, 수집보다는 분배에 이르고, 단위를 조합하기보다는 절단 · 이전(transitions) · 이주 · 축적에 의해 작용한다."(《천의 고원》 118)[역주]

적이고, 비-주체적이며, 본질적으로 집합적이고, 다성적(多聲的)이고, 신체적이며,[21] 아주 다양한 표현의 형식들과 내용들로 유희한다."(MP 215; 175) 그러나 여기서 실재적인 비일관성(inconsistency)은 존재하지 않는다. 왜냐하면 들뢰즈와 가타리는 두 가지의 독립된 논점을 만들기 때문이다. 첫째, 언어는 더 넓은 행위 영역의 부분이고, 그 행위 속에서 다양한 종류의 언어학적 기호와 비언어학적인 기호가 얽힌 채 결합되며, 얼굴 표정은 특히 화행의 주요한 구성 요소가 된다. 그러므로 그들은 "언어가 그것만으로 메시지를 전달할 수 있다고 믿는 것은 부조리하다. 언어는 언제나 작용중인 기표들과 연관된 주체들의 관련 속에서 언어의 언표들을 알리고, 그것들을 고정시키는 얼굴에서 구체화된다"(MP 220; 179)고 주장한다. 둘째, 서로 다른 사회 집단들에서 얼굴은 각기 다른 역할을 한다. 몇몇 사회 집단에서는 상대적으로 사소한 역할을 가지고, 다른 사회 집단들에서는 아주 중요한 역할을 가진다. 기표적인 전제적 체제와 탈기표적인 정염적 체제의 혼성된 기호학에 의해 지배되는 사회에서 얼굴은 특히 중요하고, 그것의 특징은 고도로 코드화되며, 그것의 기능은 일반적으로 언어와 함께 공존한다. 들뢰즈와 가타리는 이런 논점을 강조하기 위해서 원시인들이 얼굴보다는 머리를 소유한다고 진술한다.[22] 그리고 그들은 안면성에 대해 검토할 때, 전제적 체제와 정염적 체제에서 생성되는 코드화된 얼굴을 언급하기 위해서 주로 '얼굴'이라는 단어를 사용한다.

안면성의 개념에 대한 설명을 진행하기 전에, 우리는 간략하게 들뢰즈와 가타리의 기본적인 주장이 타당한지를 간략하게 평가하면 좋

21) "이런 다성성은 신체들, 신체들의 볼륨(volume; 볼록하고 입체적인 부피감), 신체들의 내부 공동(空洞; 움푹 파이고 오목하게 생겨난 구멍을), 신체들의 변이 가능한 외적 접속과 좌표(영토성)를 통해 작용한다."(《천의 고원》175)〔역주〕

22) "'원시인'은 가장 인간적이고, 가장 아름답고, 가장 정신적인 머리를 소유할 수 있다. 그러나 그들은 얼굴을 소유하지 않고, 그것이 필요하지 않다."(《천의 고원》175-76)〔역주〕

을 것이다. 1930년대 이래로 상당한 연구들이 얼굴 표정들의 의의를 밝히는 데 전념되었다. 그리고 지난 약 30-40년 동안 실험심리학 (experimental psychology)에서 지배적 시각은 들뢰즈와 가타리적 시각과 일치하지 않는 것이었다. 얼굴 표정 프로그램(Facial Expression Program)으로 문헌에서 때때로 언급되는 정통적인 입장은 얼굴 표정들이 유전자적으로 결정되고, 보편적인 신호 체계를 구성하며, 그 신호 체계의 구성 요소들은 한정된 수의 기본적인 감정들을 명시하는 일련의 구별된 표정들(5와 9 사이에서 행복 · 놀람 · 공포 · 분노 · 경멸 · 혐오감 · 슬픔을 포함하는 가장 일반적인 목록)을 구성한다는 것이다. 복합적인 얼굴 표정들은 기본적인 감정들의 뒤섞임을 반영한다. 예를 들면 화난 얼굴은 공포 · 슬픔 · 분노의 결합을 명시한다. 자발적 얼굴 표정들은 무의식적인(자연적인) 표정들을 모방할 수 있고, 서로 다른 문화들은 기만적 얼굴 신호들을 생산할 뿐만 아니라, 진실한 감정들의 표현 혹은 압제를 위한 각기 다른 규칙들을 수립하지만, 기본적인 감정들의 상호 소통은 문화를 초월하여 불변적으로 존속한다.

그러나 지난 몇 년간 얼굴 표정 프로그램은 많은 연구자들에 의해 도전받았다. 그들의 노력의 성과들이 러셀 · 페르난데즈 돌즈에 의해 최근에 편집된 《얼굴 표정의 심리학》(1997)에 유용하게 요약되었다. 얼굴 표정들은 내부 자극에 대한 비자발적인 반응이기보다는 사회 기호들이고, 진실하고 자연적인 표정과 모방적이고 기만적인 표정 사이의 구별이 결코 명확하지 않다는 많은 증거들이 제시된다. 행복한 사람은 혼자 있을 때보다 다른 사람들과 함께 있을 때 더 크게 웃는다. 갓난아기들은 낯선 사람들 혹은 인간이 아닌 대상들 앞에서보다 돌보는 사람들의 면전에서 더 강한 얼굴 표정들을 짓는다. 그리고 영화 관람객들은 다른 사람들이 인지하지 않을 때보다 인지할 때 더 노골적으로 반응한다. 또한 얼굴 표정들에 대한 해석은 얼굴 표정 프로그램이 허용하는 것보다 한층 더 정황에 의존적인 활동이다. 얼굴 표정의

사진들은 다른 표정 이미지들과 병치될 때, 다른 방식의 구두 서술과 결합될 때, 혹은 상황을 만드는 사람을 제거하기 위해 수정될 때 다르게 해석된다. 많은 연구자들은 얼굴 표정 프로그램에서 감정에 부여된 우선권에 의구심을 가졌고, 얼굴은 내부의 촉발적인 상태를 알리는 것 외에 몇 가지 기능을 수행한다고 주장한다. 예를 들면 중대한 역할을 가지는 프리드런드의 동물행동학 모델은 얼굴 표정들을 사회적 상호 작용에 대한 메시지들로 간주한다. 이런 예로 행복한 웃음은 "우리 놀자," 슬픈 얼굴은 "나를 돌보아 줘," 만족한 얼굴은 "하고 있는 것 계속해"를 표현한다. 바벨라와 쇼빌은 대화자들의 얼굴 움직임에 대해 연구하고, "대화자들의 얼굴 표정들은 **통합된** 메시지들(단어·억양·제스처를 포함하는 메시지들)의 **활동적**이고 **상징적**인 구성 요소들이다"(러셀과 페르난데즈 돌즈 334)라고 주장한다. 마지막으로 데이터를 산출하는 조건에 대한 설득력, 그리고 데이터를 산출할 때 사용되는 방법 연구에 전제되는 문화적 중립성 양쪽 모두에 제기되는 난제들 때문에, 비교 문화 연구의 검토는 얼굴 표정의 해석에서 보편성의 강경한 주장에 이의를 제기한다.

간단히 말해서 얼굴 표정들은 복합적인 사회적 상호 작용의 기능들이고, 그것들은 언어에 중요한 역할을 수행하며, 그것들의 의의는 여러 문화들 속에서 변화한다는 들뢰즈와 가타리의 주장을 뒷받침하는 실험적 증거가 있다. 그러나 들뢰즈와 가타리의 단언은 이런 것들의 범위를 넘어 진행된다. 그들은 화행에 내재한 권력 관계들을 강조하고, 얼굴 표정들을 사회 규율의 더욱 넓은 체계의 부분으로 간주한다. "아이·여자·어머니·남자·아버지·상사·선생·경찰 등, 그들은 일반적인 언어를 말하지 않고, 의미화하는 특성들이 안면성의 특정한 특성들에 지표화되는 언어를 말한다. 우선 얼굴들은 개별적이지 않다. 얼굴들은 주파수 혹은 개연성의 지대들을 규정하고, 의미 작용에 순응하는 것에 반항하는 표정들과 접속들을 미리 무력화하는 하나의

영역의 경계를 정한다."(MP 206; 167-68) 동의하는 끄덕임, 동의하지 않는 눈살 찌푸림, 화난 채 힐끗 보기, 믿지 않는 응시, 실망, 충격, 동정, 혐오감, 부끄러움의 눈빛 등, 이런 모든 것은 다양한 부류의 권위들이 적절한 행동과 정통적인 코드들을 강화하는 일반 교육학의 요소이다. 전제적 체제에서 일반적으로 언어는 권력의 얼굴에 등록된다. 만약 우리가 옐름슬레우적 용어에서 표현의 단계(기호 체제)와 내용의 단계(사회적인 기술적 기계) 사이를 구별한다면,[23] 그리고 만약 각 단계가 그것에 고유한 형식과 실체(일정한 형식에 의해 형성된 질료로 정의되는 실체)를 가질 수 있다고 생각한다면 우리는 **전제적 표현 형식**이 기표이고, **전제적 표현 실체**는 얼굴이라고 말할 수 있다. "바로 얼굴이 기표에게 실체를 부여하고, 해석되기 위해 그 자체를 내밀며, 변화하고, 해석이 실체에게 기표를 되돌려줄 때 속성을 변화시킨다. 보거라, 변화된 그의 얼굴을. 기표는 언제나 안면화된다."(MP 144-45; 115) 이것은 단순히 얼굴 표정이 언어를 동반한다는 것이 아니라 "얼굴이 잉여성의 총체성(totality)을 결정화(結晶化)한다"(MP 144; 115)는 것을 의미한다.[24]

또한 정염적 체제의 기호들은 자기-지시적인 기표들에 의해서가 아니라 주체화의 과정에 의해서 얼굴과 관련된다. 들뢰즈와 가타리는

23) 흐름 내지 질료를 내용의 층위 및 표현의 층위에서 실체/형식에 따라 분절하는 것이 그것이다. 따라서 이중분절은 내용의 실체와 내용의 형식, 표현의 실체와 표현의 형식이라는 네 개의 개념으로 분화된다. 순수한 강밀도, 전(前)생명적이고 전물리적인 자유로운 특이성들을 질료라 하고, 형식화된 질료를 내용이라 한다. 그러한 질료들이 선별된다는 점에서 실체의 관점이고, 그것이 특정한 질서에 따라 선별된다는 점에서 형식이다(내용의 실체와 내용의 형식). 그리고 기능적 구조를 표현이라고 한다. 이 역시 두 가지 관점으로 고려되어야 한다. 그 고유한 형식의 조직이란 관점과 그 화합물을 형성하는 것으로서의 실체의 관점이다(표현의 형식과 표현의 실체).(《노마디즘 1》 191-92 참조)〔역주〕

24) "얼굴은 기표적인 체제에 고유한 아이콘(Icon)이고, 그 체계에 내재한 재영토화이다. 기표는 얼굴 위에서 재영토화한다."(《천의 고원》 115)〔역주〕

얼굴들과 기호들 사이의 접속을 상술할 때 잉여성의 두 가지 형식을 구별한다.[25] 하나는 "기호들 혹은 기호들의 요소들(음소들 · 문자들 · 언어에서의 문자군)"(MP 166; 132)에 영향을 주는, 그리고 기의와 기표의 관계와 모든 다른 기표들과 각 기표의 관계 속에서 잉여성을 보장하는 **주파수**의 형식이고, 나머지는 "무엇보다도 전이사(shifter), 인칭 대명사와 고유 명사"(MP 166; 133)에 영향을 주는 **공명**의 형식이다. 전제적 체제에서 기호들은 상호 접속된 기표들의 일종의 끝없는 벽을 형성한다. 반대로 정염적 체제에서 기호들은 불연속적인 다발들로 합체하고, 각각은 검은 구멍의 형태로 기능하는 특정한 주체화의 점, 즉 주체적 동일성의 체계에서 기호들을 흡수하는 매혹의 중심과 관련이 있다. 여기서 코드의 잉여성은 언표 행위의 주체와 언표 주체 간(모세와 그의 민족 사이, **코기토**와 **숨** 사이, 트리스탄과 이졸데 사이 등)의 공명을 강화한다. 주체화의 점은 정신적인 실재성을 창조하고, 그것으로 주체화의 점은 다양한 외부적 접속에서 기호들을 분리시키며, 단일한 구심성의 소용돌이 속에 그것들을 고정시키면서 독자적으로 세계를 펼친다. 그러므로 정염적 체제는 상호 접속된 기표들의 견고한 벽을 가진 전제적 체제가 하는 것보다 더 거대한 범위로 기호들을 탈영토화하지만, 자기—동일화의 닫힌 과정 속에 다시 기호들을 재영토화하기 위해 단지 그것들을 탈영토화한다. "검은 구멍에 유혹받으며, 모든 의식은 그 자체의 죽음을 추구하고, 모든 사랑—정염은 그 자체의 결말을 추구한다. 그리고 검은 구멍들은 다같이 공명한다."(MP 167; 133)

들뢰즈와 가타리는 전제적 체제와 정염적 체제 사이를 구별하는 데 공을 들이지만, 두 체제의 근본적인 친화성을 발견한다. "[정염적인]

25) "기표적 체계에서 잉여성은 기호들 혹은 기호들의 요소들을 포함하는 객관적인 주파수의 현상이고, 각 기호와 연관된 기표의 최대 주파수와 다른 기호와 연관된 한 기호의 비교 주파수가 있다."(《천의 고원》 132-33)[역주]

주체화의 씨앗을 포함하지 않는" 전제적인 의미화는 없고, "기표의
잔여물을 지니지 않는 주체화는 없다."(MP 223; 182) 그들은 정면의
전제적 얼굴과 비켜선 정염적 옆얼굴을 대비시키지만, 그들에게 가장
흥미를 주는 얼굴은 두 체제를 혼성시키는 얼굴, 즉 **흰 벽-검은 구**
멍 체계"(MP 205; 167)이다. 흰 벽-검은 구멍 체계는 상호 접속된 기
표들의 전제적인 벽과 주체적인 흡수의 정염적인 검은 구멍들을 합친
다. 두 체제의 완전한 통합은 그리스도적인 서양과 탈-그리스도적인
서양에서 충족되고, 들뢰즈와 가타리가 "얼굴이 보편적 실재가 아니
다"라고 진술할 때 지시하는 얼굴이 바로 이러한 혼성된 기호학의 얼
굴이다. 그 얼굴은 "실제로 백인 남성 중에 있지 않고, 그것은 넓은
하얀 볼과 검은 눈구멍을 가진 백인 남성 그 자체이다. 그 얼굴이 그
리스도이다. 그 얼굴은 전형적인 유럽인이다. (…) 예수 그리스도, 그
는 완전한 신체의 안면화를 개발했고, 모든 장소에서 그것을 전파했
다."(MP 216-17; 176)

안면성의 추상 기계

특정한 얼굴들은 다양한 구체적인 방식들로 전제적이고 정염적인
체제가 혼성된 기호학을 명시한다. 그러나 그것들을 생산하는 것은 **안**
면성의 추상 기계이다.[26] 그리고 들뢰즈와 가타리가 '흰 벽-검은 구멍
체계'를 진술할 때 지시하는 것이 바로 안면성의 추상 기계이다. 추

26) "그것들(구체적인 얼굴들)은 안면성의 추상 기계에 의해 발생되고, 그것(안면성
의 추상 기계)은 얼굴들을 생산하며, 동시에 그것은 기표에게 흰 벽을 주고, 주체성에
게는 검은 구멍을 부여한다. 따라서 검은 구멍/흰 벽 체계는 첫째로 얼굴이 아니라,
톱니바퀴의 변화 가능한 조합에 따라 얼굴들을 생산하는 추상 기계이다."(《천의 고원》
168)〔역주〕

상 기계는 무엇인가? 변형 생성 문법학자들(transformational gramma-rians)은 언어에서 '심층 구조'의 존재를 가정한다. 다시 말해 화자들이 무의식적으로 실제 발화를 생산하기 위해 이용하는 기본적인 유형들과 변형 생성적인 규칙들을 가정한다. 그러나 들뢰즈와 가타리는 그러한 구조가 완전히 심층적이지도, 완전히 추상적이지도 않다고 주장한다.[27] 어떠한 언어 발화든지 우리는 표현의 단계(기호 체제)와 내용의 단계(사회적인 기술적 기계)를 구별할 수 있다. 각 단계는 그것에 고유한 형식과 실체를 가진다. 그러나 옐름슬레우의 비형식화된 질료에 상응하는 것은 표현과 내용에 내재적이다. 말하자면 상호 관계 속에 표현과 내용의 단계들을 배치하는, 그리고 언어의 진정한 '심층 구조'로서 역할을 하는 순수되기의 잠재적 영역은 표현과 내용에 내재적이다. 우리가 인지하듯이 되기 영역은 공통감적인 시간과 공간의 구별들을 붕괴시킨다. 그것의 시간은 아이온의 시간이고, 그것의 공간 좌표는 미분적인 속도와 변용적인 강밀도의 좌표이다. 여기서 표현과 내용, 형식과 실체의 구별은 존재하지 않는다. "실체들과 형식들은 표현 '혹은' 형식에 관계된다. 그러나 기능들이 아직 '기호적으로' 형성되지 않은 상태이고, 질료들이 '물리적으로' 아직 형성되지 않은 상태이다."(MP 176; 141) '순수한 기능-질료,' 이 지대는 "강밀도 · 저항 · 전도성 · 가열 · 신축성 · 빠름과 느림 등의 디그리만을 가지는 질료-내용으로 구성된다. 그리고 기능-표현은 수학적 혹은 심지어 음악적 표기 체계에서와 같이 오직 '텐서'(tensors)만을 가진다."(MP 176-77; 141) 들뢰즈와 가타리는 "추상 기계를 기능들과 질료들 외에 더 이상

27) 들뢰즈와 가타리는 내용과 표현의 관계에 대한 두 가지 잘못된 관념을 비판한다. 하나는 내용과 표현의 '평행론'을 상응 내지 반영의 관계로 보는 것이고, 다른 하나는 양자의 평행론을 양자가 독립적임을 뜻한다고, 다시 말해 표현 형식이 그 자체로 충분하다고 생각하는 것이다. 첫번째 것은 마르크스주의에서 토대와 상부 구조의 관계를 염두에 두는 것이고, 두번째 것은 소쉬르나 촘스키의 언어학과 연관된 것이다.(《노마디즘 1》 290-97 참조)〔역주〕

다른 것이 아닌 양상 혹은 모멘트"(MP 176; 141)로 정의한다. 추상 기계는 조종사 역할을 하는 이런 순수한 기능-질료의 '다이어그램' (diagram)이다. "추상 혹은 다이어그램 기계는 심지어 실재적인 것조차도 재현하기 위하여 기능하지 않고, 실재-그러나 다가올 것, 새로운 형태의 실재성을 구축하기 위하여 기능한다."(MP 177; 142) 간단히 말해서 추상 기계는 표현과 내용 단계들의 형성을 안내하는, 서로의 관계에서 표현과 내용을 배치하는 추상적 다이어그램으로서 역할을 하는 되기의 지대를 위한 용어이다. 따라서 **안면성**의 추상 기계는 기호 체제(표현의 단계)와 사회적인 기술적 기계(내용의 단계)에 내재하는 더 거대한 추상 기계의 하나의 구성 요소이다. 그것은 기호 체제의 요소로서 얼굴 형성을 이끄는 순수 되기의 다이어그램적인 기능-질료이다.[28]

 전제적이고 정염적인 체제들이 혼성된 기호학에서 안면성의 추상 기계는 하얀 벽-검은 구멍 체계로 기능하고, 그것은 표현의 실체로서 개별적이고 구체적인 얼굴들의 형성을 안내한다. 들뢰즈와 가타리는 개별적 얼굴들의 생산과 통제에서 안면성의 추상 기계의 두 가지 작동을 구별한다. 첫번째는 이항 대립에 의한 코드화로 구성된다. "그것은 남성 혹은 여성, 부유한 사람 혹은 가난한 사람, 성인과 아이, 지도자와 부하, **'x 혹은 y'**이다."(MP 217; 177) 여기서 검은 구멍은 확산 코드들의 기능으로서 얼굴 형태들을 설정하며, 준거의 일반적인 표면으로서 텅 빈 벽을 횡단하는 중앙 컴퓨터처럼 작동한다. "선생과 학생, 아버지와 아들, 노동자와 사장, 경찰과 시민, 피의자와 판사 등 구체적이고 개인화된 얼굴들은 이런 단위들, 이런 단위들의 조합들에

28) "진정한 추상 기계는 온전한 그대로인 배치와 연관이 있기 때문이다. 그것은 그 배치의 다이어그램으로 정의된다. 그것은 근거를 둔 언어가 아니고, 다이어그램적이고 초선형적이다. 내용은 기의가 아니고, 표현은 기표가 아니다. 오히려 양쪽 모두는 배치의 변수들이다."(《천의 고원》 91)〔역주〕

따라 생산되고 변형된다."(MP 217; 177) 두 번째는 일정한 개별적 얼굴을 포함하는 선별적 반응 혹은 선택을 포함한다. "이번 이항 관계는 '예-아니오'의 형태이다. 검은 구멍의 텅 빈 눈은 묵인 혹은 거절의 신호를 여전히 보낼 수 있는 노쇠해 가는 전제 군주처럼 흡수하거나 혹은 거절한다."(MP 217; 177) 너 여자니, 아니니? 너 제정신이니, 아니니? 각 순간은 평가와 분류화의 과정이고, 범주화하고 통제하는 얼굴들의 규율이다. 얼굴이 일정한 순간에 일탈로서 거절될 수도 있지만, 얼굴에 적절하게 코드화된 동일성을 지정할 때까지 다른 예-아니오 선택들에 의해서 다시 얼굴을 판단하기 위해 얼굴은 오직 거절당한다. 두 작동의 목적(중심적으로 통제되고 자체적으로 억제되며 상호 연관된 기표들을 모두 둘러싸는 네트워크를 창조하는 목적, 주체들에게 그 네트워크 속에 고정된 위치들을 지정하는 목적)은 전제적이고 정염적인 체제의 활동을 실행하는 것이다.[29]

전제적이고 정염적인 체제들이 공유하는 것은 "모든 다성성을 분쇄하는, 언어를 독점적인 표현 형식으로 만드는, 그리고 의미화하는 일대일 대응성과 주체적 이항화(binarization)에 의해 작동하는"(MP 221; 180) 노력이다. 두 체제가 혼성된 기호학은 "외부의 어떤 침입에도 대항하여 보호될 특이한 필요성"(MP 219; 179)[30]을 가지는 특정한 권력 형성이다. 그것은 표현의 형식이 대응하는, 단일하고 모두를 포함하는 표현의 실체를 필요로 한다. 안면성의 추상 기계는 개별적 인간 얼굴

29) 요약해서 말하면, 안면성의 추상 기계가 작동하여 구체적인 얼굴을 만들어 내는 방식은 두 가지로 나누어진다. 하나는 얼굴의 단위가 되는 일종의 원소와 같은 얼굴, 원소적 얼굴을 만들어 내는 것이고, 다른 하나는 안면성의 추상 기계 자체의 백인적인 특성과 더불어 그런 단위 얼굴들을 통해 구체적인 얼굴들을 분류하고 선별하는 것이다.(《노마디즘 1》 555-56 참조)〔역주〕

30) "사실상 어떤 외적인 것이 없어야 한다. 이질적인 표현 실체의 조합을 가지는 노마드 기계도, 원시적 다성성도 나타나지 않아야 한다. 모든 종류의 번역 가능성은 단일한 표현 실체를 필요로 한다."(《천의 고원》 180)〔역주〕

들에서, 뿐만 아니라 펼쳐진 '안면화된'(face-ified) 세계에서 단일한 표현 실체를 생산한다. 예를 들어 어떤 의미로 인간 신체를 얼굴과 닮도록 하는 것이 아닐지라도, 인간 신체는 일반적으로 이런 추상 기계에 의해 안면화된다. 오히려 자기 감수적인(proprioceptive) 신체의 볼록-오목(volume-cavity)[31] 체계는 안면성의 표면-구멍 체계에 의해 대체된다.[32] 신체의 볼록-오목 체계는 다성적이며 다차원적이고, 그것의 요소들은 이질적이고 분기하는 경로들과 경향들 속에서 상호 접속된다. 전제적이고 정염적인 체제에서 이런 다성적이고 다차원적인 신체성의 한 부분을 형성하는 머리는 처음에 탈코드화되고 나서 신체의 볼록-오목 체계에서 분리되고, 하나의 얼굴로 **초코드화**(overcoded)된다. 안면화의 추상 기계는 유사한 방식으로 자기 감수적인 신체의 나머지 부분을 탈코드화하고, 그것을 표면-구멍 체계의 부분으로, 다른 말로 혼성된 전제-정염적 체제의 표현 형식과 상호 관련성을 가지는 표현 실체를 포함하는 단일하며 통합된 차원으로 **초코드화**한다. 페티시즘(fetishism)과 성욕이상(erotomania)은 이런 과정의 분명한 예들이다. 예를 들어 발 페티시스트는 육체의 발을 탈코드화하고, 의미화와 주체화의 네트워크에 관여할 수 있는 안면화된 표면으로 그것을 **초코드화**한다. 그러나 한편으로는 발과 얼굴은 닮은 점이 없다. "결코 인간 형상론(anthropomorphism)[33]이 아니다. 안면화는 닮은 점으로 작동하지

31) 《노마디즘 1》(517)에서는 이 용어를 볼록-오목 체계, 《천 개의 고원》(김재인 역; 325)에서는 공동-입체 체계라고 번역한다. 볼륨은 볼록하고 입체적인 부피감, 공동(空洞)은 움푹 파이고 오목하게 생겨난 구멍을 지칭할 수 있다. [역주]

32) 그 구멍은 위상학적으로 연속적인 표면의 부분으로서 착상되어야 한다. 그 착상은 안면성의 추상 기계의 흰 벽-검은 구멍 체계가 이질적으로 상호 접속된 영역의 다차원적인 복합성이 결여된 '평평하고' 축소된 실재성을 창조한다는 것이다. 그것은 일종의 표면이지만, 추상 기계의 검은-구멍 구성 요소에 대응하는 구멍들을 가진 표면이다. 그러나 그 구멍들은 표면을 가지고 있으므로 추가적인 차원 혹은 깊이를 도입하지 않는다.

33) 'anthropo-'는 인간, '-morphic'은 형상 혹은 형태를 가지는 의미이다. [역주]

않고, 이성들의 명령으로 작동한다. 그것은 한층 더 무의식적이고 기계적인 작동이고, 그 작동은 전 신체가 구멍 표면을 횡단하여 통과하도록 하며, 그 작동에서 얼굴은 모델 혹은 이미지로 역할하지 않고, 모든 탈코드화된 부분들을 **초코드화**하는 임무를 가진다."(MP 209; 170)

안면화는 다성적이고 다차원적인 접속과 분리되는 세계를, 단일하고 통합된 풍경에서 **초코드화**되는 세계를 에워싸면서 신체 너머로 펼쳐진다. "이제 얼굴은 풍경에서 매우 중요한 상호 관련성을 가지고, 풍경은 단순히 환경이 아니라 탈영토화된 세계이다."(MP 211; 172) 전제-정염적 체제에서 얼굴과 풍경은 연속적인 표면을 형성하면서, 서로 복합적인 관계를 가진다. "미지적이고 미개척된 풍경을 에워싸지 않는 얼굴은 없다. 사랑받거나 혹은 꿈꾸는 얼굴이 정주하지 않는 풍경은 없다. 다가올 얼굴 혹은 이미 지나간 얼굴을 발생시키지 않는 풍경은 없다. 얼굴이 통합시키는 풍경들(바다와 산)을 불러오지 않는 것은 무슨 얼굴인가? 풍경을 완성할 얼굴을, 즉 선들과 속성들의 예기치 않는 보충물을 풍경에게 제공할 얼굴을 환기시키지 않은 것은 무슨 풍경인가?"(MP 212; 172-73) 세계는 안면화되고, 얼굴은 '풍경화'(landscape-alized)되며, 세계와 얼굴은 얼굴-풍경을 안면성의 추상 기계에 의해 생성된 '구멍 표면'으로 만든다.[34]

들뢰즈와 가타리가 이런 풍경과 얼굴의 접속으로 명확하게 의미하는 것은 쉽게 분절(표현)되지 않는다. 엄밀한 의미로 그것은 정확히 구두적인 것이 아니기 때문이다. 일견하여, 들뢰즈와 가타리는 얼굴과 풍경 간에 설정될 수 있는 애매하고 주체적인 연상 결합들이 있음

34) 풍경을 만들거나 풍경을 다루는 모든 예술이 역으로 얼굴이라는 상관자를 갖게 되어 풍경을 얼굴로 만들거나, 얼굴을 풍경으로 만든다. 그래서 에펠탑이나 개선문은 파리의 얼굴이 되었고, 풍경 화가들은 자연의 풍경에 표정을 부여하여 얼굴로 만들었다. 클로즈-업을 하는 영화의 카메라 또한 얼굴을 풍경으로 다룬다.(《노마디즘 1》 523-25 참조)〔역주〕

을, 즉 전자가 후자를 "환기시키고, 불러오고, 발생시키고, 완성하고, 보충한다"는 것을 암시하는 듯하다. 그들은 크레티앙 드 트루아의 《페르스발》의 일부분, 페르스발이 눈 속에 피 얼룩들을 응시하고, 풍경의 선홍색과 백색을 소중한 얼굴의 색채와 연상시키는 부분을 인용한다. 또한 그들은 프루스트의 《잃어버린 시간을 찾아서》에서 풍경·회화·음악적 악구를 가지는 오데트 얼굴과 스완의 연합을 언급한다. 그러나 이런 예들은 어쩌면 오해를 불러일으킬 소지가 있다. 왜냐하면 얼굴들과 풍경들은 개인적이고 감성적인 관계들을 통해 연결되는 것이, 혹은 얼굴들과 풍경들이 언제나 통합된 의미 체계를 통해 해석되는 것이 아니기 때문이다. 예를 들어 언어가 이를테면 '화난 현장 주임의 눈빛'처럼 일정한 얼굴 유형과 표현을 확인하게 하는 **원인이 된다**고 우리는 문제없이 주장한다(그의 신체·옷·제스처의 특정한 측면들은 그의 직업·성·계층·종교 등의 코드들에 순응한다고, 그러한 코드들은 일반적으로 세계의 의미를 이해하는 담론을 통해서만 이해 가능하다고, 공장과 그것의 도시 환경은 현장 주임과 그의 화난 표정의 환경을 교차하고 혼합시키는 의미적 연상으로 채워진다고 주장한다). 그러나 이것은 정확히 소쉬르적 기호학이 제시하는 설명이고, 들뢰즈와 가타리적 분석에서 소쉬르적 기호학은 전제-정염적 체제에 의해 생성된다. 그들이 주장하는 것은 얼굴이 전제-정염적 체제의 중요한 구성 요소이지만, 언어로 환원 불가능하다는 것이다. 안면성의 추상 기계는 모든 종류들의 수목성과 이분법을 추적하는 얼굴들을 생산한다.

그리고 의심할 여지없이 얼굴의 이항성과 일대일 대응성은 언어의 그것들, 언어 요소들과 주체들의 그것들과 같지 않다. 결코 그것들은 서로 유사하지 않다. 그러나 전자는 후자의 기초가 된다. 형성된 내용들이 무슨 종류이든지 단일한 표현 실체로 번역될 때, 안면성의 기계는 이미 그것들을 기표적·주체적인 표현의 독점적 형식에 종속시킨다. 그

것은 기표적인 요소들의 식별, 주체적인 선택들의 실행을 가능하게 하는 선격자화(先格子化)를 수행한다. 안면성의 기계는 기표 혹은 주체의 부가물이 아니라, 오히려 그것은 기표 혹은 주체에 접속되고, 기표 혹은 주체를 조건화한다. 얼굴의 일대일 대응성과 이항성은 다른 것들을 이중화하고, 얼굴의 잉여성은 기표적이고 주체적인 잉여성을 가지는 잉여성을 형성한다. 정확히 얼굴은 추상 기계에 의존하기 때문에 그것은 이미 현존의 주체 혹은 기표를 전제하지 않는다. 그러나 그것은 그것들(주체와 기표)과 접속되고, 그것은 그것들에게 필수적인 실체를 부여한다.(**MP** 220; 180)

우리가 정주하는 공통감적인 세계에서 안면성을 기술할 때 직면하는 난제는 말과 사물들이 우리에게 미리 혼합되고, 서로 얽히며, 서로 맞물려 다가온다는 것이다. 우리가 통례적이고 코드화된 사물의 측면을 인지하자마자 오직 언어만이 그 코드들을 창조하고, 그것으로 통례적인 사물의 형태화를 이끈다는 것을 아주 당연하게 받아들인다. 다만 매우 신중하게 우리는 이런 혼성체를 체질할 수 있고, 그것의 구성 요소들과 생성 과정들을 분리할 수 있다. 우리는 안면성의 개념에 대한 다음의 가설적인 재구성을 제안한다. 첫째, 우리는 얼굴에서 담론 실행의 구성 요소를 발견한다. 얼굴 구성 요소는 담론에 본질적이지만 언어로 환원될 수 없다(구두적인 언표 행위를 동반하고, 권력 관계들을 강화하는 방식으로 구두적인 언표 행위와 상호 작용하는 것은 바로 몸짓적이고 표현적이고 시각적인 표면이다). 따라서 담론 실행에 대한 이런 얼굴 구성 요소의 재인은 유사하게 몸짓적이고 표현적이며 시각적인 신체 외형들(얼굴 표면에 공명하고, 얼굴 구성 요소의 비담론적인 코드화와 더불어 메아리 효과를 창조하는 신체 외형들)의 존재를 지적함으로써 우리가 더욱더 폭넓게 이해할 수 있도록 이끈다. 둘째, 특히 예술을 통하여 우리는 신체 외부에서 풍경에 '관상'(physiognomy)을

부여하는, 즉 어떤 비재현적인 방식으로 얼굴에 대응하는 외관을 부여하는 공명들을 확인한다. 우리는 신체 외부의 이러한 대응들을 주체적 연상으로 해석하기보다는 오히려 공통감을 벗어나는 생성 과정의 단서들 혹은 간접적인 기호들로 해독한다. 그런 생성 과정이 안면화의 과정이고, 그 과정을 통해 몸짓적이고 표현적이고 시각적인 격자화가 세계를 다루기 위하여 얼굴 표정을 펼치고 확장한다. 마침내 이러한 안면화된 세계는 전제-정염적 표현 형식의 일대일 대응적인 기표들과 이항적인 주체성을 위한 표현 실체로서 수행할 수 있는 **초코드화**된 표면을 구성하게 된다.

얼굴과 응시

구체적이며 시각적인 용어들에서 이상의 모든 것이 의미하는 바는 무엇인가? 우리는 '안면화된' 신체 혹은 풍경에 대해 어떤 예들을 제시할 수 있는가? 들뢰즈와 가타리는 《천의 고원》에서 언뜻 스치는 암시들을 제공한다. 그리고 이런 암시들은 전반적으로 잘못 해석되기 쉽다. 아마도 이런 질문에 접근하는 가장 쉬운 방법은 장 파리의 《공간과 시선》을 통해서이고, 들뢰즈와 가타리는 그것을 정면 얼굴과 측면 얼굴의 대조에서 인용한다.[35] 실제로 안면성에 대한 그들의 검토는 어떤 점에서 파리의 회화 분석에 대한 재해석으로 인지될 수 있다.

35) "장 파리는 이런 극들(전제적 그리스도의 극과 정염적 그리스도의 극)이 회화에서 어떻게 작동하는지를 분명하게 보여주었다. 한편으로 그리스도 얼굴은 비잔틴 예술에서처럼 정면에서 본 예수의 얼굴이고, 황금색 배경에 대비하여 눈의 검은 구멍을 가지며 모든 깊이가 앞으로 투사된다. 그리고 다른 한편으로 그리스도 얼굴은 15세기(quattrocento, 이탈리아 르네상스 시기) 미술에서처럼 절반쯤 돌리거나 측면 얼굴로 보여지고, 시선이 교차하는 얼굴들과 서로 외면하는 얼굴들을 가지고 회화 그자체 속에 깊이를 통합한다."(《천의 고원》184-85)〔역주〕

파리의 프로젝트는 **시선**(le regard)에 대한, 즉 사르트르의 《존재와 무》에서 객관화하는 **시선**(regard)의 확장된 분석 이후 많이 검토되었던 개념인 '응시'(gaze) 혹은 '바라보기'(look)에 대한 회화론의 기초를 세운다. 하지만 파리가 호기심을 갖고 발견한 것은 회화의 표현에서 과소평가된다. 서양 전통 방식에서 매우 폭넓은 예들을 이용하는 파리는 응시의 중심성을 논증하고, 어떻게 다양한 회화에서 형식과 주제의 초점이 그림 속에 묘사된 개체들의 바라보기와 교차되는지를 보여준다. 그는 세 가지 응시의 대조를 통해 펼쳐 나간다. 세 가지의 예는 〈전능자 그리스도〉의 정면 응시(시칠리아 세파우 대성당의 12세기 모자이크), 두초의 〈성 피터와 성 앤드류의 부르심〉(워싱턴 국립 미술관, 《천의 고원》 고원 7에 수록)에서 예수와 성 피터를 결합시키는 상호간의 4분의 3 정도의 일별(glance), 그리고 티치아노의 제자가 그린 유화 〈알레고리(알폰소 데스테와 로라 디안테?)〉(워싱턴 국립 미술관)에서 확인되는 교차하지만 동일한 공간을 차지하지 않는 바라보기이다. 세번째 그림에서 거울 속에 자신을 바라보는 나체의 여자 얼굴을 옷 입은 귀족이 유심히 본다. 〈전능자 그리스도〉에서 우리는 초상화의 원형을 만나고, 여백 배경에 명령하는 얼굴인 "절대적 배경"에 "절대적 바라보기"(파리 15)를 만난다. 두초의 회화는 관찰자를 향해 바라보는 성 앤드류 형상에서의 초상의 정면 얼굴을 예수와 피터의 서로 열중하는 옆 얼굴과 결합시키고, 예수 뒤의 산의 곡선과 사도들의 배의 호형(弧形)은 예수와 피터를 접속시키며, 그들의 신체 포즈들을 조직하는 시선(視線)을 강화한다. 티치아노의 제자가 그린 〈알레고리〉는 완성을 위한 제3의 시선을 요구하는 교차적인 일별들의 지그재그를 표현한다(관찰자의 일별, 반사광[거울]을 보는 여자와 그녀를 지켜보는 귀족의 바라보기를 통합시킨다). 그리고 남자와 여자의 일별들이 동일한 공간을 차지하지 않을지라도, 각 얼굴에서부터 눈 같은 누드의 가슴까지, 두 형상의 머리를 구성하는 대조적인 풍경까지 그 일별들의 궤도들은 구

성을 구축하는 수직·수평·대각선 좌표를 격자화한다. 응시의 세 가지 예(정면 권력의 단일한 응시, 옆얼굴의 몰입하는 이중 응시, 상호 관련된 그림의 형상들과 통합하는 관찰자의 삼중 응시)에서 각각은 복합적인 시각적 공간을 결정한다.

파리는 세계 신화와 시각적 인공물에 광범위한 증거에 의존하면서, 응시는 권력의 주요한 양태이고, 세계를 정복하고 지배하고 이해하는 수단이라고 주장한다. 그러므로 절대적 응시는 신의 응시, 즉 모두-보기와 모두-알기이다. 신의 일별은 그리스도의 신성한 얼굴에서, 뿐만 아니라 태양의 우주적 눈(경우에 따라 다른 천체들의 확산하는 눈)에서 발견된다. 지배적 응시는 다양한 방식(상(相)을 확대하고 배가하는 후광에서, 빛의 이동과 불의 꼬리에서, 접속하고 지적하는 손에서, 빛의 가시광선 혹은 보이지 않는 일별들을 통해 주입된 성흔에서, 관통하는 화살들과 위협하는 창들과 겨냥하는 소총들에서 등)으로 그림에 펼쳐진다. 또한 파리는 시각적 가슴들의 공통적인 형상(보스·보우츠·허이즈·브뢰겔·르동·피카소·달리 등)이 허파가 공기를 들이마시는 방식처럼 눈이 풍경을 흡입하는 것을 나타내면서 응시와 호흡을 연결한다. 호흡하기처럼 보기는 "자연 속에 우리를 통합하고, 환경과 리듬의 교환에 대한 존재를 확인한다."(파리 44) 즉 보기는 눈이 세계를 흡입하고 세계에 작용하는 능동적이고 수동적인 찰나들의 대체물의 존재를 확인한다. 그러나 응시가 눈과 관련이 있을지라도, 그것은 결정적으로 기관 기능이 아니다. 사르트르처럼 파리는 우리가 눈을 인지하자마자 그것만으로 응시는 사라진다고 주장한다. 응시는 일반화된 권력 기능이고 눈을 통과하지만, 얼굴·신체·주변 세계로 눈의 영향들을 펼치는 것이다.

파리는 응시가 회화에서 공간을 구축하는 방식들의 많은 예들을 제시한다. 우리 목적에 특히 부합되는 예는 〈가난한 기사에게 외투를 주는 성 프란키스쿠스〉(아시시 성 프란체스코 성당) 회화이다. 그 그림의

중심점은 성 프란키스쿠스의 오른쪽 눈을 중심으로 후광에 둘러싸인 그의 머리이다. 그의 응시는 왼쪽에 있는 기사의 응시와 만나게 된다. 그의 얼굴은 4분의 3 보기이고, 기사의 얼굴은 완전한 측면 보기이다. 프란키스쿠스의 응시의 힘은 기사가 그에게 구부릴 때 기사의 등의 호형(弧形)과 프란키스쿠스 오른쪽에 있는 유순한 말의 구부러진 등에서 반향되는 선에 나타나게 된다. 두 언덕은 왼쪽과 오른쪽으로 서로 대비되고, 그것의 대각선적 하강은 프란키스쿠스의 머리에 집중된다. 도성은 언덕의 꼭대기에 서 있고, 교회는 오른쪽 언덕 꼭대기에 서 있다. 교회와 도성 사이의 약간 기울려진 시선(視線)은 프란키스쿠스와 기사를 연결하는 시선(視線)에 평행하다. 분명히 풍경의 특징들이 반향하며 인간 형상들의 관계를 설명한다. "아랫부분의 성인과 인간을 결합시키는 무언의 대화는 천국에서 교회와 도성을 결합시키는 것이다."(파리 190) 또한 파리는 조토가 "최종적으로 바라보는 것은 풍경이다(se fait voyant)"(ibid. 189)라고 주장한다. 풍경과 응시의 상징적 연결이 존재할 뿐만 아니라 풍경은 그 자체로 전방으로 응시한다. 도성과 교회의 창문들과 문들, 언덕의 암벽과 나무들은 그 회화에서 시각의 점들로, 즉 공간을 채우는 다양한 **시선**으로 기능한다. 파리는 조토의 예술을 통해 이런 응시의 확산을 발견한다. "공간을 통해 지칠 줄 모른 채 번쩍거리는 천사들, 그의 지방에 거주하는 동물들은 우리가 구름과 대지를 보는 것처럼 그것들(구름과 대지)이 우리를 보는 능력을 이미 목격한다. 그러나 가장 인간답게 구축된 배경들은 이런 능력을 공유한다. 그리고 문들, 창문들, 맨 위층 창들, 장미 창틀들, 램프들 등과 같은 많은 기관(器官)들에 의해 돌은 푸른 하늘의 '투시력'(voyance)에 동의한다."(ibid. 190)

인간 주체들이 없는 회화에서조차도, 비록 직접적인 방식보다는 간접적인 방식임에도 불구하고 파리는 응시의 통제적인 권력을 발견한다. 그가 주장하듯이 화가의 시야는 후설적 의미에서 언제나 지향적

조토 디 본도네, 〈가난한 기사에게 외투를 주는 성 프란키스쿠스〉, © Alinari/
Art Resource, NY.

이고, 사물들에게 특정한 모습과 의의를 제공하는 활발한 형성적인 힘이다. 파리는 보갱의 〈체스판의 정물(오감)〉(루브르 미술관), 드 헴의 〈정물화〉(프라도 국립 미술관), 세잔의 〈서랍장의 정물〉(뮌헨 바이에른 주립 미술관) 등의 정물화를 이용해 이런 논제를 입증한다. 보갱의 캔버스 위 물체들은 데카르트적인 명료성과 질서로 표현되고, 균일한 빛속에 그리고 체스판의 기하학적인 정사각형들에 의해 균형잡힌 규칙적인 원급화법 속에 단정하게 배치된다. 그러나 이질적인 구성 요소들은 오감에 대한 미결정적인 호소력과 단속적이고 일상적인 활동에 대한 암시를 가지면서 "지성의 형식적인 관념과 삶의 카오스적인 실재성 사이의 논쟁"(파리 134)을 가시화한다. 정반대로 드 헴의 정물화는 소유의 윤택하고 감각적인 충만함, 다시 말해 부·성숙함·화려함의 도취적인 의식(儀式)을 제공한다. 그러나 껍질이 반쯤 벗겨진 오렌지, 흔들리는 굴껍질, 넘어진 과일 쟁반의 불균형은 세속적 소유의 불확실하고 덧없는 상태의 숨은 의식(意識)을 제시하면서, 구성에 근본적인 불안정성을 스며들게 한다. 헴의 회화에서처럼 세잔의 회화에서도 덧없음이 명료하게 표현된다. 그러나 세잔의 경우에서 우리는 "덧없는 존재의 완전성"(ibid. 137)을 인식하고, 근원적(원초적) 감각의 직접적인 개입을 나타내는 정성들여 변조된 부피·각도·색조에 의해 점유된 고요한 공간을 인지한다. 그러나 이들 물체들은 무의 함의적인 배경에 대비하여, 즉 캔버스 외부의 "우리의 실존적 비극을, 시간과 영원성의 불가능한 결합"(ibid. 138)을 정경 위에 새기는 불안한 어둠에 대비하여 서 있다.

응시에서 얼굴로

파리가 응시에 대해 진술하는 대부분은 안면성의 추상 기계에 의해

생산된 얼굴에 직접적으로 적용될 수 있다. 물론 파리의 현상학적인 견지에서 응시는 근원적이고 보편적인 데 반해, 들뢰즈와 가타리적 시각에서 파리가 기술하는 응시는 특정한 기호 체제의 산물이다.[36] 파리에게 있어서 지배·권력·지식과 응시의 관계는 전제적 체제의 얼굴 특성을 적절하게 나타낸다. 그리고 명령하는 정면 응시와 상호 몰입하는 측면 응시에 대한 차이는 전제-정염적 체제가 혼성된 기호학의 이중적 경향을 지도화한다. 들뢰즈와 가타리가 단언하듯이, 파리가 서양 종교 작품에서 신의 응시의 중심성에 대하여 상세하게 입증하는 것처럼 전제-정염적 체제의 본질적인 얼굴은 그리스도의 얼굴이고, 그리스도의 백인 남성 형상들은 회화에서 성모마리아, 사도들, 다양한 성인들, 죄인들 등의 응시들과 얼굴 표정들을 통제하면서 문화적인 규칙의 명령적 규범으로 기능한다. 파리의 응시와 눈의 구별이 능동적 이해와 수동적 수용의 시각적인 극들의 대비를 강조하는 데 주로 묘사될지라도, 그 구별은 응시의 발산적인 권력 효과를 강조하는 역할을 한다. 그리고 응시가 어쩌면 눈에 집중될지라도, 얼굴로 확산되고 신체로 펼쳐진다.

비록 파리의 목적이 가슴이 눈처럼 보이도록 하는 것일지라도, 그리고 들뢰즈와 가타리가 신체 안면화는 닮은 점에 의해서 진행되지 않는다고 단언하지만, 내부와 외부 사이의 시각적 리듬 교환의 은유로서 파리가 인용하는 눈 같은 가슴은 아마도 신체 안면화의 실례로서 이용될 수도 있다. 그러나 파리가 응시에 대해 다른 그림의 형상들을 검토하는 것은 안면화된 신체에 관하여 밝히는 것이고, 특히 성흔

36) "얼굴에 대한 문학 작품에서 응시에 관한 사르트르의 텍스트와 거울에 관한 라캉의 텍스트는 현상학적인 장에서 반영되는 혹은 구조적인 장에서 분열되는 주체성의 형태 내지 인간성의 형태에 의존하는 실수를 범한다. 그러나 응시는 단지 응시하지 않는 눈과의 관계에서, 즉 안면성의 검은 구멍과의 관계에서 이차적일 뿐이다. 거울은 단지 안면성의 빈 벽과의 관계에서 이차적일 뿐이다."(**MP** 210; 171)

의 기능에 대한 진술이 유용하다. 파리는 조토의 〈성흔을 받는 성 프란키스쿠스〉(루브르 미술관)에서 응시와 성흔의 관계의 명시적인 계시를 발견한다. 날개 달린 그리스도는 성 프란키스쿠스 위로 날아오르고, 그리스도의 팔은 넓게 펼쳐지며, 그의 발은 모여 있다. 광선들이 그리스도의 상처에서 발산되고, 성 프란키스쿠스의 양손·양발·양옆구리의 대응적인 상처에 접속된다. 그리스도와 성 프란키스쿠스의 얼굴은 후광에 둘러싸여 있고, 그들의 응시는 서로에 고정된다. 파리에게 있어서 그 그림은 응시의 권력을 논증하고, 그리스도의 부상에서 발산되는 광선들은 후광으로 둘러싸인 얼굴에서 발산되는 비가시적인 응시의 가시적인 발현들이다. 들뢰즈와 가타리는 같은 그림을 인용하며 "성흔들이 그리스도의 이미지 속에서 성 프란키스쿠스의 신체 안면화를 초래한다"(MP 219; 178)(사실상 이것은 그들이 제시하는 신체 안면화의 유일한 구체적인 예이다)라고 진술한다. 파리의 관점이 적절하게 수용된 듯하다. 의심할 여지없이 성 프란키스쿠스를 놀람과 저항력 없는 굴복의 자세로 구속하는 것은 바로 그리스도의 명령하는 응시이고, 그 광선들은 실제로 그 응시의 확장인 듯하다. 그러나 그리스도와 성 프란키스쿠스의 고정된 응시 속에서 우리는 얼굴을 통과하는 코드들과 주체 위치들의 각인(imprinting)을 인지할 수 있고, 얼굴은 그 자체로 담론적인 기표 체계 속에 완전히 포함되지는 않지만, 다양한 종교적 가치들(겸손·동정·관심·초연 등)을 위한 시각적 실체를 제공한다. 프란키스쿠스의 자세와 가시적 선들(그리스도의 신체와 그의 신체를 연결하는 선들)은 얼굴들의 상호 작용을 통해 공명하는 두 형상에 분명한 대응을 설정한다. 그리스도 얼굴의 의미화하고 주체화하는 힘은 몸으로 확장되고, 얼굴과 신체의 좌표화된 결과는 대응하는 배치를 프란키스쿠스에 주입한다. 프란키스쿠스의 신체는 안면화되지만, 결코 얼굴을 닮지 않는다. 오히려 **그리스도를 모방**하는 프란키스쿠스의 얼굴은 신체적 모방으로 확장되고, 두 사람은 특정한 문

조토 디 본도네, 〈성흔을 받는 성 프란키스쿠스〉, © Réunion des Musées
Nationaux/Art Resource, NY.

화적 질서의 환원 불가능한 시각적 유비물들을 제공한다.

마찬가지로 파리의 응시 공간에 대한 표현은 얼굴과 풍경의 상호 역할을 이해하는 데 유용한 방법을 제시한다. 그리고 들뢰즈와 가타리는 얼굴과 풍경의 상호 역할을 안면화의 본질적인 특징으로 인지한다. 파리는 구성 요소들의 형식적 관계들이 형상들의 응시에 의해 결정된다는 다양한 그림의 예들을 제공한다. 정향성의 구성적 선들, 구성 면들, 그리고 색조·질감·부피의 양식들 등에 대한 그의 묘사들이 형식주의자적 분석의 기본 도구로 이용될지라도, 응시에 우위를 주는 그의 논증은 눈이 세계를 '호흡하는,' 그리고 눈이 능동적으로 공간 배치를 결정하는 구체적인 방법을 제시하는 것이다. 만약 우리가 응시의 결과들을 들뢰즈와 가타리의 안면성의 결과들로 해독한다면, 얼굴에서 발산되고 풍경에 펼쳐지는 분기적인 형식의 패턴 속에서, 우리는 닮은 점 없는 대응들을 통해 작용하는 안면화-풍경화의 상호 침투적인 과정을 인지할 수 있다. 또한 파리는 조토의 〈가난한 기사에게 외투를 주는 성 프란키스쿠스〉에서 도성과 교회 창문들, 나무들과 암벽이 보이는 것처럼 때때로 풍경은 그 자체로 '본다'고 주장한다(아마도 이런 분석의 정황에서 "건축은 그것이 변형시키는 풍경 속에서 건축의 총체, 즉 집들, 마을들 혹은 도시들, 기념비들 혹은 공장들 등을 배치하고, 그것들은 얼굴로 기능한다"는 들뢰즈와 가타리의 검토를 해독해야 한다. "풍경을 얼굴로 간주할 때 회화는 풍경에 얼굴의 기능을 부여하면서 동일한 운동에 착수하지만, 또한 그 운동을 반대로 전환시킨다."(**MP** 211-12; 172))[37] 파리는 조토 회화에서 건물의 창문이 눈구멍처럼 보인다고 지적하고, 다른 풍경 형상들 속에 이러한 닮은 점들을 확대하면서 닮은 점들만을 단순히 다루고 있는 듯하지만, 파리의 관점은 이

37) "얼굴은 아주 중요한 상관체를 가진다. 풍경, 그것은 환경일 뿐만 아니라 탈영토화된 세계이다. 더 높은 단계에 많은 얼굴-풍경이 존재한다."(《천의 고원》 172)〔역주〕

것을 넘어선다. 마치 신의 응시가 동일하게 모든 창조 대상들에 분산되는 것처럼 조토의 풍경은 대상들에서 발산되고 특정한 시각 장(場)을 구성하면서, 분산적이고 상호 작용적인 바라보기를 취한다. 유사한 분산적 응시는 파리가 분석한 각각의 세 가지 정물화를 특징화하고, 각 회화의 요소들은 그것에 고유한 특정한 빛·무게·질감·감정을 가지는 일정한 세계의 구성에 참여한다.

또한 들뢰즈와 가타리는 보는 대상들에 대해 논한다. "심지어 실제 대상(objet d'usage)조차도 안면화된다. 우리는 집·도구·물체, 혹은 한 점의 의복 등을 말할 수 있다. 그것들은 얼굴을 닮아서가 아니라 흰 벽-검은 구멍의 과정에 참여하기 때문에, 안면화의 추상 기계와 연결되기 때문에 **나를 바라보고 있다.**"(MP 214; 175) 정물화가 "내부에서 얼굴-풍경이 되고, 보나르·뷔야르에서처럼 식탁보의 컵, 찻주전자와 같이 하나의 도구가 안면화될"(MP 215; 175) 때 그들은 이러한 대상들의 안면화를 회화에서 발견한다. 그러나 우리는 파리와는 달리 들뢰즈와 가타리가 안면화된 대상들에 대한 기술에서 편집증의 암시를 도입하고 있음을 주목해야 한다(대상들은 본다. 뿐만 아니라 **그것들이 나를 바라보고 있다**). 이런 관점에서 들뢰즈와 가타리는 사르트르가 응시를 공식화했던 것처럼 응시 개념의 기본적으로 편집증적인 본성을 알기 쉽게 되풀이한다. 《존재와 무》에서 시선을 눈과 구별할 때 사르트르는 눈이 단지 응시를 위한 지원물이고, 응시가 눈 '앞에' 나아가는 듯하다고 진술한다.(사르트르 258) 야간 임무 중인 군인들이 농가에서 실루엣을 보거나 덤불에서 바스락거리는 소리를 들을 때, 군인들은 그들이 감시받고 있다고 의식한다. "덤불, 농가는 시선(regard)이 아니라" 단지 "시선을 위한 지원물"이다. '그러므로' 덤불과 농가는 "커튼 뒤에, 농가의 창문 뒤에 숨은 현재적 감시의 눈을 지시하지"(사르트르 258) 않는다. 응시의 이해는 보여지는 것을 함의한다. 그리고 사르트르의 응시는 기본적으로 적대적이고 위협적이다. 보

여지는 가능성은 세계의 대상들을 많은 눈들로, 즉 각 대상을 고정시키고 한정시키며 고발하는 잠재적인 응시의 영역으로 전환시킨다. 파리는 응시가 관심·부드러움·받아들임 등을 포함하는 넓은 범위의 태도들을 수용할 수 있다고 주장하면서 사르트르의 응시의 부정적 특성화를 분명하게 거부한다. 반대로 들뢰즈와 가타리는 위협하는 사르트르적 응시를 단순히 전제적 체제의 발현, 즉 편재하는 감시와 통제를 강요하는 포괄적인(모든 부분을 볼 수 있는) 권력 구조로 간주하면서 사르트르의 강조를 옹호한다. 그들에게 있어서 보편적인 응시가 편집중적 대상-눈들을 창조하지는 않지만, 특정한 기호 체제는 그렇게 행한다. 응시가 회상하기 시작하는 시점은 단지 대상이 안면화되는 (전제적 체제에서 격자화되고 위치화되고 규범화되는) 때이다.

따라서 특정한 시선을 불어넣는 조토의 작품들과 정물화들처럼 '보는 풍경들'은 들뢰즈와 가타리에게 있어서보다는 파리에게 있어서 더욱 자애로운 현상이다. 파리가 응시를 통한 세계의 침투로 간주하는 것을 들뢰즈와 가타리는 의미화와 주체화를 보편화하는 과정을 통한 시각적 장의 조직화로 간주한다. 대상들의 안면화에 대해 덧붙여진 한 가지 견해는 이런 구별을 분명히 하는 데 도움이 된다. 회상하는 대상들을 진술할 때, 들뢰즈와 가타리는 그리피스 영화의 클로즈-업을 설명하는 세르게이 M. 에이젠슈테인을 인용한다. 에이젠슈테인은 《난로 위의 귀뚜라미》에서 디킨스가 쓴 첫행, "주전자는 그것을 시작했다"(The kettle began it)에서 주전자는 "전형적인 그리피스풍의 클로즈-업"으로 기능한다고 지적한다.[38] "우리가 지금 알게 되듯이, 클로즈-업은 전형적인 디킨스풍의 '분위기'로 가득 채워졌고, 그것은 그리피스가 동일한 숙련된 기술을 이용했던 〈동쪽으로 가는 길〉에서 삶의 가혹한 얼굴과 배우들의 냉담하고 차갑고 정숙한 얼굴을 감싸는 것이다. 배우들은 죄인 안나(릴리언 기시의 연기)를 소용돌이치는 얼음 조각의 흔들리는 표면으로 밀어붙인다."(에이젠슈테인 199) 에이젠슈

테인이 제시하는 것은 디킨스의 주전자가 특정한 세계를 환기시키는 효과적인 세부 장식이라는 것과, 그리피스 영화에서 클로즈-업의 기능이 영화 속에 전개되는 드라마에 적합한 특정적 분위기를 창조하는 유사한 시각적 세부 장식(얼굴·나이프·시계)을 제공한다는 것이다. 분위기의 대상은 통례적인 코드들에 의해 해독될 수 있는 판독 가능한 물체인 듯하다. 가령 주전자는 소박하고 가정적인 친밀함의 세계, 또는 악화된 가난의 세계를 요약해서 말한다. 대상의 환기적인 권력이 담론적인 코드들의 기능으로 단순히 파악되지 않아야 하는 조건처럼, 안면화된 대상도 동일하게 간주되어야 한다. 안면화된 대상은 지배적인 권력 배치에 순응하며 형성된 시각적 실재물이다. 그리고 그것은 언어의 기표들을 위한 표현 실체로 역할을 하지만, 그것의 안면화는 특정한 시각적 과정의 부분이고, 그 시각적 과정은 담론적인 기호들의 과정과 분리된다. 주전자는 많은 언어적 연상의 운반체일 수도 있지만, 안면화된 주전자로서 그것은 그것의 특정한 '시선'을 통해, 즉 주전자의 특유한 주전자화(kettleness)를 통해 분위기의 기능을 충족시키고, 단일한 기호 체계에 의해 통제된 영역을 구성하는 다른 시각적 요소들과 함께 공명한다.

전제-정염적 권력의 얼굴은 동일화되고 분류되며 **재인된다**. 그것의 역할은 "기표의 전능함뿐만 아니라 주체의 자율성을 허용하고 보장하는 것이다. 당신은 흰 벽에 고정될 것이고, 검은 구멍에 채워질 것이

38) "영화에서 클로즈-업은 얼굴 혹은 얼굴 요소만큼이나 나이프·컵·시계, 혹은 주전자에 관계한다. 예를 들면 그리피스는 '주전자가 나를 바라보고 있다'고 한다. 그러므로 소설 속에도 클로즈-업이 있다고 말하는 것은 정당하지 않는가? 디킨스가 《난로 위의 귀뚜라미》의 첫행에서 '주전자는 그것을 시작했다'라고 쓸 때처럼(…)." (《천의 고원》 175) 그리고 이 주전자에 대하여 에이젠슈테인은 "이상한 듯하지만, 영화 또한 그 주전자 속에서 끓고 있는 중이었다. (…) 우리가 이 주전자를 전형적인 그리스풍의 클로즈-업이라고 인지하자마자, 우리는 '물론 이것이 가장 순수한 그리피스'라고 환호한다. (…) 물론 이 주전자는 전형적인 그리피스풍의 클로즈-업이다" (《천의 고원》 533)라고 한다. [역주]

다."(MP 222; 181) 안면화된 대상은 재인되고, 벽에 고정되고, 혹은 구멍에 채워지고, 그것을 형태화하는 힘의 반향으로서 그것이 회귀하는 시선과 더불어 각인된다. 대상은 분산된 권력 결과의 눈으로서 되돌아보고, 재인된 시각적 요소들의 네트워크에 대상이 참여하는 것은 복합적인 기호학 영역을 환기시킬 수 있는 분위기의 암시성을 대상에 불어넣는 것이다. 조토의 〈가난한 기사에게 외투를 주는 성 프란키스쿠스〉에서 프란키스쿠스와 기사의 서로 기울어진 얼굴은 주변 공간을 구축하고, 풍경 대상들에게 성 프란키스쿠스가 지배적인 시선에 순응하는 분위기적 배치를 전하고, 풍경 대상 속에서 되돌아보는 확인되고 재인된 시선을 불어넣는다. 그래서 그 그림 속에는 얼굴과 풍경 간의 접속이 분명하게 나타난다. 파리가 분석하는 정물화들에서 전제-정염적 체제의 얼굴은 회화들의 요소들 속에서 되돌아보고, 파리가 각 정물화에서 지적하는 보기의 특정한 방식은 구성 요소의 문화적 재인과 특정한 기호 질서를 강화하는 분위기의 결속성을 표현한다.

얼굴의 탈영토화

그러나 이것은 단지 절반의 설명일 뿐이다. 들뢰즈와 가타리가 진술하듯이 마치 음악이 "완전히 다른 문제, 다시 말해 리토르넬로의 문제"에 등록되는 것처럼 그림도 "하나의 '문제'에 등록되는데, 그것은 **얼굴-풍경**(visage-paysage)의 문제이다."(MP 369; 301) 얼굴-풍경의 문제는 아주 다양한 반응을 이끌어 낸다. 예술가들은 안면화된 구성 요소들을 생산하여 실제로 전제-정염적 코드화를 강화할 수도 있다. 또한 예술가들은 얼굴과 얼굴의 확장된 안면화를 탈영토화하여 그 코드화를 약화시킬 수도 있다. 양쪽 경우에서 그들은 안면성의 추상 기계를 끌어들이고, 어떤 의미로 안면성의 추상 기계는 두 방향으로 작

동한다. 추상 기계는 실재계 속에 내재하지만, 그것은 현재적이기보다는 오히려 잠재적이다. 그것은 얼굴들과 안면화된 세계의 현재화에서 조종사의 역할을 수행한다. 그러나 그것은 비특정적인 기능들을 가지는 탈영토화된 부정형의 질료이고, 그러한 자격으로 그것은 안면화의 좌표를 탈코드화하기 위한 그리고 의미화와 주체화의 규칙성들을 파괴하기 위한 방법을 지시한다. 이러한 탈영토화는 초상화에서 얼굴 형상들의 변이적인 변양, 신체의 표현적인 늘어남 혹은 뒤틀림, 풍경의 기이한 정향성, 정물화에서 빛의 이접적인 조작 등의 형식을 취할 수 있다.

그러므로 우리는 실제로 서양 기독교 예술에서 신권(神權)의 얼굴에 정전(正典) 형식을 부여한 것을 확인하지만, 또한 "중세 시대와 르네상스의 회화에서 구속되지 않은 자유와 같은 환희"의 존재를 확인한다. "그리스도는 전 신체(그 자신의 몸)의 안면화, 모든 환경의 풍경화(그 자신의 환경)를 통합했을 뿐만 아니라 모든 기본적인 얼굴을 구성했고, 모든 이탈의 편차(축제일에 운동선수-그리스도, 동성애의 매너리즘에 빠진 예술가-그리스도, 흑인-그리스도, 혹은 최소한 벽 가장자리에 있는 검은 피부의 성모 마리아)"(MP 219; 178)를 이용했다.[39] 조토의 〈성흔을 받는 성 프란키스쿠스〉에서 우리는 신체의 안면화를 인지하지만, 또한 가톨릭시즘(Catholicism)에 의해 인정된 '거대한 광기'를 인지한다. "풍경의 흰 배경과 하늘의 파란-검은 구멍에 대항하여 십자가에 박힌 그리스도는 연-기계로 변환되고, 광선들을 통해 성 프란키스쿠스에게 성흔을 보낸다. 성흔은 그리스도의 이미지 속에서 성 프란키스쿠스의 안면화를 초래한다. 또한 성흔을 성 프란키스쿠스에게 가져오는 광선들은 그가 신성한 연을 움직이는 줄들이다."(MP 219;

39) "회화는 그리스도-얼굴의 모든 자원들을 계발했다. 회화는 안면성의 추상적인 흰 벽/검은 구멍 기계를 수용했고, 모든 종류의 얼굴 단위와 모든 정도의 이탈의 편차를 생산하기 위해 그리스도 얼굴을 이용했다."(《천의 고원》 178)〔역주〕

178) 《프랜시스 베이컨》에서 들뢰즈와 가타리는 엘 그레코의 〈오르가
즈 백작의 장례〉(톨레도 산 토메) 그림을 설명할 때 유사한 견해를 피
력한다. "하나의 수평선은 캔버스를 아래쪽과 위쪽, 지구와 천상의 두
부분으로 분할한다. 그리고 신체들의 데포르마시옹의 이미 모든 계수
들과 특히 신체들의 늘어남이 앞서 작용할지라도, 아랫부분에서 실제
로 백작의 장례를 재현하는 형상화 혹은 내레이션이 존재한다. 그러
나 윗부분에서 그리스도는 백작을 받아들이고, 열광한 해방 운동과 완
전한 자유가 존재한다. 지나치게 세련된 채 형상들은 모든 구속을 벗
어나 봉기하고, 더 길어지게 된다."(FB 13)[40]

따라서 만약 우리가 장 파리의 분석을 올바르게 평가하길 원한다면,
우리는 정도에서 벗어난 형태 변환적인 경향들을 소개하는 양상들과
지배적인 질서에 순응하는 시선의 양상들을 구별해야 한다. 그리고
만약 우리가 그 분석들을 회화사로 널리 확장하길 의도한다면, 모든
단계에서 일정한 예술가, 운동, 혹은 시대에 영향을 주는 안면화와 탈
영토화의 상대적 정도를 평가할 필요가 있을 것이다. 그러므로 이전
몇 세기의 회화에서보다도 대부분의 20세기 예술에서 우리는 얼굴-
풍경의 더 명확한 탈영토화, 다시 말해 이런 경향의 가장 확연한 예들
인 피카소 · 프랜시스 베이컨 · 빌렘 드 쿠닝과 같은 예술가들에게서
얼굴에 대한 유명한 실험 작업을 쉽게 확인할 수 있고, 마찬가지로 인
간 형상 · 정물 · 풍경 등을 낯설게 하는 수많은 근대의 표현들은 이런
견해의 실례들로 역할한다. 추상 기계는 안면화의 문제 외부에 존재하

40) 표면적인 모습과는 달리 여기에는 더 이상 서술할 이야기가 없으며, 형상들은
그들의 재현적 역할에서 벗어나 천상적 감각 질서와의 관계 속으로 곧장 들어간다.
바로 이것이 이미 기독교적 회화가 종교적 감정에서 발견한 것이다. 이러한 것은 역
설적으로 회화적 무신론으로서, 신은 재현되어서는 안 된다는 생각을 글자 그대로
취할 수 있었던 것이다. 실제로 신 · 예수 · 성모 지옥 등과 함께 선 · 색 · 움직임은
재현의 강제로부터 떨어져 나온다. 형상들은 모든 구상으로부터 해방되어 똑바로
일어서거나 휘고 혹은 뒤떨어진다.(《감각의 논리》 20-21 참조)〔역주〕

는 듯하다. 그러나 들뢰즈와 가타리는 다른 방식으로 주장한다. "회화가 추상적으로 될 때조차도 그것은 오직 검은 구멍과 흰 벽, 흰 캔버스와 검은 상처의 위대한 구성(탈주축, 소멸점(탈주점; point de fuite), 대각선, 칼질, 베인 상처, 혹은 구멍 등을 따라서 캔버스 찢기, 뿐만 아니라 캔버스 늘이기 등과 같은 구성)만을 재발견한다. 그 기계는 이미 그곳에 존재하고, 얼굴들과 풍경들, 심지어 가장 추상적인 것들을 생산할 때조차도 언제나 기능하는 기계이다."(MP 212; 173) 따라서 들뢰즈와 가타리가 설명하듯이 몬드리안이 '풍경'으로 기하학적 구성들을 언급하는 것은 올바른 일이다.[41] 왜냐하면 그것들은 "절대적인 것들에 대한 탈영토화된 순수 풍경"(MP 370; 301)의 예들이기 때문이다.

원시적 머리, 그리스도-얼굴, 탐사적 머리

신체와 풍경의 안면화가 구체적인 얼굴들을 모방하는 재현을 통해 작동하지 않을지라도, 전제-정염적 체제에서 얼굴이 시각적 코드화의 특권화된 지대라는 사실은 존속한다. 전제적 기표와 정염적 주체는 얼굴을 표현 실체로 받아들인다. 그리고 신체와 풍경에 대한 얼굴 코드화의 확대는 토르소(torso)·시계·빌딩, 혹은 구름 등이 얼굴처럼 보일 수 있게 하는 효과들을 창조할 수 있다. 그러나 이런 부류의 유사성은 단지 안면화의 주된 과정의 간접적인 결과이고, 안면화의 주된 과정은 안면성의 추상 기계에 의해 실행된다. 그것(안면성의 추상 기계)의 흰 벽-검은 구멍 체계는 비슷함과 유사성의 모방적 관계에 의해 지배되지는 않지만, 그것이 안내하는 시각적 코드화는 아마

41) "얼굴들과 풍경들의 탈영토화는 선들이 더 이상 형식의 윤곽을 그리거나 윤곽을 형성하지 않고, 색채들이 더 이상 풍경을 펼치지 않는다(이것은 회화적 기호 체계이다). 얼굴과 풍경을 탈주에 배치한다."(《천의 고원》 301) [역주]

도 비안면적인 실재물 속에서 얼굴의 유사성을 식별하도록 하는 요소로 귀결될 것이다. 논지는 전제-정염적 체제에서 보편적인 의미화와 주체화의 과정들이 세계를 유사하고 동일하게 시각적으로 코드화하는 창조로 좌표화된다는 것이고, 세계의 유사하고 동일한 시각적 코드화는 가장 중요한 구성 요소들로 인간 얼굴을 가지지만, 힘들의 잠재적인 관계들을 비모방적으로 작동하여 얼굴 너머로 확장된다는 것이다.

들뢰즈와 가타리는 안면성의 개념을 전개할 때 전제적 체제의 정면 얼굴과 정염적 체제의 측면 얼굴을 대비시키고, 서양에서 특히 두 체제는 전제적 의미화와 정염적 주체화의 안면화하는 작용들을 통합하는 혼성된 기호학 속에서 결합하는 경향이 있다고 결론짓는다. 전제적 체제와 정염적 체제에 대조적인 원시적 체제가 있고, 그것은 얼굴을 특권화하지 않으며, 다양하고 이질적이고 탈중심화된 코드들과 실행들을 통해 상호 접속된 많은 요소들 중 오직 하나의 요소로서 간주한다. 그러므로 들뢰즈와 가타리는 전제-정염적 체제에서 의복과 가면들은 신체를 안면화하는 기능을 실행하는 반면, 원시적 복장들, 장식들, 그리고 가면들은 다양한 의도를 충족시킨다고 주장한다. 가면은 원시적 문화에서 모든 안면화하는 경향에 반대하고, 관상적인 특징들이 다성적(多聲的) 신체에 속하는 머리가 이종적인 요소들로서 작용하도록 보장한다. 그러나 중요한 점은 전제-정염적 체제와 원시적 체제의 대조에서 들뢰즈와 가타리가 신-원시주의(neoprimitivism)의 어떠한 형식도 주장하지 않는다는 것이다. "그것은 결코 ……로의 회귀에 대한 문제가 아니다. (…) 그것은 원시 시대의 전기표적이고 전주체적인(presubjectifying) 기호학으로의 '회귀하기'에 대한 문제가 아니다."(MP 231; 188) 들뢰즈와 가타리 주장의 주안점은 얼굴이 상호 소통에서 보편적이고 불변적인 역할을 하는 것이 아니라, 사회적이고 문화적인 기능 속에서 다르다는 것이다. 원시적 체제와 비원시적 체제 사이의 명확한 묘사가 존속될 수 있는지에 대해 말하기는 어렵다. 들

뢰즈와 가타리는 원시적 문화에서 얼굴 표정들의 다성적이고 탈중심화된 배치에 대해 한 가지 예만을 제시한다(다양한 사회적 정황들에서 남비콰라 인디언들의 예기치 않고 불연속적인 얼굴 표정의 변화를 설명하는 자크 리조에 대한 간결한 제시).[42] 그리고 근대 산업 세계에 영향을 받지 않는 전통 문화의 재빠른 소멸(지금까지는 사실상 완전하지만)을 고려하면, 그들 가설의 모든 경험적 실험이 늘 가능할 것 같지는 않아 보인다. 그럼에도 불구하고 얼굴이 문화적 의미에서 다르다는 주장은 그럴 듯하고, 실험심리학의 최근 연구가 그 주장을 지지하는 경향이 있다.

그러나 얼굴 표정에서 문화적 보편성의 존재가 확정적으로 논증될지라도, 들뢰즈와 가타리는 여전히 얼굴의 코드화는 필수적이지도, 필연적이지도 않다고 단언한다. 그들은 얼굴의 대안적인 구조가 아닌 얼굴의 변용을 주장하고, 얼굴의 탈규칙성과 해체를 위한 형태 변환적인 가능성의 탐사를 주창하고 있다. 그들이 추구하는 것은 '탐사적 머리'(têtes chercheuses, 글자 그대로 '탐사하는 머리,' 자동화된 유도 장치들을 기술할 때 사용되는 용어)의 개발이다. "그들의 설명에서 그것(탐사적 머리)은 지층을 원상태로 돌리고, 의미의 벽들을 관통하며, 주체성의 구멍들에서 분출하고, 진정한 리좀들을 선호하여 나무들을 평평하게 하고, 긍정적인 탈영토화의 선 혹은 창조적 탈주선을 따라 흐름들을 조종한다."(MP 233; 190)[43] 원시적 체제에서 얼굴 특징들과 표정들은 이질적인 순환 속에 참여한다. 그것들은 비록 탈중심화되고 다성적인 방식이지만, 그럼에도 불구하고 규칙화되고 코드화된다. 현대인들이 원시적 체계로 회귀할 수 있을지라도, 그것이 전제-정염적 체제보다

42) "리조는 어떻게 의무, 제의와 일상의 삶의 해체가 거의 전체이고, (…) 그것이 우리에게 이상하고 착상 불가능한지를 보여준다. 장례 절차 동안 다른 사람이 울 때 어떤 사람들은 외설적인 농담을 한다. 혹은 한 인디언은 갑자기 우는 것을 멈추고 그의 플루트를 수선하기 시작한다. 혹은 모든 사람이 자러 간다."(《천의 고원》 176)[역주]

우월할 것인지에 대한 보장은 없다. 오직 얼굴의 변이적인 탈구성을 통해, 탐사적 머리의 실험적인 착수를 통해 얼굴 요소들의 대안적인 계치(系置; disposition)들이 펼쳐지게 될 수 있다.[44]

결론적으로 들뢰즈와 가타리는 얼굴 분석이 세 가지 기본 모델("원시적 머리, 그리스도-얼굴, 그리고 탐사적 머리"(MP 234; 191))로 분류된다고 제시한다. 원시적 머리는 "신체성의 기호학(이런 기호학은 이미 현존하고, 동물들 사이에서 융성하고, 머리는 신체의 부분이고, 그 신체는 서로 관계가 있는 것을 위해 환경, 소생활권을 가진다)"(MP 369; 301)을 보장한다. 그리스도-얼굴 체계는 "얼굴의 구조, 즉 흰 벽-검은 구멍들, 얼굴-눈들, 혹은 측면과 45도 방향의 눈들로 보여지는 얼굴을 제시한다(이런 안면성의 기호학은 서로 관계가 있는 것을 위해 풍경의 조직화를 가진다. 즉 전신의 안면화와 모든 환경의 풍경화, 유럽인

43) "더 이상 집중적으로 조직된 지층은 없고, 더 이상 경계를 형성하기 위해 선들이 휘감는 검은 구멍도 없으며, 이분법 · 이항성 · 양극적 가치들이 매달리는 벽도 없다. 통합된 표면 위에서 혹은 검은 구멍의 소용돌이 위에, 각각이 다른 것을 영속적으로 생각나게 하는 풍경 · 회화 혹은 음악의 몇 소절을 가지고 잉여성 속에 존재하는·얼굴은 더 이상 없다. 각각의 해방된 안면성의 속성은 풍경성 · 회화성 혹은 음악성의 자유로운 속성을 갖는 리좀을 형성한다. 이것은 부분-대상들의 수집이 아니라 살아 있는 블록이며, 줄기들의 접속하기이다. 그것(줄기들의 접속하기)에 의해 얼굴의 속성들이 미지적인 풍경의 속성을 갖는 실재적 다성성 혹은 다이어그램에 들어가고, 그것에 의해 절대적이고 긍정적인 탈영토화의 양에 따라 효과적으로 생산되고 창조된 회화 혹은 음악의 속성에 들어간다."(《천의 고원》 190)〔역주〕

44) 탐사적 머리는 얼굴 내지 안면성이 의미화와 주체화의 두 지층 사이에 있다는 것이고, 그 두 지층의 절대적 탈영토화와 결부된 것이다. 그리고 거기서 얼굴의 해체가 무엇인지를 다시 생각해야 한다. 그것은 한편으로는 의미화를 넘어서 일관성의 구도로, 강밀도의 연속체로, 기관 없는 신체로 나아가는 것과, 다른 한편으로는 주체화를 넘어서 사랑으로, 주체도 대상도 없는 사랑으로, 절대적 상생으로 나아가는 것이 교차하는 지대 어디일 것이다. 그것은 마주 선 사람에게 명령어를 방사하는 얼굴도, 공명을 야기하는 얼굴도 아니라, 일체의 분별을 떠나 그 모두를 다가오는 그대로 받아들일 수 있는 머리, 그 모두의 차이와 이질성을 있는 그대로 받아들일 수 있는 신체(머리), 애증을 떠난 마음으로 그 모두를 평온하게 해줄 수 있는 지혜를 가진 머리일 것이다.(《노마디즘 1》 585-6 참조)〔역주〕

의 중심점인 그리스도를 가진다)."(MP 369; 301) 그리고 탐사적 머리는 "더 이상 어떤 형식을 따르지 않는, 더 이상 어떤 윤곽을 형성하지 않는 선들을 가지고, 더 이상 어떤 풍경을 펼치지 않는 색채들을 가지며 (…) 얼굴들과 풍경들의 탈영토화"(MP 371-72; 301)를 활성화한다. 우리가 인지할 수 있는 것처럼 이런 기본적인 분류를 이용하여 리토르넬로의 주제들로 되돌아갈 수 있다. 다시 말해 원시적 머리는 질서의 환경 점과 대략적으로 대응한다. 그리스도-얼굴은 단일한 영토 영역에 재코드화되는 탈코드화된 환경 구성 요소들과 대응한다. 그리고 탐사적 머리는 외부로 영토를 펼치는 우주적 탈주선과 대응한다. 따라서 궁극적으로 각 기호 체제에 대한 얼굴 조직화의 특정한 양태들의 속성은 얼굴의 계치 속에 공존하는 세 가지 모멘트(신체적 코드화, 안면화된 **초코드화**, 형태 변환적인 탈코드화)의 기술보다는 덜 중요한 것 같다.

들뢰즈와 가타리가 설명하듯이 회화는 "신체성의 재활성화를 통해, 혹은 선들과 색채들의 해방을 통해, 혹은 동시에 두 가지 모두를 통해 결코 그것의 목표인 얼굴들과 풍경들의 탈영토화를 멈추지 않는다."(MP 370; 301) 신체성의 재활성화를 통해서 화가들은 원시적 체제의 양상들을 보장하지만, 그들의 창조적 실험 작업의 주된 방법들은 탐사적 머리와 얼굴-풍경의 형태 변환적인 탈영토화에 있다. 이러한 탈영토화는 다른 것-되기를 착수하고, 이런 의미에서 우리는 얼굴이 탈영토화하는 다른 것-되기를, 앞서 음악과 리토르넬로의 논의에서 직면했던 되기(여성-되기, 아이-되기, 동물-되기, 지각 불가능하게-되기)와 연결할 수 있다. 이런 점에서 회화는 모든 예술의 목표를 공유한다. "왜냐하면 글쓰기를 통해 우리는 동물이 되고, 색채를 통해 지각 불가능하게 되며, 음악을 통해 강렬하게 되고, 기억의 범위를 넘게 되며, 동시에 동물이 되고 지각 불가능하게 되기 때문이다."(MP 229-

30; 187) 그러나 예술 그 자체가 목표는 아니다. "그것은 단지 삶을 추적하는 선들을 위한 도구, 즉 모든 실재적 되기이고, 그것(모든 실재적 되기)은 단지 예술에서만 생산되는 것이 아니며, 단지 예술로의 도주하기, 예술 속에 피난하기로만 구성되지 않는 모든 능동적인 탈주이고, 예술 속에서 재영토화되지 않는 긍정적인 탈영토화이며, 비기표적이고 비주체적이며 얼굴 없는 지대들로 그것(긍정적인 탈영토화)과 함께하는 예술을 이끄는 긍정적인 탈영토화이다."(MP 230; 187)

《천의 고원》에서 들뢰즈와 가타리는 얼굴−풍경, 얼굴의 다른 것−되기, 그리고 비기표적이고 비주체적이며 얼굴 없는 지대들을 향하는 탐사적 머리의 운동과 같은 회화의 탈영토화에 대한 구체적인 예들을 거의 제시하지 않는다. 우리는 특정한 회화들의 확장된 검토를 위해서 들뢰즈의 《프랜시스 베이컨: 감각의 논리》로 전환해야 한다. 여기서 우리는 탐사−머리 데포르마시옹, 동물−되기, 지각 불가능하게−되기의 많은 예들을 발견할 것이다. 그러나 우리는 또한 재배열된 논의, 즉 얼굴과 풍경에 집중되지 않고, 힘과 감각에 집중된 논의를 확인할 것이다.

제5장

힘

프랜시스 베이컨의 그림들은 안면성의 역학에 대한 이상적인 예들일 것이다. 그리고 실제로 《프랜시스 베이컨: 감각의 논리》(1981)에서 들뢰즈는 베이컨의 대부분의 작품에서 아주 명료하게 나타나는 얼굴의 데포르마시옹에 대하여 검토한다. 들뢰즈는 베이컨이 "얼굴의 화가가 아니라 머리의 화가"라고 피력한다. 왜냐하면 머리는 신체에 속하고, 얼굴은 "머리를 가리며 구축된 공간적인 유기체"(FB 19)로서 기능하기 때문이다. 베이컨의 목적은 얼굴을 망가뜨리고, 머리를 얼굴 아래에 제시하는 것이며, 그것에 의해 머리를 변용적이고 강밀한 신체의 요소로 만드는 것이다. 베이컨의 얼굴 탈코드화는 얼굴에 표현되는 동물 특성들 속에서 발생한다. 그러나 들뢰즈는 주장하듯이 이러한 특성들은 형식적인 대응들 혹은 모방적인 재현을 통해 작용하지 않는다.[1] 더럽혀진 눈썹은 새날개, 비틀어진 코는 돼지의 코, 그리고 깊이 배인 웃음은 개의 주둥이를 닮은 듯하다. 그러나 이러한 동물 특성들은 인간과 동물 간의 식별 불가능성과 결정 불가능성의 지대들로

1) 신체의 변형은 머리의 동물적 특색이다. 그러나 얼굴의 모양이 서로 상응하는 것은 아니다. 얼굴은 그를 분해하고 지우며 그 위에 솔질하는 작업을 경험하고 나서 자신의 형태를 상실했고, 그 대신에 머리를 솟아나게 하였다.(《감각의 논리》 39 참조) 〔역주〕

인지되어야 한다. 그것들은 동물-되기의 예이고, 어떤 미지의 형상을 향하는 확인 가능한 실재물들의 예이며, 미지의 변형 과정에 관여하는 실험적인 탐사-머리 요소들의 예이다. 베이컨은 오히려 인간들을 동물들로 변환시키기보다는 인간들과 동물들의 결정 불가능한 공통 지대를 묘사한다. 들뢰즈는 그것을 살 혹은 고기와 같은 신체와 연결시킨다. 들뢰즈는 베이컨의 푸줏간 심상에 대한 강박관념적인 표현(동그랗게 말린 고기들, 갈비걸이들, 꼬챙이에 꿰인 허리 살들, 못 박혀 가지런히 나열된 몸통들)을 인간의 일반적인 동물-되기의 부분으로 인지한다. 고기는 동물과 인간에 공통적인 '사실'(fact; 베이컨이 가장 좋아하는 단어들 중 하나)이고, 뿐만 아니라 살과 뼈는 "구조적으로 그 자체들을 구성하기보다는, 국부적으로 서로 직면하는"(FB 20) 상태이다. 살에 대한 뼈처럼, 다시 말해 구조화하는 두개골이 가단적(可鍛的)인 살에 형식을 강요하는 것처럼 얼굴과 머리는 서로 대치한다. 고기에서 뼈는 더 이상 살에 대해 구조화하고 형성화하는 힘을 작용하지 않는다. 마찬가지로 베이컨의 초상화들에서 살의 유동하는 흐름들은 얼굴의 두개골 뼈대의 버팀력에 저항한다.

형상계

그러나 《프랜시스 베이컨》에서 들뢰즈의 주요한 주제는 얼굴이 아니다. 또한 그 책에서 그는 신체의 안면화에 대한, 혹은 얼굴과 풍경의 상호 작용에 대한 주제들을 제기하지도 않는다. 대신에 그의 관심은 세 가지 주제(재현의 문제, 힘들의 포착, 그리고 감각의 논리)에 있다. 들뢰즈가 첫번째 주제를 착수하는 중심은 베이컨이 인간 형상을 링·정사각형·평행 정육면체, 혹은 다른 한정적 형태에 배치하면서 회화 속에 그것을 일관되게 고립시킨다는 견해이다. 베이컨이 설명하

듯이 그의 목적은 '일러스트레이션'[2]을 피하고, 형상 속에 '사실의 질료'를 드러내는 것이다. 들뢰즈가 주장하듯이 베이컨의 문제(그리고 모든 화가의 문제)는 그가 그리는 여백의 캔버스가 결코 실제 여백이 아니라는 것이다. 그것은 이미지들로 가득 차 있다(그것들과 더불어 수많은 문화적 연상들, 흔해 빠진 상징들의 아름다운 장식, 평범한 의미들, 그리고 진부한 내러티브 등을 이끄는 상투적 이미지들이 존재한다). "형상화는 존재하고, 그것은 하나의 사실이고, 그것은 심지어 회화에 앞서 있다. 우리는 일러스트레이션인 사진들, 내레이션인 잡지들, 시네마 이미지들, 텔레비전 이미지들 등에 의해 공격당한다. 물리적이고 심리적인 상투적 표현들·평범한 지각들·기억들·환상들이 존재한다. 여기에 화가를 위한 매우 중요한 경험이 있다. 우리가 '상투적 표현'이라고 부를 수 있는 것들의 전체 범주는 시작하기 전에 이미 캔버스를 차지한다."(**FB** 57) 해결책은 추상을 기꺼이 받아들이고, 전적으로 재현을 포기하는 것이라고 우리는 생각할 수 있다. 그러나 베이컨은 다른 경로를 채택한다. 그는 형상화 없이 형상을 표현하려고 시도하는 과정, 즉 일러스트레이션과 내레이션의 상투적 표현들을 피하려는 과정과 장 프랑수아 리오타르가 '형상계'라고 명명하는 것을 표현하려는 과정을 채택한다. 들뢰즈는 리오타르적 개념의 모든 측면을 수용하지는 않지만, 들뢰즈가 '형상'에 대하여 진술하는 대부분은 리오타르의 분석에서 유래한다. 그래서 리오타르가 이런 개념을 개발한 방식을 간략하게 고려하는 것은 유용하다.

《담론, 형상》(1971)에서 리오타르의 주된 주제는 세계에 만연하는 구조주의의 텍스트화에 대항하는 것이고, 시각계가 코드들과 규칙화된 대립들 속에 동화될 수 없는 영역을 구성한다고 주장하는 것이다. 메를로 퐁티의 시각과 공간의 현상학적 분석을 이용하면서, 언어에서

2) 베이컨은 코드화된 재현을 일러스트레이션이라고 한다. [역주]

기표들의 관계들이 자기-충족적 체계에 의해 특징화되더라도, 리오타르는 언어가 언제나 외부 세계를 지시한다고 주장한다. 그러므로 우리는 언어 기호들과 그것들 서로간의 변별적인 관계들을 포함하는 의미 작용의 차원과, 언어가 외부 세계를 그 자체로 지시하고 그것으로 그 자체를 시각계로 펼치는 몸짓 차원인 자시 작용의 차원을 구별해야 한다. 따라서 리오타르는 현존하는 기호와 그것과 다른 부재하는 기호들의 대립은 단일한 시각적 공간에서 공-현존 대상들의 차이와는 근본적으로 다르다고 주장하면서, 언어 기호들의 변별적인 관계(의미 작용)들을 시각적 실재물들의 관계(지시 작용)들과 대비시킨다. 따라서 시각계는 지시 작용의 몸짓 차원을 통해 텍스트계에서의 전제조건이 되고, 그것에 의해 말은 상호적으로 설정되고 공-현존하는 대상들의 세계를 지시한다.

　그러나 이런 소쉬르적 구조주의에 대한 현상학적 비판은 단지 리오타르의 논의에서 예비적인 단계일 뿐이다. 왜냐하면 만약 리오타르가 시각계의 '진실'이라고 하는 것이 드러나게 되는 것이라면, 시각계는 그 자체로 검증을 필요로 하기 때문이다. 리오타르가 단언하듯이 시각계는 이성적 질서에서 재인되고 이해되고 동화되는 결과로, 그것의 진실은 상실된다. 왜냐하면 그것(시각계가 이성적 질서에서 재인되고 이해되고 동화되는 결과)에 의해 시각계는 코드화되고, '가독 가능하게' 되며, 텍스트화되기 때문이다. 그것의 진실은 단지 '사건'(event) 속에 나타나게 되고, 사건은 "추락으로서, 미끄러짐과 오류(라틴어로 lapsus 라고 하는 것)로서 그 자체를 표현한다. 사건은 현기증의 공간과 시간을 펼친다."(리오타르 135) 사건의 시간은 과거 · 현재 · 미래의 질서를 무시하는 시간이고, 진행되는 과거에 대한 그것(살아 있는 현재)의 '과거지향'(다시-당김)(retention)과 다가오는 미래를 향하는 그것의 '미래지향'(미리-당김)(protention)[3]을 의미하는 후설의 '살아 있는 현재'(présent vivant)(ibid. 152-55)의 근본적인 구조를 탈피하는 시간이다.

마찬가지로 사건의 공간은 메를로 퐁티의 '체험적 신체'(corps vécu)의 조직화된 차원성을 방해하고, 리오타르가 '형상적' 공간이라고 분류하는 탈조직화된 가시성의 차원을 드러낸다. 공간에 대한 **체험적 신체**의 전반영적(prereflective) 경험이라는 메를로 퐁티의 분석은 의식 단계 아래에 가시적인 영역을 드러내지만, 그것은 대상들이 재인되는, 그리고 방향 좌표가 일관적으로 구성되는 근원적 공간의 존재를 추정한다. 리오타르는 심지어 형상과 근거(ground)에 대한 형태심리학적(Gestaltist) 구분조차도 공간의 간접적인 합리화를 재현한다고 주장한다. 시각적 장은 일정하게 공간 속에 대상들을 규칙화하고 체계화하는, 그리고 대상들을 수정하고 대상들에 '좋은 형태'를 부여하는 눈의 조직적 운동을 조건으로 한다. "주의(attention)는 그것의 목적으로서 재인해야 한다. 재인하는 것은 단지 비교를 통해 나아간다. 눈은 여기저기 움직이고 익숙한 망을 구성한다."(ibid. 155) 눈 운동은 재인 가능한 공간을 구축하고, "시각적 장의 본질적인 이질성을 접근할 수 있는 것은 (…) 바로 운동의 중지를 통해서이다. (…) 보는 것을 배우는 것은 재인하는 것을 잊는 것이다."(ibid. 157)

근대 예술에서 리오타르의 형상계를 안내하는 사람은 파울 클레이다. 리오타르의 이론을 형성한 클레의 이론적 접근은 화가 앙드레 로트의 접근과 대조를 이룬다. 클레와 로트 모두에게 재현적인 예술은 세잔 이후 불가능하게 된다. 로트는 자연을 재현하는 유일한 대안은 자연 속에서 이상적인 기하학적 형태를 추상화하는 것이라고 주장한다. 클레는 "이해 가능한 세계를 재인 가능하게 구성하고 만드는" 불확실성을 반대하고,[4] "'인터-월드'의 불확실성 대신 다른 가능한 자연, 다시 말해 비가시적인 것을 가시적으로 표현하지만 주관적인 상

3) 후설은 과거의 것을 다시 당기는 의식 작용을 Retention, 미래의 것을 당기는 것을 Protention이라고 했다. 후설의 말처럼 현재 그 자체는 다시-당김(retention)과 미리-당김(protention)에 의해 하나를 이룬다.(《노마디즘 1》 606-607 참조)〔역주〕

상의 노예가 되지 않고, 창조를 확장하는 자연"(리오타르 224-25)을 채택한다. 리오타르의 분석에서 재현의 문제는 상투적인 표현들 중 하나일 뿐만 아니라 징후들 중 하나이다. 왜냐하면 클레가 보여주는 것처럼 디자인의 근본적이고 자발적인 요소는 환상과 강박관념에 가시적 형태를 부여하는 것이기 때문이다. 그러나 클레의 어린아이풍의 드로잉들에 대한 기술에서 우리는 작용중인 두 가지 힘을 확인한다. 한 가지는 욕망의 힘으로 그것은 환상과 강박관념을 재현하려고 노력한다. 나머지는 데포르마시옹의 힘으로 그것은 형태의 과장과 왜곡으로 재현적인 형태들을 아이러니컬하게 비판한다.

클레는 객관적인 외적 영역과 주관적인 내적 상상 영역 사이의 중간 지점인 '사이 세계'(Zwischenwelt), 즉 자연 세계이지만 보통의 경험에서 보이지 않는 세계("잠재적인(in potentia) 비가시적 자연, 예술을 통해 가시화하는 있음직한 세계"(리오타르 224))를 창조하기 위한 욕망을 진술한다. 클레의 사이 세계는 **능산적 자연**(natura naturans)으로서의, 고유한 세계를 구성하는 과정에서 힘과 에너지로서의 예술 세계이다. 리오타르가 설명하듯이 클레의 작품은 "창조가 창조된 자연에 우위에 있다는 사실과, 예술가가 창조의 결실을 계속적으로 생산하는 장소라는 사실을 증명한다. 자연과 예술은 창조의 두 영역이다. 그러나 후자는 전자에 어떠한 빚도 없다. (…) 클레가 진술하듯이 예술가는 수액이 올라가는 나무줄기 이상 아무것도 아니다. 그러나 나무가 맺은 결실은 우리가 결코 전에 본 적이 없는 것이다."(ibid. 237-38)

그러나 클레의 사이 세계는 단순히 대안적 영역만은 아니다. 그것은

4) "시각적 소재는 비가시적 힘을 포획해야 한다. 클레는 가시적인 것을 나타내고 재생산하는 것이 아니라 가시화하는 것이 문제라고 말했다. (…) 표현의 질료는 포획의 소재에 의해 대체된다. 포획되어야 할 힘들은 더 이상 대지의 힘들(대지의 힘들은 거대한 표현적 형식을 구성한다)이 아니라, 비물질적·비형식적·에너지적인 우주의 힘들이다."(《천의 고원》 342-43)[역주]

중대한 데포르마시옹을 통해 드러난 세계이다. 가시적인 것의 '진실'은 형태심리학적 형상과 근거의 '좋은 형태'에 의해, 후설의 '살아 있는 현재'에서 과거·현재·미래의 고착화된 시간적 연속에 의해, 그리고 메를로 퐁티의 **체험적 신체**에서 눈의 규칙적인 운동에 의해 덮여지고 감춰진다. 사이 세계는 '나쁜 형태'를 통해, 공존하는 통약 불가능한 순간과 시각을 통해, 그리고 이동하는 만곡·위상적인 뒤틀림·비조화적인 반전·팽창·수축·삭마(削磨)·이상 성장을 통해 그 진실을 밝힌다. 사이 세계 예술 작품의 구성 요소들은 관찰자의 눈과 신체에 작용하는 힘에 관여하고, 그 예술 작품은 "감성의 장에, 물론 관능성의 장에도"(리오타르 238) 위치하게 된다.

그러므로 리오타르에게 있어서 존재론적으로 다른 두 가지 공간이 존재한다. 두 공간은 재인 가능하고 코드화된 실재들의 텍스트적 공간과 형태 변형적인 무의식적 힘들의 형상적 공간이다.(리오타르 211) 형상적 공간은 규칙적인 차원성으로, 즉 고정된 상하·좌우·전후(전경과 배경)의 좌표로 표시되지 않는다. 그것의 대상들은 '좋은 형태,' 손쉬운 범주화 혹은 명명화에 저항한다. 그리고 그것의 시간은 사건의 시간이고, 과거·현재·미래의 연속적인 경계 설정에 자유로운 시간이다. 텍스트계와 형상계의 대립은 재현적인 예술과 비재현적인 예술의 전통적인 대립과 일치하지 않는다. 왜냐하면 추상화들이 최대한 통례적으로 구성된 구상 작품들만큼 '좋은 형태'의 정전들, 데카르트의 차원성과 재인 가능성(질서 정연한 기하학적 선과 형태)을 충실하게 따르는 것 같기 때문이다. 반대로 형상계는 추상적인 선의 굴곡에서처럼 인간 초상화의 데포르마시옹과 왜곡 속에서 용이하게 표현될 수 있다. 형상계는 그 자체로 재현 가능하지 않다. 오직 그것은 행동의 흔적만이 나타난다. 그리고 예술 작품의 기능은 형상계의 영향을 드러내는 것이고, 그것에 의해 객관적이고 체계화된 세계와 주관적인 환상 세계 사이에 사이 세계를 펼치는 것이다. 이런 사이 세계는 자기-

창조적인 **능산적 자연**의 자율성과 활동 에너지 장의 동력론을 가진다. 예술 작품을 통해 유희하는 형상계의 데포르마시옹적인 힘들은 직접적으로 눈에 투여되고 나서, 감지 가능한 것의 영역을 끌어들이고, 동시에 무의식의 작용을 발생시킨다.

리오타르는 형상계를 프로이트의 무의식과 연결하는 데 많은 노력을 기울인다. 이와 같은 기획에서 그와 들뢰즈는 의견을 달리한다. 그러나 리오타르가 형상계에 진술하는 대부분은 회화의 들뢰즈적 접근과 양립할 수 있다. 들뢰즈가 형상계의 개념을 전유할 때, 그 역시 구상 예술과 추상 예술에 대한 검토들을 재설정하기를 바라고, 감지 가능한 자율적 힘들의 공간을 묘사하기를 희망한다. 우리가 인지하듯이 들뢰즈는 형상계를 감각·감응, 그리고 물질적 힘들의 유희와 관련짓는 고유한 방식을 소유하고, 프로이트의 정신분석 혹은 통례적인 현상학의 이론적인 전제 조건들을 의존하지 않고 대략적으로 심리적 힘들과 물리-현상적 힘들이라고 명명할 수 있는 것에 관여하는 방식을 지닌다.

수축과 확장

리오타르는 형상계를 힘들의 에너지 공간으로 간주한다. 그러나 그는 정확하게 왜 이것이 사실인지를, 또한 어떻게 힘들이 감지 가능한 것 그리고 미학적인 것과 관련되는지를 지적하지 않는다. 이런 질문들은 들뢰즈에 의해 착수된다. 들뢰즈는 그 질문들을 심도 있게 의존하는 다른 출처, 즉 앙리 말디니를 통해 철저하게 접근한다. 말디니는 《시선 파롤 공간》에 수집된 주목할 만한 일련의 에세이들에서 리듬 이론에 대해, 그리고 감각 경험인 예술 작품과 세계에 힘의 역동적인 유희 사이의 관계를 설정하는 형식과 리듬과의 연관성에 대해 약술한다.

말디니의 주장들의 주된 지향점이 후설에서가 아닌 심리학자 에르빈 스트라우스에서 유래하지만, 그의 사고는 분명히 현상학적이다. 스트라우스는 《감각들의 의미에 대하여》(《감각들의 근원적 세계: 감각 경험의 옹호》로 1935년에 번역)에서 자신의 견해에 대해 광범위하게 설명한다. 스트라우스는 **지각**과 **감각**의 근본적인 차이를 단정하는데, 지각은 감각의 근원적이고 비이성적인 차원에 대한 간접적이고 이성적인 구성이라고 주장한다. 감각들의 근원적 세계는 우리가 동물과 같이 공유하는 세계이고, 주체와 대상이 발현하는 묘사만을 소유하고 영원히 생성하는 현시점(Here and Now) 속에서 세계와 함께하는 비반영적이고 비언어적인 존재이다.

감각 경험이 존재하는 현존(따라서 일반적인 감각 경험)은 주체와 대상으로 펼쳐지는 공-존재(共-存在; Mit-Sein)의 경험하기이다. 감지하는 주체는 감각을 가지지 않고, 오히려 그는 감지하기에서 처음으로 그 자신을 소유한다. 감각 경험 속에서 주체되기와 세계의 사건들이 펼쳐진다. 오직 무엇인가 발생한다는 점에서 나는 생성하고, 오직 내가 생성한다는 점에서 무엇인가가 (나에게) 발생한다. 감지하기의 현시는 객관성에 속하지 않고, 또한 주관성에도 속하지 않는다. 하지만 반드시 양쪽 모두에 속한다. 감지하기에서 자아와 세계는 감지하는 주체를 위해 동시적으로 펼쳐진다. 감지하는 존재는 그 자신과 세계, 세계 속의 그 자신, 그리고 세계와 함께하는 그 자신을 경험한다.(스트라우스 351)

따라서 이런 근원적 감각 경험에서 후설의 지향성이 존재할 수 없다. 왜냐하면 그런 의도를 지닌 채 완전하게 묘사되는 주체가 존재하지 않기 때문이다. 동일하게 구성된 공간과 시간은 존재할 수 없다. 왜냐하면 이것들은 주체가 주변 환경에서 분리되는, 그리고 공간-시간이 좌표의 추상적이고 비원근적인 체계에 따라 경계가 정해지게 되는

세계, 그 세계의 개념적인 객관성을 필요로 하기 때문이다. 스트라우스의 견해에서 감각과 운동은 분리될 수 없다. 그러므로 감각의 시간은 영속적인 현시의 생성(되기)의 시간이다. 감각의 공간은 원근적이고 이동하는 지평선에 의해 묘사된 주변 환경(Umwelt)이다. 펼쳐지는 원근과 지평선을 가진 우주는 우리와 함께 움직이지만, 우리는 우주의 움직임만큼 우주 **속에서** 움직이지 않는다. 왜냐하면 우리의 여기 (Here)는 시간을 횡단하여 변형하기 때문이다. 감지하기는 "언제나 세계와 자아의 극들을 향하는 펼침이다."(스트라우스 202) 그러나 결코 완성되지 않는 펼침이고, 진행중인 결합과 분리의 과정이며, 그것에 의해 자아와 세계는 상호적인 운동과 상호 작용으로 소통한다. 그러므로 감각은 '내부'도 아니고, 또한 '외부'도 아니다. "신체는 자아와 세계 사이의 중개인이고, 그것은 완전히 '내부'에 속하지 않으며, 또한 '외부'에도 속하지 않는다."(스트라우스 245)

스트라우스는 **지리학**의 공간과 **풍경**의 공간 대조를 통해 지각과 감각의 차이를 상세하게 설명한다. 그가 진술하듯이 지각 세계는 "보편적인 객관적 공간과 보편적인 객관적 시간 속에 고정되고 불변적인 속성들을 가지는 사물들의 세계이다."(스트라우스 317) 지리학적 공간은 지각적이고, 지도의 공간이며, 좌표의 체계와 불특정적인 원근의 체계를 가진다. 정반대로 풍경은 감각적이고, 우리가 움직이는 것처럼 우리와 더불어 끊임없이 움직이는 지평선에 의해 둘러싸인 원근적인 세계이다. 우리는 아주 어렵게 풍경을 지리학에서 분리한다. 왜냐하면 개념적 지각은 세계와 관계를 가지는 우리 일상 생활의 부분이기 때문이다. 그러나 풍경화에서 스트라우스는 감각의 세계로 이르는 출입구를 발견한다. "풍경화는 우리가 보는 것을, 예를 들면 우리가 한 장소를 바라볼 때 인지하는 것을 묘사하지 않는다. 하지만 (그 역설은 피할 수 없다) 풍경화가 멀리 이동된 것처럼 존재할지라도, 그것은 비가시적인 것을 가시화한다. 위대한 풍경들 모두는 시야적인 특징을

가진다. 그러한 시야는 가시화되는 비가시적인 것의 결과이다."(ibid. 322) 이러한 풍경 속에서 우리는 펼쳐지는 자아-세계의 **공동 세계**(Mitwelt)에 접근하고, 펼쳐지는 자아-세계는 주체와 대상의 분명한 차별성을 알 수 없다. 그러므로 "우리가 더욱 그것을 흡수하면 할수록, 우리는 더욱더 그것 속에서 우리 자신을 상실한다."(스트라우스 322)

말디니가 규명하듯이 비가시적인 것을 가시화하는 스트라우스적 풍경의 특징은 "예술이 가시적인 것을 표현하지 않고, 가시적으로 표현한다("Kunst gibt nicht das Sichtbare wieder, soudern macht sichtbar")"(클레 1961, 76)는 클레의 의견과 상당히 유사하다. 말디니는 모든 예술은 풍경과 같고, 감각의 비가시적 세계를 가시화하는 수단이며, "우리가 결코 기대하지 않는, 그러나 이미 그곳에 존재하는"(말디니 152) '실재계'라고 주장한다. 말디니가 인지하듯이 스트라우스의 분석은 칸트를 통해 알 수 있는 '미학'의 두 가지 의미(《순수 이성 비판》에서 감각 경험으로서의 미학, 《판단력 비판》에서 예술 영역으로서의 미학)의 관계를 분명하게 한다. 그것(스트라우스의 분석)은 또한 재현의 양태로서 혹은 개념들을 표현하는 수단으로서 예술을 다루는 일반적 경향에 대항한다. 왜냐하면 스트라우스적 감각의 영역에서 완전한 묘사로 재현할 대상도 없고, 표현할 분절 가능한 개념도 없기 때문이다. 그러므로 구상 회화 혹은 데생에서조차도 "이미지의 본질적인 기능은 모방하는 것이 아니라 나타나는 것"(154-55)이고, 그것의 출현은 감각의 가시화하기로서 그것의 발생이다. 따라서 말디니가 결론짓듯이 미학적인 것(두 의미 모두에서)은 **무엇**이 아니라 **어떻게**와 관련이 있고," (137) 재현된 대상의 무엇이 아니라 **스타일**의 방법이고, 그것은 "재현하지 않고 의미화한다"(131)고 결론짓는다.

말디니는 **형식**과 **리듬**의 견지에서 스타일을 특징화시킨다. 그리고 바로 이런 개념들을 통해서 그는 스트라우스적 감각이 예술 작품 속에서 '나타나는' 방식, 혹은 그 자체를 발현하는 방식에 대해 상세하

게 설명한다. 예술은 담론이 아니다. 그러므로 그것은 기호들이 아닌 형식들에 의해 만들어진다. 앙리 포시옹이 진술하는 것처럼 "기호는 의미화하고, 형식은 그 자체를 의미화한다("Le signe signifie, la forme se signife")."(말디니 131 인용) 그러나 말디니는 형식에 의한 정적인 형태 혹은 일련의 고정된 관계들(분명히 말디니에게는 부적절한 형식의 개념들)을 의도하지 않는다. 왜냐하면 감각 경험의 감적인 소통은 운동과 분리될 수 없고, 감각의 영역에서 완전히 분절된 대상들은 존재하지 않기 때문이다. 오히려 형식은 자연 발생적인 출현의 과정으로서, 자체-형태화하는 과정으로서 역동적으로 이해될 것이다. 예술 작품의 발현, 즉 그것의 '출현'은 형식을 가지는 것이고, 그것은 "형식 그 자체에 대한 형식의 갑작스러운 치솟음(surgissement)이다."(ibid. 132) 클레가 진술하듯이 작품은 방식이다("Werk ist Weg")(작품은 그것의 발생과 형성화의 과정이다). 그러므로 "형식의 활동은 한 형식이 그 자체를 형성하는 것이다. 그것은·그것의 자연 발생이다."(말디니 155) 그리고 리듬은 이런 자체-형태화하는 활동이 펼치는 양식이다. "형성화에서 그리고 동일물로 회귀하는 영속적인 변형에서 이런 형식의 의미는 정확히 리듬의 의미"(ibid. 157)이다.

말디니는 형식의 발현에서 세 가지 모멘트를 확인한다(카오스적인 감각 세계의 현기증 나는 폭로, 무한한 형태들을 향하는 요소들의 수축적 응축, 그리고 그 형태들을 분해하는 힘들과 전체 구성 요소들 중에 감적인 소통을 설정하는 힘들의 확장적 분출). 첫번째 모멘트는 스트라우스가 제시한 견해로서 인간이 감각 세계와 지각 세계 양쪽 모두에 정주한다는 것이고, 객관적인 공간과 시간의 지각적 좌표 없이 동물적인 감각 세계를 직면하는 진기한 경험을 가질 때 우리는 당혹스러움을 느낀다는 것이다. "미광, 어둠, 혹은 안개 속에서 나는 여전히 풍경 속에 존재한다. 나의 현존 위치는 다음의 근접한 위치에 의해 여전히 결정된다. 나는 여전히 움직일 수 있다. 그러나 나는 **어디에** 내가

있는지를 더 이상 알 수 없고, 나는 파노라마적인 전체 속에서 나의 위치를 더 이상 결정할 수 없다. 지리학은 더 이상 풍경에서 개발될 수 없다. 우리는 길을 벗어난다. 인간으로서 우리는 '내버려진'(버림받은(verloren)) 것을 느낀다."(스트라우스 319) 따라서 공통감적인 시간과 공간 표지들의 세계가 결합하기를 중단할 때 미학은 전위(轉位)의 순간에서, 현기증의 예기치 않은 경험에서 기원을 가진다. 말디니가 설명하듯이, 세잔이 가스케에게 "이 순간 나는 캔버스와 함께하는 사람이다(말디니가 언급하듯이 그려진 캔버스가 아닌 그려지게 될 세계). 우리는 '무지갯빛 카오스'(iridescent chaos)이다. 나는 나의 모티프 앞에 온다. 나는 그곳에서 나 자신을 상실한다. (…) 우리는 생성한다"(말디니 150)라고 진술했을 때 우리는 세잔보다 이런 순간을 더욱 만족스럽게 기술할 수 없다. 감각의 익숙하지 않은 영역은 '무지갯빛 카오스'이고, 세잔이 다른 곳에서 진술하는 '심연'이다. 또한 그것은 창조를 향한 펼침이다. 클레의 해설처럼 카오스는 '비개념'(Unbegriff), 다시 말해 "어디에도 현존하지 않는 무엇(없음의 있음)" 혹은 "어디인가 현존하는 무(있음의 없음)"(클레 I, 3)이다. 그것의 도식적 상징은 검은색도 흰색도 아닌, 차갑지도 따뜻하지도 않고, 높지도 낮지도 않은 회색 점이고, "비차원적인 점, 차원들 사이의 점"이다. 그 자체로 점은 불모지이고 비생산적이다. 그러나 놀랍게도 점은 "질서의 영역으로 도약한다."(클레 1961, 4) 우주선(宇宙線)이 약동하기 시작할 때 이러한 독창적인 도약은 카오스의 발아적인 순간이다.

　예술품은 이런 독창적인 도약 없이 결코 존재하지 않을 것이다. 그것과 함께 수축적 응축의 두번째 모멘트가 발생한다. 세잔이 진술하듯이 이런 접속에서 '완고한 기하학'과 '대지의 척도'가 그 자체를 단언하기 시작한다. "천천히 지질층이 내 앞에 나타난다. (…) 모든 것이 곧게 떨어진다. (…) 나는 풍경에서 나 자신을 분리하기 시작하고, 풍경을 보기 시작한다."(말디니 150) 스트라우스가 주장하는 것처럼 감

각 세계는 "세계와 자아의 극들을 향한 펼침"(스트라우스 202)이고, 감지하는 존재는 "통일되고 분리될 때에만 그것과 연관"(ibid. 197)된다. 세계로부터 이런 수축적 분리는 결코 감각 속에서 완전하지 않다. 그러나 정의 가능한 형식들이 생성되기 시작하는 이 중대한 때에 주체와 대상들은 자아와 세계의 극들로 펼쳐지기 시작한다. 이런 단계에서 혼란스러운 카오스가 다양하게 가능한 세계에서부터 특정한 발생선이 출현하고, "거의 예측 불가능하게 필연적인" 공간과 시간의 리듬적 분절이 나타난다. "가능한 천 가지 중에서, 그것이 **올바른 선**(ligne juste)이고, 그 선의 실재성은 모든 다른 것들의 가능성을 제거한다."(말디니 166)

그러나 출현하는 형식들과 정의 가능한 대상들의 '완고한 기하학'은 곧 세번째 운동, 경계가 정해진 존재들이 산산조각 나고 분해되는 확장적 팽창에 의해 반격당한다. 스트라우스가 감각의 '통일화'라고 부르는 것이 발생하고, 무아경의 전달 속에 **공동 세계**(Mitwelt)를 배치하는 봉합이 일어난다. 세잔은 "영혼의 발산·외양·빛의 신비 (…) 색채! 영묘하고 채색된 논리가 갑자기 완고한 기하학을 대신한다. 지질층, 예비적 노동(준비 작업), 디자인의 순간 등은 격변에서와 같이 붕괴되고 산산조각 난다"(말디니 185)라고 말한다. 이런 순간에 세잔은 그가 "세계의 순결함을 호흡한다"(ibid. 150)라고 진술한다. 그가 언급하듯이 인간은 "부재하지만 풍경 속에 어디든지 존재한다."(ibid. 185) 세잔이 마부에게 무아경인 상태로 "보아라, 저 푸른색을! 소나무 아래의 푸른색을"(ibid. 138)이라고 환호할 때, 그는 둘러싸는 세계를 통일하는 감적인 소통을 몸짓으로 나타낸다. 말디니가 인지하듯이, 마찬가지로 반 고흐가 "이번 여름의 황갈색 음표에 도달하려는" 노력을 표현하려고 할 때 그는 음악적 은유를 사용한다. "왜냐하면 이런 노란색 속에서 세계가 울리기 때문이다. 그리고 이런 노란색 속에서 반 고흐가 대상들이 아직 결정화되지 않은 세계에 정주하는, 그리고 그가

상승하는 현기증의 리듬에서 소통하는 세계에 정주하는 결과로 세계 가 울리기 때문이다."(ibid. 137)

생성적인 카오스에서부터 유래하는 영속적인 출현에서 수축과 확장 의 상호 유희는 형식의 시간, 형식의 **리듬**을 발생시키고 "형성화의 형 식, 다시 말해 동일한 것으로 회귀하는 영속적인 변형의 형식"(말디니 157)의 시간을 발생시킨다. 말디니가 진술하듯이 리듬은 율동적 흐름 (cadence) 혹은 박자와 혼동되지 않는다. 왜냐하면 형식의 리듬은 외부 시간의 척도에 의해 조정되지 않기 때문이다. 말디니는 리듬 시간을 불 레즈의 무정형적이고 비박절적인 '매끄러운' 시간, 다시 말해 표준화 된 박으로 표시되지 않는 시간[5]과 연관시킨다. 언어학자 구스타브 기 욤의 저작을 인용하면서 말디니는 형식의 리듬을 "형식이 함축된 시간 의 분절"(ibid. 160)[6]로 정의한다. 예술 작품에서 형식의 자체-형태화 하는 활동을 통해 유희하는 수축적 리듬과 확장적 리듬은 고유한 시간 틀을 창조한다. 그리고 예술 작품을 경험할 때 우리는 그것의 형식이

5) "불레즈는 음악에서 템포와 비템포를 구별한다. 음가에 근거한 형식적이고 기 능적인 음악의 '박절적인 시간'과 역동성에서 속도 혹은 차이만을 가지는 부유하는 음악의 '비박절적인 시간'으로 구별한다."(《천의 고원》 262)〔역주〕

6) 들뢰즈는 말디니처럼 기욤의 동사 시제 이론과 그의 '함축된 시간'의 개념을 특히 《차이와 반복》과 《천의 고원》에서 이용한다. 기욤은 동사들의 시간 체계 연구 에서 전개된 시간과 함축된 시간 사이를 구별한다. 그는 시제가 사건들 외부에 존재 하는 객관적인 시간 프레임(과거·현재·미래) 속에 사건들의 위치를 포함한다고 지 적한다. 이런 시간 프레임은 전개된 시간을, 혹은 기욤에 대한 한 주석자가 "우주적 시간"(휴슨 26)이라고 제안하는 것을 포함한다. 정반대로 (동사의) 상(相)은 사건에 내 부적인 시간 관계들을 포함한다. "나는 노래할 것이다"(I will sing)의 미래적 상, "나 는 노래 부르고 있다"(I am singing)의 진행적 상, 그리고 "나는 노래 불렀다"(I have sung)의 회상적 상, 모두는 현재 "나는 노래한다"(I sing)와의 관계에서 설정된다. 그 러나 같은 상들은 과거 "나는 노래했다"(I sang)(미래적인 "나는 노래했을 것이다"[I would sing], 진행적인 "나는 노래하고 있었다"[I was singing], 회상적인 "나는 노래 불렀 었다"[I had sung])와의 관계로 지정될 수 있다. 상들의 시간 관계들은 '함축되거나' 혹은 사건 속에 감싸이게 되고(그러므로 휴슨(Hewson)의 정의는 '사건 시간'이다), 전개 된 시간의 시간 좌표에 본질적으로 독립적이다.

함축된 시간에, 공통감적인 좌표 외부의 영속적인 현시에 관여한다.

분명하게도 말디니의 견해는 많은 점들에서 리오타르의 견해에 수렴한다. 두 사람 모두가 시각계의 비담론적인 본성을 강조하고, 현상적인 분석에서 비코드화된 가시성의 영역이 공간-시간에 참여하는 것을 확인한다(비록 말디니는 선지향적인 스트라우스의 **공동 세계** 틀을 채택하고, 리오타르는 차원적으로 규칙화된 **체험적 신체**의 전제들을 거부하여 각자가 현상학의 특정한 경향들과 거리를 두지만). 두 사람 모두가 회화를 비가시적인 것의 가시적인 표현으로, 고유한 시간(리오타르의 '사건'의 시간, 말디니의 영속적인 현시에서 형식의 리듬적인 펼침이 '함축된 시간')을 가진 채 카오스적 현기증을 유도하는 '진실'의 순간으로 인지하고, 예술 작품의 발생과 자체-형태화의 자율성을 강조한다. 리오타르는 **능산적 자연**으로서의 '사이 세계' 예술 작품을 논하고, 말디니는 형식의 자연 발생과 자체-형성화를 논한다. 리오타르는 회화로 가시화되는 비가시적인 것을 프로이트 무의식과 연관시키고, 말디니는 그것을 스트라우스적 감각의 감적인 세계와 동일시하지만 두 사람 모두가 회화를 힘의 역동적인 발현과 관련시킨다. 우리가 인지할 수 있는 것처럼 부분적으로 들뢰즈의 전략은 힘을 주제화하고, 리오타르의 형상 데포르마시옹을 스트라우스적인 감각의 수축적 리듬과 확장적 리듬에 관여하는 수단으로서 간주하는 것이다. 그리고 만약 리오타르와 말디니에 대한 들뢰즈의 종합적인 전유에 정당화가 필요하다면 그것은 회화에 대한, 그리고 힘과 회화의 관계에 대한 프랜시스 베이컨의 설명에서 발견될 것이다.

사실의 잔혹성

데이비드 실베스터와의 일련의 인터뷰에서 프랜시스 베이컨은 그림

을 그리는 동안 '일러스트레이션' 혹은 시각적 내러티브를 피하기 위한, 그리고 강밀한 감각을 신경에 부여하기 위한 욕망을 반복적으로 논한다. "사실상 당신은 직접적으로 전달하는 회화와 일러스트레이션을 통해 전달하는 회화 사이의 차이를 분석할 수 있는가? 이런 문제를 설명하는 것은 매우 어렵다. 그것은 본능을 다루는 것이다. 어떤 회화가 신경 체계 위에 직접적으로 마주치는 이유를, 다른 회화가 당신에게 뇌를 통하여 장황하고 통렬한 비난의 스토리를 말하는 이유를 아는 것은 아주아주 면밀하고 어려운 일이다."(실베스터 18) 회화가 신경과 접촉할 때 그것은 베이컨이 '사실'이라고 명명하는 것을 표현한다. 사실이라는 용어는 감각의 주체적인 본성에 반대되는 것으로서 객관적인 본성을 강조한다. 왜냐하면 베이컨이 원하는 것은 내적 상태를 표현하는 것보다는 오히려 "이미지의 힘"(ibid. 126)을 끌어들이는 것이기 때문이다. 그러므로 일러스트레이션 형식과 비-일러스트레이션 형식을 대조할 때, 그는 "일러스트레이션 형식은 지성을 통해 직접적으로 당신에게 형식이 무엇에 대한 것인지를 말하고, 반면 비-일러스트레이션 형식은 먼저 감각에 작동하고, 그 다음 천천히 사실로 다시 새어 나간다"(ibid. 56)고 진술한다. 이런 의미에서 회화는 '등록'의 형태이고, 일종의 보고이다. 그리고 베이컨이 추상 예술에서 그리워하는 것은 "보고가 없고, 화가의 미학적인 것과 그의 몇몇 감각들 외에는 아무것도 없다"(ibid. 60)는 것이다.

　하지만 사실은 의도적으로, 또한 의식적으로 표현될 수 없다. "내가 언제나 분석하려고 시도하는 것들 중 하나의 것은, 만약 당신이 원하는 이미지의 형성이 비이성적으로 행해진다면, 당신이 이미지를 실행할 수 있는 방법을 아는 것보다 한층 더 강력하게 이미지가 신경 체계로 다가오는 것 같다는 이유에서이다. 이성적으로 이미지를 처리하는 것보다 이런 방식에서 더 강렬하게 외형의 실재성을 만드는 것이 가능한 이유는 무엇인가?"(실베스터 104) 베이컨은 "사실의 신비가 비이성

적인 흔적들로 만들어진 이미지의 존재에 의해 전달된다"(ibid. 58)고
믿는다. 그의 노력은 그리는 동안 발생하는 사건들을 이용하는 것이
고, 그것에 의해 "가장 활기 있는 점에서 사실을 포착하기 위해 (…) 덫
을 설치하는"(ibid. 54) 것이다. 베이컨의 방법은 〈그림〉(1946, 뉴욕 현
대 미술관)(베인 자국이 많은 고기 앞에 어두운 정장을 입은 사람의 이가
드러나도록 방긋 웃어 입이 넓게 벌어져 있고, 뒤덮은 우산에 의해 얼굴
윗부분이 어둡게 가려진 그림)의 발상에 관한 설명에서 가장 분명하게
기술된다. 베이컨은 "들판에 내려앉는 새를 창조하려고 했다"고 설명
한다. 그러나 그는 "갑자기 내가 그렸던 선이 무엇인가를 완전히 다르
게 암시했고, 이런 암시에서 이 그림이 생겨났다. 나는 이 그림을 창작
하려고 의도하지 않았다. 그런 방식으로 결코 그것을 생각하지 않았
다. 그것은 다른 사건 위에 올라서는 하나의 연속적인 사건과 같았다"
(ibid. 11)고 말한다. 새가 우산을 암시했는지를 질문받았을 때, 그는 "그
것은 전적으로 감정의 다른 영역 속으로의 열림을 갑작스럽게 암시했
다. 그리고 나는 이런 것들을 창안했고, 점차적으로 그것들을 창조했
다. 그 결과, 새가 우산을 암시했다고 나는 생각하지 않는다. 그것은
갑자기 전체 이미지를 암시했다"(ibid. 11)고 대답한다. 다른 말로 이미
지의 발생은 재현의 유사성에 의해 진행되지 않는다. 오히려 사건은
자체-형성하는 활동의 경로를 밝힌다. 베이컨이 한 주제를 그리는 동
안 사용하는 무의식적인 흔적들, 간헐적으로 붓·누더기 혹은 스펀지
를 이용한 휘둘러치기, 산발적인 물감의 반점, 혹은 테레빈(turpentine)
튀기기 등 모두는 '이미지의 의지화된 분절'을 깨뜨리는 방식이다.
"그 결과, 말하자면 나의 구성이 아닌 그 자체의 구성 속에서 자발적
으로 이미지가 생성될 것이다."(ibid. 160) 이미지는 이미 착상된 계획
에 따라 개발되지 않는다. 왜냐하면 "당신이 알다시피 나는 정말로 나
의 그림들을 생각하지 않는다. 나는 형식들의 배치를 생각하고 나서,
형식들이 그것들 자체를 형성하는 것을 바라보기"(ibid. 136) 때문이다.

우리는 여기서 클레의 예술 작품에 대한 해석을 사이 세계의 **능산적 자연**으로서 인식할 수 있고, 말디니의 형식에 대한 해석을 자체-형성하는 활동으로서 인식할 수 있다. 자체-형성하는 활동에 의해 **올바른 선**(ligne juste)은 다양한 가능성이 제거되는, 그리고 하나의 발생 경로가 실재화되는 예측될 수 없는 필연성의 경로를 펼친다. 무의식적인 흔적들은 사건들이고, 창조의 우주선(宇宙線)의 **기원**(Ursprung)을 소개하는 클레의 회색 점과 같은 카오스의 우발적인 모멘트들이다. 베이컨은 이런 흔적들이 '일종의 그래프'(베이컨 인터뷰의 프랑스어판에서 그래프가 다이어그램으로 번역되었고, 들뢰즈는 다이어그램을 작품 속에 빈번하게 언급한다)로 기능한다고 진술한다.[7] 우리는 그래프에서 "모든 종류의 사실들의 가능성이 배치되어 있는 것을" 인지한다. "이것은 어려운 일이다. 나는 그것을 서투르게 표현하고 있다. 그러나 알다시피, 예를 들어 당신이 초상화를 생각한다면, 당신은 아마도 동시에 입을 어딘가에 배치시킨다. 그러나 갑자기 이런 그래프를 통해 그 입이 얼굴을 횡단하여 올바르게 작용할 수 있다는 것을 인지한다. 그리고 어느 정도 당신은 초상화에서 외관(외관을 매우 유사하게 만드는, 그러나 사하라 사막과는 차이를 가지는 외관)을 사하라로 만들 수 있음을 사랑할 것이다."(실베스터 56) 들뢰즈가 언급하듯이 비이성적·무의식적·우연적인 흔적들은 "기표적이지 않고, 또한 의미화하지 않는다. 그것들은 비기표적이다."(FB 66) 그것들은 "형상화의 시각적 세계 속에 다른 세계의 침입"(FB 66), 다시 말해 리오타르의 형상 데포르마시옹의 세계와 클레의 사이 세계 창조의 세계를 초래한다. 그래프 혹은 다이어그램은 "실제로 카오스이고, 격변이며, 또한 질서 혹은 리듬의

7) 다이어그램이란 회화에서 의미 작용을 하지 않는, 그리고 재현 기능을 수행하지 않는 흔적, 얼룩 또는 그 부분 전체를 말한다. 들뢰즈는 퍼스의 분류에 따라 이 다이어그램을 우선 언어적 기호 작용을 수행하는 것으로서의 상징이라는 코드적 기호와 구별한다.(《들뢰즈》 208-09 참조)〔역주〕

근원"(FB 67)이다.[8]

베이컨의 발아적인 카오스의 그래프들(벌어진 입에서 펼쳐지는 사하라 사막, 우산에 덮인 개인에게서 발생하는 내려앉는 새)은 구상적인 이미지들을 형상적인 이미지들로 변모시키는 수단이다. "나의 의도는 외관을 넘어서 사물을 현격히 뒤틀리게 하는 것이다. 그러나 그 뒤틀림을 외관의 등록으로 되돌리는 것이다."(실베스터 40) 들뢰즈는 그 외관을 세잔과 스트라우스의 '감각'과 동일시한다. 그리고 그것은 주체로 전환되는 하나의 얼굴을 가지고, 또한 대상으로 전환되는 하나의 얼굴을 가진다. "차라리 그것은 결코 얼굴들을 가지지 않는다. 그것은 분리될 수 없는 두 가지이다. 현상학자가 진술하는 것처럼 그것은 세계-에로-존재(being-in-the-world)이다. 동시에 나는 감각 속에서 생성할 뿐만 아니라 무엇인가가 감각을 통해 **도착한다**."(FB 27) 그러나 리오타르와 말디니처럼 들뢰즈는 감각에 대한 표준적인 현상학적 분석과 그 자신을 분리해야 한다. 리오타르가 주장하듯이 메를로 퐁티의 **체험적 신체**는 세계-에로-신체의 존재를 설명한다.[9] 그러나 그것은 너무 합리적이고, 너무 조직적이기 때문에 형상계의 불평형성을 설명할 수 없다. 그리고 말디니가 지적하는 것처럼 후설의 지향성은 스트라우스의 근원적 감각인 **공동 세계**와는 관계가 없다. 들뢰즈가 진술

8) 들뢰즈는 근대 회화의 다이어그램에 세 가지 접근을 확인한다. 추상, "그것은 심연과 카오스를 최소로 감소시키고"(FB 67), 그것으로 다이어그램을 하나의 코드로 대체한다. 추상적 표현주의, 그곳에서 "심연과 카오스는 최대로 전개되고"(FB 68), 다이어그램은 전체 캔버스를 대신한다(잭슨 폴록(Jackson Pollock)·모리스 루이스(Morris Louis)의 회화들에서처럼). 그리고 형상계, 그것은 베이컨에 의해 채택된 중간 과정이다. 베이컨은 자신이 그린 이미지는 "형상 그림과 추상화라고 불려지는 것 사이의 일종의 줄타기이다"(실베스터 12)라고 진술한다. 그는 추상화는 너무 지적이고 너무 주관적이며, 추상적 표현주의는 너무 감상적이라고 인지한다.(ibid. 94) "나는 회화를 그리는 데 대단히 규율적인 방법들을 사용하지는 않지만, 고도로 규율화된 회화를 좋아한다."(ibid. 92) "나는 매우 정돈된 이미지를 원하지만, 나는 그것이 우연히 일어나기를 원한다."(ibid. 56)

하듯이 감각은 "신체에 존재한다."(FB 27) 그러나 그것은 생명을 가진 신체 너머의 것에 의해, 그리고 "더 심층적이고, 생존 불가능한 역능(Puissance)"(FB 33)에 의해 횡단된다. 감각의 신체는 '기관 없는 신체'이다.[10]

들뢰즈는 그 용어를 앙토냉 아르토에서 받아들인다. 아르토는 "신체는 신체덩어리이다/그것은 홀로이다/그리고 기관들을 가질 필요가 없다/신체는 결코 유기체가 아니다/유기체들은 신체의 적들이다"(FB 33)라고 쓴다.[11] 《반-오이디푸스》(1972)에 처음 소개되고, 후에 《천의 고원》(1980)의 고원 6에 집중적으로 검토되는 주제인 기관 없는 신체는 들뢰즈의 신조어들 중에서 가장 많이 알려지고, 대단히 당혹스럽다. 기관 없는 신체는 어떤 의미로 다니엘 폴 슈레버가 경험한 정신분열적이고 환각적인 신체의 긴장증적 신체이다. 그는 "위 없이, 장 없

9) 세계-에로-존재는 세계에 속해 있으면서, 그러나 세계에 매몰되지 않고 세계를 소유하고자 세계로 향해 나아가는 인간의 실존적 초월 운동을 가리키는 메를로 퐁티 특유의 전문 용어이다. 여기서 세계에 속한다는 것은 세계에 의해 소유되어 있다는 뜻이기도 하지만, 그 이상으로 세계를 자기화해서 전유화하지 않으면 자기성이 상실되기에 세계를 부단하게 사냥하러 다닌다는 의미를 품고 있다. 물론 이것은 내가 세계에 소속되어 있어야만 가능하다. 따라서 세계의 소유는 세계의 귀속과 분리 불가능하다. 이러한 세계-에로-존재는 세계 내에서 머물러 정지하고 있는 데 그치지 않고 동시에 세계를 향해 초월하고 참여하며 위탁하는 끝없는 도주와 탈주의 운동을 내포하는 개념이다. 이 점에서 메를로 퐁티의 세계-에로-존재는 세계-내-존재와 일맥상통하지만, 메를로 퐁티는 세계 내에서 그렇지만 세계를 소유하지 않고서는 살아갈 수 없다는 점을 유달리 강조하기 때문에 하이데거의 세계-내-존재와 달리 세계-에로-존재로 번역한다.(《지각의 현상학》 692-3 참조)〔역주〕

10) 베이컨의 정형화된 얼굴과 알 사이에 있는 그림의 모습에서 명확한 표정을 갖던 얼굴을 알로 되돌리는 방식으로 만들어진 것을 알 수 있다. 이는 유기적 통일성을 갖는 것으로 간주되는 어떤 형상을 알이라는 기관 없는 신체로 되돌리는 것이다.(《노마디즘 1》 432-33 참조)〔역주〕

11) 체험된 신체의 한계로서의 유기체 너머에는 기관 없는 신체가 있다. 이것은 기관에 반대한다기보다는 우리가 유기체라고 부르는 기관들의 유기적 구성에 더 반대한다. 이 신체는 강밀한 신체이며, 기관을 가진 것이 아니다.(《감각의 논리》 75 참조)〔역주〕

이, 거의 허파 없이, 찢어진 식도를 가지고, 방광 없이, 그리고 산산이 조각난 늑골을 가지고 오랫동안 살았다"(AO 14; 8)고 보고한다. 그러므로 감각의 신체와 정신병적 신체를 연결시킬 때, 들뢰즈는 감각의 비이성적인 비정향성을 강조한다. 그러나 들뢰즈는《프랜시스 베이컨》에서 어느 정도 정신병과 광기를 넘어서 지시하는 개념과 힘·신체·형상계 사이의 관계를 제시하는 개념을 개발한다.[12]

힘

들뢰즈가 설명하듯이 기관 없는 신체는 기관이 없는 것이 아니라 유기화가 없다는 것이다. 그것은 기관을 소유하지만 **유기적 조직체**, 즉 조정되고 일체화되고 규제된 전체가 아니다. 외부 세계의 등록과 함께 작용하는 감각들(접촉하기·보기·듣기 등은 재인 가능하고 관리 가능한 환경에 대상들의 뚜렷하고 고정된 특징들을 조립하기 위해 결합한다)을 가지고 있다. 그것은 "진폭의 변화들과 일치하여 신체 면과 신체 역(閾; thresholds)을 더듬어 가는 파동에 의해" 횡단되고, "강밀하고, 강밀적이다."(FB 33) 들뢰즈는 기관 없는 신체를 생물의 실재물인 단

12) 베이컨의 초상에 대한 그림(《감각의 논리》에 92-94쪽에 세 종류의 그림 수록)에서 기관 없는 신체는 유기적 지층에 질료를 대주는 출발점이 아니라, 그 유기적 지층을 탈지층화하여 되돌아가는 어떤 목적지로 나타나고 있다. 세 개(또는 네 개)로 변형된 상이한 경로는 탈지층화를 통해 새로운 종류의 얼굴, 새로운 종류의 형상을 획득할 수 있음을 보여준다. 기관 없는 신체를 이룬다는 것은 바로 이런 것이다. 탈기관화하는 것, 기관으로서 할당된 고정성을 벗어나는 알로, 질료적 흐름으로 되돌아가는 것, 그것을 통해 다른 종류의 기관이나 형상으로 변형될 잠재적 능력을 획득하는 것은 기관 없는 신체의 목표가 되는 것이다. 하지만 그것은 그 자체가 목표는 아니다. 탈기관화된 신체의 표면에 새로운 흐름이 지나가게 하는 것, 그 표면에서 어떤 새로운 일이 발생하게 하는 것이 중요하기 때문이다. 따라서 기관 없는 신체는 목표지만, 또한 목표가 아니라고 할 수 있다.(《노마디즘 1》434 참조)〔역주〕

세포의 배와 연결시킨다. 배의 에너지의 준-안정적 분할들은 운동의 축들, 구배(句配)들, 그리고 잠재적 분할 지대들을 세포 분할의 한정된 위치로서 그것들 중 어느 하나를 고정하거나 혹은 결정하지 않고 윤곽을 그린다.[13] 기관 없는 신체의 축들, 지대들, 그리고 구배들은 매끄러운 난(卵) 표면에 흐르는 진동파의 진동을 이동시키는 것이고, 감각은 "신체, '변용적인 애틀레티시즘'(affective athleticism)[14] 그리고 외침-한탄에 작용하는 힘들을 가진 파장의 마주침과 같다."(FB 34) 따라서 감각은 "신체에 대한 힘들의 활동," "신체의 강밀적인 사실이다."(FB 34)

여기서 들뢰즈는 외부적 힘들과 내부적 감각들을 분명하게 구별하는 듯하다. 그러나 다른 부분에서, 그는 감각 속에서 "바로 동일한 신체가 감각을 부여하고 수용한다"(FB 27)고 진술한다. 그러므로 눈이 사과를 바라볼 때, 사과는 육체 눈에 작용하는 외부적 힘으로 수용되지 않을 것이다. 오히려 감각에서 사과와 눈은 기관 없는 신체의 부분이다. 그와 같은 것으로 로렌스가 '사과의 사과성'이라고 지칭하는 것을 이용하여 세잔이 사과를 그릴 때 그는 신체를 그린다.[15] 마지막으로 그 구별은 외부적 힘들과 내부적 감각들 사이에 존재하는 것이 아니라 비가시적 힘들과 가시적 신체들 사이에 존재한다. 왜냐하면 감각

13) 개구리의 발생 과정 모식도에서 알 수 있듯이, 각각의 분할된 표면은 거기에 주어지는 조건이나 자극에 따라 어떤 부분은 발이 되고, 어떤 부분은 머리가 되며, 또 어떤 부분은 배가 된다. 말 그대로 기관이 발생한다. 알은 하나의 신체이지만 아직 어떠한 기관을 갖지 않는, 기관화되지 않은 신체이고, 정확하게 기관 없는 신체이다.(《노마디즘 1》 428-29 참조) [역주]

14) 애틀레티시즘은 스포츠 혹은 다른 물리적 활동성을 훌륭하게 수행할 수 있는 능력과 적응성을 의미한다. [역주]

15) 세잔은 인상주의자 회화의 덧없고 공허한 본성을 반대하고, 감각에 대한 견고성, 즉 일정한 지속성과 무게의 필요성을 주장한다. 그러므로 들뢰즈가 진술하듯이 "인상주의자들을 넘어서는 세잔의 가르침, 다시 말해 감각은 빛과 색(인상)의 '자유' 유희 혹은 비육질화에 존재하지 않고, 대신에 그것이 사과의 덩어리일지라도 신체에 존재한다."(FB 27)

의 신체는 신체에 유희하는 비가시적 힘들을 가시화하기 때문이다. "그리고 이것(산의 포개지는 힘, 사과의 발아적인 힘, 풍경의 열적인 힘 등을 가시화하는 것)이 세잔의 천부적 재능(회화의 모든 수단들을 이런 과제에 복속시켰던 것)이지 않은가?"(FB 39) 사과의 발아적인 힘은 신체적 강밀도로 경험된다. 그러나 그 힘이 단순한 심리적 투영이 아닌 것처럼 사과는 인간 신체의 확장이 아니다. 감각에서 내부와 외부의 완전한 구별, 인간과 비인간의 완전한 구별은 없다. 스트라우스가 지적하듯이 감각은 주체와 대상의 극들로 펼치는, 그러나 결코 도달하지 못하는 **공동 세계**에서의 감적인 소통이다. 그러므로 발아적인 힘은 **사과**의 힘이고, 바라보는 주체의 힘이 아니라는 들뢰즈의 주장은 투영되고 환영적인 강밀도라기보다는 오히려 사실적인 강밀도이다.[16]

여러 작품, 특히 《천의 고원》에서 들뢰즈는 기관 없는 신체보다는 오히려 일관성의 구도(plane of consistency)에 대해 밝힌다. 그것으로 기관 없는 신체와 상식적인 인간 신체 개념을 혼동하는 오류를 피한다.[17] 그러나 《프랜시스 베이컨》에서 인간 형태들의 표현이 무엇에 관한 것인가를 베이컨이 제시할 때, 그 용어는 특히 유용하다. 들뢰즈가 진술하듯이 기관 없는 신체는 기관을 가지지만, **잠정적인** 기관, 변이적인 기능들을 가진 일시적이고 변하는 기관이다. 힘이 기관 없는 신체의 진동파를 마주칠 때마다 잠정적인 기관이 결정된다. "따라서 기관은 그런 마주침에 의해 결정될 것이다. 그러나 잠정적인 기관, 그것은 단지 파장의 이행과 힘의 활동이 지속되는 동안만 존속되고, 다른 곳에 배치되기 위해서 옮겨지게 될 것이다."(FB 34) 여기서 들뢰즈

16) "그 비가시적 힘은 가시화된다. 힘들이 필연적으로 우주적으로 될 때, 소재는 필연적으로 분자적으로 된다. 거대한 힘이 무한소적인 공간 속에서 작동한다. 문제는 더 이상 시작의 문제가 아니라 근거-정초의 문제이다. 그것은 이제 일관성 혹은 통합화(consolidation)의 문제이다"(《천의 고원》 343)라고 하며, 비사유적이고 비음향적인 힘들을 포착하기 위해 어떻게 소재를 통합화하고 일관성을 만들 것인가라고 질문한다.〔역주〕

는 회화와 히스테리 간의 기본적인 유사성을 확인하고, 19세기 히스테리 분류가 불확정적이거나 혹은 잠정적인 기관의 개념을 적절하게 예증하는 신체적 경험들의 특징들을 포함한다고 지적한다. 1) 비유기적이고 변화하는 마비, 지각과민, 감각 상실 2) 증상 형성에서 일시적 예방 혹은 지연, 기관의 다양한 기능에 대한 공포(먹는/호흡하는/마시는/구토하는 장치로서의 입) 3) 몽유병에서 힘들에 의한 신체의 전반성 발작(general seizure) 4) 유기적 조직체 **아래에** 존재하는 것처럼 히스

17) 일관성의 구도란 절대 속도, 절대 강도로서, 모든 되기를 향해 열린 절대적 극한이다. 이런 의미에서 되기란 이 일관성의 구도상에서 일반화될 수 있다. 변용되며 촉발하는 관계 속에서 특정한 감응의 형성이 바로 되기라는 것이다. 그리고 일관성의 구도에 근접한다는 것은, 혹은 좀더 높은 탈영토화 능력을 갖는다는 것은 좀더 자유로울 수 있는 능력을 갖게 됨을 뜻한다. 그것은 주어진 상태에서 벗어날 수 있는 능력을 의미하고, 되고자 하는 것을 잘할 수 있는 능력을 뜻하며, 하고자 하는 것을 관성이나 타성에서 벗어나 새로운 방향으로 바꿀 수 있는 능력을 말한다. 더불어 그러한 자유의 능력, 탈영토화 능력은 자신의 신체를 탈영토화할 수 있는 능력을 뜻하기도 한다. 한편 욕망의 배치와 탈영토화 정도는 신체를 파악하기 위한 두 가지 축을 이룬다. 이를 들뢰즈와 가타리는 경도와 위도라는 지도학적 개념을 빌려서 표현한다. 신체의 경도가 그것의 외연을 규정하는 외연적인 것이라면, 신체의 위도는 그것의 능력을 규정하는 내공적인(intensive) 것이다. 그리고 신체의 능력이란 신체의 강밀도이고, 최대 강도며, 또한 그 신체의 변환 능력 내지 탈영토화 능력이다. 이 강밀도라는 말은 1차적으로 경도보다는 위도를 표현하는 것이라고 할 수 있다. 신체의 능력이 강밀도의 분포를 바꾸는 것인 한, 그것은 위도상의 탈영토화 능력이라고 말할 수 있다. 이는 신체의 위도를 경도적인 형태로 치환할 수 있음을, 다시 말해 경도상의 변환 능력을 통해 신체의 능력을 정의할 수 있음을 의미한다. 이 역시 탈유기체화된 신체로서 기관 없는 신체라는 극한적 신체를 갖는다고 들뢰즈와 가타리는 보았다. 중요한 점은 충만한 신체로서 기관 없는 신체란, 혹은 일관성의 구도란 경도와 위도라는 두 가지 축에 따라 정의되는 신체의 극한이라는 것이다. 따라서 욕망이란 차원에서 속성을 달리하는 기관 없는 신체들의 집합이 강밀도의 연속체로서 기관 없는 신체와 하나의 동일한 것임을 이해하면, 경도적인 차원에서 신체의 극한과 위도적인 차원에서 신체의 극한이 하나의 동일한 것, 기관 없는 신체 내지 일관성의 구도라는 것이다. 이런 관점에서 신체의 경도와 위도라는 개념은 지층화된 신체를 기관 없는 신체상에서 경도와 위도로 표시되는 하나의 위치로 포착하려는 것이라고 할 수 있고, 그것을 통해 이 신체가 어디에 있으며, 어디로 가고 있으며, 어디로 가야 하는지를 포착하려는 것이라고 할 수 있다. 위도와 경도라는 두 개의 축을 통해 신체를 파악한다는 것이 일관성의 구도상에서 신체를 파악하는 것이다.(《노마디즘 2》 183-195 참조)〔역주〕

테리 환자가 거울 속을 바라보고, 이질적 머리 **내부에** 존재하는 것처럼 그 자신을 인지하면서 신체를 감지하는 자기 상환시 현상.[18] 이러한 히스테리의 잠정적인 기관은 우리가 베이컨의 인간 신체의 데포르마시옹에서(주둥이/입, 날개/눈썹, 으르렁거림/미소의 동물-되기에서, 다리의 구형 방울, 비틀린 등의 얼룩덜룩한 토크(torque), 펼쳐진 이마의 사하라 사막에서) 인지하는 것이다. 각각의 이러한 잠정적인 기관은 진동파를 만나는 힘의 위치이고, 비가시적 힘을 가시화하는 표현이다. 각각은 또한 "차이를 구성하는 단계를 둘러싸는"(**FB** 29) 감각의 영역이고, 그 자체 속에 단계마다의 강밀도 이행을 포함하는 되기의 영역이다. 이런 강밀도 단계들의 종합은 신체가 "생명의 역능"(puissance vitale)(**FB** 31)으로 포획되기 때문에 발생한다. 생명의 역능은 각 감각 기관을 뒤덮고, 전 신체 표면을 횡단한다. 이런 역능은 '리듬이고,' 그것(리듬)은 "각 감각에 그것이 통과하는 단계들과 영역들을 배치한다. 그리고 리듬이 한 곡의 음악을 통해 작용하는 것처럼 그것은 그림을 통해 작용한다. 그것은 수축과 확장이고, 내 주위의 닫힘 속에 나를 잡고 있는 세계이며, 세계로 펼치는 자아(moi)이고, 자체에게로 세계를 펼치는 자아(moi)이다."(**FB** 31)

들뢰즈가 리듬으로 의도하는 것은 베이컨 그림들을 구성하는 다양한 힘에 대한 분석을 통해 명료화된다. 들뢰즈는 베이컨의 구도들의 기본적인 요소들을 구조·윤곽·형상으로 분류한다(평평하고 단색 바탕(구조), 고립시키는 원·링·사각형·입방체(윤곽), 그리고 고립된 형태(형상)).[19] 세 가지 종류의 운동은 이들 기본적인 요소들을 촉발시키고, 세 가지 다른 힘들의 현존을 나타낸다. 바탕은 고립시키는 윤곽

18) 자기 상환시의 경우에 주체가 자기 앞에서 보는 사본은 언제나 몇몇 보여질 수 있는 세목에 따라 인식되는 것은 아니며, 그는 그것이 자기 자신이라는 절대적 느낌을 가지고, 그런 후에 자신의 사본을 보고 있다고 선언한다.(《지각의 현상학》 237 참조)[역주]

주위로 굽이치는 경향, 형상에 밀고 들어가는 경향, 그리고 어느 내러티브 연상과 '일러스트레이션' 연상으로부터 형상을 절단하는 경향이 있기 때문에 단색 바탕에서 형상까지 흐르는 운동이 존재한다. 여기서 베이컨은 고립의 비가시적인 힘을 가시화한다.(FB 42) 잠정적인 기관이 출현할 때, 동물-되기가 발생할 때, 그리고 가단적인 살이 뼈 골격을 횡단하여 몸부림칠 때 형상은 그 자체로 경련적인 운동들을 경험한다. 여기서 우리는 '데포르마시옹의 힘'을 인지한다. "그 힘은 형상의 신체와 머리를 제어하고, 머리가 그것의 얼굴을 흔들 때마다 혹은 신체가 그것의 유기체를 흔들 때마다 가시화된다."(FB 42) 그리고 형상이 형상 자체를 달아나려고 시도하는, 형상의 기관들 중 한 기관을 통해 그 자체를 벗어나서 단색 바탕에 재결합하려고 시도하는 운동이 있다. 비명 지르는 교황에 관한 베이컨 회화들에서 경련적인 신체는 비명 지르는 입을 통해 그 자신을 달아나려고, 한 기관을 통해 그 자신을 비우려고 시도한다. 〈세면대의 형상〉(1976, 카라카스 현대 미술관)에서 마치 구토하는 사람이 그 자신의 외부로 나가서 세면대 배수구로 탈주선을 추적하려고 하는 것처럼 세면대 위로 몸을 구부린다. "베이컨 회화들에서 전 시리즈의 경련들은 사랑·구토·배설물과 같은 유형의 결과이고, 언제나 평면 바탕, 실체적 구조를 재결합하기 위해 기관들 중에 한 기관을 **통하여** 그 자신을 달아나려는 신체이다." (FB 17) 그러므로 세번째 운동은 형상에서 바탕으로 통과하고, "분산의 힘"(FB 42)의 현존을 나타낸다. 고립시키는 윤곽의 기능은 데포르마시옹의 힘이 형상을 촉발시키는 막으로, 고립의 힘이 바탕에서 형상

19) "들뢰즈는 베이컨 회화의 일반적인 구도를 지적한다. 먼저 인물 같은 것으로 모습을 취하는 형상이 있다. 그리고 형상 주위에서 그것을 둘러싸고 있는 형태의 테두리가 존재한다. 마지막으로 평면성 그 자체를 강조하는 소위 아플라(단색조의 평면)라는 색면이 존재한다"((들뢰즈) 173)라고 설명하듯이, 여기서 윤곽은 형상을 둘러싸고 고립시키는 테두리이고, 단색 바탕(구조)은 평면성을 강조하는 아플라라는 색면이다. (역주)

으로, 그리고 분산의 힘이 형상에서 바탕으로 이동하는 막으로 역할을 한다.

구조·윤곽·형상의 기본적인 요소들을 넘어서 다른 힘들이 베이컨의 회화들에서 유희한다. 그는 종종 개인 형상들에 집중하지만, 사실 관계들보다는 오히려 형상들의 내러티브 관계들을 도입하는 위험을 언제나 감지하면서 다양한 포즈의 쌍들을 그린다.[20] 한 쌍에서 각 형상은 고유한 운동, 고유한 리듬적 진동을 가진다. 그리고 서로 마주 보는 두 형상을 배치하는 사실의 질료에서 우리는 진동과 진동의 관계, 진동들의 **공명**을 직면한다. 들뢰즈는 이러한 공명 관계를 형성하는 힘을 "결합의 힘"(forces d'accouplement)(FB 55)으로 분류한다. 그리고 결합의 힘은 고립, 데포르마시옹, 그리고 분산의 힘과 구별될 것이다. 어떤 의미로 공명은 두 가지 형상을 하나로 표현하고, 쌍의 관계를 단일한 사실의 질료로 간주한다. 그러나 짝지은 형상들 사이를 통과하는 리듬은 형상들 자체에 독립적이고, 자체의 고유한 초기 존재를 드러내는 또 다른 의미가 존재한다. 그리고 베이컨이 삼면화(triptychs)의 형상들 사이에 설정하는 관계들 속에서 그 자율적인 존재는 한층 더 강조된다.

베이컨은 연속적인 그림에서 이미지들을 인지하고(실베스터 84), 삼면화를 구성의 매력적인 형식이라고 인식한다. 또한 삼면화는 개별적 캔버스들의 상호적인 고립을 존속시키면서 그가 다양한 형상을 그리도록 허용한다. 들뢰즈는 삼면화에서 개별적 형상들이 다른 기능들을 가진다고 주장한다. 그 기능들은 메시앙의 '리듬적 인물' 과 관련이 있

20) "물론 수많은 위대한 회화들은 캔버스 위에 많은 형상들을 표현한다. 물론 모든 화가는 그것을 실행할 것을 희망한다. 그러나 그 일은 대단히 복합적인 단계이기 때문에, 하나의 형상과 또 다른 형상 사이에 이미 진술되고 있는 이야기는 회화 그 자체에서 다루어질 수 있는 모든 가능성을 삭제하기 시작한다. 그리고 이것이 엄청난 난점이다. 그러나 어느 순간에 누군가가 올 것이고, 많은 형상들을 캔버스에 배치시킬 것이다."(실베스터 23)

을 수 있는데(제1장 참조), "첫번째 인물은 '능동적'이고 증가하는 변화 혹은 확대를 가지며, 두번째 인물은 '수동적'이고 감소하는 변화 혹은 제거를 가지며, 마지막으로 세번째 인물은 '목격자'"(FB 48)이다. 어떤 규칙도 이들 리듬들의 배치를 규제하지 않는다(어떤 특권도 왼쪽, 오른쪽, 혹은 가운데 캔버스에 부여되지 않고, 삼면화에서 리듬들의 연속 혹은 양식은 어떠한 주파수와도 순환하지 않는다). 그리고 특정한 종류의 형상에 일정한 리듬 기능을 지정하도록 허용하는 체계는 없다. 하강과 상승, 확장과 수축, 나체와 옷 입은, 그리고 확대와 축소의 형상 대립들이 베이컨의 삼면화에서 확인될 수 있다. 그러나 대립의 양극은 능동적 리듬 혹은 수동적 리듬의 기능들을 드러낼 수 있다. 들뢰즈가 진술하듯이 활동적 리듬은 '추락'(chute)이지만, 그것이 한 단계에서 다른 단계로의 감각 이행이라는 의미에서 강밀도 0도에 반(反)하여 측정된다. 그러므로 "간단히 말해서 추락은 전개하는 것이다(축소에 의한 전개들이 있다). 추락은 정확히 능동적 리듬이다."(FB 55) 따라서 각 삼면화에서 한 그림이 '추락'의 장소를 정함으로써 능동적 리듬을 결정하고, 수동적 리듬의 기능이 나타내는 것에 대립하여 "감각에서 가장 살아 있는 것을 그리고 감각이 살아 있는 것처럼 경험되는 것"(FB 54)을 결정한다. 목격자 리듬의 경우, 그것은 능동적 리듬과 수동적 리듬이 비교될 수 있는 국지적이고 일시적인 리듬적 상수로 역할한다. 베이컨은 목격자의 역할이 분명한 형상들(카메라를 가진 개인, 관음자들(voyeurs), 한가한 구경꾼들)을 빈번하게 그리지만, 목격자 리듬은 목격자 형상의 리듬과 일치하거나 혹은 일치하지 않을 수 있다. 목격자 **리듬**은 일반적으로 수평적 요소(히스테리적인 웃음, 기댄 신체 혹은 일련의 신체들)이고, 그 요소의 운동은 "역행 가능하고," 음악적 의미로 회문 구조이고, 공간적 용어로 왼쪽과 오른쪽, 오른쪽과 왼쪽이 동일하다. 그러므로 들뢰즈는 능동적 리듬과 수동적 리듬을 다음과 같이 언급한다. "공통수 혹은 상수가 목격자 리듬에서 나타나는

동안에 각각(능동적 리듬 혹은 수동적 리듬)은 나머지 하나의 '역행'이고, 그 자체로 역행 가능하다."(FB 54)

　다양한 구성 요소가 다른 리듬적 기능들을 나타내기 때문에 "삼면화에는 거대한 이동성, 거대한 순환"(FB 52)이 존재한다. 그러나 본질적인 것은 능동적 리듬, 수동적 리듬, 그리고 목격자 리듬에서 "리듬 그 자체가 감각이 되고 형상이 된다"(FB 49)는 것이다. 삼면화에서 들뢰즈는 형상들이 주위 환경과 분리되고, 세 개의 캔버스를 확장하는 단색 배경 표면에 유영하는 것을 확인한다. 형상들의 관계들은 평면으로 투영되고 "동일한 색채 혹은 자연 빛에 의해 지배된다(pris en charge)."(FB 55) 관계들 자체는 단색 표면에서 발산되고, 단색 표면에 의해 생산된다. "이것이 렘브란트의 교훈이다. 리듬적 인물을 발생시키는 것은 바로 빛이다."(FB 56) 단색 바탕은 세 그림을 통합한다. 그러나 그것은 동시에 그림들 속의 형상들을 분리한다. 그러한 것으로 "그 형상들은 빛과 색채 속에서 최대한도로 분리된다. 선행하는 고립의 힘과 매우 다른 분리와 분할의 힘이 형상들을 제어한다."(FB 55) 삼면화의 배경은 들뢰즈가 다른 곳에서 '이접적 종합'(disjunctive synthesis),[21] 즉 일자와 다수자의 파라 논리적인(paralogical)[22] 혼합체라는 것을, 그리고 그 자체를 많은 구성 요소들로 나누고 분할하는 생성적 다양체/단일체라는 것을 설정한다. 그러므로 삼면화에서 "세 개의 캔버스는 분리되어 존속하지만, 그것들은 더 이상 고립되지 않는다. 캔버스의 틀 혹은 모서리는 더 이상 각각의 한정적인 통합이 아닌, 세 가지의 분배적인 통합을 지시한다."(FB 56)

　21) 이접은 '……든, ……든' 내지 '……이냐, ……이냐'로 표시되고, 배타적인 방식으로든(이성이냐 동성이냐) 포함적인 방식이로든(이성이든 동성이든) 선택적인 방식으로 결합되는 것이다. 〔역주〕
　22) 파라 논리는 논리 일반으로는 대립되는 명제이고, 불연속성을 가지는 명제들을 반대되지만 연속되는 논리로 증명하고자 하는 것이다. 〔역주〕

삼면화는 또한 우리에게 "시간의 인상"(FB 49)을 부여한다. 왜냐하면 관계들 그 자체가 캔버스의 주제가 될 때 우리가 인지하는 것은 운동의 형태, 다시 말해 형상들로부터 발산되고 형상들 사이에 통과하는 순수 운동이기 때문이다. 그러나 단색 바탕의 이접적 종합에서 신체들의 리듬적인 데포르마시옹에 의해 시간은 압축들과 탈주선 분산들을 고립시키는 개별적 신체들의 좌표를 잃어버린다. 아이온의 표류 시간, '탈구한' 시간, 앞서 메시앙에서 접했던 순수되기의 측정할 수 없는 무아경의 시간이 생성된다. "시간은 더 이상 신체들의 크로마티즘(chromatism) 속에 존재하지 않고, 단색적인 영원성을 통과한다. 그러나 만물들 사이에 사하라 사막의 거리와 아이온의 세기(世紀)(삼면화와 시간이 분리된 화판들)를 도입할 때, 시간은 만물들을 통합하는 광대한 공간-시간이 된다."(FB 56)

리오타르에게 있어서 형상계는 형상적인 것들의 데포르마시옹이고, 구성된 공간 속에서 재인과 준비된 포섭(subsumption)에 저항하는 '나쁜 형태'이며, 그것에 의하여 클레의 생성적인 카오스로의 출입과 무의식의 작용을 제공한다. 또한 들뢰즈에게 있어서 형상계는 코드화된 재현(베이컨이 일러스트레이션이라 부르는)의 상투적 표현들을 붕괴시킨다. 그러나 그것은 또한 뇌를 우회하고 신경에 직접적으로 작용하는 형상인 '사실의 질료'를 가능하게 한다. 이러한 사실의 질료는 세잔의 '감각'에 대응한다. 그리고 말디니는 근원적 감각의 **공동 세계**에 관한 스트라우스적인 개념을 통해, 우주의 카오스 혹은 심연에서 출현한 근본적인 수축적 리듬과 확장적 리듬의 개념을 통해 세잔의 감각 논리를 탐험한다. 들뢰즈는 감각의 **공동 세계**를 '체험적 신체'가 아닌 '기관 없는 신체'와 진동하는 표면에 '잠정적인 기관'을 결정하는 힘과 연관시킨다. 각각의 잠정적인 기관은 데포르마시옹의 위치이고, 형상의 카오스이며, 또한 캔버스의 발생을 위해 힘을 포착하는 기능을 갖는 그래프와 다이어그램이다. 베이컨의 회화에서 들뢰즈는 운

동들과 힘들의 복합적인 리듬들을 확인한다(배경에서 형상까지 흘러가는 고립의 수축적 힘, 다양한 '되기'를 유발하는 데포르마시옹의 확장적 힘, 탈주선의 상태에서 형상이 그 자체를 벗어나고 형상에서 단색 바탕까지 운동을 창조하는 분산적 힘, 두 형상의 사실 관계를 설정하는 결합의 힘, 마지막으로 능동적·수동적·목격자 리듬들이 자율적 존재에 도달하는 보편적인 색채와 빛의 장에서 형상들을 분할하는 분리의 힘).

들뢰즈가 보편적인 색과 빛의 분배적인 통합으로서 단색 바탕을 특징지을 때, 우리는 개별적 형식들의 '완고한 기하학'을 붕괴시키는 말디니의 확장적 모멘트의 메아리를 듣고, "캔버스와 세계의 확장 속에서 그리고 존재의 확장 속에서 색채의 팽창적인 분출의 (…) 두번째 모멘트"(말디니 185)의 메아리를 듣는다. 세잔이 진술하듯이, 이런 순간 "색채와 색채 속의 분명한 빛 외에는 아무것도 존재하지 않는다. (…) 태양을 향한 대지의 떠오름, 사랑을 향한 심연의 발산 외에는 아무것도 존재하지 않는다."(ibid. 185) 들뢰즈는 세잔의 전통 속에서 '위대한 색채주의자'로서 베이컨을 간주한다.[23] 그리고 우리가 다음 장에서 볼 수 있는 것처럼 색채, 근거와 형식의 관계, 그리고 회화사의 세잔의 위치 등에 대한 검토에서 들뢰즈의 중요한 관점은 말디니적 분석에 기초를 둔다.

23) 물론 '색채주의'의 개념은 적어도 "선 혹은 색채의 우선권에 대한 논의가 번성했을 때인 17세기 후반 마지막 사반세기로 거슬러 올라갈 수 있다. 좀더 진보적인 그룹(대개 낭만주의 경향의 화가들)이 색채의 감각적이고 감정적인 가능성들을 계발하는 동안, 신고전주의자의 소수 그룹이 지적이고 간결한 선을 옹호했던"(므라스 119) 19세기에 그 논의는 수정된다. 낭만주의 색채주의자들 중 들라크루아가 주목할 만하다.(므라스 119-123) 색채주의가 정확하게 수반하는 것에 대한 의문은 다음 장의 우리의 관심사이다.

제6장

색 채

세잔은 인상주의자들이 덧없이 지나가며 사라지는 주관적인 경험을 포착하기 때문에 그들을 비난한다.[1] 반면 그의 욕망은 "박물관의 예술 작품처럼 견고하고 지속 가능한 것"(세잔 121)을 창조하는 것이다. 유사한 경향에서 베이컨은 자신이 순간적인 감정의 단순한 표현 이상의 것을 추구한다고 진술한다. 왜냐하면 "이미지의 잠재성은 이미지가 지속하는 가능성에 의해 부분적으로 창조되기 때문이다. 물론 이미지가 더 오래 지속될수록 그것 주위에 감각을 축적한다."(실베스터 58) 어떤 의미로 견고성과 지속성의 문제는 형식과 구조의 문제이다. 말디니가 강조하듯이 세잔은 보편적 색채와 빛의 확장적 팽창뿐만 아니라 '완고한 기하학' 형식들의 수축적 응축을 재인한다. 또한 객관성의 문제, 감각을 보고하는 문제는 주관적인 것 이상이고, 세잔에 따르면 인간이 "부재하지만, 풍경 속에 어디에나 있는" 세계의 표현이며, 베이컨의 용어로 "사실의 질료"(matter of fact)의 등록이다. 세잔과 베이컨은 추상과 통례적인 재현 사이에서 형상의 중간 과정을 추구하는데, 세잔은 인상주의의 희미한 안개와 학술적 리얼리즘의 상투적 표현

1) 세잔이 인상주의자들에게 던진 두 가지 비난은, 보통 그들이 색을 처리할 때 혼동된 상태에 머무는 것과, 모네(Monet)와 같이 가장 훌륭한 인상주의자들도 순간적인 상태에 머무른다는 것이다.(《감각의 논리》 151 참조)〔역주〕

들을 피하고, 베이컨은 그 자신이 추상화의 이상화된 기하학적 형식들로서, 추상적 표현주의의 애매한 혼동으로서, 뿐만 아니라 '일러스트레이션'의 진부한 이미지들로서 간주하는 것들을 거부한다. 두 사람 모두가 감각과 외관의 진실을 추구한다. 그러나 들뢰즈의 분석에서 그들이 추구하는 유사성은 "비-유사한 방식으로"(FB 75) 존재한다.[2] 베이컨이 진술하는 것처럼 그는 자신의 초상화들을 "외관으로," 다시 말해 그를 더욱더 심오한 유사성으로 인도하는 비이성적이고 무의식적인 흔적들로 "변모시킨다."(실베스터 146) "그것은 우리의 희망대로 논리적 결과를 만드는 비논리적 방법이고, 비논리적 시도 방식이다. 우리가 완전히 비논리적 방식으로 그곳에 사물을 갑작스럽게 창조할 수 있다고 희망한다는 의미에서 사물은 완전히 실재적으로 될 것이고, 초상화의 경우에 사람으로서 재인 가능할 것이다."(실베스터 105) 세잔에게 있어서 형상계의 중간 과정은 '모티프'를 통해, 즉 감각과 "뼈대"(charpente)(세잔 211)의 견고성을 결합시키는 것[3]을 통해 진행된다. 베이컨에게 있어서 그래프 혹은 다이어그램은 사실의 질료를 비합리적인 유사성의 방식으로 전개한다. 들뢰즈는 형상계의 모티프 혹은 다이어그램이 지속 가능한 감각을 가능하게 하는 것이고, 그것에 의해 "기하학을 구체적으로 감지 가능하게 표현하는 것과 감각에 지속성과 명료성을 부여하는 것"(FB 73)이 동시에 가능하다고 단언한다.[4] 그럼

2) 닮음은 조작중에 해체되기도 하고 결과에 의해 변형되기도 한다. 닮음이 자신이 재생하도록 되어 있어 관계들과는 전혀 다른 관계들의 결과처럼 느닷없이 나타날 때, 그 닮음은 생산된 것이다. 즉 닮음은 전혀 닮지 않은 수단들의 산물로서 솟아오른다. 즉 닮지 않은 수단들에 의해 닮도록 한다.(《감각의 논리》153-55 참조)〔역주〕

3) 기하학은 뼈대이고, 색채는 감각이다. 모티프는 감각과 뼈대로 만들어진다. 모티프는 이 둘의 얽힘이다. 하나의 감각 혹은 하나의 시점은 모티프를 만들기에 충분하지 않다.(《감각의 논리》151 참조)〔역주〕

4) 베이컨은 감각은 지속적이지 못하고 명쾌하지 않지만, 뼈대는 더욱더 불충분하고, 추상적이라고 한다. 그래서 기하학을 감각적인 것으로, 감각을 지속과 명확함으로 가져가는 작업을 제시한다.(《감각의 논리》151 참조)〔역주〕

다이어그램은 어떻게 감각과 '뼈대'를 정확하게 결합시키는가?

유비적 변조

'뼈대'의 필요성과 '완고한 기하학'의 욕구에 대한 언급 속에서 세잔이 "원통·구·원뿔, 그리고 원근법 속에 배치되는 전체의 견지에서 자연을 취급하라"(FB 74)는 종종 인용되는 충고를 단순히 되풀이한다고 간주할 수도 있다. 그러나 들뢰즈는 만약 세잔을 추상화의 주창자라고 간주한다면(흔히 있는 일은 아니지만), 그것은 잘못된 해석이라고 주장한다. 왜냐하면 회화에 기하학을 활용하는 두 가지 방식, 디지털 방식과 유비적 방식이 있기 때문이다. 디지털 활용은 코드를 통해 진행된다(이런 경우에서 한정된 세트의 간결하고 분리된 형식들은 자연의 복합적인 형식들을 '번역[전사]하기' 위해, 혹은 형식 구성의 자율적인 요소들로 역할하기 위해 이용된다). 반면에 유비적 활용은 그렇지 않다. 그리고 세잔의 기하학 이용은 디지털이기보다는 유비적이다. 울음·한탄·한숨·속삼임·신음 등은 비코드화된 유비적 언어의 요소들로 기능한다고 주장하면서, 들뢰즈는 이런 구별을 분명하게 하기 위해서 우선적으로 유비적 언어와 디지털 언어의 개념들을 반대한다. 비코드화된 유비적 언어의 소리들은 코드화된 자연 언어의 통례적이고 분리된 유기화가 결여되어 있다. 이런 관점에서 우리는 일반적으로 "회화가 언어의 상태에 색채들과 선들을 제시하고, 그것이 유비적 언어이다"(FB 74)라고 말할 수 있다. 동물 울음들, 색채 표현들, 그리고 몸짓들은 의심할 바 없이 유비적 언어로서 자격이 있지만, 우리는 유비적인 것이 습득된 것보다는 선천적이라고, 혹은 그것이 자의적인 관례보다는 닮음을 통해 작용한다고 가정하지 않아야 한다. 물론 회화의 유비적 언어는 학습되어야 하고, 새소리들, 짝짓기 의식들, 양육

활동들 등은 선천적 유형들 못지않게 습득된다는 중요한 증거가 있다. 그리고 예컨대 인간의 자연 언어와 같은 코드들이 개념들을 의미화하기 위해 자의적 음소들을 활용하지만, 동물 울음들도 마찬가지로 그것들을 이끌어 내는 것과 결코 유사하지 않다는 점에서 자의적인 소리들이다. 유사성의 문제를 혼동시키는 것은 그것이 **생산적**이거나 혹은 **생산될** 수 있다는 점이다.[5] 빛이 사진 필름의 표면에 충돌하는 경우에서처럼, 그것(유사성)은 한 사물의 요소들이 직접적으로 다른 사물의 요소들 속으로 통과할 때 생산적으로 된다. 하지만 "유사성이 재생산할 책임을 부여받는 관계들과는 완전히 다른 관계들의 결과로서 갑작스럽게 나타날" 때 그것은 생산되는 것이라고 말할 수 있다.[6] "따라서 유사성은 비-유사적 방법의 잔혹한 생산물로 발생한다."(FB 75) 들뢰즈가 주장하듯이 세잔의 유비적 기하학의 활용은 비형상적이고 비코드화된다. 그리고 그의 회화들에서 우리가 확인할 수 있듯이, 표준 기하학 형식들에 대한 유사성은 생산적이지 않으며, 비유사적 방법에 의해 생산된다.

이렇게 생산된 유사성은 다이어그램에서부터 발생한다. 그리고 만약 다이어그램이 고도로 코드화된 실재물로 생각된다면 그것(다이어그램)은 역설적일 수 있다.[7] 그러나 들뢰즈가 주장하듯이 회화의 다이

5) 유사성이 모든 코드와 상관이 없을 때에도 그 닮음이 생산적인가 혹은 생산된 것인가에 따라 두 형태로 구분된다.(《감각의 논리》 154 참조)〔역주〕

6) 재생해야 할 관계들이 아무 코드도 없이 전혀 다른 관계에 의해 직접 생산된 경우이고, 다시 말해 닮지 않은 방법으로 닮도록 하는 것이다.(《감각의 논리》 154 참조) 〔역주〕

7) 들뢰즈는 다이어그램의 개념화에 대한 근원으로서 퍼스(Peirce)를 인정하고, 다음과 같이 지적한다. 퍼스가 유사성의 관계들에 근거한 아이콘들과 관례적인 규칙들의 관계들에 근거한 상징들 사이를 구별할지라도, 그는 동일 구조의 관계들을 설정하기 위하여 아이콘의 요소들을 필요로 하고, 아이콘들은 다이어그램의 요소들을 포함하기 위하여 유사 관계들을 초월한다고 인식한다. 그럼에도 불구하고 퍼스는 "다이어그램을 관계들의 유사로 축소시킨다."(FB 75) 그리고 들뢰즈의 관심은 유비적인 다이어그램의 개념을 개발하는 것이다.

어그램은 디지털이기보다는 오히려 유비적이다. 그는 아날로그와 디지털 음악 신시사이저들의 차이점들을 고려함으로써 하나의 특색을 분명하게 밝힌다. 무그 신시사이저와 부클라 전자 음악 시스템과 같은 아날로그 신시사이저는 기본적으로 전자 회로의 '모듈'(module)을 구성한다. 그리고 전자 회로에서 전하는 생산된 음파들의 주파수와 진폭을 변화시키기 위하여 조작되는 발진기(oscillators)를 통해 흐른다. 그러므로 일정한 소리에서 직접적으로 발생하는 전자 충격(impulse)의 연속적이고 현재적이고 감지 가능한 현존이 존재한다. 정반대로 디지털 신시사이저는 첫째로 정보의 디지털 비트로서 소리 요소를 코드화(0과 1)하고, 이런 정보를 동질적인 데이터의 집합체 속의 다른 디지털화된 요소들과 통합하고, 마지막으로 이런 디지털화된 정보의 비트를 현재적이고 감지 가능한 소리로 변환/번역한다.[8] 따라서 회화의 유비적 다이어그램은 아날로그 신시사이저처럼 "이질적인 요소들을 즉각적인 접속으로 배치하고, 적절하게 무한한 접속의 가능성을 요소들 사이에, 모든 모멘트들이 현재적이고 감지 가능한 현존의 장(場) 혹은 유한한 구도 속에 소개한다"(FB 76)고 우리는 말할 수 있다.

아날로그 신시사이저는 통합되고 디지털화된 데이터(디지털 신시사이저에서처럼)[9]의 배치에 의해서라기보다는 독립적인 모듈(발진기)에 의해서 기능한다는 점에서 '통합적'이기보다는 '모듈적'이라고들 한

8) 초기 아날로그 신시사이저의 특성들을 위해서 매닝(Manning)의 《전자와 컴퓨터 음악·Electronic and Computer Music》 119-22쪽과 디지털 신시사이저의 간단한 발전 역사를 위해서는 213-88쪽을 참조하라. 들뢰즈는 디지털 신시사이저에서 음색 변화는 첨가에 의해서 필터들을 통해 실행되고, 일정한 음색은 코드화된 단위들의 누적된 첨가에 의해서 형성되며, 반면에 아날로그 신시사이저는 일정한 주파수대를 제거하는 감산적인 필터들을 통해 음색을 변경한다고 진술한다. 들뢰즈는 아날로그 필터들의 감산적인 양태를 베이컨 회화에서 감각의 강밀한 낙하와 연관시킨다.

9) 들뢰즈는 디지털 신시사이저는 통합적이고, 그 작용은 데이터의 코드화, 동질화 그리고 이원화를 거치고, 이 작업들은 원칙적으로 무한하지만, 명확히 구분된 구도 위에서 행해진다고 설명한다.(《감각의 논리》 155 참조)〔역주〕

다. 또한 들뢰즈는 아날로그 신시사이저가 **변조(modulation)**의 원리에 의해 작동한다는 점에서 모듈적(변조적)이라고 제안한다. 들뢰즈는 질베르 시몽동으로부터 변조의 개념을 차용하는데, 시몽동은《개체와 그것의 물리−생물학적 기원》에서 플라톤에서 20세기까지 생물학에 대한 검토들에서 되풀이되는 질료와 형식의 고전적인 대립을 벗어나려는 수단으로 그 개념을 개발한다. 질료−형식(혹은 질료 형상(hylemorphic)) 모델은 우리가 벽돌 제작에서 무정형의 점토를 형태화하는 주형(틀) 속에 붓는 것과 같이 가단적인 질료와 형태화하는 (관념적) 형식의 존재를 가정한다. 그러나 시몽동이 지적하듯이 점토는 결코 능동적 형식이 부과된 수동적 질료가 아니라, 틀 표면들과의 능동적 소통 속에서 실제로 준−안정적 물질이고, 틀과의 정보 교환 과정의 마무리 단계에 도달된 에너지의 안정적인 내부적 분포에 의해서 최종 형식이 결정된다. 물리적 기원의 매우 역동적이고 상호 작용적인 개념을 제안하기 위해서 시몽동은 주형 모델을 3극 진공관(triode)으로 알려진 기본적인 열이온(혹은 진공)관(thermionic tube)에 대한 설명으로 확장한다. 3극 진공관에서 전자는 관의 끝부분에 있는 음극(일반적인 열 필라멘트)에서 반대편 끝부분에 있는 양극까지 유도된다. 음극에서 양극 사이에 세번째 전극은 제어 그리드(control grid)로 기능한다. 제어 그리드 전극의 전압 변화는 관의 공간 전하를 변경함으로써 관을 통하는 전자 흐름을 조절한다. 시몽동은 제어 그리드 전극을 주형으로서, 그러나 형체가 전압이 높아지거나 혹은 낮아짐에 따라 계속적으로 변하는 주형으로서 간주할 수 있다고 주장한다. 벽돌의 주물탈사(uncasting)가 제조 공정에서 독립된 단계인 벽돌 제작과는 달리, 3극 진공관에서 '전자'의 '주형화'(molding)는 주조화와 주물탈사의 연속적인 과정을 수반한다. 따라서 3극 진공관을 "연속적인 일시적 주형"(시몽동 41)으로 기술할 수 있고, 이러한 연속적인 일시적 주형화를 '변조'라고 부를 수 있다. 주형과 변조기는 형식들이 에너지를 특정하게 조절함에

따라 결정되는 단일한 과정의 극단적인 예들이라고 시몽동은 결론짓는다. "주형화하는 것은 한정된 방식으로 변조하는 것이다. 변조하는 것은 영속적으로 가변적이고 연속적인 방식으로 주형화하는 것이다." (시몽동 42) 따라서 들뢰즈가 "우리에게 유비적 언어의 본성, 혹은 다이어그램을 이해하도록 하는 것은 **아마도 일반적으로 변조의 (그리고 유사가 아닌) 개념이다**"(FB 76)라고 진술할 때, "일시적이고 가변적이고 연속적인 주형"(FB 85)과 같은 특수한 의미로 그 용어를 이해할 수 있을 것이다.

따라서 회화에서 다이어그램은 일종의 시각적 신시사이저이고, 그것 속으로 코드화된 표상들의 형상적인 상투적 표현들이 제공되며, 그것 외부로 일시적이고 가변적이고 연속적인 변조의 비유사적 방법에 의해 생산된 유사성들이 발생한다. 다이어그램은 유비적 언어이고, 비코드화되고 변용적(그러므로 감각의 전달과 유지가 가능한)이지만, '뼈대' 혹은 '완고한 기하학'이 제공된 자체의 고유한 질서에 따라서 구조화된다. 들뢰즈는 회화의 유비적 언어의 세 가지 차원(구도·색채·신체)을 확인한다. 이러한 회화 개념(세잔과 베이컨의 실행들을 특징짓는 회화 개념)에서 구도들의 연결들 혹은 접속들은 고전적 원근법의 관계들을, 색조의 색채 관계들은 빛과 그림자에 근거한 명암 관계들을, 그리고 신체 덩어리와 불균형은 형상적인 재현들과 전통적인 형상-근거 관계들을 대신한다. 다이어그램은 무엇보다도 먼저 통례적인 재현들의 형상적인 좌표를 파괴하지만, 비코드화된 언어에 의한 창안을 가능하게 한다. "다이어그램에서 시작하면서 형상적인 유사성을 가지는 단절이 격변을 퍼뜨리지 않게 하기 위해, 그리고 더욱 심오한 유사성이 재생산될 수 있도록 하기 위해 구도들은 접속을 보장해야 한다. 신체 덩어리는 데포르마시옹(변형도 아니고, 탈구성도 아닌 힘의 위치)에서 그것의 불균형을 통합해야 한다. 무엇보다도 모든 변조는 유비 법칙으로서 진정한 의미와 기술적인 방식을 발견해야 하고, 연속적

이고 가변적인 틀로 작용해야 한다. 그리고 그것은 명암의 주형화에 대립될 뿐만 아니라 색채를 통해 새로운 주형화를 개발한다."(FB 77)[10]

들뢰즈는 회화의 유비적 언어에서 세 가지 구성 요소를 확인하지만, 구도와 신체보다도 오히려 색채를 더욱 중요하게 간주한다. 왜냐하면 유비적인 것은 "색채 표현에서 그것의 가장 중대한 법칙을 확인하기"(FB 78) 때문이다. 세잔처럼 베이컨은 '색채주의자'이고, 그의 지배하는 믿음은 "만약 당신이 색채의 순수 내적 관계들(따뜻한−차가운, 팽창−수축)로 색채를 밀고 나아가면 당신은 모든 것을 가진다는 것이다. 만약 색채가 완전하다면, 다시 말해 색채 관계들이 독립적으로 발생하게 된다면 당신은 모든 것, 즉 형식과 근거, 빛과 그림자, 선명하고 짙은(foncé) 것 등을 가진다"(FB 89)는 것이다. 베이컨과 세잔에게서 모든 회화의 관계들은 "색채의 공간화하는 에너지"(FB 86)에서 유래하고, 그 에너지는 변조의 과정, 혹은 일시적이고 가변적이며 연속적인 주형화를 통해 기능한다.[11] 그리고 그것이 창조하는 시각적 공간은 본질적으로 광학적이기보다는 오히려 **촉각적**(혹은 촉감적(haptic))이다.[12]

10) 이러한 색채의 변조는 세잔의 주요 작업이었다. 명암 관계 대신에 스펙트럼 순서 속에 접근된 색조들을 배치함으로써 변조는 팽창과 수축이라는 이중적 움직임을 정의한다. 이러한 체계에서 기하학은 감각적으로 되고 감각들은 명확하고 지속적으로 된다.(《감각의 논리》 156−58 참조) 여기서 역자는 value를 가치라고 번역하는 오류를 범하는 듯하다. (역주)

11) 색채주의는 회화의 유비적 언어이다. 색채에 의해 주형화가 된다면, 그것은 시간적이고 가변적이고 계속적인 주형화이다. 이것에는 변조라는 이름만이 적합하다. 더 이상 안도 바깥도 없다.(《감각의 논리》 170−71 참조) (역주)

12) "'촉감적'은 '촉각적' 보다 나은 단어이다. 왜냐하면 그것은 두 감각 기관 사이의 대립을 설정하지 않고, 오히려 눈 그 자체가 이런 비광학적인 기능을 충족시킬 수 있다고 상정하기 때문이다."(《천의 고원》 492) (역주)

촉감적 그리고 광학적

들뢰즈는 색채의 해석을 자세하게 설명하기 위해서 이집트·고전 그리스·비잔틴·고딕 예술에 근거한 기본 원리들을 약술하는 광대한 역사 속에 '색채주의'와 베이컨과 세잔의 회화를 배치한다. 들뢰즈가 주장하듯이 모든 화가는 캔버스에 회화사를 되풀이한다. 그리고 우리는 베이컨의 작품들에서 과거에 화가들이 직면했던 많은 문제를 해결하려는 노력을 인지할 수 있다. 그 문제들은 궁극적으로 손과 눈 사이, 즉 촉각계와 광학계 간의 복합적인 관계들에 집중한다(양쪽 모두가 시각적 경험의 요소들이다). 촉각적 시야(vision)의 개념은 알로이스 리글에서 유래하는데, 그는 이집트·고전 그리스·후기 로마 예술 각각을 구별하는 방법으로서 그 개념을 제시한다. 들뢰즈는 말디니의 필터를 통해 리글을 이해한다. 말디니는 광학적인 비잔틴 예술을 촉각적인 이집트 예술의 대립적인 실제로서 설정한 리글의 역사적인 도식을 수정하는 반면, 들뢰즈는 이집트의 미학에 대한 촉각적 대체물을 제시하기 위하여 보링거의 고딕 예술에 대한 설명을 이용한다. 우리는 촉감적인 것에 대한 들뢰즈적 접근을 이해하기 위해 리글·말디니·보링거를 분석하면서 조금은 우회적인 방법을 사용해야 한다.

20세기 초기에 알로이스 리글은 유럽의 아주 유명한 미술사가들 중 한 사람이었다. 리글의 비평에서 전반적인 주된 관심은 일정한 시대에 모든 예술을 횡단하는 통일된 방식으로 그 자체를 명시하는 **예술적 의지**(Kunstwollen)(종종 대략적으로 '예술에 대한 의지'로 번역된)를 확인하는 것이었다.[13] 리글은 《후기 로마의 예술 산업》(1901)에서 세 가지 뚜렷한 일련의 미학적 원리들이 이집트·고전 그리스·후기 로마 제국의 다양한 조형 예술(특히 건축·조각·회화·장식 예술)을 지배했다고 논증한다.

리글은 고대 예술 세계와 근대 예술 세계 간의 근본적인 경계선을 인지한다. 고대인들은 "분명한 물질적인 실재물들과 같은 외부 대상들의 재현"(리글 21)을 궁극적인 목표로 가지는 반면, 근대인들은(대략적으로 르네상스 시대부터) 단일하고 무한한 우주 속에 대상들의 묘사를 목표로 한다. 우리 근대인들은 원근적인 시야의 눈으로 고대 예술을 해석하려 하고, 실재물들이 자체의 적절한 관계들을 추정하는 단일하고 일관적인 무한한 공간의 존재를 가정하지만, 고대인들은 지각에 내재한 기본 문제들을 극복하는 노력 속에서 공간을 변화하는 정도로 한정하려고 시도했다. 리글의 분석에 따르면 눈은 이차원적 색채 면에 의해 세계를 지각한다. 결과적으로 "외부 세계의 대상들은 카오스적인 혼합 속에서 우리에게 나타난다."(ibid. 22) "고대인들의 감의 지각은 외부 대상들을 혼란하고 혼합된 것으로 확인했기"(ibid. 21) 때문에 그들은 개별적으로 묘사된 대상들을 가능한 분명하게 재현하려 했고, 그 대상들의 물질 불가입성(impenetrability)[14]을 강조하려고 했다.

13) 리글 작품의 일반적인 검토를 위해 샤피로(Schapiro)(301-03) · 패흐트(Pächt) · 저너(Zerner)를 참조하라. **예술적 의지(Kunstwollen)**의 개념에 대하여 특히 패흐트의 저서 190쪽과 저너의 저서 180-81쪽을 참조하라. 몇몇 주석자가 지적하는 것처럼 리글은 용어 **예술적 의지(Kunstwollen)**를 자유로운 방식으로 사용하고, 때때로 그것을 통례와 관습의 일반적인 배치에 적용하며, 다른 경우 **세계관(Weltanschauung)** 혹은 이상적인 **시대 정신(Zeitgeist)**에 적용한다고 제시한다. 패흐트가 진술하듯이 "반세기 동안 예술-역사 사상에 아직도 활기를 부여하고 있는 이 용어의 다의성은 합의된 해석에 이르는 모든 노력에 대한 방애물이었고, 당연히 만족스럽게 번역하는 데에 많은 장애가 있었다. 예술 의지, 형식-의지, 혹은 곰브리치(Gombrich)가 제안하는 것처럼 형식에의 의지라고 언급하는 것은 어떠하겠는가? 이런 모든 번역들은 리글이 **예술 의지(Kunstwille)**가 아닌 **예술적 의지(Kunstwollen)**를 언급했다고 설명하지는 못한다. 예술적 의지는 문자 그대로 번역하면 '예술을 욕구하는 것'을 의미한다. 다른 어려움은 리글 그 자신에게서 새로운 문제들이 발생했을 때, 그 용어의 의미가 확실히 변화했다는 것이다."(패흐트 190) 《시네마 2: 시간-이미지》에서 '예술에 대한 의지'(volunté d'art) 혹은 '예술에의 의지'(근대 시네마 감독들을 시네마의 혁신으로 인도하는 것)(IT 347; 266)라고 진술할 때 들뢰즈는 아마도 리글의 예술적 의지(뿐만 아니라 니체의 《권력에의 의지 *Wille zur Macht*》)를 언급하고 있다.

그들은 공간을 부재와 무로 간주했다. 그러므로 공간을 "물질계의 부정으로, 고대의 예술적 창조를 위한 주체가 본질적으로 될 수 없는 것으로"(ibid. 21) 여겼다. 고대인들은 독립된 실재물로서 대상을 이해하기 위하여 가능한 주관적 의식과 경험에 대한 준거 없이 대상을 이해하려고 했다. 독립된 실재물들을 지각하는 가장 간단한 방법은 접촉을 통해서이고, 접촉은 대상들의 둘러싸인 표면과의 일치뿐만 아니라 대상들의 물질 불가입성을 드러낸다. 그러나 접촉은 전체 표면이 아닌 개별적 지점들에 대한 정보만을 생산한다. 우리는 완전한 대상들을 이해하기 위해서 주관적 의식과 사고를 통해 다양한 접촉을 결합해야 한다. 리글은 대상들에 대한 주관적 지식과 객관적 지식 사이의 이런 기본적인 이분법에서 고대 예술 전반에 걸쳐 유희했던 긴장의 근원을 발견한다. 그가 주장하듯이 눈이 처음에 색채 면의 혼란한 이미지를 흡수하고, 다양한 평면 지각의 주관적인 동화를 통해 개별적 대상들의 윤곽들을 단지 조립한다는 점에서 같은 목적의 두 갈래가 시야에게 통지한다. 대상들의 물질 불가입성에 대한 정보를 제공하는 데 있어서는 접촉이 시야보다 뛰어나지만, 우리에게 대상들의 높이와 너비에 대하여 알리는 데 있어서는 시야가 접촉을 능가한다. 왜냐하면 그것은 접촉보다 더 빠르게 다양한 지각을 종합할 수 있기 때문이다. 그러나 눈은 평면들만을 인지할 수 있기 때문에 깊이의 감각은 단지 접촉을 통해서만 나타난다. 그리고 3차원적인 형태들로서의 대상들에 대한 이해는 실재물들에 대한 다양한 촉각 경험과 시각 경험의 주관적인 종합을 필요로 한다.

　지각에 대한 이러한 설명에서 리글은 그의 분석을 지배하는 객관적/주관적 그리고 촉각적/광학적 대립을 생성시킨다. 그러나 리글의 관

14) 물질은 시간 속에서 공간을 차지하기에 두 물체가 동시에 한 공간을 차지할 수 없는 성질.〔역주〕

심 분야는 시각적 예술이기 때문에 후자의 대립은 시야에 포함된다. 불가입적이고 3차원적인 실재물들로서의 대상들의 시야는 필수적으로 촉각적인 경험에서 얻어진 지식을 시야 속에서 통합하기 때문에 손과 눈은 근본적인 방식으로 서로를 강화한다. 그러므로 리글은 접촉이 기여하는 역할이 강조되는 촉각적 혹은 **촉감적 시야**(접속하는 것, 그리스어 hapto에서 유래)를 표명한다. 그리고 촉각적 시야 속에서 접촉이 기여하는 역할은 강조되고, 그는 이것을 **광학적** 시야에 대립시킨다. 광학적 시야에서 접촉의 역할은 최소화된다.[15] 대상의 객관적 지

15) 저너가 지적하듯이 "물론 촉각-광학적 대안은 힐데브란트의 영향력 있는 **형식의 문제**(Problem of Form)에서부터 채택되고, 지각 작용의 이론에 기초를 둔다. 그 지각 작용의 이론은 제들마이어(Sedlmayr)가 지적했던 것처럼 리글의 생애 동안 불필요하게 된다."(저너 180)《회화와 조각에서의 형식의 문제 *The Problem of Form in Painting and Sculpture*》(1893)에서 아돌프 힐데브란트가 주장하듯이 "형식을 구축하는 지배 원리들은 우주에 대한 우리의 지각 작용으로부터 유래해야 한다. 따라서 예술가의 활동은 그에게 우주의 지각 작용을 제공하는 것과 같은 능력, 즉 보기와 접촉의 능력을 더욱더 개발할 때 존재한다. 동일한 현상을 지각하는 이러한 두 가지의 다른 의미는 보기와 접촉의 능력에서 분리된 실존을 가질 뿐만 아니라 눈에서 통합된다. ……예술적인 재능은 이런 두 가지 기능이 정확하게, 조화롭게 연관될 때 존재한다. 이런 관계의 결과를 밝히는 것이 이 작품에서 나의 주요한 목적이었다."(힐데브란트 14) 힐데브란트는 대상을 보는 두 가지 양태를 지적한다. 한 가지는 순수하게 시각적인 전송 사진(Fernbild) 혹은 '원격 사진'이고, 나머지는 아주 가까운 곳에 대상의 '혼합된 시각의 근운동 감각'적인 보기이다. 멀리서 보이는 대상은 한 번의 응시로 알아볼 수 있는 반면, 근접 보기는 눈과 머리의 운동과 같은 대상의 다양한 이미지의 종합을 필요로 한다. 우리가 대상을 손닿는 곳까지 접근할 때 대상의 윤곽이 느껴지고 보이기 때문에 접촉과 보기는 각각을 강화한다. 그러므로 단일한 종류의 보기에 시각계와 촉각계를 결합하는 것은 바로 근운동 감각적인 시야이다. 예술가의 문제는 전송 사진과 근운동 감각적인 시야를 통합된 예술 형식 속에 결합하는 것이고, 예술 형식은 단일한 상황에서 특정한 각도로부터 포착된 것과 같이 대상의 단순한 시각적 외관(그것의 '지각적 형태')을 넘어서고, 그것(대상)의 '현재적 형태'를 재현한다. 그리고 대상의 현재적 형태는 "대상의 변하는 외관들에 독립적"(힐데브란트 36)이다.

리글은 광학-촉각계와 '원격 사진'('근접 사진'에 대조적인 것) 모두를 채택하지만, 그는 힐데브란트가 적용하는 것과는 매우 다르게 그것들을 활용한다. 리글의 노력은 이런 대조를 통하여 다양한 역사 시대와 그 시대의 미학을 구별화하는 것이다. 반면 힐데브란트는 보편적인 예술의 실행을 위한 근본적인 원리들을 추구한다. 힐

식과 주관적 지식 사이의 갈등은 고대 전반에 걸쳐 확연하지만, 고대 인들의 주요한 노력은 주관적 요소들을 제한하는 것이고, 개별적 대상들의 물질적 본질을 이해하는 것이며, 그리하여 물질적 개별성과 즉각적 감의 지각을 부정하면서 무한한 공간의 재현을 피하는 것이다. 왜냐하면 무한한 공간은 고도(高度)의 주체성을 수반하기 때문이다.

리글은 고대 예술의 발생에 세 단계가 있다고 생각한다. 첫번째는 이집트 예술에서 요약된다. 이집트 예술은 실재물들의 물질 불가입성을, 가능한 주관적 의식의 조정에 대해 어떠한 준거도 가지지 않는 객관적 감각 경험과 그것들(실재물들)의 관계를 강조한다. 회화와 저-부조(底-浮彫)[16] 조각의 이런 경향은 촉각적 평면에 대한 형상의 동화 속에서 분명하게 나타난다. 그 평면은 "눈이 대상 표면에 매우 근접하게 이르게 될 때 눈이 인지하는" 평면이고, "모든 실루엣과 특히, 다른 방법으로 깊이의 변화를 밝힐 수 있는 모든 그림자가 사라지는 평면이다."(리글 24) 이러한 촉각적 시야는 **근접-시야**(nahsichtig),[17] '근접-보기'이고, 그것의 집중은 형상들의 윤곽들에 있고, 그 윤곽들은 가능한 한 대칭적으로 된다. 왜냐하면 "대칭은 가장 확실한 방식으로 평면 속에서 비해석적인 촉각적 접속을 외부로 드러내기"(ibid. 25) 때문이다. 형상은 뚜렷하게 윤곽을 드러내지만 비양감화된다. 그래서 그것은 바탕(근거)에서 나타나지만, 그 바탕은 공간이 아니라 깊이 없

데브란트의 촉각적이고 근운동 감각적인 시야 개념이 그의 지각 작용 이론의 결점 때문에 단순히 거부될 필요는 없다. 마지막으로 리글의 촉감계의 개념은 무엇보다도 현상적이고 미학적인 개념이다.

16) 평면상의 형상이 낮게 떠오르게 하는 조형 기법.(역주)

17) 독일의 미술사가인 힐데브란트에 의해 도입된 개념으로, 힐데브란트는 근접 이미지와 원격 이미지라는 대립 개념을 설명한다. 이는 현상을 지각하는 두 가지 지각 방식을 뜻한다. 대상을 관찰할 때 멀리 떨어진 대상은 전체적인 모습을 보게 되지만, 대상이 점점 가까워지면 시각이 제한되어 대상의 전체적인 모습이 잡히지 않는다. 즉 전체적인 모습이 희생되는 대신에 대상의 부분적 표피와 질감이 지각된다.(《들뢰즈》 174-75 참조)(역주)

는 촉각적 평면이다. 형상의 구성은 이런 촉각적 감성(sensibility)에서 일어난다. "머리는 똑바로 앞을 바라보기 위해 배치되는 가시적 눈의 존재를 가진 채 옆얼굴에 나타나고, 가슴과 팔을 가진 두 어깨는 정면으로 가시화되며, 반면 아래쪽 복부에서 옆얼굴의 비틀림이 시작되고, 옆얼굴은 움직이는 다리에 의해 완전하게 유지된다. 이렇게 이상하게 비틀린 위치는 가능하다면 명확하게 완전한 상태로서 전체 신체를 보여주려는 노력, 그리고 있을 수 있는 모든 깊이를 표시하지 않기 위해서 전체 신체를 보여주려는 노력 외에 결코 다른 방식으로 설명될 수 없다. 그리고 그것은 어느 정도 윤곽들의 단축법(foreshortening)[18]이다."(ibid. 59)

두번째 단계는 고전 그리스 예술에 의해 재현되고, 그것은 여전히 대상의 물질성을 표현하려고 하지만, 촉각계보다는 시각계에 우선권을 부여한다. 그럼에도 불구하고 고전적인 그리스 예술은 촉각계와 일정한 관계를 유지하기 때문에 촉각-시각적으로서 기술될 수 있다. 그것의 지각은 근접-시야(근접-보기)도 아니고, 원격-시야(fernsichtig)(원격-보기)도 아닌 정상 시야(normalsichtig)(정상-보기)이다. 그림자들, 그러나 그림자들의 절반만이 나타나는 것처럼 단축법이 즉각적으로 나타난다. 그리고 그림자는 표면과 형상의 촉각적 접속을 간섭하지 않는다. 형상의 양감은 3차원적인 실재물로서의 형상의 존재뿐만 아니라 구성 평면에 투영(投影)을 드러낸다. 형상들은 4분의 3 시선에서 바탕(근거)으로부터 비롯되고, 그것들의 운동들은 이집트 형상들보다 더 활기차게 된다. 그리고 형상들 사이의 관계 배치는 초기의 공간 차원을 받아들인다. 그러나 구성 원리는 본래 평면적으로 존재한다. 즉 바탕은 공간 운동들을 가라앉히는 촉각적 지지물로서 기능한다. 그리

18) 회화에서 물체가 비스듬히 놓였을 때 그 물체는 실제의 길이보다 짧게 보이는데 이러한 현상을 2차원의 평면으로 옮기는 회화기법이다.〔역주〕

고 공간 운동들은 배경면과 분리된, 그러나 배경면과 접속된 단일면
에 동화되는 경향이 있다.

세번째 단계는 **원격 시야**이고 주로 광학적이며, 후기 로마 시대의
예술에서 가장 분명하게 드러난다. 3차원적인 형상의 부분적 묘사는
이 시대에서 완성 단계에 이른다. 그러나 형상은 무한한 공간 속에서
가 아닌, 평면 배경에 대항하는 한정된 입방체적 공간 속에서만 표현
된다. 저부조에서 형상은 바탕에서 뚜렷하게 분리되고, 형상은 형태
주위에 그림자 윤곽을 창조하기 위해 아랫부분이 절단된다. 또한 걸
친 옷의 주름, 얼굴의 생김새, 그리고 몸통과 수족의 양감은 평면의
연속성을 파괴시키는 깊은 그림자를 사용한다. 구성은 빛과 어둠의
리듬적인 분배, 투영된 명확한 표면과 그림자가 없는 부분의 리듬적
인 분배를 통해 유기화된다. 이러한 빛과 그림자의 변화는 본질적으
로 시각적이다(혹은 리글의 용어에서 '색채화적'이다). 그러나 투영된
표면들은 평면 방식으로 계속적으로 다루어진다. 그리고 형상의 한정
된 입체적 공간은 평평한 바탕을 배경으로 포개어진다. 마지막으로
촉각적 면에 대한 감각의 약화와 더불어 후기 로마 예술은 이집트 예
술과의 명확한 양립성(compatibility)을 부여하는 대칭을 보완적으로 강
조하며 발전한다.

근거와 정초

〈예술과 근거의 권력〉에서 앙리 말디니는 리글의 역사에 대한 수정
된 해석을 제시한다. 말디니는 리글의 고대 예술 세계의 촉감적 시야
와 광학적 시야에 대한 설명이 모티프와 근거(fond) 사이의 예술적 관
계를 밝히고, 그 관계는 "근거와 실존의 존재론적 관계의 미학적인 표
현이다"(말디니 173)라고 주장한다. 말디니에게 있어서 촉감적/광학적

구별은 중요한 것이다. 그는 기본적인 현상학적 입장에서 지각과 해석에 대한 리글의 설명으로부터 촉감적/광학적 구별을 해방시킨다. 말디니가 진술하듯이 우리는 공간으로 둘러싸인 세계에 서 있고, 우리의 발은 대지 위에 있으며, 우리의 눈은 지평선 위에 있고, 우리는 **여기**에서 **저기**로 기울이며, 대지와 하늘을 통합하도록 요구받는다. 우리는 떠받치는 지면(ground)과 둘러싸는 지평선을 우리의 감각들 중 가장 활동적인 것(접촉과 보기)을 통해 끌어들인다. 접촉과 보기는 접촉을 통해 세계를 파악하고 소유하기도 하고, 보기를 통해 세계로 우리 자신을 확장시키기도 한다. 이러한 접촉과 보기의 대립으로부터 두 가지 다른 종류의 공간과 두 가지 다른 보기의 형식이 발생한다. 하나는 촉감적 공간[19]이고, 그 공간에서 모티프는 접촉의 시각적 유사물(analogon)을 구성한다. 나머지는 순수 광학적 공간[20]이다. 촉감적 공간에서 모티프는 우리가 파악하는 것이다. "그것(모티프)은 움직일 수 없는 근거로부터 시작하는 개별성 속에서 파악되고, 그 근거의 모티프는 (…) '동기 작용'(motivation)이다." 정반대로 광학적 공간에서 "모티프는 자유 공간에서 시작되는 경향이 있고, 결과적으로 모티프는 움직이는 것이고, 근거를 움직이게 하는 경향이 있다."(ibid. 194-95) 촉감적 공간에서 보는 사람들은 모티프를 직면하고 자신들을 모티프 속에 투사하고, 그것으로 대상을 소유한다. 반면에 광학적 공간에서 보는 사람들은 모티프의 빛나는 공간에 정주하고, 그들은 모티프를 통하여 모티프가 둘러싸는 대기와 소통하고, 모티프가 둘러싸는 대기에 의해 소유된다.

이런 촉감적 공간과 광학적 공간의 대립을 특징짓는 것은 감각의 수축적 모멘트와 확장적 모멘트의 말디니적 구별이다. 우리가 기억하

19) "촉각적인 만큼이나 시각적이고 청각적인 공간이다."(《천의 고원》 493)〔역주〕
20) "눈이 이런 능력을 갖는 유일한 기관이 아니다."(《천의 고원》 493)〔역주〕

듯이 말디니는 감각 경험의 세 가지 기본 요소들을 확인하기 위하여 스트라우스의 감각에 대한 설명을 이용한다. 1) 원초적인 생성적 카오스, 그곳에서 세계와 자아는 구별 불가능하다. 2) 수축적 응축, 그것에 의해 대상과 주체는 형식을 받아들이기 시작한다. 3) 확장적 팽창, 그것에 의해 주위 세계와 자아는 단일한 **공동 세계**에서 소통하고 뒤섞인다.[21] 따라서 말디니는 감각의 이런 기본적인 모멘트들이 미학적 창조와 수용의 근본적인 것들이라고 주장한다. 수축적 모멘트와 확장적 모멘트가 상호적으로 보강적이고 필수적이더라도, 하나의 모멘트가 나머지 다른 모멘트보다 더 강조될 수 있다. 촉감적 공간에서 지배적인 것은 바로 수축적 모멘트이다. 반면 광학적 공간에서는 확장적 모멘트가 우세하다. 수축적 모멘트에서 중심은 붙잡기(prendre)와 유지하기(garder)에 있다. 우리는 세계에 노출되고, 구축된 환경(Umvelt)을 건설하기 위하여 우리 자신과 대상들을 분리해야 하는 카오스적인 환경 속에 둘러싸인다. 대상을 파악할 때 우리는 그것을 카오스적인 환경에서 분리하고, 뚜렷한 실재물로서 그것의 윤곽들을 묘사하며, 그것으로 **그곳을 이곳**으로 변환시킨다. 우리가 대상을 우리에게 가져오자마자 우리는 그것을 유지할 수 있고, 우리의 확장된 물질적 공간-시간의 도식 속에 그것을 자유롭게 한 후 포함시키고, 그 다음에 그것의 **이곳**을 통합된 **그곳**으로 전환시킨다. 따라서 수축적 모멘트는 세계의 투입이고, 좌표화된 **이곳**과 **그곳**의 설정이며, 그것으로 대상이 우리를 받아들이고 유지하고, 동시에 우리는 그 대상을 받아들이고 보유한다. 정반대로 확장적 모멘트에서 모든 것은 빛과 색채이다. 우리는 세계를 소유하지 않고, 세계에 의해 소유되고, 빛과 어둠, 출현과 소

21) 말디니는 빈번하게 연속의 모멘트들(처음에 수축적 모멘트, 다음에 확장적 모멘트)을 진술하지만, 또한 두 가지가 병행한다고 지적한다. 그러므로 우리는 그 연속을 단지 편리한 교육방법적인 허구로서 간주해야 하고, 두 가지 '모멘트'를 동시적인 과정으로서 고려해야 한다.

멸의 상호 작용에 의해 채워지며, 그것(상호 작용)의 리듬은 자유분방과 후퇴를 교대로 주입시킨다.

예술적 모티프와 그것의 근거 사이의 관계는 감각의 수축적/확장적 모멘트들과 그것들이 발생하는 카오스적인 심연 사이의 관계이다. 말디니는 예술의 토대(혹은 근거)를 셸링의 **그룬트**(Grund)의 개념과 연관시킨다. 독일어 그룬트는 두 가지 의미를 가진다. 하나는 근거(토대; fond)의 의미이고, 나머지 하나는 근거지음(fondment) 혹은 근거 짓기의 과정(gründen)을 의미한다. 근원적 감각의 생성적 카오스는 첫번째 의미로 경험의 근거이다. 그리고 셸링의 용어에서 그것은 근원적 근거(Urgrund)이고 근거 없는 근거(Ungrund)이다. 그러나 수축적 모멘트와 확장적 모멘트가 없다면 이런 경험의 근거는 형식 없는 카오스로 남아 있게 될 것이다. 세계는 카오스적인 심연에서 형식을 취하기 때문에 카오스가 근거가 된다. 그러므로 수축적/확장적 리듬은 이런 근거의 근거지음(fondment)이다. '완고한 기하학'과 팽창적인 빛의 수축적 모멘트와 확장적 모멘트를 통해 모티프가 창조된다는 점에서, 예술에서와 마찬가지로 모티프는 그것이 출현하는 근거의 근거지음이다. 따라서 말디니가 진술하듯이 "형식은 그것이 나타나는 근거에 토대를 둔다(fonde le fond)."(말디니 193) 물론 말디니는 형식에 의한 선결된 형태를 의미하지 않고 형성적 활동, 다시 말해 **형태**(Gestalt)보다는 **형태화**(Gestaltung)를 의미하고, 클레의 용어로 기본 구성 요소들이 수축적 리듬과 확장적 리듬이 되는 활동을 의미한다. 말디니는 형식을 창조하는 질료에서 분리된 것으로서의 형식, 그런 형식을 착상하지 않는다. "형식은 질료의 리듬이고, 리듬 그 자체가 유발시키는 기법에 의해 현재화되는 질료의 역능(puissance)과 저항의 리듬적 분절이다."(말디니 189) 이런 의미에서 모티프를 만드는 질료는 모티프의 근거이고, 모티프는 근거의 근거지음이다. 말디니는 근거의 두 가지 기본적인 의미들이 예술에서 확인될 수 있다고 주장하는데, 하나는 리

듬/질료 쌍에서 생성되고, 다른 하나는 대상과 주위 환경의 대립에서 생성된다. 만약 조각 작품을 생각한다면 우리는 그것의 형식이 돌의 수축적/확장적 리듬이라고 말할 수 있고, 존재하기 시작할 때 형식은 돌의 무감각한 질료를 근거로 설정하고, 그것(질료)의 저항과 역능은 상의 형식이 되는 생성적 활동을 통해 명료하게 될 때까지 중립적으로, 그리고 무정형으로 존속한다고 말할 수 있다. 이런 예에서 모티프는 근거로부터 그리고 근거에 반하여 분리된 실재물로서 나타난다. 여기서 모티프-근거 관계는 개별성의 수축적 모멘트를 강조하며, 촉감계는 대상을 받아들이고 보유한다. 그러나 우리는 모티프의 근거가 그것이 나타나는 공간 세계, 다시 말해 대상에 의해 출몰되고 스며들게 되는 풍경(스트라우스적인 의미로)이라고 진술할 수 있다. 이러한 경우에 모티프는 지배적인 광학적 공간의 자체-형성하는 형식으로서 모티프의 출현과 함께 나타나는 세계를 비추면서 그것이 근거짓는 근거에 나타난다.

말디니는 이집트 예술을 모티프와 근거 사이의 촉감적 관계에 대한 가장 분명한 예로서 제시한다. 왜냐하면 대부분의 구성 요소들이 리글적 분석의 주요 특징을 따르기 때문이다. 마치 눈이 횡단하는 대상들을 그 눈이 접촉하는 것처럼 예술 작품의 공간은 근접 시야에 따라 구축된다. 모티프를 근거로부터 분리하는 것과 동시에 그것을 근거와 결합시키는 것은 모티프의 윤곽이다. 언제나 형식의 경계는 예술 작품의 근거지음(fondement)으로 역할을 하고, 모든 이집트 예술의 목표는 변화와 생성으로부터, 다시 말해 공간과 시간의 타락한 힘들로부터 그리고 가변적인 빛과 그림자의 불확실성과 혼동으로부터 대상을 보호하는 것이다. 그러므로 윤곽들의 대칭적이고 규칙적인 형식들과, 깊이의 차원을 부정하는 평면 구성에 대한 강조는 윤곽들의 형성적 활동(Gestaltung)에서 유기적 형태의 예측 불가능한 운동들과 가변적인 시간을 피하고, 운동과 시간이 반복적인 추상 구조들의 양식과 유동

과 생성의 사건들로부터 제거되는 추상 구조들의 양식을 받아들인다. 모티프와 근거 사이의 어떠한 대화도, 변화의 세계를 인정하는 어떠한 공간도 허용되지 않는다. 근거는 억압되고 모티프 그 자체는 근거로서, 우리의 필멸적이고 그림자 같은 실존의 대상들을 받쳐 주고 침투하는 영원한 내세의 평온에 대한 안정된 실례로서 기능하게 된다.

리글처럼 말디니는 고전 그리스 예술을 광학계와 촉감계가 혼합되어 있는 공간에 정주하는 것으로 간주한다. 그리스인은 평면 관계를 넘어 공간 관계들의 존재를 인정하지만, 단지 개별적 형상이 억제된 입방체적 공간의 경계들 속에서만 그러하다.[22] 이집트 예술의 형식들이 평평한 바탕(근거)에서 약하게 발생하고, 형식들과 더불어 바탕을 당기며, 그것들 자체가 단일한 평면 바탕의 부분이 되는 것과는 달리 그리스 예술의 형식들은 전경 평면에서 시작되고, 근접 표면에서 멀어지는 입방체적 공간에 '새겨지게' 된다. 형상들은 빛과 그림자의 양감을 허용하지만, 빛은 자유로운 열린 공간의 양감이 아닌, 또한 보는 사람의 양감도 아닌 경계화된 입방체의 자기-고립적으로 포위된 빛이다. 그리스의 모든 예술의 목적은 형식들의 개별화이다. 그리고 모티프가 점진적으로 근거로부터 자유롭게 되고, 따라서 공간에 이르게 될지라도 형식의 촉각적인 묘사와 무한정적인 열린 공간에서 형식의 분리는 그리스 예술의 공간이 완전히 광학적으로 되는 것을 방해하는 가장 중요한 역할로 존속한다.

말디니는 헤르쿨라네움(Herculaneum) · 폼페이(Pompeii) · 스타비아

22) 말디니는 이런 견해를 리글의 작품에서 영향받는다. 리글이 진술하듯이 "그리스 예술의 위대한 업적은 우주 관계의 해방이었고," 그리스 예술은 "결과적으로 자유 공간의 차원이 아닌 모든 3차원 속에 입방체적으로 봉합된 일종의 공간을 재인한다." (리글 61) 리글이 반복적으로 단언하듯이 형상을 위한 입방체적 공간의 발생은 후기 로마 미술품에서 생겨난다. 그러나 말디니는 고전 그리스와 후기 로마 예술의 구분에 대하여 리글만큼이나 그다지 흥미를 보이지 않는다. 그는 비잔틴 예술과 대비시키는 단일한 넓은 범주 속에 그리스 예술과 로마 예술을 다루기 쉽게 동질화시키는 듯하다.

(Stabiae)[23]의 제4양식의 벽화들에서 광학적 공간이 출현하는 분명한 신호들을 탐지하지만, 그가 설명하듯이 서양에서 광학적 공간이 완전하게 나타나는 것은 비잔틴 예술에서이다. 라벤나의 산타폴리나 누오보, 콘스탄티노플의 하기아 소피아와 카리예 드자미, 시칠리 체팔루의 대성당과 같은 건축물들의 모자이크와 벽화[24]에서, 말디니는 모티프와 근거의 새로운 관계를 발견하는데, 그 관계에서 근거는 더 이상 절대적인 촉각적 면이 아니라 무한하고 붙잡을 수 없는 빛의 영역이고, 그 영역에서 "붙잡기(prendre)와 유지하기(garder)는 무력하게 된다."(말디니 203) 이러한 작품들에서 "공간성을 발생시키는 것은 바로 빛과 그림자의 순수 광학적 리듬이고, 그것의 현상적 유희는 물질적

23) 말디니의 리글적 읽기에서 말디니는 후기 로마 예술의 광학적이고 원격 시야적인 양식을 단지 고전 그리스의 촉각-광학적 공간을 해체하는 지속적인 양상으로서 간주한다. 리글은 고대에서의 무한한 공간의 억압을 근대의 촉감적/광학적 대립 속에서의 무한한 공간의 표현과 대조한다. 말디니는 이런 리글의 대조를 포함시킨다. 말디니는 리글의 작품 속에서 비잔틴 예술이 실제로 비한정적인 광학적 공간의 실현을 재현하는 암시들을 찾는다. 리글의 제자 빌헬름 보링거의 설명으로 그 암시들은 강화된다. 리글은 《후기 로마의 예술 산업》의 서문에서 비잔틴 모자이크와 후기 로마 모자이크를 간결하게 대비시킨다. 그가 진술하듯이 "비잔틴 모자이크의 황금 바탕은 일반적으로 배경을 배제하고, 표면상의 후퇴이고, 더 이상 바탕 평면이 아니라 서양 사람들이 결과적으로 실재적 대상과 함께 정주할 수 있고 무한한 깊이를 향해 확장할 수 있는 이상적인 공간 바탕이다. 고대 예술은 평면 위에서 통일성과 무한성을 인지했다. 그러나 근대 예술은 깊은 공간 속에서 양쪽 모두를 추구한다. 후기 로마 예술은 개별적인 형상과 평면을 분리했고, 따라서 모든 것을 발생시키는 평평한 바탕의 허구를 극복했기 때문에 정확하게 양쪽 사이에 위치한다. 하지만 여전히 고대 예술을 뒤따르는 그것(후기 로마 예술)은 공간을 무한한 자유로운 공간으로서가 아닌 봉합된 개별적인 (입방체적) 형태로서 인식했다."(리글 12-13) 분명히 리글이 근대의 무한한 공간 발생에 중추적인 역할을 담당한 것은 비잔틴 예술이라고 인정한다고 말디니는 해석하고, 이런 말디니적 해석은 올바르다.

24) 세계에서 가장 위대한 모자이크 작품 중의 몇 개가 5-6세기 사이에 터키의 비잔티움과 이탈리아의 라벤나에서 제작되었다. 모자이크는 국교로 공인된 기독교의 강령을 널리 유포하기 위해 제작되었으므로 그 주제는 대부분 종교와 관련이 있었고, 예수는 전지전능의 지배자나 설교자로 표현되었다. 당시의 모자이크는 반짝이는 황금의 배경과 후광에 둘러싸인 성자들을 장대하게 묘사한 점이 특징이다.(《클릭, 서양미술사》 김호경 역, 58-59 참조)[역주]

형식들의 명료함에 점진적으로 자유롭게 된다."(ibid. 201) 비잔틴 예술이 표현하는 것은 "색채의 공간화하는 에너지," "공간에 편재하는 발광(發光) 속에서 그 자체를 공간화하는 공간 운동"(ibid. 202-3)이다. 동일한 황금색 배경으로 그리스도의 정면 시선을 갖는 체팔루의 전능자(Cefalù Pantocrator)는 절대적 평면 위에 존재하지 않고, 빛과 색채의 무한한 공간에 나타난다. 비잔틴 모자이크에서 색채는 어디에도 국한되지 않는다. 화려한 감청색 정사각형에 스며든 색의 농담(tint)은 멀리 있는 대리석 조각의 고상한 색상에 반향된다. 무작위적인 금과 은 타일들이 빛의 유희를 강화하기 위해서 형상들 속에 배치된다. 얼굴들은 소위 '격자무늬' 양식들을 이용해서 혹은 색채 변조의 환영을 창조하는 색채들의 대조적인 병치를 통해서 입체감을 가진다(19세기 슈브뢸에 의해 재발견되고, 그후에 인상주의자들에 의해 계발된 기술). 비잔틴 형상들은 닫힌 영역에서의 평평한 평면 형상들이 아니라 보는 사람까지 확장하고 포함하는 (형상들 앞의) 공간에 정주한다. 오토 데무스가 설명하는 것처럼 "이미지는 환상가의 회화가 시작하는 그림 평면의 '상상적 유리창' 옆에 보는 사람과 분리되지 않는다. 그것은 전방의 실재 공간으로 펼쳐지고, 그곳에 보는 사람은 살아가고 움직인다. 그의 공간과 신성한 사람이 존재하고 활동하는 공간이 동일하다."(데무스 13) 뒤튀가 진술하는 것처럼 비잔틴 형상들은 개별성과 핍진성(verisimilitude; 사실같이 보이는 것)이 부족하지만 "오직 구체화되는 정도까지, 그것들과 마주치는 빛의 파장을 채색하는 정도까지 명암을 드러낸다. 그래서 믿을 수 없든 혹은 사실이든 형상들을 빛나게 하고 둘러싸는 흐름은 마치 재현된 형상들처럼 중요하고, 영속적인 매혹은 빛의 상호 얽힌 방향들에 의해 창조된다."(뒤튀 76) 말디니가 진술하듯이 비잔틴 예술에서 "색채는 형식이 명료화의 역할을 하기 전에 공간을 생성한다. 이질적인 모멘트들의 고립과 긴장은 발광 질료의 확산적인 통합 속에서 분해되고, 공간은 이런 이질적인 모멘트들이 자동-운

동하는 조화로움이다."(말디니 204)

　분명히 말디니는 광학계를 촉감계보다 우선시한다. 말디니가 비잔틴에서 인지하는 '공간의' 광학적 '공간화'는 스트라우스의 근원적 감각 세계, 자동-운동하고 펼쳐지며 여기 있는/저기 있는 자아/지평선의 풍경 공동 세계에 대한 미적 발현이다. 말디니는 고대의 촉감적 감성과 근대의 광학적 감성의 차이들을 강조하며 진술하지만, 오직 광학적 공간의 노출 속에서만 수축적/확장적 리듬이 충만한 표현을 확인한다. 그러므로 일련의 이집트·그리스·비잔틴 예술은 공간과 빛의 점진적인 해방을 재현한다. 그리고 우리는 비잔틴 모자이크들과 벽화들에서 서양에서는 처음으로 '색채주의'를 직면한다. 말디니는 색채주의가 세잔의 후기 회화에서 가장 충만하게 계발된다고 인지한다. 색채주의가 스트라우스적 감각의 리듬을 충만하게 표현하는 것은 그것(색채주의)이 풍경 **공동 세계**의 확장적 공간을 드러내는 것이고, 뿐만 아니라 오직 빛과 색채를 통하여 형식의 수축적 묘사를 가능케 하는 것이다. 말디니가 '크로마티즘' 혹은 '다색화법'(polychromy)이라고 분류하는 색채의 촉감적 이용에서 색채는 형식을 설명하고, 선재하는 표면 형태의 윤곽들을 충족시킨다. 정반대로 색채주의에서 색채는 무조건적 해방을, 원칙적으로 색채와 형식의 비동시적인 발생을 참작하는 해방을 가정한다. 그러나 위대한 색채주의 작품들, 특히 세잔의 후기 작품들에서 색채의 자유로운 확장은 "내부에서부터" "고유한 크기까지, 다시 말해 고유한 에너지를 발산하는 공간"(말디니 191)까지 형식을 생성시킨다. 세잔이 도달하는 확장과 수축의 평형은 엄밀히 광학적이고, 오직 빛과 색채를 통해 창조된다. "한편으로 색채의 **변조**(modulation)는 서로 접촉하여 한색과 난색의 색조성(tonality)에 대응하는 수축과 팽창의 유희에서부터 창조된다. 다른 한편으로 형식은 장소이고, 그 자체로 변조하기이며, 그곳에서 채색된 사실들의 지평선들이 서로 마주친다. (…) 그래서 이런 결합 모멘트들은 동등하게 색채

의 차원들이고, 색채는 분산 없이 팽창하고, 수축 없이 집중된다."(말디니 191)

고딕적인 선에 대한 여록

앞에서 지적한 대로 들뢰즈는 모든 위대한 화가들처럼 베이컨이 캔버스에 회화사, 다시 말해 들뢰즈가 촉감계와 광학계의 대조에 입각해 구축한 역사를 반복한다고 주장한다. 그는 그와 같은 역사의 광범위한 구조를 리글과 말디니에서 인용하는데, 처음에 촉감적인 이집트 예술의 기본적 특색들을, 그 다음에 촉각-광학적인 고전 그리스 예술과 광학적인 비잔틴 예술의 특색들을 구별한다. 또한 그는 그리스 예술의 촉각-광학적 공간은 르네상스 시대에서부터 19세기까지 서양의 전통적인 재현 예술에서 계속된다고 주장한다. 리글에게 있어서 촉감계와 광학계는 고대 예술의 양극단이고, 고대 예술의 일관된 목표는 궁극적으로 원근적인 재현 예술의 주체가 되는 무한한 공간을 억제하는 것이다. 말디니에게 있어서 광학계는 촉감계보다 우월하고, 비잔틴 예술의 광학적 공간은 세잔의 가장 충만한 표현을 만족시키는 빛과 색채의 점진적인 해방의 서막을 연다. 그러나 들뢰즈에게 있어서 촉감계와 광학계 모두는 촉각-광학계를 저항하는 방식이고, 촉각-광학계는 유기화된 유기적 공간에서 눈에 대한 손의 종속을 근원적 임무로 받아들인다.

들뢰즈는 베이컨이 이집트 예술의 요소들(배경 색채의 펼친 영역, 형상들의 윤곽 강조, 형상과 바탕(근거)을 단일 구도 속에 연결하는 '얇은 깊이,' 형상들의 근접성 등)을 되풀이한다고 지적함으로써 역사 조사를 시작한다. 들뢰즈는 이집트 예술이 촉감적이라는 리글의 견해에 동의하고, 이집트 예술의 특색들에 대한 그의 요약은 평면 구성, 정면

성, 윤곽의 우선권, 형식들의 기하학적 수법, 그리고 전와(轉訛)하는 변화와 생성의 영향에서부터 형상의 보호 등을 강조하는 말디니의 견해를 고수한다. 들뢰즈가 이집트 예술에서 강조하는 점은 본질로서의 형상 표현이고, 시간의 우연성에서부터 벗어나는 것이다. 이런 관점에서 이집트 예술은 근대 예술과 대립된다. 왜냐하면 근대 예술은 "인간이 더 이상 본질로서보다는 오히려 우연성으로서 그 자신을 완전하게 인지할 때 시작하기"(FB 80) 때문이다. 따라서 여기에 들뢰즈의 역사의 종착점(terminus ad quem)과 출발점(terminus ad quo)이 있다(이집트의 본질에서부터 근대의 우연성까지).

들뢰즈는 기독교 예술이 필수적으로 우연적인 것을 인정한다고 주시한다. 왜냐하면 성육신(incarnation; 신의 인간되기)의 교리는 본질을 모든 인간의 변이 가능성 속에서 표현해야 한다고 규정하기 때문이다. 그리고 기독교 예술은 바로 성육신을 통하여 "회화를 계속적으로 장려할 평화로운 무신론의 씨앗"(FB 80)을 수용한다.[25] 그러나 기독교 예술은 우연적인 것의 허용을 단지 교리만의 덕택이 아닌, (무엇보다도) 고전적인 그리스 예술의 혁신의 덕택으로 돌린다. 다시 한번 말디니의 이론을 따르면서 들뢰즈는 고전적 형상을 둘러싸는 입방체적 공간, 전경 구도의 우선권, 형식들의 양감에서 빛과 그림자의 허용, 그리고 보는 사람의 열린 공간과 형상의 입방체적 공간의 분리 등에 대해 진술한다. 깊이 속에서 형상을 표현할 때 형상은 빛과 그림자의 가변적인 리듬에 노출되고, 따라서 "고전주의의 재현은 그것의 대상으로서 우연성을 가진다."(FB 81) 그러나 통제된 입방체적 공간 속에 형상이 고립되고 둘러싸인 상태에서 그것(형상)은 "[대상]을 근거가 충분

25) 기독교 예술은 형태 혹은 형상에 근본적인 변형을 경험하게 하였다. 신이 육질화로 구현되고, 십자가에 못 박히고, 땅으로 내려오며, 하늘로 다시 올라가는 등에 따라서 형태 혹은 형상은 더 이상 본질로 돌아가는 것이 아니라 그 반대적인 것으로, 변화하는 것으로, 우연적인 것으로 표현된다.(《감각의 논리》 162-63 참조)〔역주〕

한 것(현상)으로 혹은 본질의 '발현'으로 만드는 광학적 **유기화**"(FB 81) 속에 우연적 대상을 포함시킨다. 고전 그리스 예술은 광학적 면과 단절하지만, 그것이 창조하는 공간은 촉각-광학적이다(리글과 말디니가 주장하는 것처럼).[26] 그리고 이런 손과 눈의 결합에서 우연성은 본질의 유기화에 종속된다. 형상의 윤곽은 기하학적이기보다는 유기적이므로 변화하고 불규칙적이다. 그러나 형상이 고립되고 둘러싸인 상태에서 형상은 이상적이고 불변의 형식을 드러낸다. 형상은 촉감적 윤곽을 가지고, 촉감적 윤곽은 빛과 그림자, 전진과 후퇴의 변화하는 효력들을 발휘한다. 그러나 그 윤곽은 이런 변화들에 영향받지 않은 채 존속한다. 그것은 마치 우리가 물 속에서는 구부러지게 나타나지만, 접촉할 때 곧은 것으로 증명되는 막대기를 응시하는 것과 같다. 광학적 눈은 조명과 원근의 변화하는 외형들을 받아들이지만, 촉감적 눈(눈의 손)은 대상이 변화하는 환경들을 횡단하여 동일한 것을 확인한다.

들뢰즈가 주장하듯이 우리는 순수 광학적 공간을 위해 비잔틴 예술로 전환해야 하고, 그곳에서 고전적인 유기적 재현의 안정성을 뒤흔드는 방법을 발견할 것이다. 말디니가 인지하고 들뢰즈가 반복하는 것처럼, 비잔틴 모자이크들과 벽화들은 지배적 원리로 빛의 출현을 받아들이고, 촉각의 가치에 대한 얼마간의 의존성을 포기한다. 형상들은 빛의 영역에서 발생하고, 그것들의 윤곽들은 더 이상 경계로서가 아닌 "그림자와 빛의 결과와 암흑의 확장과 흰 표면의 결과"(FB 82)로서 표현된다. 형식들은 빛으로 변형되고 변모되며 변환된다. "따라서 우연성은 상태를 변화시키고, '자연' 유기계 속에서 법칙을 발견하는 대신에 영적인 가정, 빛(그리고 색채)에 독립적인 '우아함' 혹

26) 광학적 공간은 눈으로 만지는 상, 그리고 근접 시각과 단절하는 동시에 단순히 시각적이지만 않고, 촉각적인 가치들을 시각에 종속시키며 촉각적인 것들에 의지한다. 눈으로 만지는 공간을 대체한 것은 촉각-광학적 공간이다.(《감각의 논리》 164-65 참조)(역주)

은 '경이로움'을 발견한다."(FB 82) 고전적인 유기화는 '구성'에 자리를 양보하고,[27] 그것은 "여전히 유기화하지만 붕괴화의 과정이다."(FB 82) 형상들은 빛의 영역에 포함되었을 때 붕괴되고 분해된다. 그리고 이런 와해에서 들뢰즈는 17세기 명암 대비를 이용한 회화와 20세기 추상 미술과 같은 "광학적 코드"(FB 82)의 관점에서 보는, 이후의 형식 표현을 위한 모델을 확인한다.

고전적 재현에 대한 비잔틴 예술의 광학적 분열에 더하여 들뢰즈는 또한 고딕 예술에서 처음으로 개발되고, 결코 이집트 예술의 촉감적 미학과 연관되지 않는 촉감적 대체물을 확인한다. 들뢰즈는 빌헬름 보링거를 통해 고딕 예술에 접근한다. 보링거는 리글의 개념을 사용하는데, 리글의 영향력 있는 작품들이 보링거의 《추상과 감정 이입》(1908)과 《고딕의 형식 문제》(1912)에 포함된다.[28] 보링거는 추상과 감정 이입의 근본적인 구별에서 리글의 촉감계와 광학계의 대립에 근거를 두고, 그가 가장 분명하게 인지하는 심리학적 원리들이 각각 선사 예술과 고전 그리스 예술에서 구체화된다. 원시인은 "공간의 거대하고 영적인 공포"(보링거 1908, 15)를 설정하는 위협적이고 혼란스러운 우주에 포위된다. 시각적 인상들을 믿을 수 없는 그들은 접촉의 확실성에 의존하며 존속한다. 그들은 현상적 영역의 흐름에서 평온함과 분리를 추구하고, 가능할 때마다 열린 공간의 재현을 피한다. 세계 속에 그들 자신들을 투사하기보다는 오히려 그들은 예술 속에서 안정된 형

27) 빛과 그림자 유희에 의한 우발적인 형상들이 나타나는 것이 본질과 법칙을 만든다. 본질과 법칙을 만드는 것은 차라리 나타남이다. 사물들은 빛 속에서 일어나 올라간다. 형상은 독특한 색조를 설정하는 변형과 변모와 더 이상 분리될 수가 없다.(《감각의 논리》 참조 166)〔역주〕

28) 보링거는 20세기 초반에 활동했던 미술사가였다. 박사학위 논문이었던 〈추상과 감정 이입〉에서 보링거는 자신이 서 있는 입지점을, 감정 이입을 통해 예술을 이해하는 립스(T. Lips)식의 주관주의 미학과 목적·소재·기술의 세 가지 물질적 변수를 통해 예술을 이해할 수 있다고 본 젬퍼(G. Semper)의 유물론적 미학 모두와 대비되는 제3의 지점을 분명히 한다.(《노마디즘 2》 672 참조)〔역주〕

식들과 절대적 가치들의 추상적 영역을 창조한다. 그리고 그것의 '결정체의 미'(crystalline beauty)(리글의 표현으로)는 기하학적 선과 촉감적 면에 합쳐지고, 그것의 안정된 질서는 고대 이집트 예술에서 아주 확실하고 명확하게 나타난다. 정반대로 고전적인 그리스인은 이성을 이용하여 물리계의 일정한 지배력을 얻는다. 결과적으로 그들은 존재의 흥망성쇠를 즐길 수 있고, 그들 자신을 세계에 투사할 수 있으며, 그곳에서 유기적이고 성장하고 변화하는 형식들의 미를 발견한다. 그들은 자연을 강조한다. 그리고 그들은 변화 가능하고 역동적인 리듬을 반영하는 예술에서 그들 자신을, 그들 자신의 생기 넘치는 운동을 즐긴다.

《고딕의 형식 문제》에서 보링거는 '원시인'(Primitive Man)과 '고전인'(Classical Man)이라고 제목 붙인 개요에서 이런 원시적 추상과 고전적 감정 이입의 대립을 되풀이하고, 이성적 지식을 넘어서는 개인으로서 그리고 실재성의 본질적으로 환상적인 본성을 인식하는 개인으로서 '동방인'(Oriental Man)의 묘사를 추가한다.[29] 동방인은 마야의 베일을 꿰뚫어 본 후에 고도의 추상에 도달한다. 그러므로 "선사 시대 예술처럼 동양 예술은 확실히 추상적이고, 경직되고 무표정한 선과 선의 상관물인 평면에 속박되지만, (⋯) 형식의 풍요성과 해체의 일치성에서 그것은 훨씬 원시 시대 예술을 능가한다."(보링거 1912, 37) 그러나 보링거의 견해에서 고딕 예술은 원시적·고전적·동양적 모델들의 견

29) 그 책에서 보링거는 미학 자체가 서구의 고전적 형태에 기초하고 있다는 점에서 이미 그 자체로 유럽의 고전적 예술을 특권화하고 있음을 지적하고, 고전적 예술사의 일면성을 넘어서고자 한다. 여기서 보링거는 인간과 외부 세계 간에 관계를 설정하는 전형적 양상에 따라 원시인과 고전인, 동방인으로 나눈다. 원시인의 예술이 생명으로 요약되는 자연의 생성과 변화에 대한 불안으로 인해 생명과 분리된 경직된 추상-무기적 선을 특징으로 한다면, 고전인은 인간과 세계의 친화성에서 출발하기에, 세계를 의인화하는 현세적 범신론과 모든 것을 유기화하는 감정 이입 충동을 특징으로 한다. 반면 동방인은 해탈을 향한 추구 속에서 감각적 세계의 무상성과 우연성을 넘어선 추상적 선과 평면화된 형태를 추구한다.(《노마디즘 2》 678 참조)〔역주〕

지에서 이해될 수 없는 감성을 표출한다. 여기서 우리는 안정과 평온함은 없지만 추상적이고 기하학적인 형식들을 직면한다. 어디서든 "열정적인 운동과 생기성, 탐색하며 끊임없이 움직이는 격동"이 존재하지만, "유기적 생명과 분리된" 운동, "표현의 초-유기적 양식"(ibid. 41)이 존재한다.

보링거는 처음에 장식적인 고딕적 선을 통해 이런 역설적인 비유기적 생명에 접근한다. 고전적인 유기적 선은 규칙적이고 우아한 양식들을 추적하고, 그 양식들의 운동과 정지의 균형은 생명을 가진 우리 자신의 유기적 생기성과 조화를 표현한다. 고딕적인 선은 처음에는 우리의 유기적 감성을 거슬리게 하지만, 우리가 그것에 굴복하자마자 그것의 무아경의 능력을 느낀다. "반복적으로 선은 단절되고, 반복적으로 운동의 자연적인 방향에서 확인되며, 반복적으로 평화롭게 과정을 끝내지 못하도록 강력하게 방해받고, 반복적으로 표현의 새로운 복합작용으로 전환되며, 결과적으로 선은 이러한 모든 구속들에 의해 부드럽게 된다. 마침내 자연 화해의 모든 가능성들을 빼앗기게 된 선은 혼란스럽고 발작적인 운동으로 끝날 때까지, 무감각적으로 선 자체로 되돌아가는 공허 혹은 흐름 속에 진정되지 않은 운동을 중단할 때까지 표현 에너지를 최대한도로 발휘한다."(보링거 1912, 42) 고전적인 선은 우리 의지의 표현인 듯하다. 반면 고딕적인 선은 우리에게 독립적인 듯하고 "자체의 고유한 표현을 가지고 있는" 듯하다. 그리고 "그것(그 고유한 표현)은 우리의 생명보다 더 강하다."(ibid. 42) 보링거는 이런 대립의 심리학적 근거를 무작위적인 낙서와 같이 쉬운 예들을 통해 설명한다. 우리가 휴식하며 할 일 없이 낙서를 할 때, 우리 의지의 명령과 손목의 유희에 따라서 선은 흐르고 구부려진다. 그러나 우리가 긴장과 분노의 상태에서 "팔목의 의지는 확실히 고려되지 않을 것이다. 연필은 난폭하고 격정적으로 종이 위로 움직이고, 아름답고, 둥글고, 원래 부드러운 곡선 대신에 강력한 격렬함의 표현과 관계 있는 거

칠고 모나고 끊임없이 중단되는 뾰족한 선이 있을 것이다."(ibid. 43)

고전적인 선과 고딕적인 선 모두가 반복을 분명히 나타낸다. 그러나 고전적인 선은 첫째로 거울 대칭을 계발하고, 그것에 의해 정지 모멘트들을 가진 운동의 균형을 유지한다. 반면 고딕적인 선은 반복 운동들의 비대칭적인 증가를 통해 기능한다. "무력하게 굴복하도록 우리를 아연케 하고 강요하는" 무한한 선, 그것은 "무형식의 끊임없는 활동이 오래도록 지속되는 인상"(보링거 55-56)을 남긴다. 그것은 "시작과 끝, 무엇보다도 중심을" 가지고 있지 않는 미로이다. (…) "우리는 결코 들어가는 점과 휴지의 점이 없음을 발견한다."(ibid. 56) 식물과 동물의 모티프들이 고딕 장식물에 나타나지만, 그것들은 선들의 미로에 흡수되고, 자연의 유기적 형식들을 면밀하게 관찰한 작품들이기보다는 오히려 선형적인 환상의 작품들이다. 고딕 장식물이 원형 양식들을 따를 때 운동은 방사형이기보다는 외면적(外面的)이다. 중심에서 외부로 움직이거나 혹은 외부에서 중심으로 집중하는 원형적 고전 장식물과는 달리 원형적 고딕 장식물은 모서리들 주위를 회전하고, 그것의 형식들은 "연속되고 가속화하는 기계적 운동"(ibid. 57)에 관여하는 회전 바퀴 혹은 터빈과 유사하다.

보링거는 고딕 예술을 추상과 감정 이입의 혼성물로, "고양된 청춘의 정념"(보링거 1912, 81)을 닮은 비조화적인 대립물들의 불안정하고 열광적인 혼합물로 인지한다. 그러나 들뢰즈는 고딕 예술을 손에 고유한 활동 표현을 부여하는 순수 촉감적 양식으로 간주한다. 추상적인 기하학적 형식들로 윤곽들을 규정하는 이집트 예술과는 달리 고딕 예술은 들쭉날쭉한 선, 뒤틀린 만곡, 그리고 가속화하는 회전 등의 역동적인 기하학을 받아들인다.[30] 고딕적인 선은 안정된 구성 평면에 정확히 개별적 형상들을 묘사하기보다는 형상과 바탕(근거) 간의 구별을 모호하게 한다. "끊임없는 분열 속에서 선은 선 이상의 것이 되고, 그것과 동시에 면은 결코 평면이 되지 않는다."(FB 83) 그것이 따라가는

식물과 동물의 형태들은 재현적인 이미지들을 변모시키고, "선이 다른 동물들, 인간과 동물, 그리고 순수 추상(뱀 · 턱수염 · 리본)에 공통적이라는 점에서 선의 식별 불가능성의 지대"(FB 83)를 표현한다. 고딕 예술에서 손은 눈으로부터 해방되고, 그것에 고유한 의지를 부여받으며, 그것의 운동들은 비유기적 생명의 운동들이다.

촉감적 색채주의

고딕적인 선이 동물-되기, 비유기적 생명, 카오스, 미로 같은 겹침, 비주체적 의지 등의 주제와 관계가 있기 때문에, 우리는 들뢰즈가 빈번하게 보링거의 고딕적인 선으로 되돌아가는 이유를 인지할 수 있다.[31] 그리고 베이컨을 이해하기 위한 연관성은 고딕적인 선이 다이어그램(이미지들을 변모시키고 그것들을 비유기적 힘에 포함시키는 형상되기를

30) 들뢰즈는 추상이란 개념 자체에 대해 보링거와 근본적으로 다른 생각을 한 것 같다. 물론 보링거가 추상은 공통성의 추출이라는 통념에 전적으로 기대고 있는 것은 아니지만, 불안을 극복하기 위한 합법칙성의 개념에 중심을 두고 있다면, 들뢰즈는 추상을 변형이요, 탈형식화라고 이해한다. 따라서 추상적 선이란 기하학적 선이 아니라 자연적이고 구상적인 형태를 벗어나는 선이고, 재현적인 선을 변형시키는 선이다. 그렇기에 그에게서 추상적인 선은 직선이나 기하학적 선이 아니라 곡선이고 비기하학적 선이다.(《노마디즘 2》 675 참조)〔역주〕

31) 《천의 고원》 614-24; 492-99쪽, 《철학이란 무엇인가?》 172-173; 182-83쪽, 《대담 Negotiations》 95; 67쪽을 참조하라. 들뢰즈와 가타리는 《천의 고원》에서 매끄러운 공간과 홈 파인 공간을 조명할 때 리글 · 말디니 · 보링거를 다룬다. 그들은 리글 · 말디니 · 보링거가 촉감계를 이집트 예술과 결합시키고 나서 제국 체제에 연관시킨다고 주장하고, 그것에 의해 그들은 촉감계의 본질적인 유목적 본성을 표현한다. 그들이 주장하듯이 보링거의 고딕적인 선은 촉감적이고, 유목적이며, 이집트 예술의 선과 대조적임에 틀림없다. 이집트 예술의 선은 홈 파인 공간(들뢰즈가 《프랜시스 베이컨》에서 촉각-광학적 공간으로서 언급하는 것) 속에서 손을 눈에 종속시킨다. 보링거는 고딕적인 선이 홈 파인 공간을 붕괴시킨 것을 인식하지 않은 채 자신의 발견을 표현한다.

일으키는 무작위적인 손의 대격변)과 같은 방식으로서 기능한다는 점에서 분명하게 나타난다. 그러나 들뢰즈는 고딕적인 선의 범위를 넘어 촉감계의 개념을 발전시킨다. 그의 비잔틴의 광학적 예술과 고딕의 촉감적 예술 간의 대립은 색채와 선의 매우 오래된 대비에 근거를 둔다. 그러나 들뢰즈는 색채의 두 가지 사용법, 광학적 사용과 촉감적 사용이 존재한다고 주장한다. 그리고 그가 단언하듯이 만약 고딕 예술이 어떻게 손이 선을 통해 고전적인 재현의 촉각-광학적 공간을 피할 수 있는지를 제시한다면, 세잔과 특히 반 고흐의 색채주의는 색채의 적절한 광학적 사용으로 손을 위한 해방의 경로를 지적할 것이다.

들뢰즈는 색채 관계의 두 가지 유형을 확인한다. 첫번째는 흑과 백의 대비에 기초한 **"명암 관계**이고, 이것은 어둠과 밝음, 짙음과 엷음으로 색조를 정의한다. 그리고 두번째는 스펙트럼에 근거한, 다시 말해 파랑과 노랑, 초록과 빨강의 대립에 근거한 **색조성**(tonality) **관계**이고, 이것은 따뜻함과 차가움으로서 여러 가지 순색조를 정의한다."(FB 84)[32] 명암 관계는 **빛**의 관계와 관련이 있고, 색채들의 밝음 혹은 어둠은 흰색에서 검은색까지 범위를 가지는 흐린 단계를 측정할 수 있다. 반면 색조성 관계는 색상의 대비, 혹은 단어의 일반적 의미로 **색채**의 대비와 관련이 있다. 들뢰즈는 색상이 '근접 시야'(vision rapprochée, 리글이 근접 시야(Nahsicht)라고 부르는 것), 전경의 "최고조의 점(절정의 점)"(FB 85) 주위에서 전진과 후퇴를 형성하는 평평한 표면에 병치된 색조와 관련이 있다는 점에서 명암 관계가 "원격 시야의 순수 광학적 기능"을 수반하고, 색조성 관계가 "적절한 촉감적 기능"을 수반한다고

32) 색채 이론가들은 일반적으로 세 가지 색채의 차원을 명암 · 색상 · 채도라고 한다. 들뢰즈는 이런 추이에서 채도를 명암의 범주에 포함시키는 듯하다. "그런데 만약 초기에 변조가 명암의 차이(베이컨의 1944년 작품 〈십자가 아래에 있는 세 가지 형상 Three Figures at the Base of a Crucifixion〉에서처럼)를 통해 여전히 획득될 수 있다면, 변조는 주로 강도 혹은 채도의 내적 변주들로 구성될 것이고, 이 변주들은 그 자체로 평평한 배경의 여러 지대의 근접 관계에 따라 변화할 것이다."(FB 94)

주장한다[33](들뢰즈가 명쾌하게 그것을 주장하지는 않지만, 따뜻함과 차가움이 기본적으로 시각적 경험의 특성보다는 촉각적 경험의 특성이라는 점에서 색조성의 관계는 본질적으로 촉감적이라는 것을 암시한다). 들뢰즈는 명암과 색조가 대조적인 색채의 양상들이 아니라는 것과 그것들이 서로 결합되어 종종 사용됨을 인식한다. 예를 들면 비잔틴 모자이크들은 빛과 어둠의 유희를 강조하는 경향이 있지만, 황금·빨강·파랑·초록 색상들의 변조 또한 대부분의 이런 구성들에서 중요한 요소이다.[34] 그러나 명암 관계를 조절하는 원리와 색상 관계를 조절하는 원리는 구별되어 존속한다. 양쪽 모두가 눈과 시야와 관련이 있고, 적당히 시각적이다. 그러나 밝음과 어둠의 대립과 빛과 그림자의 대립은 광학적 공간을 드러내는 반면, 따뜻함과 차가움의 대립과 확장과 수축의 대립은 촉감적 공간에 속한다.

색채주의자들은 "명암 관계 대신에 색조성 관계를 사용하는 경향이

33) 세잔은 최고조의 점 주위의 연속적으로 조직화된 병치 색조에 의해서 형태들을 도식적으로 양감화한다고 고윙(Gowing)은 분석한다. 들뢰즈가 이런 고윙의 분석을 마음에 두는 것은 당연하다. "세잔은 서로 대비적인 순서로 배열된 색채가 평면의 변화를 내재적으로 암시한다고 발견했고, 그 발견을 추구했다. 그 연속적인 색채는 언제나 스펙트럼의 순서로 배열되었고, 언제나 색채를 따라 규칙적인 간격으로 배치되었으며, 또한 최고조의 점으로 올라갔다. 그것(연속적인 색채)은 그 점을 넘어서 90여 개의 수채 물감을 가지고 반대 순서로 반복되고, 선율적 반응의 감(感)과 표면이 계속적으로 만곡하는 감을 제공한다. 세잔이 베르나르에게 '당신은 그곳에 드로잉과 양감의 비밀을 간직한다'고 말했듯이, 그는 이것('색채의 대비와 접속')에 대하여 조금도 숨김이 없었다."(고윙 59)

34) 들뢰즈는 말디니(241-46)를 인용한다. 말디니는 그라바(Grabar)의 분석에 대해 언급한다. 비잔틴 예술이 색상보다 명암을 강조하는 것은 비잔틴 모자이크와 회화의 빛과 색채에 대한 제임스(James)의 최근 연구에 의해 확인된다. 그녀는 근대 예술의 색상에 대한 강조가 비잔틴 예술의 색채감을 일그러뜨리고, 광도(光度)·강도·질감·반사율의 특질이 우리 자신의 감(感)보다는 색채감에 더욱더 중요했다고 주장한다. 고대 그리스의 색채 어휘는 비잔틴 시대의 예술 주석가들에 의해 차용된다. 그 어휘는 색상에 관해서는 분명치 않다. 그리고 종종 색채 구별화는, 그것이 밝음에서 어둠까지 회색율의 변화의 견지에서 해석된다면 더욱 의미가 통한다. 그녀가 보여주듯이 비잔틴 예술에서 무지개의 표상은 색상보다는 명암의 강조를 강화한다.(제임스 91-109)

있는 화가들이고, 이런 색채의 순수 관계를 통해 형식, 뿐만 아니라 그림자와 빛, 그리고 시간을 '표현하는' 경향이 있는 화가들"(FB 89)이다.[35] 회화의 색채주의 전통은 일반적으로 티치아노 · 베로네세에서 리베라 · 벨라스케스 · 루벤스 · 렘브란트, 또한 들라크루아 · 모네 · 세잔 · 고갱 · 반 고흐까지 확장되는 것으로 여겨진다. 그리고 들뢰즈는 베이컨을 이런 화가들 속에 배치한다.[36] 들뢰즈는 색채주의의 특징들을 "국지적 색조의 포기,[37] 혼합되지 않은 스트로크들의 병치, 보색의 호소를 통해 전체성에 대한 각 색채의 열망(호흡), 중간 단계 혹은 전이를 가지는 색채들의 이행, '단속적'(broken) 색조를 얻는 것 외에는 혼합의 금지, 두 보색의 병치와 유사한 두 색채의 병치(두 색채 중 하나는 단속적 색채가 되고, 나머지 하나는 순색채가 된다), 색채의 무한한 활동을 통해 빛과 심지어 시간의 생산, 색채를 통한 명료성"(FB 89) 등으로 인지한다. 들뢰즈가 지적하듯이 세잔은 이러한 형식들(다른 말로, 명암 관계에 근거한 기법, 혹은 빛과 어둠의 농담에 근거한 기법)을 모델화하기 위해 명암을 나타내는 전통 기법들을 의존하기보다는 스펙트럼의 순서에 따라 배열된 뚜렷한 스트로크의 병치를 통해 곡선화된 형식을 표현하고, 이와 같은 방식으로 표현하는 후기 그림에서 촉

35) 빛은 시간이고 색은 공간이다. 명암 관계를 색조 관계로 대체하려고 하는 화가들, 그리고 순수 색의 관계를 가지고 형식뿐만 아니라 그림자와 빛 그리고 시간을 주려고 하는 화가들을 색채주의자라고 한다.(《감각의 논리》 175~76 참조)(역주)

36) 예를 들어 《아드린 예술 사전 *The Adeline Art Dictionary*》에서 색채주의자를 티치아노 · 베로네제 · 리베카 · 벨라스케스 · 루벤스 · 렘브란트 · 들라크루아, 그리고 라파엘로 전파(Pre-Raphaelites)로 간주한다.

37) 회화에 대한 르네상스 시대의 기록에서 빈번하게 열거되는 '국지적 색조' 혹은 '국지적 색채'의 유서 깊은 개념은 대상들이 내재적이고 '순' 색채들을 가진다고 추정하며, 정황적인 변수(빛과 그림자의 효과들, 대비 색채들의 접촉 등)에 의해 창조된 색채 변화는 그 순색채들의 간접적인 변양이라고 추정한다. 한 대상의 '국지적 색채'는 순색채이다. 르네상스 시대의 화가들은 작품들 속에 국지적 색채를 표현하도록 빈번하게 조정된다. 물론 색채주의자들은 '국지적 색채'와 같은 것이 결코 존재하지 않는다고 할 것이다.

감적인 색채를 사용한다. 그러나 이런 방법은 논리적 코드가 되는 위험에, 색상들의 관계를 불변적으로 지시하는 스펙트럼의 고착화된 연속에 부딪친다.[38] 덜 조직화된 촉감적 실행은 반 고흐의 '단속적 색조' 사용이고, 그것이 그를 "자의적 색채주의자"[39](반 고흐가 동생에게 보낸 편지에서 그 자신에게 진술했던 것처럼(반 고흐 3, 6))로 만든다. 그리고 바로 이 '단속적 색조'의 개념을 들뢰즈는 베이컨의 색채화적인 회화에 대한 검토에서 강조한다.

동생에게 보낸 편지에서 반 고흐는 샤를 블랑의 《나의 시대의 예술가》(1876) 중 장문 구절을 장황하게 인용한다.[40] 그 책에서 블랑은 원

38) 고잉은 세잔의 기획의 합리적인 면을 강조한다. 고잉이 인지하듯이 세잔은 '조직화된 감각의 논리'를, 다시 말해 즉각적 감각 경험과 추상적 사유 작용 양쪽 모두를 포함하는 것을 개발하려고 노력한다. 스펙트럼적인 연속은 관찰된 대상의 양감 속에서 현실적으로는 발생하지 않지만, 논리적 분석을 통해 발견되는 그 연속의 광학적인 효과는 감각 경험과 대응하는 양태 속에서 자연적인 효과를 표현한다. "세잔의 작품을 관람하는 한 사람이 그가 회색 벽을 녹색으로 칠한 것을 발견하고서 당혹했을 때, 세잔은 색채의 감이 작품에 의해서, 뿐만 아니라 추론에 의해서 발생된다고 설명한다. 사실상 욕구는 정서적이기도 하고, 또한 지적이기도 하다."(고잉 57-58) 그러므로 친구 에밀 베르나르와의 이야기에서 세잔의 시각은 "눈에서보다 뇌에서 한층 더 중요하다."(ibid. 59)

39) 반 고흐가 테오에게 보낸 편지에서 "나는 이제 자의적 색채주의자가 될 것이다"라고 말하듯이, 모든 코드화의 가능성을 추방하려고 노력한다.(《감각의 논리》 178 참조)[역주]

40) 《빈센트 반 고흐의 전체 편지 The Complex letters of Vincent Van Gogh》 영역판은 블랑이 집필한 《나의 시대의 예술가》의 일부분(64-66쪽)을 들라크루아가 프랑스어로 저술한 페이지로서 간주한다. 반 고흐는 그 부분의 중간쯤에 삽입적인 방백에서 블랑의 저서 《데생의 법칙: 건축, 조각, 회화 Grammaire des arts du dessin: architecture, sculpture, peinture》 3판을 참조 문헌으로 이용하여 블랑의 각주를 삽입한다(블랑의 《데생의 법칙: 건축, 조각, 회화》 3판[Renouard 인쇄]을 참조하라). 그러나 무관심한 독자는 《데생의 법칙: 건축, 조각, 회화》를 들라크루아가 집필했다고 생각한다(왜냐하면 블랑이라는 이름이 어디에도 언급되지 않았고, "그의 법칙"[his Grammaire]에서 his의 바로 앞에 선행하는 사람이 들라크루아이기 때문이다). 반 고흐의 작품에서 들뢰즈가 인용했던 주목할 만한 여러 구절 중 하나는 실제로 블랑의 작품에서 인용된 것이라고 지적해야 한다. "보색은 같은 강도, 다시 말해 선명도와 광도의 동일한 정도에서 생산될 때, 보색 병치는 두 보색을 아주 격렬한 강도로 끌어올린다. 그래서

색(빨강·파랑·노랑), 그것의 보색(녹색·오렌지색·자주색)에 대해 열거하고, 보색들이 병치될 때 상호간에 서로를 강렬하게 하는 '동시 대비의 법칙'(슈브뢸에게서 인정되지 않은 기준)을 언급한다. 블랑이 인지하듯이 들라크루아는 다른 방식으로 보색을 이용하면서 이런 법칙을 회화에 계발한다. 보색 안료들이 같은 비율로 혼합될 때 그 안료들은 서로를 중화시키고 회색을 만든다. 그러나 같지 않은 비율로 혼합될 때 '단속적 색조'가 출현하고, 즉 지배적인 색상의 흐리고 탁한 변형이 나타난다. 예를 들면 빨강에 약간의 녹색의 혼합은 '단속적'이고 흐린 적색을 만들고, 파랑에 미량의 오렌지색의 첨가는 '단속적'이고 탁한 청색을 만든다. 단속적 색조의 발생에서 보색들의 '전쟁'은 '일방적'이고, "두 색채 중에 한 색채가 승리한다. 그리고 지배적인 색의 강도는 두 색채의 조화를 방해한다."(블랑 66) 같은 순색상의 두 가지 농담, 가령 밝은 청색과 어두운 청색이 병치될 때 "우리는 다른 효과를 얻을 수 있고, 그곳에 강도의 차이에 의한 대비가 존재할 것이다." 하지만 순색조와 단속적 색조가 병치될 때 "유사함을 통해 조절될 다른 종류의 대조가 발생할 것이다."(블랑 66) 그러므로 블랑은 다음과 같이 결론짓는다. "[보색의 병치를 통해] 색채 효과를 강렬하게 하는, [동일한 순색상에 다른 강도들의 병치를 통해] 그것을 지속시키는, [순색조와 단속적 색조의 병치를 통해] 그것을 약화시키는, 혹은 [보색들의 균일한 혼합을 통해] 그것을 중화시키는 몇 가지 방식들, 방식들은 다르지만 똑같이 오류가 없는 방식들이 있다."(ibid. 66)

인간은 좀처럼 보색 병치를 볼 수 없을 것이다."(블랑 65; 반 고흐 2, 365) 반대로 반 고흐의 편지 편집자들에 의해 들라크루아가 저술한 것으로 간주되는 부분(들뢰즈가 인용했던)의 끝맺는 문장은 《나의 시대의 예술가》에 나타나지 않는다. "색채 효과를 강밀하고 조화롭게 하기 위해서 그는 보색 대비와 동시에 유비적 색채 조화를 사용했고, 혹은 다른 말로 동일한 단속적 색조에 의한 생생한 색의 농담의 반복을 사용했다."(반 고흐 2, 366) 이 문장은 블랑의 구절을 반 고흐 자신이 요약한 주석인 것 같고, 반 고흐가 지시하는 '그'(he)는 들라크루아인 것 같다.

반 고흐는 확실한 동의로 블랑을 인용하고, 그의 원숙한 회화들에 이런 모든 변별적인 대비의 양태들을 이용한다. 그러나 순색조와 단속적 색조의 관계에 대한 블랑의 논의에서 들뢰즈는 "정확히 색채주의와 분리될 수 없는 변조는 세잔의 변조와 구별되며, 완전히 새로운 의미와 기능을 발견한다"(FB 90)고 주장한다. '세잔적 변조'를 이용하여 들뢰즈는 곡선 형태들을 모델화하는 방법으로서 (세잔에 따르면 모든 형태들은 본질적으로 곡선이다)[41] 세잔이 스펙트럼의 순서를 따라 뚜렷한 색상들을 병치하는 것을 재언급한다. 들뢰즈는 이런 실행에서 세잔이 두 가지의 기본적인 본질적 요건들에 직면한다고 주장한다. 그 두 가지는 "동질적인 바탕(근거)과 색채 진행에 수직적인 보강틀(armature)의 본질적 요건과 특이하거나 혹은 특정한 형태의 본질적 요

41) 변조는 세잔에게서 중요한 용어이다. 이런 점에서 1904년 에밀 베르나르에 의해 (세잔의 허락하에) 편찬된 세잔의 '견해들' 중에서 특히 다음의 것이 주목할 만하다. "마치 베일을 통과하는 것처럼, 조화의 법칙에 따라 부분적으로 서로 따라가는 색채를 해석하는 견지에서 자연을 읽는 것은 보는 것이다. 따라서 이런 주요한 색상들은 변조를 통해 분석된다. 회화는 색채 감각을 분류하는 것이다." "우리는 양감을 말할 필요는 없고, 변조를 말해야 한다." "선 혹은 양감과 같은 것은 없다. 단지 대비만 존재한다." "색채 대비와 접속 그것에서 당신은 드로잉과 양감의 신비를 알 수 있다." (세잔 36) 고윙이 설득력 있게 주장하듯이 사실상 구·원통·원뿔의 우선권에 대한 세잔의 유명한 진술은 시각적 장이 본질적으로 평평하기보다는 굽어져 있다는 견해와 회화 속의 대상들의 '양감'이 무엇보다도 굽은 표면의 표현에 존재한다는 견해를 단순히 반영한다. 색채의 스펙트럼적인 연속이 후퇴하고 전진하는 운동을 창조한다는 세잔의 발견은 그가 이산적인 스트로크의 변조된 연속을 통해 굽은 표면에 입체감을 주도록 했다. 고윙이 지적하는 것처럼 세잔이 변조에 대해 진술할 때 "기계어 모듈러(moduler)의 많은 연상(아마도 모든 연상)이 어떻게 의도되었는지를 아는 것은 어렵다. 조율의 효과, 표준 척도(박자)의 이용, 그리고 음악적 아날로그 그 자체 등 모두가 부분적인 역할을 할 수 있다."(고윙 59) 내가 음악적 아날로그를 이해하는 것처럼 그것은 하나의 조(調)에서 다른 조로 전조(전위)하는 운동으로서 변조의 아날로그이다. 이런 의미에서 스펙트럼의 색채(빨강-주황-노랑-초록-파랑-보라)는 음악의 반음계의 12개 음표에 대응할 것이고, 초기 색상의 특정한 연속(예컨대 빨강 혹은 노랑)은 일정한 조(調)의 으뜸음에 대응할 것이다. 그리고 다른 초기 색상들과 함께 시작하는 2개의 연속(예를 들어 연속 1은 빨강-주황-초록, 연속 2는 노랑-초록-자주)간의 관계는 조들의 전조(전위)에 상응할 것이다.

건(스트로크의 크기가 문제의 특이하거나 혹은 특정한 형태를 배치했던 것 같다)"(**FB** 90)이다.[42] 따라서 이것은 세잔과 반 고흐가 함께 직면했던 기본적인 색채주의자의 문제이고, 그것은 동질적이고 구성적인 바탕을 창안하는, 특이하고 특정한 형태들을 형성하는, 그리고 색채를 통해 바탕과 형태들의 상호 소통을 보장하는 문제이다. 후기 회화에서 세잔의 도전은 구성의 모든 요소들을 조직화하기 위해 스펙트럼 색조의 규칙적인 시퀀스의 효과들을 계발하면서 이런 세 가지 요소의 문제를 해결하는 것이다.[43] 그러나 반 고흐는 다음과 같이 다른 과정을 취한다. 한편으로 그는 명암보다는 오히려 채도(saturation)의 정교한 차이를 통해 활동적으로 존속하는 밝고 순색채의 배경 바탕들을 개발하고, 다른 색상으로 향하는 "이행 혹은 경향"(**FB** 90)을 나타내는 바탕 색상을 창안한다. 그리고 다른 한편으로 그는 한 가지 혹은 몇 가지 단속적 색조를 통해 크기를 형성하고, 그것에 의해 색채는 "도예(ceramics)에 필적하는 가열과 발화"(**FB** 90)[44]에 복속된다. 따라서 색채주의자의 '변조의 문제'에 대한 그의 반응은 "바탕에 밝은 색채의 이행, 단속적 색조의 이행, 그리고 색채의 이런 두 가지 이행 혹은 운동의 중요한 관계"(**FB** 91)를 캔버스에 설정하는 것이다. 그리고 들뢰

42) 고윙이 진술하듯이 스펙트럼의 순서를 따르는 세잔의 색채 조각들의 연속은 "볼륨들뿐만 아니라 축들, 즉 형태들의 둥근 표면들을 명시하는 색채 진행에 직각인 보강틀을 함의한다."(고윙 66) 많은 후기 그림 속에서 색채 조각들은 "공작 꼬리처럼 색상이 부채꼴로 펴지는 비가시적인 수직 뼈대를 창조한다."(고윙 66-67) 들뢰즈는 이런 뼈대 혹은 보강틀의 의문을, 구조화하는 힘으로서의 바탕(근거)에 관한 일반적인 문제와 개별적 형태들과 바탕의 관계에 관한 일반적인 문제에 연관시킨다. 세잔의 방법은 형태들의 묘사에 대한 문제들을 제기한다. 왜냐하면 "색채 간격의 감을 정확히 표현하는 단위를 위한 최적의 크기가 있기 때문이다. 그 조각들은 고유한 권리(조각들이 특정한 대상들을 특수화하는 것을 금지하는 권리)를 가진 채 지각 가능하게 남아 있을 만큼의 크기로 존재해야 한다."(고윙 67)

43) 스펙트럼의 순서에 따라 순수하고 뚜렷하게 구별되는 스트로크들의 변조는 색의 눈으로 만지는 힘에 도달하기 위해 세잔이 고유하게 창안한 것이다.(《감각의 논리》 177 참조)〔역주〕

즈의 분석에 따르면, 유사한 경향으로 베이컨은 자신의 작품 전반에서 색채주의자의 문제에 반응한다.[45]

우리가 기억하듯이 들뢰즈는 베이컨 회화의 세 가지 기본 요소를 구조·형상·윤곽으로 생각한다(구조적 단색 바탕, 하나 혹은 그 이상의 형상 형태들, 그리고 일련의 둘러싸고 고립시키는 링·타원·정사각형·상자 등). 처음에 들뢰즈는 이런 세 가지 요소를 횡단하는 비가시적 힘들의 견지에서 그것들을 고려한다.[46] 그러나 그의 궁극적인 노력은 어떻게 **"세 가지 모두가 색채를 향해, 색채 속에 집중하는지를,"**(FB 93) 그리고 어떻게 **"변조, 즉 색채의 관계들이 전체의 통일, 각 요소의 배치, 뿐만 아니라 각각이 다른 것들에 작용하는 방식"**(FB 93)을 설명하는지를 보여준다.

베이컨은 일반적으로 형상들을 약동적이고 강밀한 단색 바탕에 대비하여, 즉 명암(밝고 어두운)의 변화가 없는 단색상의 펼침에 대비하여 배치한다. 그가 직면하는 위험은 이런 바탕이 비활성적이고, 형상과 분리된다는 것이다. 바탕에 운동과 변화를 유도하기 위해 베이컨은 다양한 종류의 "근접성의 관계들"(FB 94)에 의존한다. 삼면화의 부

44) 들뢰즈는 이런 실행의 예로서 1888년 반 고흐의 〈조세프 룰랭의 초상화 Portrait of Joseph Roulin〉(Museum of Fine Arts, Boston)를 제시한다. 에밀 베르나르에게 (1888년 8월초) 보낸 편지에서 반 고흐는 이 그림에 대하여 "나는 우체부의 초상화를 그렸다. (…) 흰 캔버스 위에 거의 흰 배경의 파랑, 얼굴에 모든 단속적 색조(노랑·초록·보라·분홍·빨강)를 그렸다"(반 고흐 3, 510)고 말한다. 우리는 추가적인 예들로서 반 고흐의 〈파시앙 에스카리의 초상 Portrait of Patience Escalier〉(Mr. and Mrs. Walter B. Ford II 소장), 〈자화상 Self-Portrait〉(1888, 하버드대학교 포그 미술관), 그리고 〈조세프 룰랭의 초상화 Portrait of Joseph Roulin〉(스위스 윈터허 미술관)를 제시할 수 있다.

45) 구성된 눈으로 만지는 공간 속에서 두 면 사이에 맺을 수 있는 모든 가능한 관계를 끌어내려고 할 것이다.(《감각의 논리》 180 참조)〔역주〕

46) 동일하거나 혹은 거의 동일하지 않은 것으로 간주되도록 가까이 접근한 한 면 위에서 형상과 구조(단색 바탕)의 공통적인 경계를 표시한다. 따라서 서로 구별되는 세 요소이고, 이 요소들을 베이컨은 색채를 통해 설명하려고 한다.(《감각의 논리》 180 참조)〔역주〕

분이 아닌 개별적 캔버스들에서 그는 종종 단색 바탕 속에 색채의 분리적이고 대조적인 화판들을 배치한다.[47] 삼면화에서 그는 종종 회화의 바닥(기반)을 가로지르는 대조적인 단색 바탕의 윤곽을 가지고 바탕의 확장을 제한한다. 하부의 넓은 윤곽은 형상들을 지지하는 일종의 마룻바닥을 구성하고, 전경과 배경 바탕을 연결한다. 다른 삼면화들에서 베이컨은 세 개의 캔버스를 횡단하는 수평의 흰색 밴드로 단색 바탕을 간단히 분할한다.[48] 경우에 따라 대조적인 색채의 리본(띠)이 바탕을 횡단한다.[49] 그리고 몇몇 경우에서 단지 하나의 형상 혹은 형상들의 그룹(융단과 침대 같은)을 에워싸는 작은 윤곽이 바탕의 일정한 팽창을 가로막는다.[50] 모든 경우에서 눈이 대조적인 화판·윤곽·띠, 혹은 리본에 접근할 때 바탕의 색채가 이동하는 듯하다. 바탕 내부의 미세한 변화들은 바탕과 윤곽의 접합 지점에 인접한 '근접성의 지대들'에서 발생한다. 결과적으로, 물결치며 불명확하게 국지적인 운동의 파장이 팽창적인 바탕을 가로질러 유희한다. 그러므로 이런 근접성의 지대들을 통해 물결치며 확산된 운동을 포함하는 바탕은 비박절적이고 측정할 수 없는 시간이 발생하고, "시간 형식의 영원성"(**FB** 95)인 아이온의 시간이 생겨난다. 또한 근접성의 지대들을 통과하는 캔버스를 위해서 바탕은 구조 혹은 '보강틀'로서 기능한다. 왜냐하면 이런 지대들은 바탕과 대조적인 윤곽들 혹은 밴드를 연결하기

47) 1946년 그린 〈회화〉(《감각의 논리》 31쪽에 수록)와 1960년에 그린 〈교황 II〉(《감각의 논리》 48쪽에 수록) 등에서 뒤쪽 배경에 대조적인 색의 화판들의 배치를 볼 수 있다.〔역주〕

48) 《감각의 논리》 8-9쪽에 수록된 삼면화 〈인간 신체 연구〉(1970)에서 흰색 밴드가 중앙 단색 바탕을 가로지른다.〔역주〕

49) 〈투우 연구 I〉(1969)(《감각의 논리》 23)에서 단색 바탕을 분할하는 보라색 띠와 〈증인들과 함께 침대에 누워 있는 두 형상〉(1968)(《감각의 논리》 45)에서 초록색 띠가 나타난다.〔역주〕

50) 〈인간 신체의 연구〉(1970)(《감각의 논리》 9)에서 융단과 〈인간 신체 연구들〉(1970)(《감각의 논리》 4)에서 침대가 바탕의 팽창을 저지한다.〔역주〕

때문이고, 캔버스의 다양하게 에워싸고 한정하는 형태들(마루 · 침대 · 깔개 · 원 · 상자 등)이 단색 바탕에 속하는 것과 단색 바탕과의 상호 작용하는 것을 보장하기 때문이다.

베이컨의 다색채적이고 매우 두껍게 칠해지고, 단속적 색조의 흐름들 속에서 모델화된 형상들은 바탕의 단색적이고 평면적인 순색조들과 선명한 대위법을 제시한다. 무엇보다도 단속적 색조는 형상들의 **살**을 감지 가능하게 하고, 빨강과 파랑의 지배적인 색상들은 살과 고기의 식별 불가능성 지대를 창조한다. 단속적 색조는 단색 바탕의 순색조들과 공명한다. 또한 그것은 형상 속에 소규모 운동들을 등록하고, 단속적 색조의 다채로운 흐름들은 형상을 통해 작동하는 비가시적 힘을 가시화한다.[51] 이런 의미에서 형상의 '**색채-힘**'(color-force)은 바탕의 '**색채-구조**'(color-structure)와 대립적인 반면, "시간의 내용"으로서의 형상의 격동적이고 국지적인 운동은 "시간의 형식"(FB 96)으로서의 바탕의 분산적이고 비박절적인 운동과 대비된다.

베이컨의 구성의 세번째 요소인 에워싸는 윤곽에서 선이 색채에 우선해야 하는 듯하다. 그러나 들뢰즈가 주장하듯이 윤곽들은 형상들과의 관계들에 의해서가 아니라, 단색 바탕의 비형상적 요소와의 관계들에 의해서 결정된다. 윤곽은 캔버스의 자율적이고 비형상적 요소 속에서 형태화되기 때문에, 선은 윤곽 형태의 생산적인 결정체로서 기능하지 않는다. 대신에 색채는 선을 생산하고, 윤곽의 외부 경계는 대조적이고 자율적인 색상과의 만남에서 명료하게 발생한다.[52] 베이컨 회화의 윤곽들은 바탕의 순색조와 형상의 단속적 색조의 리듬들과 힘

51) 단속적 색조가 세 가지 방식으로 단색 색면에 대위법적인 관계를 구체적으로 제시하는 회화의 예들을 위해서 《감각의 논리》(186-87)를 참조하라. [역주]

52) 윤곽은 형상의 윤곽이 아니라 회화의 자율적인 요소에서 만들어지고, 이 자율적인 요소는 색에 의해 결정되며, 따라서 선은 색으로부터 나타난다. 그러므로 색이 선과 윤곽을 만든다.(《감각의 논리》188 참조) [역주]

들이 소통하는 막으로 기능한다. 그것들은 전체 형상을 고립시키며, 몇몇 경우에서는 형상의 부분들(발·손·머리)을 둘러싼다. 그것에 의해 "형상의 평형을 보장하는 채색된 압축"을 유도하는 '반사체'로서 중세에 이용한 후광을 부활시킨다. 그러나 무엇보다도 윤곽들은 "하나의 색채 체제에서 다른 색채 체제로의"(**FB** 96) 이행을 가능하게 한다.

유비 다이어그램의 변조

색채주의자들은 "만약 당신이 색채를 순수 내적 관계들(따뜻한-차가운, 팽창-수축)로 밀고 나간다면 당신은 모든 것을 가진다"(**FB** 89)고 믿는다. 그리고 들뢰즈가 이런 약동하는 바탕들, 단속적 색조 형상들, 그리고 소통하는 윤곽들의 분석 속에서 제시하는 것은 베이컨이 이런 믿음을 효과적으로 배치하는 특수한 방식이다. 들뢰즈가 주장하듯이 베이컨은 세잔·반 고흐, 그리고 다른 색채주의자들처럼 색채를 촉감적으로 적절하게 이용한다. 다시 말해 그는 명암 관계들보다는 오히려 색조 관계들에 근거한 것을 계발한다. 리글이 촉감적 시야의 개념을 처음으로 개발하지만, 그는 촉감계를 선과 면의 본질적 요건들과 열린 공간의 엑소시즘(exorcism; 이집트 예술에서 가장 명확히 예증된다)에 복속시킨다.[53] 마찬가지로 말디니는 촉감적 공간을 광학적 공간에 복속시킨다. 그가 주장하듯이 세잔의 자체-형성하는 형식들의, 순수 빛 팽창과 색채 팽창을 통해 그 자체를 공간화하는 공간의 수축적 리듬과 확장적 리듬은 촉감계의 해방과 순수 시각적 영역의 폭

53) "그들(리글·보링거·말디니)은 이집트 예술을 지평선-배경의 현존, 면으로의 공간의 환원(수직과 수평, 높이와 넓이), 그리고 개별성을 포위하고 개별성에서 변화를 박탈하는 직선적 윤곽으로서 정의한다. 움직이지 않는 사막의 배경에 대비하여 서 있는 피라미드-형식처럼 모든 면이 평평하다."(《천의 고원》 495)〔역주〕

로를 재현한다. 보링거의 고딕적인 선은 생성적이고 창조적인 데포르메시옹의 힘으로서, 재현적이고 촉각–광학적인 공간의 규제하고 조직화하는 통제를 벗어나는 방식으로서 촉감계의 가치를 회복시키는 방법을 제시한다. 그러나 들뢰즈가 주장하듯이, 촉각–광학적 공간을 벗어나는 다른 방법이 있는데, 그것은 촉각적이지만 선과 관련이 없고, 색채의 순수 시각 영역에 내재적이다. 들뢰즈의 분석에서 말디니가 촉감계로부터 세잔의 해방으로 간주하는 것은 촉감계의 체계적인 탐험이다. 반 고흐와 베이컨에서 우리는 색채의 이런 동일한 촉감적 차원 속에 내재한 힘들을 발생시키는 대안적인 양식들을 용이하게 확인한다.

색채의 촉감적 이용은 손으로 보는, 그러나 손이 눈에 복속되지 않는 방식이다. 그리고 베이컨의 회화에서 촉감적 눈은 수동적(手動的) 다이어그램에 의해 가능하게 된다. 우리 모두가 해야 하는 것처럼 베이컨은 형상적이고 내러티브적인 재현의 상투적 이미지들, 손과 눈이 함께 눈의 통제 아래 작용하는 촉각–광학적 공간의 생산물들로부터 시작한다. 그러나 그 다음에 손의 비자발적인 운동이 발생한다. 얼룩 혹은 휘둘러 치기와 같은 무작위적인 스트로크는 국지적 격변, 후에 일어날 발생의 다이어그램으로 역할을 하는 카오스의 점을 알린다. 그리고 수동적 다이어그램에서부터 새로운 관계들이, 즉 눈을 정주시키는 동안 손이 자율성을 유지하는 바탕·형상·윤곽의 촉감적 배치들이 발생한다.

이제 검토를 결론짓기 위하여 우리는 변조로서의 색채주의 개념과 유비적 언어로서의 회화 개념으로 돌아가야 한다. 《프랜시스 베이컨》의 마지막 장에서 들뢰즈는 유비 변조의 개념을 분명히 밝히면서, 수동적 다이어그램과 촉감적 색채 간의 관계를 적절히 논증하는 베이컨의 〈그림〉(1946, 뉴욕 현대 미술관)에 대해 조명하고 분석한다. 〈그림〉의 중심은 상의 호주머니에 노란 꽃이 꽂힌 검은 정장을 입고 앉은 개

인(분명히 남성)이다. 두 개의 가느다란 밴드들이 그의 발과 엉덩이의 높이에서 가로질러 지나가고, 그의 머리 위로 눈과 코를 그늘지게 하는 검은 우산이 펼쳐져 있으며, 입·아랫니·하얀 턱만이 보인다. 그의 왼손과 오른손에 두 개의 고깃덩이가 있고, 그 위로 도살된 어떤 몸집 큰 동물(아마도 소·돼지, 혹은 말)의 십자형 몸통이 걸린 채 펼쳐져 있다. 캔버스의 위쪽 절반을 덮는 갈색을 띤 분홍색은 끈들이 매달려 있는 창문 그림자를 닮은 세 개의 조금 더 어두운 화판들에 의해 단속된다. 우리가 앞장에서 기억하는 것처럼 처음 베이컨의 시도는 "들판에 내려앉는 새를 만드는 것"이었다. 그러나 "갑자기 내가 그렸던 선이 무엇인가를 전체적으로 다르게 암시했고, 이런 암시에서 이 그림이 생겨났다. 나는 이 그림을 그릴 의도를 가지지 않았다. 나는 결코 그런 방식으로 그것을 생각하지 않았다. 그것은 다른 사건 위에 올라서는 하나의 연속적인 사건과 같은 것이었다"(실베스터 11)라고 베이컨은 이 그림에 대해 진술한다. 들뢰즈가 설명하듯이 우리는 베이컨이 하나의 형태에서 다른 형태로 용이하게 나아가는, 즉 처음의 들판의 새에서 마지막의 고기 냉동 저장고 속에 우산 그늘이 드리워진 사람으로 나아가는 것을 생각할 수 있다. 그러나 그러한 특성화는 과정을 왜곡한다. 처음에 한 요소에서 다른 요소로의 직접적인 전이가 존재하지 않는다. 예를 들면 새가 우산을 암시하였는지를 질문받을 때 베이컨은 "그것은 전적으로 다른 감정 영역으로의 펼침을 갑작스럽게 암시했다. 그 다음 나는 이런 것들을 만들었고, 나는 점차적으로 그것들을 창조했다. 그래서 나는 새가 우산을 암시했다고 생각하지 않는다. 그것은 갑자기 전체 이미지를 암시했다"(ibid. 11)라고 대답한다. 들뢰즈가 주장하듯이 새에 대응하는 것, "그것에 진실로 유사한 것은 우산-형태(단순히 형상적인 유비물 혹은 닮음의 유비물을 정의하는 것)가 아니라, 시리즈 혹은 형상적인 전체이다. 그리고 그 전체는 적절하게 미학적 유비물을 구성한다(날개의 유사물로서 발생하는 고

기의 앞다리들, 떨어지거나 혹은 닫히는 우산 패널들, 톱니 모양의 부리와 같은 인간의 입)."(FB 100) 새의 의도적인 형태는 다른 형태에 의해서가 아니라 **'전체적으로 다른 관계들'**에 의해 대체되고, "그것들(전체적으로 다른 관계들)은 새의 미학적 유비물(고기 앞다리들의, 우산 패널들의, 사람 입의 관계들)로서 한 형상의 전체를 발생시킨다."(FB 100)

새의 재현적 형태를 붕괴시키는 것과 구성의 "전체적으로 다른 관계들"을 드러내는 것은 우연적인 다이어그램이고, 들뢰즈는 그것을 남자의 왼쪽 어깨 아래에 흐린 흑갈색 지대에서 찾아낸다. 그 다이어그램은 두 형태간의, 다시 말해 더 이상 존재하지 않는 한 형태와 아직도 존재하지 않는 나머지 형태 사이의 식별 불가능성 지대에 있는 "조성(鳥性), 동물성의 속성들,"(FB 100) 비형식적인 스트로크들과 얼룩들을 소개한다. 그러나 만약 초기 형태가 의도적이고 형상적인 재현이라면, 마지막 형태는 단지 데포르마시옹의 과정의 결과이고, 비유사적 수단으로 생산된 유사물이다. 그 다이어그램은 새를 변모시키고, 그것을 "흐르는 고기, 잡아 채인 우산, 톱니 모양으로 자라는 이빨"(FB 101)과 같은 새로운 관계들로 대체하고, "변모된 부분들이 필수적으로 관련되어 있는 비형식적인 힘들"(FB 101)을 캔버스를 가로질러 유발시키고 분포시킨다. 아마도 한 형태에서 다른 형태로의 이행의 견지에서 이런 과정을 이해하는 것이 가장 용이하지만, 바탕·형상·윤곽에 대한 들뢰즈의 세부적인 분석에서 보여주는 것은 다이어그램을 통해 관여되는 힘들이 촉감적 색채의 힘이라는 것이다. 캔버스의 모든 요소들, 즉 화판들을 대비시키는 배경 가까이의 근접 지대들을 통과하는 운동 속에 배치된 단색 바탕의 이동적인 강밀도, 고기와 카펫의 단속적 색조 그리고 바탕과 공명하는 형상의 촉감적 회색,[54] 전경과 단색 팽창을 연결하는 넓은 수평적 윤곽, 형상의 비틀어진 리듬들과 바탕의 물결치는 리듬들 간의 소통을 허용하는 둘러싸는 링, 이 모두가 다이어그램에서 발생한다.

다이어그램은 변조기이며, 형상적인 형식들이 공급되는, 촉감적 색채 관계들을 발생시키는 기계이다. 3극 진공관의 제어 그리드처럼 그것은 요소들의 연속적이고 가변적이고 일시적인 주형화와 탈주형화를 허용한다. 그것은 창조 과정에서, 그리고 관계들이 최종적으로 창조된 배치 속에서 기능한다.[55] 다이어그램은 회화의 구성을 안내한다. 또한 그것은 완성된 회화 속에 예술 작품이 완전하게 구성되자마자 다른 구성 요소들과 계속적으로 상호 작용하는 캔버스의 특정한 지대 속에 존속한다. 그것의 변조는 촉감적 색채 관계들을 생성시키지만, 이런 관계들은 그 자체로 변조이고, 연속적이고 가변적인 운동(진동 · 섭동 · 흐름 · 비틀기 · 격정적 활동 · 요동)이다. 그리고 그 운동은 재현된 대상으로서가 아니라 (수축적 · 확장적으로 펼쳐지는 색채가 '공간을 공간화하고,' 단색 바탕으로 전개되고, 형상들을 채우고, 윤곽 막들을 가로질러 소통하는) 자체−형성하는 과정의 생산물로서 상호 작용하는 색상에 나타나고, 완성된 캔버스의 형식으로 이르게 된다.

다이어그램은 오직 생산된 유사물들로서 형상적 재현의 유비물들을

54) 형상들을 표현하는 베이컨의 단속적 색조 사용은 후기 작품, 특히 1960년대와 1970년대 삼면들 만큼이나 〈그림〉(1946)에서 분명하게 묘사되지는 않는다. 〈그림〉의 남자는 대개 검은색 · 회색 · 갈색으로 그려진다. 그러나 들뢰즈가 지적하듯이 색채주의자의 회색은 근본적으로 명암 관계에 근거한 회색과는 다르다. 색채주의자의 회색은 같은 양의 보색(검은색과 흰색의 혼합에 의해서가 아닌 빨강−초록 회색 · 파랑−노랑 회색 · 보라−주황 회색)을 혼합하여 생산된다. 그리고 색채주의자들이 주장하듯이 그들에게 있어서 검은색과 흰색은 명암 관계와 관련이 없는 기능을 가진다. 반 고흐가 1888년에 에밀 베르나르에게 편지를 쓸 때 "검은색과 흰색이 또한 색채라고 말하면 충분하다. 왜냐하면 많은 경우에서 그 색들은 색채로서 간주될 수 있기 때문이고, 검은색과 흰색의 동시 대비는 예를 들어 초록과 빨강의 동시 대비만큼 인상적이기 때문이다."(반 고흐 3, 490)

55) 베이컨이 진술한 것처럼 들판에 내려앉는 새에서부터 〈그림〉(1946)으로 이끄는 사건은 "다른 사건 위에 올라서는 하나의 연속적인 사건이었고," 그가 "점차적으로 만들었던" 것이었다. 또한 그 사건은 "갑자기 전체 이미지를 제시했다." 들뢰즈가 언급하는 것처럼 다이어그램은 시리즈, 다시 말해 구성의 연속 혹은 과정, 또한 **앙상블**(ensemble), 다시 말해 관계들의 배치를 암시한다.

생성시킨다. 왜냐하면 〈그림〉에 선행하는 형상적 새는 고기의 흐름과 펼침, 우산의 붙잡는 수축, 입의 이빨 돌기 모양 등과 같은 다양한 관계들, 과정들, 그리고 운동들 속에서 유비물들을 발견하기 때문이다. 여기서 회화는 비유사적 방법에 의해 유사물들을 생산한다는 의미에서, 그리고 동물 울음, 짖는 소리, 한탄, 혹은 한숨(반응들이 등록하지만 유사하지 않는 외적 (혹은 내적) 상황들에 대한 비코드화된 변용적 반응들)과 같이 작용한다는 의미에서 유비적 언어로서 기능한다. 따라서 〈그림〉의 촉감적 색채 관계들은 형상적 새에 대한 유비적 반응들이고, 새에 의해 발생한 수많은 색채-울음이다. 또한 우리는 색상들의 촉감적 리듬들과 운동들이 **형태 변환 과정**의 유비물들이라고 말할 수 있다. 그것(형태 변환 과정)으로 새-되기는 고기/우산/입-되기로 바뀐다. 그 그림은 감각에 내재한 힘들, 융합적인 카오스와 구별화된 주체/대상 간의 수축적이고 확장적인 **공동 세계**에 내재한 힘들을 가시화한다. 동시에 그 그림은 감각에 구조를 부여하지만, 그것에 코드를 제시하지는 않는다. 따라서 되기 과정의 색채 유비물들은 세잔이 '감각' 뿐만 아니라 특정화된 형태들의 '완고한 기하학'이라고 하는 것을 나타낸다. 베이컨의 용어에서 그것들은 '사실의 잔혹성'을, 즉 뇌를 통과하지 않고 신경에 직접적으로 등록하는 힘들의 특정한 배치의 견고하고 객관적이고 지속적인 증거를 표현한다.

화가들은 결코 빈 캔버스에 직면하지 않는다. 왜냐하면 세계는 이미 그들을 시각적인 상투적 표현들의 네트워크를 통해 조직화하고 구조화하기 때문이다. 화가들의 문제는 그러한 상투적 표현들을 원래대로 되돌리는 것이다. 그것들이 싫증나고 지루하기 때문이고, 뿐만 아니라 그것들이 기호의 전제-정염적 체제의 혼성된 기호학과의 통접 속에서 작용하는 권력 관계들에 의해 **안면화**되고 침투되기 때문이다. 인간 얼굴은 언어의 표현 형식들을 위한 표현 실체로서 역할한다. 각

발화 행위는 권력 관계들을 강화하고 동반하는 얼굴 표정과 함께 공명한다. 의미화와 주체화의 추상 기계는 언어 기호들과 얼굴 표정들의 상호 작용을 좌표화하고, 말과 웃음/찌푸린 표정/찡그린 표정의 결합은 사회적 실제의 지배적인 양식들에 따라 세계와 자아를 코드화하는 이항 대립을 강요한다. 그러나 안면화는 본질적으로 신체와 주변 세계를 포함하는 얼굴 너머로 확장된다. 안면성의 추상 기계는 기호들과 닮게 하는 일 없이 그것들과 상호 작용하는 구조적 격자로 얼굴을 변환시킨다. 신체와 풍경을 얼굴과 닮게 만드는 것에 의해서가 아니라, 몸짓·자세·태도와 주변 '외관'·분위기·공간 밀도·정향성·벡터의 규칙성 등에 대응하는 복합적 네트워크를 설정하는 것으로 안면성의 추상 기계는 신체와 풍경을 격자화한다. 그리고 그 복합적 네트워크는 규율적인 사회적 기계로서 얼굴 기호와 언어 기호의 통접 속에서 기능한다.

회화의 목표는 안면화의 상투적 표현들에 대항하고, 얼굴-풍경을 탈영토화하는 것이며, 그러한 실행 후에 신체와 세계를 통해 유희하는 비가시적 힘을 가시화하는 것이다. 안면화된 우주는 안정한 형식들과 고정된 형태들, 이성적 좌표들과 일관된 내러티브들 중에 하나이다. 이런 우주를 탈영토화하는 것은 리오타르가 형상계라고 하는 것과 말디니가 공간화하는 공간의 수축적 리듬과 확장적 리듬이라고 하는 것의 형태 변환적인 힘들에 '좋은 형태들'과 상식적인 구조들을 굴복시키는 것이다. 베이컨에게서 이런 탈영토성은 형상·윤곽·바탕의 구성이 발생할 수 있는 카오스의 한정된 지역을 소개하는 수동적 격변인 다이어그램을 통해 진행된다. 그 다이어그램은 힘들의 변조기로, 즉 각 회화의 구성을 안내하고 일정한 방향으로 향하게 하며 순간적으로 변하는 틀로서 기능을 한다. 형상·윤곽·바탕의 최종적인 배치는 다양한 힘(개별적 형상들에 영향을 주는 고립, 데포르메시옹, 그리고 분산의 진동하는 힘들, 두 가지 혹은 그 이상의 형상들을 서로 연

관시키며 공명하는 결합의 힘들, 그리고 삼면화를 일정한 간격을 나누고 분할하는 분리의 힘들)을 가시화하도록 한다. 삼면화는 감각이 뇌를 우회하게 하고 직접적으로 신경에 등록하도록 하면서 힘들을 포착하고, 그것에 의해 '사실의 잔혹성'을 전달한다. 삼면화는 모든 삼면화의 구성 요소들을 포함하는, 그리고 **'체험적 신체'**의 어느 경험 내에 포함될 수 없는 복합적이고 이질적이며 분산된 '기관 없는 신체' 속에 감각을 구체화한다. 선의 계발이 아닌(심지어 보링거의 촉감적이고 고딕적인 선조차도 아닌) 색채의 조작을 통해 베이컨의 형상·윤곽·바탕은 감각과 힘들에 견고성과 특수성을 부여한다. 단속적 색조의 촉감적 특성을 이용함으로써 베이컨은 고전적 재현과 그것의 혼성물의 지배적인 통례, 즉 촉각–광학적인 원근적 공간에 대항한다. 형상들의 단속적 색조와 진동하는 단색 바탕을 공명 속에 배치함으로써, 색채의 상호 작용 지대들의 확장과 수축을 통해 막의 윤곽을 생성시킴으로써 베이컨은 색채의 힘들로서 형상·바탕·윤곽의 모든 힘들을 표현하는 촉감적 색채주의를 개발한다.

회화에 대한 들뢰즈의 접근은 통례들의 붕괴와 좋은 형태의 데포르마시옹에 대해 강조한다는 점에서 모더니스트적이다. 베이컨에 대한 연구에서 그는 일종의 특수한 모더니즘에 대한 사례, 즉 통례적인 재현을 거부하지만, 기하학적 추상화 혹은 추상적 표현주의를 수용하지 않는 '형상주의'를 명확하게 피력한다. 그러나 그의 관점과 베이컨의 관점이 동일하지 않은 신호들이 있고, 그가 다양한 시대와 문화에서부터 회화의 가치를 발견하는 신호들이 있다. 《철학이란 무엇인가?》에서 들뢰즈가 격찬하듯이 다양한 경향을 가지는 넓은 범위의 화가들은 감각을 성공적으로 구체화한다. 그는 조토와 엘 그레코에서 미친 이교도의 세속성(carnality)을 발견하고, 베로네세·벨라스케스·렘브란트에서부터 들라크루아·세잔·반 고흐까지의 다양한 색채주의자에게서 고전적 선에 대한 칭찬할 만한 항거를 확인한다. 그는 이집트

예술의 촉감적 공간과 비잔틴 예술의 광학적 공간을 고전적 체계의 좌표화와 손과 눈의 상호 복속을 벗어나는 수단으로 간주한다. 들뢰즈는 어디서든 회화의 체계적인 역사를 제시하지 않는다. 그러나 만약 그러한 역사가 구축되길 의도한다면 그것은 틀림없이 '횡단적' 관계들에, 개별적 화가들의 문화적 상황에 특수한 변이의 대각선들에 집중될 것이다. 모든 화가는 일정한 기호 체제에서 다른 경향의 문제들, 다양한 목록의 시각적인 상투적 표현들, 여러 가지 수집된 미학적인 통례들, 상이한 네트워크의 안면화된 신체들과 풍경들 등에 직면한다. 모든 화가는 특정한 역사적 상황의 매개변수 속에서 작업하면서 그러한 상투적인 표현들·통례들·안면화들을 원래대로 되돌리는 방법을 창안한다. 그 방법은 상황에 따라 변하지만 횡단적 탈주선을, 다시 말해 되기와 감각의 형태 변환적인 힘들을 회화에 끌어들이는 발생선을 변함없이 추구하는 목표를 항상 가진 채 변한다.

제3부
일반 예술

제7장

감각과 구성의 구도

들뢰즈는 문학과 영화에 대해 많은 책들을 저술하지만, 그 예술들은 전체 예술의 공동 영역에 대한 검토에서 상대적으로 중요치 않은 역할을 수행한다. 대조적으로 그의 음악과 회화에 대한 저술은 다소 폭넓지는 않지만 그의 미학 이론의 중심이고, 특히 철학과 예술 사이의 관계, 뿐만 아니라 여러 예술 상호간의 관계에 대한 명료한 표현의 중심이 된다. 회화는 감각의 미학적 차원을 표현한다. 음악은 예술가의 감각과 자연계의 창조 간의 접속을 분명하게 나타낸다. 그리고 이런 접속은 음악과 회화(그리고 일반적인 예술)가 철학과의 관계를 형성하는 사유적 양태로서 존재한다.

들뢰즈는 저서들의 여러 부분에서 철학과 예술의 관계와 여러 예술 서로간의 관계를 간략하게 언급한다. 그러나 이런 논제들은 오직 《철학이란 무엇인가?》(1991)(들뢰즈와 가타리의 마지막 공동 작업 결과)에서만 상세하게 제시된다. 많은 점에서 《철학이란 무엇인가?》는 예술에 대한 들뢰즈와 들뢰즈–가타리의 다양한 표현을 종합적으로 요약하지만, 그 작품은 또한 몇 가지 도전적인 방식으로 그들의 사유를 확장하기도 한다. 그리고 우리의 목적에서 그 작품의 중요성은 철학자와 예술가의 활동 영역에 대한 경계 설정에 있다. 《천의 고원》에서 들뢰즈와 가타리는 일관성의 구도를 구축하는 견지에서 예술과 철학의

창조를 동등하게 접근하지만 《철학이란 무엇인가?》에서 그들의 중심적 관심사들 중 하나는 철학과 예술을 변별하는 것이고, 철학의 내재성의 구도와 예술의 구성의 구도 사이를 구별함으로써 두 영역을 차별화하는 것이다. 그들은 철학의 내재성의 구도를 잠재태와 순수 사건의 구도로서, 예술의 구성의 구도를 가능태와 감각의 구도로서 간주한다. 들뢰즈와 들뢰즈-가타리의 예술에 대한 거의 모든 분석에서 잠재태 개념과 사건 개념의 눈에 띄는 중요성을 가정하면, 이러한 배치는 당혹스럽다. 그러나 이런 당혹감을 해결하는 것이 사유의 상보적인 양태로서 들뢰즈와 가타리의 철학과 예술의 의미를 이해하는 데 중요하고, 이런 이해력을 기초로 하여 우리는 어떻게 들뢰즈가 각 예술의 특수성을, 여러 예술 서로간의 상대적인 친화성을, 그리고 예술과 철학의 상대적인 친화성을 착상하는지를 결정할 수 있다.

감각

《철학이란 무엇인가?》에서 들뢰즈와 가타리는 예술 작품을 "**감각의 블록, 즉 지각과 감응**1)**의 복합체**(un composé)"(QP 154; 164)라고 주장한다. 우리가 인지하듯이 세잔이 감각을 사용하는 것처럼, 그리고 감각이 베이컨의 회화에 적용될 수 있는 것처럼 들뢰즈는 《프랜시스 베이컨》에서 상세하게 감각의 개념을 개발한다.2) 여기서 들뢰즈와 가타리는 감각을 지각과 감응의 두 가지 구성 요소로 분리한다. 지각은 지각 작용(perceptions)이 아니고, 감응은 변양(변용)(affections)3)(바꿔 말하면 감정)이 아니다. 왜냐하면 지각은 "그것을 경험하는 사람들의 상

1) 어떤 양태가 다른 양태의 촉발/변용에 응하여 갖게 되는 감정/정서를 감응이라고 한다. 역으로 다른 양태에 특정한 느낌을 야기하는 것 또한 감응이라고 할 수 있다.(《노마디즘 2》411 참조)[역주]

태에 독립적"(QP 154; 164)이기 때문이고, 감응은 주체에서 발생하지 않고, 대신 그것을 횡단하기 때문이다.[4] 우리는 앞에서 "부재하지만, 풍경 속 어디에나 있는 인간"(말디니 185)이라는 세잔의 역설에서 지각을 만났다. 세잔이 가스케에게 언급했듯이 "이 순간 나는 캔버스[즉 그려지게 되는 세계]와 함께하는 사람이다. 우리는 무지갯빛 카오스이다. 나는 나의 모티프 앞에 온다. 나는 그곳에서 나 자신을 잃어버린다. (…) 우리는 발아한다."(ibid. 150) 따라서 지각은 "인간 앞의 풍경, 인간이 부재한 풍경이다."(QP 159; 169) 감응은 우리에게 이제는 익숙한 '다른 것-되기'이고, 여기서는 '동물-되기'의 견지에서 우선적으로 특징화된다. 그러므로 "마치 지각이 (도시를 포함하여) **자연의 비인간적인 풍경**인 것처럼 **감응은 정확히 인간의 이런 비-인간되기이다.**"(QP 160; 169) 회화에서 세잔의 '무지갯빛 카오스'의 풍경은 지각이고, 베이컨의 동물-머리-되기 초상화는 감응의 예이다. 음악에서 메시앙의 '선율적 풍경'과 새-되기는 각각 지각과 감응의 예들이다. 따라서 모든 예술의 목표는 "대상의 지각 작용에서 지각을, 그리고 지각하는 주체의 상태에서 지각을 얻어내는 것이고, 한 상태에서 다른 상태의 이행처럼 변용에서부터 감응을 얻어내는 것이다. 감각의 블록을

2) 감각이란 쉬운 것, 이미 되어진 것, 상투적인 것의 반대일 뿐만 아니라 피상적으로 감각적인 것이나 자발적인 것과도 반대이다. 감각은 주체로 향하는 면이 있고 (신경 시스템, 생명의 움직임, 본능, 기질 등 자연주의와 세잔 사이의 공통적인 어휘처럼), 대상으로 향하는 면도 있다(사실 · 장소 · 사건). 차라리 감각은 전혀 어느 쪽도 아니거나, 불가분하게 양쪽 모두이다.(《감각의 논리》 63 참조)[역주]

3) 스피노자는 존재하는 모든 것을 양태라 하고, 이 양태들이 서로에 대해 맺는 관계를 변용/촉발이라 한다. 변양은 이렇게 스피노자적 개념으로서 각 양태의 변용 작용을 의미한다.(《노마디즘 2》 411 참조)[역주]

4) 감정이 인간처럼 어떤 유기체 전체가 느끼는 것이라면('나는 기쁘다' '그는 화가 났다'), 그래서 인간과 같은 유기체에 고유한 것이라면 감응은 모든 양태에 적용되는 것이고 유기체를 전제하지 않는다. 예를 들어 칼이 섬뜩하고 무서운 느낌을 줄 때, 그것은 그 칼에 대한 '나'의 감정이라기보다는 바로 그 칼에 속한 감응이라고 할 수 있다.(《노마디즘 2》 411-12 참조)[역주]

추출하는 것은 감각의 순수 본질이다."(QP 158; 167) 지각과 감응이 성공적으로 인간의 지각 작용과 변용에서 획득될 때 "인간은 세계에 존재하지 않고, 인간은 세계와 함께하게 되며, 인간은 그것을 관조하게 된다. 모든 것이 시야이고 되기이다. 인간은 우주가 된다. 되기는 동물 · 채소 · 분자 · 제로되기가 된다."(QP 160, 169)

들뢰즈와 가타리는 《천의 고원》에서 음악과 회화를 표현할 때 힘의 개념을 강조하며, 비가시적 힘을 가시화하는 것을 회화의 목표로, 비가청적 힘을 가청화하는 것을 음악의 목표로 특징화한다. 마찬가지로 들뢰즈는 《프랜시스 베이컨》에서 "예술들의 하나의 공동체, 즉 힘을 포착하는 (…) 공통적인 문제가 존재한다"(FB 39)고 말한다. 《철학이란 무엇인가?》에서 들뢰즈와 가타리는 이런 주제들을 되풀이하고, 감각과 힘의 개념들을 통합하면서 "지각으로 힘의 죄기(étreinte)와 감응으로 되기 간의 강한 상보성이 있다"(QP 173; 182)고 지적한다. 그들은 다음과 같이 질문한다. "세계에 정주하는, 우리를 감응시키는, 그리고 우리를 생성시키는 지각 불가능한(insensibles) 힘들을 지각 가능(sensibles)하게 하는 것, 이것이 바로 지각 그 자체의 정의가 아닌가?"(QP 172; 182) 우주-되기에서 우주의 힘들은 예술가에게 영향을 미치고, 감응 혹은 되기를 유도한다. 그리고 그것들(우주의 힘들)은 그것들 자체로 힘들의 구성 요소들이다. 그 구성 요소들은 단순한 '진동' 혹은 한 단계의 신체적 강밀도에서 다른 단계의 신체적 강밀도까지의 힘의 이행, 힘들이 서로 공명하는 "포옹(étreinte) 혹은 클린치(corps-á-corps, 문자 그대로 신체 대 신체)," 또는 힘들이 분리되고 펼쳐지는 "후퇴 · 분할 · 팽창"(QP 159; 168)이 있다.[5] 그리고 예술가들이 다른 것이 될 때, 그들은 사물들을 횡단하고, '부재하지만 풍경 속 어디에서나' 생성된다. 그리고 그 지점에서 그들은 예술 작품 속에 쉽게 지각할 수 없는 세계의 힘들을 쉽게 지각 가능하도록 표현할 수 있다.[6]

감각과 힘을 결합하는 것과 더불어 들뢰즈와 가타리는 또한 리토르

넬로의 견지에서 감각을 다루고, "온전히 그대로인 리토르넬로"(QP 175; 184)를 '감각의 존재'로서 간주한다. 그들은 《천의 고원》의 고원 11에서 리토르넬르의 논의들을 되풀이하면서(우리가 제1장과 제3장에서 검토했던 것), 환경에서부터 영토를 통과하고 우주로 향하는 리토르넬로의 이행 속에서 힘들의 역할을 강조한다. 예술은 "아마도 동물, 적어도 영토를 형성하는 동물과 함께 시작한다."(QP 174; 183) 스테이지메이커의 노래, 뒤집힌 나뭇잎, 곤두선 목 깃털과 같이 그것의 다양한 영토적 리토르넬로는 "영토·색채·자세·소리에서의 감각의 블록"이고, "그것은 전체 예술 작품을 스케치한다."(QP 174-175; 184)[7] 동물의 리토르넬로는 공간의 경계를 정하지만, 또한 그 공간은 탈주선을 따라 우주 속에 나타난다. 그러므로 "영토가 단순히 고립되고 결합할 뿐만 아니라, 그것은 내부에서 발생하거나 혹은 외부에서 유래한 우주적 힘들을 향해 펼쳐진다"는 점에서, "영토가 서식동물에 대한 리토르넬로의 효과를 지각 가능하게 한다"(QP 176; 185-86)는 점에서 리토르넬로는 '내부-감각'에서 '외부-감각까지' 일반적인 운동을 가능하게 한다.

《철학이란 무엇인가?》에서 예술의 표현이 때때로 친숙한 주제들(무엇보다도 감각·힘·리토르넬로)에 대한 자유로운 변주처럼 해석되지만, 들뢰즈와 가타리의 주된 의도는 이전의 입장들을 반복하고 요약하

5) 물론 이런 감각의 분류는 베이컨 회화에서의 힘들에 대한 들뢰즈의 분류(데포르마시옹의 힘, 결합의 힘, 분리의 힘(제5장 참고))의 반복이다.

6) 힘은 감각과 밀접한 관계에 있다. 감각이 있기 위해서는 힘이 신체, 즉 파동의 장소에서 행사되어야 한다. 하지만 비록 힘이 감각의 조건이지만, 느껴지는 것은 힘이 아니다. 감각은 그것의 조건인 힘으로부터 출발하여 힘과는 전혀 다른 것을 주기 때문이다. 음악은 소리나지 않는 힘을 소리나도록 해야 하고, 회화는 보이지 않는 힘을 보이도록 해야 한다.(《감각의 논리》 89 참조)〔역주〕

7) 집·자세·색채·소리, 이러한 것이 바로 예술을 만들기 위해 요구되는 것이다. 단, 이 모든 것이 마녀의 빗자루처럼 광적인 어떤 벡터를 향해, 우주로 혹은 탈영토화의 선을 향해 열리고 도약한다는 조건에서이다.(《철학이란 무엇인가?》 267 참조)〔역주〕

는 것보다는 오히려 상대적으로 새로운 관심, 예술 존재의 관심을 탐사하는 것이다. 지각과 감응은 "그 자체로 타당성을 가지고, 어떤 체험(tout vécu)을 넘어서는 존재"이다. 그리고 예술 작품은 "다른 어떤 것이 아닌 감각의 존재"이다. "그것은 그 자체로 존재한다."(QP 155; 164) 두 이슈는 즉각적으로 이런 명확한 표현에서 발생하고 양쪽 모두가 구체화의 문제들이다.[8] 감각과 물리적 신체의 관계, 인간과 그밖의 것의 관계는 무엇인가? 그리고 예술 작품과 그것을 실재화하는 질료(물감·소리·단어 등) 사이의 관계는 무엇인가? 이런 주제들을 접근하는 하나의 방법은 "집"(QP 169; 179)의 개념을 고려하는 것이고, 들뢰즈와 가타리는 그것을 '살'의 현상학적인 개념을 검토할 때 도입한다.

감각은 "사건을 육질화한다"(QP 167; 176)라고 단언한 후, 들뢰즈와 가타리는 메를로 퐁티의 '살'에 대한 개념이 몇몇 현상학자가 주장하는 것처럼 이러한 육질화(incarnation)를 설명할 수 있는지에 대해 질문한다.[9] 《보이는 것과 보이지 않는 것》에서 메를로 퐁티는 "새로운 형태의 존재·다공성·임신, 혹은 일반성에 의한 존재"로 '살'을 묘사한다. "지평선이 그의 앞에서 펼쳐지고, 그는 그것에 수용되고 포함된다. 그의 신체와 거리는 일반적으로 하나의 동일한 신체성(corporeity) 혹은 가시성에 관여하고, 그것은 신체와 거리 사이에 군림하고, 심지어 지평선 너머로, 그의 피부 아래로, 존재의 심원으로 강한 영향력을 미친다."(메를로 퐁티 149) 신체의 살과 세계의 살의 전개념적인 상호 얽

8) 체험된 지각 작용을 지각으로, 체험된 감정들을 감응으로 고양시키기 위해서는 언제나(작가의 문장, 음악가의 음계와 박자, 화가의 필치와 색채) 스타일이 필요하다.(《철학이란 무엇인가?》 244 참조)[역주]

9) "육질화의 영향을 받아서 근래에 현상학은 급작스레 돌변하여 구현의 신비 속으로 몰입해 간다. 그것은 경건하면서도 동시에 관능적인 관념, 말하자면 일종의 관능성과 종교와의 혼합으로서, 이것이 없으면 아마도 살은 저 홀로 서 있지 못할 것이라고 하며, 과연 살이 지각과 감응을 떠받칠 수 있으며 감각 존재를 구축할 수 있는가? 혹은 지탱되어야만 하는 것은 그것 자체여서, 이는 삶의 다른 힘들로 표현되어야 하는 것이 아닌가?"(《철학이란 무엇인가?》 256-57 참조)라고 질문한다.[역주]

힘은 구체화된 자아와 구체화된 세계의 소통을 가능케 하고, 이런 "상호 신체성"(메를로 퐁티 141)은 예술 작품 속에서 지각 가능하게 된다.

이런 본질적으로 종교적인 육질화 모델의 기묘한 감각적 경건함을 지적하면서 들뢰즈와 가타리는 살보다는 오히려 집이 내부와 외부 세계 간의 매개체로 인지되어야 한다는 약간은 기이한 제안을 제시한다. 그들이 주장하듯이 살은 "너무 부드럽고"(QP 169; 179), 다른 것-되기에 관여될 때 너무나 가단적이다. 그것은 지탱을 위한 골격, 즉 살의 점토가 점착할 수 있는 '보강틀'을 필요로 한다. 집은 "보강틀"(QP 169; 179)이고, 가단적인 살에 의해 정주되는 뼈대이다. 집은 '단면들'(pans) · 벽 · 마루 · 천장 · 지붕에 의해 "다시 말해 살에 보강틀을 제공하는 다양하게 방향지어진 면들의 단편들"(QP 170; 179)에 의해 정의된다.[10] 집의 면들은 공간(위 · 아래 · 왼쪽 · 오른쪽 · 전경 · 배경 등) 속에서 신체를 일정한 방향으로 향하게 하고, 또한 "집-영토 체계"(QP 174; 183)의 부분을 형성한다. 마루는 경계를 정하고 영토적 거주지를 만든다. 벽은 내부와 외부를 분리하고 지붕은 "장소의 특이성을 감싼다."(QP 177; 187) 패러다임적인 입방체-집의 각 면은 공간의 덩어리를 잘라내는 사진 프레임 혹은 영화 프레임으로 역할을 하기 때문에 집은 세계를 '프레임한다.'. 또한 집은 내부와 외부 사이의 소통을 허용하는 프레임들, 즉 창문들과 문들을 가지고 있고, 이런 의미에서 집은 힘들의 이행을 거주지 안팎으로 부여하는 필터이다. 그것은 거주자와 우주가 상호 작용하는 다공적이고 선택적인 막이다. 따라서 들뢰즈와 가타리는 "감각의 존재는 살이 아니라 우주의 비인간적인 힘들의 복합체(le composé)이고, 인간의 비인간되기의 복합체이며, 그것들을 교환하고 조정하고 바람과 같이 주위를 소용돌이치게 하는 다의적인

10) 이는 정확하게 감각에게 제 스스로 자율적인 틀 속에서 지탱할 수 있는 능력을 부여해 주는 것들이다.(《철학이란 무엇인가?》 259 참조)〔역주〕

집이다. 살은 그것이 현상하는(révèle) 것에서 사라지는 사진 현상액(le révèlateur)이고, 감각의 복합체(le composé)이다"(QP 173; 183)라고 결론짓는다.

물론 들뢰즈와 가타리의 기본적인 요지는 외부와 내부의 미학적 매개체로서 메를로 퐁티의 살의 개념이 예술 작품을 **체험적 신체**에 너무 밀접하게 연결시킨다는 것이다. 반면 집의 개념은 미학적인 것의 비인간적 차원을 강조한다. 더욱이 집의 형상은 인간 경험과 예술 작품의 관계에 대한 것을 제시한다. 어떤 의미로 집은 패러다임적인 물질적 예술품으로 인지된다. 이런 관점에서 예술은 우리가 세계에 거주하는 기능화의 부분이고, 예술은 우리가 스스로 영토적 집을 건설하는, 우리 신체를 구축하고 일정 방향으로 향하게 하는, 그리고 공간을 구성하고 경계짓는 방식들 중 하나일 뿐만 아니라 우리가 외부와 소통하는 수단이다. 그리고 예술품은 그것의 표면을 횡단하는 힘들의 상호 교환과 순환을 허용하는 여과 막으로 역할을 한다. 그러나 우리는 이런 해석을 지나치게 강요해서는 안 된다. '집'은 실재물로서 물질적인 예술품을 위한 형상이고, 또한 예술품 속에 힘들의 구조적·변조적·이동적인 배치를 위한 형상이다. "예술 작품은 감각의 존재"(QP 155; 164)이고, 감각의 존재는 지각("우주의 비인간적 힘들")과 감응("인간의 비인간되기")의 **복합체** 혹은 **합성물**이고, 집(그 용어의 두번째 의미에서, 힘들을 배치하는 구조로서)이다. 앞의 글은 다음과 같이 제안한다. 물질적인 인공물로서의 예술 작품(용어의 첫번째 의미로의 '집')은 다른 물질적 신체들과 물리계와의 관계 속에 있으므로 고립되지 않고 자기-충족적이지 않을지라도, 마치 지각과 감응이 인간에 의해 체험된 지각 작용, 그리고 변용과 구별되는 것처럼 '감각의 존재'로서의 예술품은 물질적인 인공물과 구별된다.

특히 들뢰즈와 가타리는 이런 논지를 "기념물"(QP 155; 164)[11]로서 예술품을 묘사할 때 강조한다. 기념물로서의 예술품은 기념되기보다

는 보존된다. 마치 성공적인 예술품이 그 자체에 기초할 수 있는 것처럼 그것은 일정한 견고성, 존속력(혹은 자기-충족성)을 가진다. 그것의 견고성·존속력, 즉 '기념비성'은 물리적 크기와는 아무런 관계가 없고, 그것이 보존하는 감각의 블록에서 발생한다. 초상화에서 포착된 젊은 소년의 미소는 그림 속에 보존된다. 그 미소는 그것을 그렸던 예술가, 모델 역할을 했던 소년과는 다르고, 결국 그 그림 속에 형상화된 소년 그 자신과도 구별된다. 기념적인 지속적 순간으로서의 미소는 그 자체를 회화 속에 보존하고, 영속적으로 각 감상에서 재활성화되고 다시 시작된다. 어떤 의미로 미소는 계속된 실존을 위해 물감과 캔버스 소재의 존속에 의존하지만, 궁극적으로 그것은 구체화된 질료와 구별된다. 미소는 그 자체로 비특정적인 자유-흐름의 실존을 가진다. 물감과 캔버스의 소재가 "단지 몇 초만 지속되더라도, **그것은 그런 짧은 지속과 더불어 공존하는 영원성 속에서** 존재하고 본래 그 자체를 보존하는 능력을 감각에 부여할 것이다."(QP 157; 166)[12]

그러나 예술품의 소재는 그것이 구체화하는 자기-보존적인 감각과 필수적인 관계를 가진다. 예술품의 형성은 '구성의 구도' 위에서 발생한다.[13] 들뢰즈와 가타리는 그 구도를 예술품의 소재와 관련 있는 '기술적 구성의 구도'와 감각과 관련 있는 "미학적 구성의 구도"(QP 181;

11) 내가 추측하기에, 들뢰즈와 가타리가 이런 개념을 개발할 때 기념비에 대한 말디니의 하이데거적인 생각(말디니 174-82)을 상기했었는지 모른다. 기념비는 Denkmal, 즉 기호(denken=생각하는 것)와 신체(Mal=표지, malen=그리는 것)이다. 모놀리스(돌 하나로 돌기둥/석상)는 가장 단순하고 가장 오래된 기념비이다. 그리고 모든 예술품의 원형은 자체-형성하는 형태의 치솟음이다. 말디니가 분석하듯이, 마테호른(Matterhorn) 산이 카오스의 무-정초(Ungrund)로부터 치솟는 자체-형성하는 형태인 것처럼 자연 그 자체는 기념비를 형성한다. 그리고 자연은 정초하는 리듬을 통해 그 자체를 형성할 때 정초(Grund)로서 주위의 풍경을 설정한다. 물론 이런 주제들이 말디니의 세잔에 대한 표현과 들뢰즈의 베이컨에 대한 검토의 중심이다.(제5장 참조)

12) 감각은 재료(소재)와 동일하지 않다. 보존되어야 하는 것은 소재가 아니다. 소재는 단지 사실상의 조건들만을 구축할 뿐이다. 이러한 조건이 충족되는 한 자체적으로 보존되는 것은 지각이나 감응이다.(《철학이란 무엇인가?》 238 참조)〔역주〕

192)로 세분한다.[14] 예술가들은 두 구도에 관련된 무한한 방법들을 개발했지만, 들뢰즈와 가타리는 그것들의 상호 관계에 기본적인 두 가지 극을 제안한다. 첫째, **"감각은 소재 속에서 그 자체를 인식한다."**(QP 182; 193) 즉 감각은 그 자체로 적절하게-형성되고 구성되고 조절된 질료에 순응한다. 이것은 회화에서 재현적이고 원근적인 예술의 양태이다. 말하자면 감각은 회화에서 소재 표면 위로 투사되는데, 그 소재 표면은 재현적이고 원근적인 예술 속에 형상들을 구성하는 공간의 도식들을 이미 포함한다. 음악에서 전통적인 조성 작곡은 이런 양태를 예증하고, 감각은 통례적으로 구성된 청각 소재로 스며든다. 문학에서 그것은 모방 픽션과 표준 스타일의 양태이다. 문학에서 말과 재현은 그것들 자체로 현저히 이상하거나 변형되는 것 없이 감각으로 스며들게 된다. 둘째, **"대신 소재가 감각을 통과한다."**(QP 182; 193) 고요한 소재 표면 위로 감각이 투영되기보다는 오히려 소재가 형태 변환적인 힘들의 구도 속에서 일어난다. 회화에서 물감 그 자체(그것의 농도·채도·질감 등)가 힘들을 분절시킨다. 음악에서 다양한 음색들, 미세 음정들, 그리고 요동치는 리듬들 등은 가단적인 청각적 힘-질료를 구성한다. 문학에서 변이적인 소리들, 통사적 유형들, 그리고 의미적 요소들 등은 계속적으로 다양한 힘의 변조에 복속된다. 그러나 본질적인 것은 양쪽 모두의 경우에서 질료가 예술품에 **표현**된다는 것이다. 결국

13) 구성, 바로 구성이 예술에 대한 유일한 정의이다. 구성은 미학이며, 구성되지 않은 것은 예술 작품이 아니다.(《철학이란 무엇인가?》 277 참조)〔역주〕

14) 과학을 개입시키는 재료 작업으로 국한되는 기술적 구성과 감각 작업인 미학적 구성을 혼동해서는 안 된다. 미학적 구성만이 구성이란 이름에 온전한 자격을 부여받을 수 있고, 예술 작품이란 결코 기술에 의해, 혹은 기술을 위해 만들어지는 것이 아니다. 물론 기술은 개개의 예술가에 따라 개별화되는 수많은 것들을 포함하고 있다. 이를테면 문학에서의 단어들과 문장, 회화에서의 캔버스와 그 준비 과정, 안료들과 그 혼합들, 투시 방법들, 혹은 음악에서의 12음계·악기들·음계들 등이 있다. 게다가 기술적 구성의 구도와 미학적 구성의 구도의 관계는 끊임없이 변천을 거듭해 왔다.(《철학이란 무엇인가?》 277-78 참조)〔역주〕

"예술은 미학적 구성의 구도 외에 다른 구도를 수반하지 않는다는 의미에서 단일한 구도만이" 존재한다. "사실 미학적 구성의 구도는 기술적 구도를 필수적으로 덮거나[예를 들면 감각이 소재 속에서 그 자체를 실재화할 때] 혹은 흡수한다[예를 들면 소재가 감각을 통과할 때]."(QP 185; 195-96)

"구성, 오직 구성만이 예술의 유일한 정의이다."(QP 181; 191) 그리고 "모든 것(기술을 포함한)은 감각의 복합체들과 미학적 구성의 구도에서 발생한다."(QP 185; 196) 감각은 지각과 감응, 일상적인 신체적 경험의 지각 작용과 변용에서 얻어지는 존재이다. 따라서 그것들(지각과 감응)은 구성 요소들이 되고, **복합체들이** 된다. 예술가는 미학적 구성의 구도에서 구성 요소들을 형태화하고 표현하게 되는 소재를 통해 그것들을 지각 가능하게 한다. 예술가가 성공할 때, 그(혹은 그녀)는 예술 작품 속에 감각을 창조할 뿐만 아니라 "우리에게 그것을 부여하고, 우리를 그것과 함께 생성되게 한다. [예술가]는 우리를 복합체들 속으로 끌어들인다."(QP 166; 175) 구성의 구도는 "무한한 힘들의 장"(QP 178; 188)이고, 예술품은 우주로 펼쳐지는 영토적 집이며, "만물"(QP 185; 196)을 구성하는 구도 위에 건립된 기념물이다. 그리고 우리가 예술 작품과 함께 생성될 때, 우리 역시 우주로 펼쳐지고 "만물이 된다." "아마도 이것이 예술의 적절한 영역이고, 재발견하기 위해 유한성을 통과하는 것이며, 무한성으로 되돌아가는 것이다."(QP 186; 197) 따라서 우리가 소유하는 것은 구체화와 탈구체화(disembodiments)의 순환이고, 신체를 통한 감각의 이행(처음에 신체의 지각 작용과 변용에서부터 얻어지고, 그 다음 예술품의 표현의 질료 속에서 지각 가능하게 되며, 그 뒤 예술품을 바라보게 되는 구체화된 청중들에 의해 관여되고, 마지막으로 힘들의 무한한 장으로 확장된다)이다. 이런 신체와 감각의 융합, 인간과 예술품과 우주의 융합이 완전한 신비주의처럼 들릴 수도 있지만, 그것은 창조로서의 자연의 일관적인 이론에 근거를 두고 있다. 예술

가가 질료를 표현 가능하게 하는 방법 그 자체가 신비한 것이지, 질료 그 자체가 표현적이라는 의미는 그렇게 중요하지는 않다. 해답의 열쇠는 예술적 창조의 미학적 구도로서 뿐만 아니라 물리−생물적 창조의 물질적 구도로서 구성의 구도를 이해하는 것이다.[15] 하지만 그렇게 하기 위해서 우리는 먼저 철학의 내재성의 구도와 관련 있는 예술의 구성의 구도를 조망해야 한다.

내재성의 구도, 구성의 구도

《천의 고원》의 〈고원 10− 1730: 강밀하게−되기, 동물−되기, 지각 불가능하게−되기…〉에서 들뢰즈와 가타리는 속도와 감응의 견지에서 "자연의 일관성의 구도"(MP 311; 254)에 대한 스피노자적 해설을 제시한다.[16] 이런 일관성의 구도의 요소들은 형식도 아니고, 기능도 아니지만(일정한 형식을 가지는 원자와는 다르다), 무한정하게 분할 가능하지는 않다. 그것들은 현재적인 무한성의 무한히 작은 궁극적인 요소들이고, 운동의 상대적 속도와 감응(예를 들면 다른 미립자들을 감응시키고, 다른 미립자들에 의해 감응되는 그것들의 능력)에 의해서만 단지

15) 예술적 창조와 물리−생물학적 창조 사이의 관계에 대한 들뢰즈와 가타리의 표현은 다소간 신비스럽다고 인정해야 한다. 따라서 다음 글은 그들의 논의에 대한 어느 정도 추측적인 재구성이다. 1988년 인터뷰에서 들뢰즈는 가타리와 공동 기획을 재개할 것과 "일종의 자연철학"(PP 212; 155)을 생산할 것을 계획했다고 말했다. 만약 들뢰즈와 가타리가 이런 작업을 완성했다면, 틀림없이 계속적으로 발생하는 많은 논지를 분명히 밝혔을 것이다.

16) 되기란 운동과 멈춤, 빠름과 느림, 속도와 강도 등의 변환을 만드는 것이다. 그것을 통해서 하나의 양태는 자신의 능력을 상승 내지 하강시킬 수 있으며, 나아가 다른 양태가 되기도 한다. 일관성의 구도란 절대 속도, 절대 강도로서 모든 되기를 향해 열린 절대적 극한이다. 이런 의미에서 되기란 이 일관성의 구도상에서 일반화될 수 있다. 변용되며 촉발하는 관계 속에서 특정한 감응의 형성이 바로 되기라는 것이다.(《노마디즘 2》 183 참조)〔역주〕

구별된다. 일관성의 구도는 "일자가 단일하고 동일한 의미 속에서 모든 다양체를 표현하는, 그리고 존재가 단일하고 동일한 의미 속에서 차이나는 모든 것을 표현하는"(MP 310; 254) 자연 전체의 단일한 구도이기 때문에 "내재성 혹은 단성성(univocity)의 구도"(MP 311; 254)이다. 그것은 또한 각 신체가 '속도와 감응의 구성'이 되는 "구성의 구도"(MP 315; 258)이고, "특개성·디그리·강밀도·사건·우발적 사건"(MP 310, 253)과 같은 자연적 유희를 통해 형성된다. 그것은 "추상적이지만 실재적이고 개체적이고 내재적인 추상 기계처럼" 잠재적인 구도이다. 그리고 "추상 기계의 부품들은 다양한 배치 혹은 개체이고, 이것들 각각은 더 구성되거나 덜 구성되어 있는 관계들의 무한성 하에서 미립자들의 무한성을 그룹화한다."(MP 311; 254) 그것(일관성의 구도)의 시간은 아이온, 즉 "순수 사건의 시간 혹은 되기의 시간"(MP 322; 263)이다. 이런 잠재적 구도는 "유기화와 발생의 구도"(MP 326; 266)가 형성되는 실재물들과 안정한 기능들 속에서 현재화된다. 간단히 말해서 일관성의 구도는 "자연의 구도"(MP 315; 258)이고, "내재성, 단성성, 그리고 구성의 순수 구도"(MP 315; 255)이며, 유기화와 발생의 구도에서 현재화되는 사건들의 잠재적 구도이다.[17]

《철학이란 무엇인가?》는 이런 스피노자적인 모델의 견지에서 철학을 기술하려는 노력이라고 말할 수 있다. 만약 자연 전체가 현재화의 과정 속에서 일관성의 구도의 속도와 감응으로 구성된다면, 우리는 어디에 철학을 배치할 수 있고, 어디에 그것과 연관된 활동의 영역인 과학과 예술의 위치를 정할 수 있는가? 들뢰즈와 가타리의 전략은 《천의 고원》에서 스피노자적인 일관성/내재성/구성의 구도를 두 가지로 분할하는 것이고, 그것으로 되기의 특정한 종류인 철학의 내재성의 구도와 예술의 구성의 구도를 구별하는 것이며, "준거(reference)의 구도"(QP 112; 118) 위의 현재태(the actual) 속에 복합적인 위치를 과학에게 할당하는 것이다. 창조의 특정한 대상(철학적 개념, 예술적 감각, 그리

고 과학적 기능)은 각 구도에 대응하고, 마찬가지로 특유한 성질의 작인(개념적 인물(personnage conceptuael), 미학적 형상, 그리고 부분적 관찰자)도 각 구도에 대응한다. 여기서 과학의 준거의 구도, 기능, 그리고 부분적 관찰자는 철학의 내재성의 구도, 개념, 그리고 개념적 인물보다, 또한 예술의 구성의 구도, 감각, 그리고 미학적 형상보다 그렇게 중요한 우리의 관심사가 아니다. 우리는 이미 예술의 영역이 어떠한 것인지에 대해 몇 가지 의미를 알고 있다. 그러나 철학의 개념 영역, 내재성의 구도, 그리고 개념적 인물은 더 자세한 상술을 필요로 한다.

철학은 개념들의 창안이다. 그리고 개념들은 사건들이다. "철학이 개념들·실재물들을 창안할 때 언제나 사건을 사물들과 존재들로부터 해방시키는 것, 이것이 철학의 임무이다."(QP 36; 33) 개념은 "무형적이고," "순수 사건·특개성·실재물이다."(QP 26; 21) 각 개념은 세 가지 기본적 특성을 가진다. 첫째, 개념의 구성 요소들은 개념을 다른 개념들과 결합시킨다. 둘째, 개념의 구성 요소들은 내적 일관성 혹은 유착성을 가지고, 한 구성 요소가 다른 구성 요소로 점차 변하는 식별 불가능성의 지대들에 의해 창조된다. 셋째, 개념은 "구성 요소들과의

17) 일관성의 구도와 관련해 두 개의 상이한 구도가 있다. 두 가지의 구도는 일관성의 구도와 초월성의 구도이다. 초월성의 구도는 신이나 이데아 형상(형식), 구조 등과 같이 수많은 개체들을 만들어 내는 원리이지만, 결코 그 자신은 그렇게 만들어지지 않는, 따라서 그 개체들 속에는 없고 그것의 저편이나 피안에 존재하는 원리나 형식이 그것이다. 융이나 프로이트처럼 무의식이란 저변에 자리잡고 있는 보이지 않고 드러나지 않는 원형이나 원리, 그래서 모든 것을 결국은 하나의 의미, 하나의 귀착점을 향해 움직이게 만드는 구도이다. 그래서 초월성의 구도는 그 자체로는 들리지 않는 초월적인 작곡 원리, 그 자체로는 보이지 않지만 어디에나 존재하고 어떤 것이든 잡아당기는 그런 원리이다. 다른 하나인 일관성의 구도는 초월성과 반대로 내재성을 특징으로 하기에 내재성의 구도며, 강밀도의 연속체 안에서 변환들의 연속성을 획득하기에 강밀도의 구도라고도 하며, 모든 양태들을 구성하고 생성하며 창조할 수 있다는 점에서 구성의 구도, 생성의 구도라고 할 수 있다. 여기에는 더 이상 어떤 형식도, 형식의 발전도 없다. 어떤 구조나 발생도 없다. 거기에는 단지 형식화되지 않은 요소들 사이의, 혹은 적어도 상대적으로 형식화되지 않은 온갖 종류들과 입자들 사이의 운동과 휴지, 빠름과 느림의 관계들만이 있을 뿐이다.(《노마디즘 2》 202-05 참조) [역주]

관계에서 **상공 비행**(survol)[18]의 상태에"(QP 26; 20) 있다. 들뢰즈와 가타리는 실례로 데카르트의 코기토 개념을 제시하고, 그 개념을 간단한 다이어그램(아래 참조)을 가지고 설명한다. 그것의 구성 요소들은 '의심하는 것,' '생각하는 것,' 그리고 '존재하는 것'이다. 그리고 그것의 완전한 분절은 "의심하는 사람인 나는 생각하는 나이고, 고로 나는 존재한다. 즉 나는 생각하는 실재이다"라고 하는 영속적 사건이다. 일련의 나(I)는 의심하는 나(I'), 생각하는 나(I''), 그리고 존재하는 나(I''')의 세 가지 과정을 나타낸다. I'와 I'' 사이의 식별 불가능성의 지대, 그리고 I''와 I''' 사이의 또 다른 식별 불가능성의 지대는 개념에 내적-일관성을 부여한다. 그리고 통합점 I는 점 I', 점 I'', 그리고 점 I'''를 통해 무한한 속도로 지나가는 우발 점과 같다. 각각의 구성 요소는 개념이 다른 개념들로, 예를 들어 의심이 다른 종류의 의심들(지각적이고, 과학적이고, 편집증적인)로, 사유가 다양한 사유의 양태들(감지

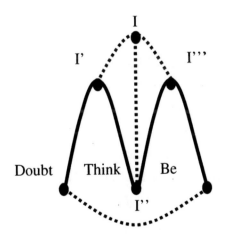

18) 상공 비행은 개념의 상태로서 비록 구성 요소들, 경계턱, 다리들의 수에 따라 그 무한함이 다소 커지거나 작아질지라도 개념에 고유한 무한함이다.(《철학이란 무엇인가?》 36 참조)〔역주〕

하고, 상상하고, 소유하는 관념들)로, 존재가 여러 가지 형태의 존재들 (무한한 존재, 한정된 사유 존재, 확장된 존재)로 확장 가능하다. 코기토가 무한한 존재가 아니라는 점에서, 다양한 형태의 존재로 향하는 개념의 이행 속에서 개념은 극한에 도달하고, 따라서 '다리' 는 코기토의 개념에서부터 신의 개념까지 확장되고, 교차로로서 기능하는 이동다리는 다른 개념들을 향하는 운동을 위해서 확장된다.

'상공 탈주' 혹은 **상공 비행**(survol)의 개념은 특별한 주의를 요한다. 단어 **상공 비행**은 비행기로 땅 위에 날아가는 행위를 가리킨다. 그리고 확대 해석하면 눈으로 신속하게 페이지를 훑어보는 행위이다. 들뢰즈와 가타리는 여기에 개발된 **상공 비행** 개념을 레이몽 루이예로부터 받아들인다. 루이예는 '상공 탈주' 를 모든 생명체들의 근원적인 의식과 동일시한다. 우리가 제3장에서 인지했던 것처럼 루이예는 모래더미 · 구름 · 인간 군중과 같은 집합체들과 생명체들을 구별한다. 생명체들은 자체−형태화하는, 자체−존속하는, 그리고 자체−향유하는 실재물들이다. 이러한 자체−형성하는 형태들은 아원자의 미립자로부터 분자, 복잡한 다세포 유기체까지 확장된다. 그리고 각 생명체의 자체−형성하는 활동의 주제적인 단일성은 근원적인 의식을 구성한다. 이런 의식의 본성에 이르기 위해서 루이예는 테이블에 착석한 채, 테이블의 체커판 표면을 바라보는 인간의 예를 고려한다. 그가 지적하듯이, 만약 2차원의 표면이 한 표면으로서 지각되기 위해서 3차원을 필요로 한다면(예를 들면 눈은 테이블 표면을 평평한 정사각형으로 주시하기 위하여 그것을 바라보면서 테이블 표면 위에 있어야 한다), 흔히 지각 분석가들은 인간 관찰자의 3차원의 지각이 그것을 기술하기 위한 추가적인 차원을, 다시 말해 착석한 관찰자의 뒤쪽 위로 서 있는 두번째 관찰자를 필요로 한다(그리고 함의적으로 두번째 관찰자 뒤에 서 있는 세번째 관찰자, 무한한 추론에서 계속적으로)고 결론짓는다. 루이예는 차원의 **재현**이 추가적인 차원 혹은 적어도 추가적 · 외부적 · 원근적인

차원을 필요로 한다고 동의한다(테이블 표면의 사진은 그 표면 위에 카메라를 필요로 하고, 카메라를 촬영하는 표면의 사진은 첫번째 카메라의 뒤쪽 위로 두번째 카메라를 필요로 한다). 그러나 이것은 착석한 관찰자의 의식과는 아무런 관계가 없다. 첫번째 관찰자에게 있어서 테이블 윗면은 3차원이 없는 표면이고, 아주 세밀하게 포착된 표면이다. 그것은 '절대적 표면'이고, 그것은 그 자체로 향하는 어떤 외부적인 시각점에 상대적이지 않으며, 그 자체의 관찰 없이 그 자체를 알고 있다. (루이예 1952, 98) 그것은 하나의 면을 가지고, 지각하는 의식에 의해 포착되는 표면이다. 체커판 표면의 개별적 정사각형들은 구별되고 분리되지만, 전체적으로 떨어지지 않는다. 그것들은 "그럼에도 불구하고 융합 혹은 혼동이 아닌 절대적 단일성 속에서 포착된다."(ibid. 99) 관찰하는 '나'(I)는 표면 위의 모든 장소에 동시에 현존한다. 그것은 '절대적 상공 탈주' 속에, 즉 표면을 횡단하는 '비차원적인 상공 탈주' 속에 존재한다. 기하학적 공간에서 평면 위의 거리는 변화한다. B점은 멀리 있는 C점보다 A점에 더 근접하다. 그러나 절대적 표면에서 모든 점들은 공-현존한다. 절대적 표면은 '횡단-공간적'이고, 그것의 거리는 물리적 공간-시간의 경계를 허용하지 않으며, 말하자면 '나' (I)의 '상공 탈주'가 모든 표면의 점들 위로 무한한 속도로 동시에 지나간다. 루이예에게 있어서 이런 인간 의식의 특징들은 모든 생명체의 특징들이다. 진행중인 자체-형태화하는, 자체-존속하는, 자체-향유하는 활동으로서 모든 자체-형성하는 형태는 그 자체의 절대적 표면을 횡단하는 무한한 '상공-탈주' 속의 발생 주제이다.

만약 우리가 데카르트의 코기토 다이어그램으로 되돌아간다면, 그 점들과 경로들은 루이예의 체커판 테이블보와 대응하고, 개념을 결합시키는 결속성(혹은 일관성)은 편재적인 우발점의 '상공 탈주'라고 말할 수 있다. "상공 탈주 개념은 **무한한 속도로, 절대적 상공 탈주에서 한 점에 의해 횡단되는 유한수적인 이질적 구성 요소들의 불가분성으**

로 정의된다."(QP 26; 21)[19] 개념들은 "'절대적 표면들 혹은 부피들'
이고, 뚜렷한 변주들의 불가분성 외에는 다른 대상을 가지고 있지 않
는 형식들이다."(QP 26; 21) 따라서 '상공 탈주'의 개념을 가지고 들
뢰즈와 가타리는 '단일성'의 용어에 의존하지 않고, 개념의 구성 요소
들의 연대성을 기술한다. 그리고 그들은 개념의 잠재적 본성을 지적
하는데, 그것은 무한한 속도의 '횡단-공간적' 차원 속에서 물리적인
공간-시간 외부에 존재한다(혹은 다른 방식으로 표현하면, 사건들의 차
원 속에서 그것의 자유-유동 시간은 무한성의 시간이다). 개념의 상공
탈주와 루이예가 모든 생명체들에서 명확한 것으로 간주하는 상공-
탈주가 무슨 관계를 가지고 있는지를 우리는 곧 인지할 수 있다.

개념들의 창안은 '사건들의 지평선' '절대적 지평선'인 내재성의 구
도(QP 39; 36)에서 발생한다. 내재성의 구도는 "사유의 개념 혹은 생
각 가능한 개념이 아니라 사유의 이미지"(QP 39; 36-37)이고, 사유를
가능케 하는 '전-철학적' 조건이다. 《차이와 반복》에서 들뢰즈는 양
식(良識), 공통감, 그리고 진리를 향한 사유의 자연적 경향 등을 전제
조건화하는 전통 철학의 정설적인 '사유의 이미지'를 약술하고, '이
미지 없는 사유'를 요구한다.[20] 그러나 여기서 들뢰즈와 가타리는 모
든 사유가 '사유의 이미지'를, 즉 그것이 생각하려고 의도하는, 사유
를 이용하려고 의도하는, 그리고 스스로를 사유 속에 배치하려고 의도
하는 의미를 수반한다고 전제한다. 무엇이 생각하기로서 간주되는가?
무엇이 합법적인 고찰의 외부(꿈·시각·오류·취함·잘못된 지각·어
리석음)에 있는가? 어떻게 우리가 생각하기(밀을 왕겨에서 까부르는
것, 기호를 나타내는 것, 선재하는 경로를 따라 나아가는 것)를 착수하는
가? 들뢰즈는 1988년 인터뷰에서 사유의 이미지는 '방법'이 아니라

19) 개념은 상공 비행 혹은 속도에 의해서는 무한하지만, 그 구성 요소들의 윤곽을
그리는 운동에 의해서는 유한하다.(《철학이란 무엇인가?》 36 참조)〔역주〕

"더욱 심오하고 언제나 전제된 어떤 것이며, 좌표의 체계, 동력론의 체계, 정향성의 체계"(PP 202; 148)라고 분명히 밝힌다. 그리고 그는 사유의 이미지 예로서 《의미의 논리》에서 기술한 세 가지(시리즈 18), 이데아 높이로의 플라톤의 상승, 탁한 질료의 깊이 속으로 니체의 엠페도클레스적인 하강, 그리고 말과 신체의 표면들을 따라가는 캐럴의 활주를 제시한다. 그리고 그는 《천의 고원》에서 "리좀은 나무의 이미지 아래로 펼쳐지는 사유의 이미지이다"(PP 204; 149)라고 덧붙인다.

개념들의 창안은 내재성의 구도를 전제하고,[20] 또한 **개념적 인물**, 개념적 '퍼소나' 혹은 '등장 인물'(소설과 드라마에서 등장 인물, **인물**로

20) 차이와 반복의 철학을 가로막는 장애물로서의 공준들은 1) 원리의 공준 혹은 보편적 본성의 사유, 2) 이상의 공준 혹은 공통감, 3) 모델의 공준 혹은 재인, 4) 요소의 공준 혹은 재현, 5) 부정적인 것의 공준 혹은 오류의 공준, 6) 논리적 기능의 공준 혹은 명제의 공준, 7) 양상의 공준 혹은 해들의 공준, 8) 목적이나 결과의 공준, 앎의 공준 등과 같이 모두 여덟 가지가 있고, 각각의 공준은 언제나 두 가지 형태를 지닌다고 한다. 만일 각각의 공준이 두 가지 형태를 지니고 있다면, 이는 그것이 한 번은 자연적인 공준이고, 다른 한 번은 철학적인 공준이기 때문이며, 한 번은 임의적인 사례들을 통해 등장하고 다른 한 번은 전제되고 있는 본질을 통해 등장하기 때문이다. 공준들이 굳이 말해질 필요는 없다. 공준들은 이 사례들이 선택될 때는 물론이고 그 본질이 전제될 때, 침묵을 지키고 있을수록 훨씬 더 효과적으로 힘을 발휘한다. 이 공준들은 모두 함께 사유의 독단적 이미지를 형성하고, 재현 안의 같음과 유사성의 이미지를 통해 사유를 압살해 버리지만, 이 이미지가 가장 심층적인 수준에서 훼손하는 것은 사유하기의 의미에 있다. 이 이미지는 차이와 반복, 철학적 시작과 재시작이라는 두 가지 역량을 소외시키면서 사유하기의 의미를 왜곡한다. 사유는 사유 안에서 태어난다. 사유하기의 활동은 본유성 안에 주어지는 것도, 상기 안에서 가정되는 것도 아니다. 그 활동은 다만 사유의 생식성 안에서 분만 될 뿐이다. 이런 사유가 이미지 없는 사유이다.(《차이와 반복》 367-68 참조)〔역주〕

21) 들뢰즈가 《차이와 반복》에서 강조했던 차이의 철학, 혹은 생성의 철학은 변환과 변혁의 철학이고, 스스로 다른 것이 되는 되기의 정치학이다. 이런 차이의 철학에서 차이란 어떤 초월적 척도에 의해 A와 B를 비교하여 누구에게 있는지 없는지를 확인하는 그런 초월적 개념이 아니라 타자와의 만남과 접속을 통해 A 스스로 만들어 내는 A 자신과의 차이란 점에서 내재적 개념이며 내재적 차이라고 하겠다. 이런 점에서 이는 초월성과 대비되는 내재성이란 개념에 긴밀하게 결부되었으며, 그런 내재성의 구도로서의 일관성의 구도라는 개념에 직결되는 개념이다. 즉 비교의 내재적 기준이 있다는 것이다.(《노마디즘 2》 176-78 참조)〔역주〕

서)을 전제한다. 그리고 그 인물은 "되기 혹은 철학의 주체이고, 철학자에 포함된다."(QP 63; 64) 진정한 사유에 몰두하고 있을 때 "나는 더이상 나 자신이 아니라 사유 자체를 발견하기 위한, 그리고 몇몇 장소들에서 나를 통과하고 구도를 횡단하는 펼침을 위한 사유의 습성이 된다."(QP 62; 64) 니체의 차라투스트라는 아마도 개념적 퍼소나의 가장 분명한 예이다. 그러나 들뢰즈와 가타리는 모든 철학이 개념적 퍼소나로 가장하여 분절된다고 주장한다. 쿠사 니콜라스는 **무지한 사람** 또는 **백치**(라틴어로 ignorans or idiota)로 가장하여 생각한다. 그리고 데카르트는 무지한 사람의 다른 변형으로 건전한 판단을 하는 단순한 사람을 생각하고, 《자연광에 의한 진리 추구》에서 '에우도수스' 라는 이름을 부여한다. 그러나 이런 경우에 키에르케고르의 개념적 퍼소나는 '백치' 의 다른 변형으로 불가능성을 수용하기를 거부하는 바보 혹은 멍청이이다.[22] 개념적 퍼소나와 내재성의 구도는 서로를 전제하는데, 어떤 의미에서 개념적 퍼소나는 내재성의 구도를 **선행하고**, 카오스의 하나의 특정한 구도 부분의 좌표를 결정하기 위해서 카오스 속에 빠지며, 동시에 내재성의 구도를 **따라 나아가고**, 내재성의 구도 위에 서로 관계하는 다양한 개념을 배치한다. 개념들은 내재성의 구도에서부터 직접적으로 발생하지는 않는다. 그러나 "내재성의 구도 위에서 그것들을 창안하기 위해서는 개념적 퍼소나가 필요하게 된다. [개념적 퍼

22) '백치' 의 개념적 퍼소나에 대한 들뢰즈와 가타리의 논의와 현재 일상에서 통용되는 의미로 '백치' 의 모티프에 대한 표현을 혼동해서는 안 된다. 니콜라스의 무지한 사람(ignorans) 또는 백치(idiota)(그의 작품 제목인 《무지의 지, 지혜의 백치, 기억의 백치, 그리고 통계 실험의 백치 De Docta Ignorantia, Idiota de Sapientia, Idiota de Mente, and Idiota de Staticis Experimentis》에서 분명하게 나타나는)의 활용에 대해 강디약(Gandillac)의 작품, 특히 63-66쪽을 참조하라. 그리고 데카르트의 '에우도수스' 는 데카르트 제2권 1008쪽의 알키에(Alquié)의 주석을 참조하라. 키에르케고르와 불가능태에 대해서 《키에르케고르와 실존철학 Kierkegaard and the Existential Philosophy》에서 셰스토프(Shestov)의 논문 〈키에르케고르와 도스토예프스키 Kierkegaard and Dostoyvsky〉 1-28쪽을 참조하라.

소나]가 내재성의 구도 그 자체를 따라가기 위해 꼭 필요하게 되는 것처럼."(QP 73; 75-76)

따라서 철학은 개념들을 내재성의 구도에서 창안한다. 내재성의 구도는 사유의 기본적인 정향성을 제시한다. 그리고 개념들은 절대적 표면 위에 상공 탈주의 우발점들처럼 그 구도에서 발생한다. 개념적 퍼소나를 통하여 사유는 일정한 내재성의 구도를 펼치고, 동시에 그 구도를 따라 나아가고, 서로와의 관계 속에 개념들을 배치한다.[23]

철학·과학·예술은 카오스를 직면하는 모든 수단이다. 카오스는 그 자체로 생각될 수 없고, 측정 불가능하며, 실행될 수 없고, 일관성을 가지지 않으며, 변화하는 소실과 분해의 영속적인 형태 변환적 유희이다. 카오스는 '카오스화'(chaotizes)하고, 공통감, 수용된 진리, 정통적 견해, 좋은 형태 등은 인간들이 그 자신을 카오스로부터 보호하는 방법들 사이에 존재한다. 들뢰즈와 가타리가 인정하듯이 철학·과학·예술은 카오스와 격렬히 싸우지만, 단지 **독사**(doxa)의 보호 방어물을 대항한 공동적인 싸움에 카오스를 이용하기 위해서이다. 독사는 이미 생각된 것, 지각된 것이고, 편안하게 재인 가능하고 이해 가능하다. 철학은 카오스에 빠지고, 한 부분을 재단하며, 다시 말해 카오스의 무한한 속도를 보유하는 내재성의 구도, 그러나 상호 연관된 개념들을 창안하게 하는 일관성을 가진 내재성의 구도를 재단한다. 각각의 개념은 "전형적인 카오이드(재편된 카오스) 상태"(QP 196; 208)이다.[24]

23) 철학은 세 가지의 요소를 제시한다. 이 세 요소 각각은 나머지 두 가지 요소와 직면하지만, 각 요소는 그 자체로서 고찰되어야 한다. 철학이 설정해야 하는 선철학적인 구도(내재성), 창안하고 생명을 부여해야 하는 선철학적 인물 내지는 인물들(주장), 창조해야 하는 철학적 개념들(일관성)이 그 세 요소이다. 설정하고 고안하고 창조하는 일, 이것이 곧 철학의 삼위일체를 이룬다.(《철학이란 무엇인가?》 113 참조)〔역주〕

24) 예술·과학·철학, 이것이 곧 사유 혹은 창조의 형식들로서의 카오이드이다. 우리는 카오스를 재단하는 구도들상에서 산출된 현실들을 카오이드라고 지칭한다. 《철학이란 무엇인가?》 300 참조)〔역주〕

과학은 카오스적인 요소들의 무한한 속도를 떨어뜨리고, 극한들을 설정하며, 변수들을 선택하고, 현재적인 준거의 구도 위에 좌표의 경계를 정하지만, 언제나 카오스와 무한적인 것에 친화성을 갖는다. 점근적인(asymptotic) 기능들, 미분적인 관계들, 격변적인 접힘들, 낯선 흡인자들 등은 과학이 카오스적인 것으로 향하는, "자연이 되는 준거화된 카오스"(QP 194; 206)를 형성하는 몇 가지 방식이다. 그리고 예술역시 카오스에서 시작하고, 회화가 발생하는 세잔의 '무지갯빛 카오스,' 혹은 그 자체를 뛰어넘으며 자체-형성하는 선을 생성하는 클레의 카오스적인 회색 점을 가지지만, 단지 신체로부터 감각을 비틀기위해서이고, 카오스를 지각 가능하게 하는, 그리고 유한한 것에서 무한한 것으로의 이행을 가능하게 하는 카오이드 감각의 구성, 즉 '카오스모스'(chaosmos)를 형성하기 위해서이다.

과학의 기능으로부터 철학의 개념을 구별할 때 들뢰즈와 가타리는 개념이 잠재적인 반면, 기능적인 것은 현재적임을 분명하게 설명한다. 잠재태는 신체, 사물의 상태, 지각, 그리고 변용에서 현재화되고, 이런 현재적 실재물들은 과학적 연구의 주체이다. 그러나 잠재태는 현재태에 내재적이고, 모든 발생의 현재화를 넘어서는 여분의 어떤 것, 즉 영속적으로 보유되고 남겨진 것뿐만 아니라 막 발생하려고 하는 것이고, "이미 무한히 지나가고 기다리며 따로 남겨진 무한한 기다림"(QP 149; 158)이다. 잠재태의 현재화 혹은 현실화(effectuation)에서 잠재태는 카오스의 힘으로서 공통감의 경험에 영향을 미치고, 불균형과 다른 것-되기를 유도한다. 그리고 철학은 '역-현실화'의 운동에서 현재태로부터 잠재태를 해방시킨다. 그것이 해방시키는 것은 카오스의 잠재태가 아니지만, "잠재태는 일관적으로 되고, 한 부분의 카오스를 재단하는 내재성의 구도에 그 자체를 형성하는 실재물이 된다. 이것이 우리가 사건이라고 부르는 것이다."(QP 147; 156) 따라서 철학과과학은 질적으로 다른 관심의 대상들을 가진다. 전자는 잠재적이고,

후자는 현재적이며, 두 영역을 통합하려는 모든 노력은 각각의 활동을 타협하게 하고 혼란시킨다. 그러나 만약 철학의 내재성의 구도가 잠재적이고, 과학의 준거의 구도가 현재적이라면 미학적 구성의 구도는 어디에 적합한가?

잠재적 그리고 가능적

《천의 고원》에서 스피노자적인 일관성의 구도는 되기의 구도이고, 보통 '내재성의 구도' 혹은 '구성의 구도'라고 한다. 《철학이란 무엇인가?》에서 들뢰즈와 가타리가 진술하듯이, 되기는 예술과 철학에서 공통적이지만, 미학적 되기는 "어떤 것이 혹은 누군가가 끊임없이 다른 것이 되는 행위"인 반면, 개념적 되기는 "공통적인 사건 그 자체가 존재하는 것을 벗어나는 행위이다."(QP 168; 177) 예술의 되기는 "표현의 질료와 관계되는 타자성(alterity)이고," 철학의 되기는 "절대적 형식에서 포착되는 이질성"(QP 168; 174)이다. 예술 작품은 사건을 현재화하지 않지만 "그것을 통합시키고 육질화한다. [예술 작품]은 그것에 신체·생명·우주를 부여한다."(QP 168; 174) 대조적으로 개념은 순수 사건을 신체로부터 해방시킨다. 우리가 인지하듯이 예술의 '구성의 구도'는 구체화된 되기의 구도이고, 철학의 '내재성의 구도'는 탈구체화된 되기의 구도이다. 예술품들은 "잠재적이지도 않고 현재적이지도 않은 우주를 창조한다. 그것들은 가능적이고, 미학적 범주로서 가능태("가능태, 그렇지 않으면 나는 질식할 것이다")이며, 가능태의 존재이다. 반면 사건들은 잠재태의 실재성이고, 모든 가능적 우주를 상공 비행하는(survolent) 자연-사유의 형식들이다."(QP 168; 177-78)

예술의 '가능적' 우주를 분류할 때 어떤 의미로 들뢰즈와 가타리는 예술이 상상의 세계, "마치 ……인 것처럼"의 대안적 우주를 창조한

다는 일반적인 주장을 단순히 되풀이한다. 다른 의미로 그들은 예술의 희망, 진정으로 새로운 것의 약속, 참을 수 없는 것을 벗어나고 다른 경우로 살아가는 가능성을 강조하고 있다("가능태, 그렇지 않으면 나는 질식할 것이다"). 또한 가능태는 기호의 영역이다. 들뢰즈와 가타리는 들뢰즈가 미셸 투르니에의 《프라이데이》(LS 350-72; 301-21)에 대한 에세이에서 처음으로 검토하고, 《차이와 반복》(DR 333-35; 259-61)에서 발전시킨 개념인 타인(l'Autrui),[25] 그 타인의 개념을 고려함으로써 《철학이란 무엇인가?》를 시작한다.[26] 만약 내가 다른 사람의 비명 지르는 얼굴을 보지만, 비명을 야기한 것을 인지할 수 없다면(예를 들면 베이컨의 비명 지르는 교황), 그 얼굴은 가능적 세계를 표현한다. 내가 비명의 근원을 발견할 때까지 비명 지르는 얼굴은 어떤 비특정화된 가능적 우주의 기호로 존속한다. 이런 관점에서 "타인은 무엇보다도 이런 모든 가능적 세계의 실존이다."(QP 22; 17) 들뢰즈적 용어의 의미로 기호로서의 얼굴은 구체화된 차이이고, 미지의 것을 감싸는 실재물이며, 해독되기 위해 펼침을 필요로 하는 실재물이다.[27] 얼굴의 가능적 세계는 "실재적이지 않지만 혹은 적어도 아직은 아니지만, 그럼에도 불구하고 그것은 여전히 존속한다. 표현된 것(un

25) 밖-주름 운동 중에 있는 심리적 체계들 안에는 여전히 안-주름 운동의 가치들이 있어야 한다. 다시 말해서 거기에는 개체화 요인들을 위해 증언하는 어떤 봉인의 중심들이 있어야 한다. 이 중심들은 분명 나에 의해서도, 자아에 의해서도 구성되지 않는다. 이 중심들은 오히려 나-자아 체계에 속하는 어떤 전적으로 다른 구조에 의해 구성된다. 이 구조는 타인이라는 이름으로 지칭되어야 한다. 이 구조는 그 누구를 가리키는 것이 아니라 오직 다른 나에 대한 자아를, 자아에 대한 다른 나를 가리킬 따름이다.(《차이와 반복》 549 참조) 〔역주〕

26) 타인이란 자아와의 관계에서 볼 때 어쩔 수 없이 이차적인 개념인가? 만일 그렇다면 그것은 타인의 개념이 자아와의 관계에서 특별한 타인(대상으로서 제시되는 주체)의 개념일 때 그러하다. 이것은 두 가지의 구성 요소이다. 우리가 타인을 어떤 특별한 대상과 동일시한다면 타인이란 이미 나에게 나타나는 그대로의 또 다른 주체일 것이고, 반면 우리가 타인을 또 다른 주체와 동일시한다면 그것은 내가 그에게 나타나는 그대로의 타인으로서 나이다.(《철학이란 무엇인가?》 28 참조) 〔역주〕

exprimé)은 단지 얼굴의 표현 속에서만 존재한다."(QP 22; 17)

철학의 내재성의 구도가 잠재적이라는 것과 동일한 의미로 예술의 가능적 세계들은 잠재적이지 않다. 그러나 그 세계들은 잠재태에서 발생하고 잠재태에 참여한다. 《차이와 반복》에서 들뢰즈가 진술하듯이 진정한 사유는 단지 사유에 대한 외부적 폭력으로부터, 다시 말해 사유의 평범한 습관들 밖으로 사유를 밀고 나가는 급동(急動)으로부터 시작한다. 그 급동은 근본적인 마주침이고, "단지 감지될 수 있는 감들의 불균형 혹은 탈규칙화"(DR 182; 139)이다.[28] 따라서 모든 사유는 감각 경험에서, 감들의 다른 것-되기에서 시작한다. 그 다른 것-되기는 잠재태가 현재태로 이행하는 기호이다. 우리가 우선적으로 말할 수 있듯이 그것은 잠재태가 현재태로 들어가는 표면을 따라 발생한다. 만약 생물학의 배를 고려한다면 우리는 배의 자체-형성하는 형태, 즉 배의 전체 발생 주제가 잠재적 차이(단일성이 아닌, 선재하는 청사진이 아닌, 펼쳐지게 되는 문제)로서 초기에 어디든지 '상공 탈주' 속에 현존한다고 말할 수 있다. 배의 단일한 세포가 두 세포로 분할할 때 개체화의 과정은 분할 표면을 따라 발생한다. 두 개의 개체화된 실재물들이 창조되지만, 개체화의 **과정**(즉 잠재적인 자체-형성적 형태가 두 개의 형성된 실재물들로 **이행**하는 것)은 언제나 형성 과정에서 곧 실재물들이 되는 표면을 따라 그 실재물들에 앞서 일어난다.[29] 그러므로 우리는 그 자체로 뚜렷한 것으로서의 잠재태, 즉 상공 탈주 속에서 그

27) 타인이란 그것을 표현한 얼굴 속에서 존재하고, 그것에 하나의 현실을 부여하는 언어 체계 속에서 실행되는 그대로의 어떤 가능한 세계이다. 이러한 의미에서 타인이란 불가분의 관계에 있는 세 가지 구성 요소, 즉 가능성의 세계, 현존하는 얼굴, 실제의 언어 혹은 언술로 이루어진 개념이다.(《철학이란 무엇인가?》 30 참조)〔역주〕

28) 마주침의 대상은 감각 속에 실질적으로 감성을 분만한다. 이것은 감각될 수 있는 어떤 것이 아니라 감각되어야 할 어떤 것이다. 이것은 어떤 질이 아니라 오히려 어떤 기호이다. 이것은 어떤 감성적 존재자가 아니라 오히려 감성적인 것의 존재이다.(《차이와 반복》 312 참조)〔역주〕

것(자체-형성하는 형태)의 현재화에 독립적으로 포착된 자체-형성하는 형태로서의 잠재태와 개체화의 과정에 관계되는 자체-형성하는 형태로서의 잠재태 간을 구별할 수 있다. 만약 일반적으로 추정한다면 우리는 현재태의 생산이 어디서든 잠재태의 현재적 되기이고, 되기의 표면을 따라가는 개체화의 과정이라고 말할 수 있다. 감각 경험은 카오스로서, 불균형의 급동과 다른 것 되기로서 잠재태에서 현재태로의 이행을 나타낸다. 잠재태는 현재화되지만 그것은 현재화 속에 내재적으로 남아 있고, 남겨지고 예비적이고 여전히 다가올 것으로 존속한다. 철학은 신체로부터 잠재태를 해방시키고 사건으로서, 일관성이 부여된 어떤 잠재적인 것으로서 잠재태에 역결과를 가져온다. 예술은 잠재태에서 현재태로 이행하는 다른 것-되기를 포착하고, 유기화된 신체의 지각 작용과 변용으로부터 그것을 비틀고 나서, 예술품 속에 그것을 지각 가능하도록 표현한다.

잠재태와 현재태 간의 이행 표면은, 즉 카오스의 현실화와 카오이드 역-현실화의 지대는 감각의 영역이다. 들뢰즈와 가타리는 사유의 양태로서 철학·과학·예술에 대한 견해를 결론지을 때 감각 영역에 대해, 그리고 잠재태와 그것(감각 영역)의 관계에 대해 공들인다. 세 가지 분야는 카오스, '카오이드'의 소산이고, 각각은 사유의 형식이자 창조의 형식이다.(QP 196; 208) 세 가지 모두에서 생각하는 것은 뇌이고, 그들은 뇌를 내재성·준거·구성의 "세 가지 구도의 연접(통합

29) 수정과 기관 형성 과정 사이에는 난할과 낭배 형성이라는 두 가지 중요한 단계가 존재한다. 배아는 다세포 생명체로의 발생을 위해 먼저 난할이라 부르는 과정을 수행한다. 난할이란 수많은 작은 세포로 쪼개지는 일련의 세포분열을 말하고, 이 때의 세포를 할구라고 한다. 난할 시기에 배아는 빠르게 분열하여 많은 수의 세포를 만드는데, 이들 세포는 낭배 형성 과정에서 눈에 띄는 자리바꿈을 하여 여러 부위로 이동하고 새로운 이웃들을 만나게 된다. 이 과정에서 배아의 축은 형성되고 세포들의 운명이 결정되기 시작한다. 난할은 항상 낭배 형성보다 먼저 일어난다.(《발생생물학》 91 참조)〔역주〕

이 아닌)"(QP 196; 208)으로서 정의한다. 인간이 아닌 뇌가 생각을 하고, 인간은 오직 "뇌의 결정체"(QP 198; 210)이다. "철학 · 예술 · 과학은 객관화된 뇌의 정신적인 대상들이 아니라 뇌가 주체, 사유-뇌가 되는 세 가지 양상이고, 세 가지 구도는 뇌가 카오스에 빠지고 카오스를 직면하는 뗏목들이다."(QP 198; 210) 이런 뇌-주체는 무엇보다도 '초주체'(superject)(화이트헤드로부터 차용된 용어)이고, 절대적 상공 탈주 속에 "나는 착상한다"(I conceive)이다. 그것은 루이예에 의해 기술된 자체-형성하는 형태의 모든 특성들을 가지는 **고유한 형태**(무한한 속도로 단일한 면을 가진 채 추가적인 차원들이 없는 절대적 표면의 자기-조사적인 상공 탈주)(QP 198; 210)이다. 이런 초주체는 그 자체로 개념이 아니라 개념들을 형성하는 능력이고, "그 자체로 마음/정신(espirit)"(QP 198; 211)이다. 뇌가 초주체가 되는 순간에 개념, 내재성의 구도, 그리고 개념적 퍼소나가 발생한다. 또한 뇌는 과학적 지식의 "나는 기능한다"이고, 준거의 구도를 추적하는 동안 현재태에서 선택된 요소들(극한 · 상수 · 변수 등)을 뽑아내는 "축출하다"이다. 마지막으로 뇌는 "나는 느낀다(je sens)," "**영혼**(âme) 혹은 힘"(QP 199; 211), "주입하다"(QP 200; 212)이고, 또한 뇌는 사물들 위의 상공-탈주 속에 있지 않으며, 철학의 주체일 것 같지 않은 주체(초주체)이고, 과학의 주체처럼 사물들로부터 객관적인 거리에서 '축출되지'는 않지만 사물들 가운데에서 그것들에 스며들고 주입된다.

주입하다는 감각의 "나는 느낀다"이고, 그것은 초주체의 "나는 착상한다"와 마찬가지로 사유의 양태이다. 감각을 주입하다는 보존하고, 수축하며, 구성하고, 관조한다. 여기서 들뢰즈와 가타리는 흄에 대한 저서 《경험론과 주체성》(1953)에서 들뢰즈가 처음 언급했던 추론선을 이용하고, 《차이와 반복》에서 발전시킨다. 들뢰즈에 따르면 흄의 위대한 통찰력들 중 하나는 인과 관계의 개념이 시간의 수동적 종합을 전제한다는 것이다. 흄에게 있어서 모든 관념은 인상들에서 유

래하고, 인과성의 관념을 생성시키는 직접적인 감각 인상은 존재할 수가 없다. 대상 A는 수많은 경우에서 대상 B를 따라갈 수 있지만, 만약 B가 나타날 때 A가 소멸한다면, 두 개는 분리되고 연관되지 않는 사건들로 남아 있다. 흄이 추론하듯이 우리는 인과성의 진정한 관념을 가지고 있고, 그것은 내적 인상, 이해하기가 A와 B의 접속을 설정하는 "반성의 인상"(흄 165)에서 발생한다. 그러나 흄에 대한 들뢰즈적 읽기에서 A와 B의 비연관된 연속과 A와 B를 이해하는 능동적 반성 사이에 중간적인 순간이 존재한다. 무엇인가가 마음에서(특히 상상에서) 발생한다. A가 B와 공존하게 되는 것처럼 그것(A)은 계속 유지되거나 혹은 보존된다. 이런 다시-당김(retention)[30] 혹은 보존은 마음의 **행위**를 통해서가 아니라 자동적으로 마음에서 발생한다. 여기서 **수동적** 종합은 하나의 순간을 연속적 순간에 결합시킨다. 이러한 B에서 A의 다시-당김은 인과성의 관념을 가능케 하고, 그것은 또한 모든 습관들의 정초이며, 그 습관들은 현재 속으로 그리고 미래로 과거의 근원적인 다시-당김을 전제한다.

《차이와 반복》에서 들뢰즈는 지각의 수동적 종합이 직접적으로 유기적 과정들의 수동적 종합을, "우리가 존재하는 근본적인 감성"(DR 99; 73)을 이끈다고 주장하면서 흄의 분석을 확장한다. 모든 유기체는 "다시-당김, 수축, 그리고 기대의 총합"(DR 99; 73)이다. 그것의 과거는 유전자 구성으로 보존되고, 그것의 미래는 현재로부터 필요한 형태로 투영된다. 이런 근본적인 수축과 기대의 근거로 기억·본능·학습과 같은 고차원적인 기능들의 능동적 종합이 발생한다. 유기체의 열·

30) 들뢰즈는 시간의 일차적 종합을 다루면서 베르그송의 수축 개념을 끌어들여 흄의 습관론을 시간론으로 탈바꿈시킨다. 여기에서 후설의 시간론도 자신의 시간 이론의 일부로 편입될 수 있음을 암시한다. 수동적 종합이란 용어를 처음 사용한 철학자는 후설이다.(《차이와 반복》172 참조) 그리고 제5장에서 설명한 것처럼 후설의 시간론에 나오는 Retention은 다시-당김(과거 지향)이고, Protention은 미리-당김(미래 지향)을 지칭한다.〔역주〕

빛 · 물 · 영양분 흡수 등은 진행중인 자체–형성화에서 수많은 요소들의 수축이기 때문에 모든 유기체와 환경과의 접속은 또한 다시–당김, 그리고 수축과 관련 있다. 들뢰즈는 유기체의 다양한 수축을 인간 습관들로서, 즉 영혼(영혼은 능동적으로 요소들을 종합하지 않고, 영혼에서 수축되는 것을 단순히 관조한다)에서 발생하는 다시–당김으로서 특색짓는다. 모든 수축에서 관조적 영혼이 존재하는데, 이런 이유 때문에 우리는 "영혼을 심장 · 근육 · 신경 · 세포 탓으로 돌려야 하지만, 단지 역할이 하나의 습관을 수축시키는 것인 관조적 영혼"(DR 101; 74)일 때만 그렇게 해야 한다. 우리가 일반적으로 습관들이라고 부르는 것, 즉 우리가 능동적 생명체로서 개발한 감각–운동 습관들은 "우리에게 존재하는 근원적인 습관들, 다시 말해 유기적으로 우리를 구성하는 수천의 수동적 종합들"을 전제한다. "동시에 우리가 습관들이 되는 것은 바로 수축할 때이다. 그러나 우리가 수축하는 것은 바로 관조를 통해서이다."(DR 101; 74) 이런 의미에서 들뢰즈는 새뮤얼 버틀러의 《생명과 습관》의 논제(모든 생명은 습관이다)와 마찬가지로 플로티노스의 세번째 9부작의 여덟번째 논문의 시각(자연의 모든 것은 관조이다)이 기본적으로 옳다고 간주한다.

《철학이란 무엇인가?》에서 들뢰즈와 가타리는 유사한 논지들을 개발하는데, "나는 느낀다"의 뇌의 감각을 수축 · 습관 · 관조의 견지에서 기술한다. 감각은 근본적으로 진동들의 보존 혹은 다시–당김이고, 작용을 통해서가 아닌 "순수 열정을 통해, 다음에 선행하는 것을 보존하는 관조"(QP 199; 212)를 통해 관조적 영혼 속에서 발생하는 진동들의 수축이다. 현재화된 신체의, 기계론적 물리적 작용들과 반작용들의 영역은 감각의 영역과 구별된다. 감각의 영역은 '구성의 구도'를 구성하고, "그곳에서 감각은 그것을 구성하는 것을 수축시킬 때 형성될 뿐만 아니라, 감각은 그것이 교대로 수축시키는 다른 감각들과 함께 그 자체를 구성할 때 형성된다. 감각은 순수 관조이다. 왜냐하면 감

각이 발생하는 요소들을 감각이 관조하는 정도까지 그 자체를 관조하면서, 감각은 바로 관조를 통해 수축하기 때문이다. 관조하는 것은 창조하는 것이고, 수동적 창조의 신비이며, 감각이다."(QP 200; 212)[31] 감지하는 영혼으로서의 꽃은 물과 햇빛을 흡수한다. 꽃은 흡수하는 광자 흐름과 물 분자 흐름의 진동 후에 진동을 보존한다. 그것은 빛의 흐름을 관조함으로써 빛의 흐름과, 유사하게 물의 흐름을 수축시킨다. 그것은 두 가지 수축된 흐름들을 통합시키고, 그것들을 감각의 블록에 구성한다. 그리고 관조적으로 그 구성을 수축시킨다. 마지막으로 꽃은 기쁨에 넘친 자체-향유에서 그 자체를 감지한다. 마치 그것이 발산하는 향기를 그것이 냄새 맡는 것처럼.

이런 설명에서 감각은 단지 자극에 대한 행동주의적인 수용일 수도 있다. 그러나 감각은 창조, '수동적 창조의 신비'를 수반한다. 그리고 감각의 '영혼'은 **"영혼 혹은 힘"**(QP 199; 211)이다. 비록 "작용하지 않는"(QP 201; 213) 힘이고, "은둔적인"(QP 199; 211) 힘일지라도. 무슨 의미로 감각은 '수동적 창조'인가? 그리고 관조적 영혼은 '작용하지 않는 힘'인가? 들뢰즈와 가타리는 "최종 분석에서 동일한 궁극적인 요소들과 은둔적인 동일한 힘은 우주의 모든 변화들을 품고 있는 단일한 구성의 구도를 구축한다"(QP 201; 213)고 주장한다. 그리고 그들은 이러한 작용하지 않는 힘을 단정하는 자연의 철학으로서 루이예의 생기론을 인용한다.[32] 얼핏 보기에 루이예는 반대 입장을 단언하는 듯하다. 왜냐하면 그는 자체-형성하는 형태들이 "본질적으로 능동적이고 역동적"(루이예 1952, 104)이며, 정적인 상태들 혹은 완성된 형태들보다는 오히려 활동을 형성하는 과정이라고 주장하기 때문이다. 그러나 그의 견해에서 자체-형성하는 형태들의 동력론은 고체들이 기

31) 구성의 구도를 채우고, 자체가 관조하는 것으로 스스로를 채움으로써 감각은 스스로에 의해 채워진다. 감각은 향유이며, 자체-향유이다.(《철학이란 무엇인가?》 306 참조)[역주]

계론적으로 상호 작용하는 표준물리학의 동력론과는 다르다. 자체-형
성하는 형태의 절대적 상공 탈주는 요소들의 접속하기 혹은 결합하기
를 포함하고, 구성 요소들을 어느 무정형의 '장' 속에 융합시키는 것
없이, 혹은 단순히 그것들을 집합체들로서 또는 요소 대 요소의 인접
(단순하지만 아주 정적인 이런 비융합적인 접속의 예는 관찰하는 의식에
의해 포착된 체커판 테이블 윗면의 개별적인 정사각형들의 예이다)으로
서 단순히 모으는 것 없이 단일한 장 속에 구성 요소들을 연관시키는
과정을 수반한다. 모든 접속의 근원적인 형태는 절대적 상공 탈주의
형태이다. 그러나 루이예가 강조하듯이 그 형태는 "또한 본질적으로
연결의 힘(une force de liaison)"(ibid. 113)이다. 루이예는 분자 결합을
자체-형성하는 형태의 근본적인 접속으로서 받아들이는데, 분자 결
합은 고체들에 대한 그리고 인접하는 구성 요소 대 구성 요소의 관계
들에 대한 고전물리학적 견지에서 해석될 수 없다. 결합 원자들은 정
적이지 않고 형성된 물질들도 아니지만, 형태들은 "잠재적이며 구성

32) 루이예에 대한 들뢰즈와 가타리의 준거는 "생기론은 언제나 두 가지 해석을
가지고 있다"는 견해에서 나타난다. "첫째, 작용하지만 존재하지 않는 관념, 그러므
로 외적인 이성적 지식(칸트에서부터 클로드 베르나르(Claude Bernard)까지)의 관점에서
만 오직 작용하는 관념의 해석이다. 둘째, 존재하지만 작용하지 않는 힘, 그러므로
순수하게 내적인 감지하기[Sentir](라이프니츠(Leibniz)에서부터 루이예까지)이다."(QP
201; 213) 들뢰즈와 가타리는 여기서 루이예의 《신궁극목적론》의 제18장을 이용하
는 것 같다. 그 장에서 루이예는 물리적 힘과 분리되는 직접적인 생기적 '관념'의
견지에서 생물학적 형태 형성을 설명하기 위해 칸트·클로드 베르나르, 그리고 많은
'유기체론자들'을 비판한다. 루이예가 단언하듯이 분자 결합의 단계에서 힘의 미시
적인 발현이 "순수 형태로부터, 진정한 상공 탈주의 지대로부터 분리될 수 없지만"
(루이예 1952; 221), 생기적이고 물리적인 힘은 하나이다. 이런 미세한 힘은 관계의 양
과 양태에서의 거대한 힘과는 다르다. '작용하지 않는 힘'을 가정하는 만큼 힘이 분
명하게 나타나겠지만, 단지 나는 명확하지 않은 의미로 루이예를 인지한다. 들뢰즈는
《주름 The Fold》의 제8장에서 작용하지 않는 힘에 대한 라이프니츠적인 개념을 검
토하고, "영혼은 행동을 통해서가 아닌 현존을 통한 생명의 원리이다. **힘은 현존이
지 행동이 아니다**"(LP 162; 119)라고 마무리한다. 루이예의 사유와 《철학이란 무엇
인가?》와의 관계에 대한 자세한 검토를 위해서 바인스(Bains)를 참조하라.

의 힘에 의존적"(루이예 1958, 58)인 활동들이다.[33] 예를 들면 탄소 원자는 사면체의 피라미드이기보다는 가능적 종합들의 4족 정위이다. 결합 전자는 소여 원자를 국지화하거나 혹은 지정할 수 없으며, 원자들 사이의 식별 불가능성의 지대를 구성한다. 두 원자의 결합은 진행 중인 진동의 공명 상태에서 두 지대의 전자 밀도의 계속적인 자체-구조화(최종적으로 하나의 결합에서 전자 교환은 "재현할 수 있는 것이 아닐지라도 근본적인 사실이다"(루이예 1952, 220))와 같은 것이다. **형태**의 절대적 상공 탈주와 접속 혹은 결합의 **힘**으로서 형태의 활동은 하나요, 동일한 것이고, 자체-형성하는 형태의 단일한 과정이며, 분자들로부터 거대 분자들, 바이러스들, 박테리아들, 그리고 다세포 유기체들까지 동일한 분자의 "순간적인 구조화 활동"(루이예 1958, 63)이 널리 행해진다. 이런 의미에서 코끼리는 "거대-미시적 존재"(루이예 1952, 113)이고, "비눗방울보다 더 미시적이다."(ibid. 227) 왜냐하면 비눗방울이 원소들의 집합체로 구성된 정적인 형태인 반면, 코끼리는 단일한 진행 활동 속에 다양한 자체-형성하는 형태들(분자·거대 분자·기관 등)을 구성하는 하나의 자체-형성하는 형태이기 때문이다.

고전물리학의 힘은 거시적인 실재물들과 몰집합체들의 힘이고, 반면에 자체-형성하는 형태들의 힘은 분자적이고, 힘의 다른 양태(본질적인 차이가 아닌 양적인 차이)를 재현하는 원자들과 공간-시간적인 발현 사이의 결합이다. 루이예의 정의로 자체-형성하는 형태가 의식이

33) 19세기말과 20세기초에 들어서면서, 뉴턴(Newton)에 의하여 집대성된 고전역학으로는 설명할 수 없는 실험적 사실들이 알려지기 시작하였다. 이것을 설명하기 위하여 새로운 물리학적 개념이 필요하게 되었으며, 새로운 역학적인 체계인 양자역학이 만들어졌다. 즉 어떠한 물리계가 시간에 따라 어떻게 될 것인가를 예측하는 이론 체계가 역학이며, 거시적 역학 현상을 설명하였던 고전역학으로는 원자·분자 등의 작은 입자들에서 일어나는 미시적 현상은 설명하기 어려웠다. 양자역학은 원자·분자·원자핵·전자 및 전자파 등의 성질과 그것들 사이의 상호 작용을 분석하고 이해하는 데 사용되는 이론 체계로서 근대물리학의 거의 모든 부분에 이용된다.(《양자역학》1 참조)〔역주〕

라는 점에서, 루이예에게 있어서 "모든 힘은 본래 정신적이다(d'origine spirituelle)."(루이예 1952, 225) 그리고 자체-형성하는 형태들의 분자력은 근원적인 반면, 고전물리학의 힘은 단지 "거시적인 결과"(ibid. 226)이다. 그러므로 그의 관점에서 절대적 상공 탈주의 자체-형성하는 형태는 현재화의 과정 속에 잠재적인 것이고, 과정으로서 그것은 본래 접속 혹은 **결합의 힘**(une force de liaison)이다. 그리고 그것은 거시적 신체들과 고전물리학의 시각으로부터 양적으로는 아주 미세하고, 기능적으로는 신비로우며, 아마도 이런 의미에서 "작용하지 않는 힘"이다. 그것은 모든 생명체들(유기적이든 무기적이든지 모든 자체-형성하는 형태들을 포함하는 것)의 힘이고, 창조의 힘이다. 즉 결합과 접속을 통해 작용하는 구성의 힘이다. 루이예처럼 들뢰즈와 가타리는 본질적으로 창조의 근본적인 과정을 잠재태의 계속적인 현재화로서 인지한다. 그리고 그들은 잠재태의 절대적 상공 탈주를 잠재태가 현재화되는 창조적인 구성의 힘을 함의하는 것으로 간주한다. 그러나 그들은 **형태**와 잠재태의 **힘** 간을, 상공 탈주 속에 **정신**과 보존되는 영혼 간을 구별하고, 또한 자체-형성하는 형태들이 형성되고 성장하고 구체화되는 접속들과 결합들은 수동적 종합을, 다시 말해 보존적이고 관조적인 정신 속에서 현재로의 과거의 수축을 전제한다고 주장한다. 이런 관점에서 모든 자체-형성하는 형태는 필수적으로 감지하는 형태이다. 왜냐하면 모든 자체-형성하는 활동이 현재로의 과거의 다시-당김적인 수축을 전제하기 때문이고, 그 수축이 감각이기 때문이다.

루이예의 노력은 자체-형성하는 형태들의 분자의 힘들과 집합체들의 몰의 힘들(힘들은 본질적으로 다르지 않고 양태적으로 다르다) 사이에 에너지의 연속성을 설정하는 것이다. 반면 들뢰즈와 가타리는 잠재태의 현재화 속에 내재적인 힘의 잠재적 차원을 구별하기를 희망한다. 개체화의 역동적인 과정으로서, 능동적이고 물리적인 힘들의 견지에서 기술될 수 있는 과정으로서 잠재태의 현재화는 현재적 신체들에

서 발생한다. 그러나 잠재적 접속하기 혹은 결합은 그 과정 속에, 다시-당김적이고 수축적이고 자기-보존적인 감각의 진행 과정 동안에 내재적이다. 따라서 잠재태의 수동적 힘은 형성화하는 신체들의 능동적 힘들 속에 내재적이다. 다른 방식으로 설명하자면, 잠재태의 현재화는 두 가지로 기술되어져야 하는데, 첫번째는 현재적 신체들과 물질적 힘들의 표준물리학의 견지에서이고, 두번째는 모든 결합과 접속에 대한 가능성의 조건을 만드는 다시-당김적인 수축의 수동적 종합의 견지에서이다. 잠재태의 현재화는 단일한 과정이다. 그러나 현재태로의 잠재태의 이행은 잠재태를 소멸시키지 않는다. 잠재태는 현재태 속에 내재적으로 남아 있고, 언제나 예비의 잉여로 존속한다. 그리고 현재태에서 내재적인 잠재태는 감각처럼 명확하다.

배의 예로 되돌아가서 배세포들이 분할할 때, 배는 점차로 증식하는 세포들의 복합적인 배치들을 형성한다. 그것의 형태 형성은 점점 더 많은 세포들로 분열되는 내부 과정을 통해 진행된다. 또한 그 과정은 내부 과정 속에 외부 영양분의 계속적인 흡수를 필요로 한다(그리고 만약 유기체의 생명을 전체 단계로 확장하는 형태 형성을 고려한다면, 우리가 해야 한다고 루이예가 주장하는 것처럼 유기체 일생의 다양한 단계(인간의 경우 자궁, 유아기, 그리고 성인기)에서 영양분의 흡수는 성장과 발생의 단일한 과정의 부분으로서 간주되어야 한다). 세포들의 내부 증식과 외부로부터의 영양분 흡수는 수많은 결합과 접속으로서 인지될 수 있다. 그리고 그러한 내적인 개체화와 외적인 영양분 결합의 과정들은 현재적인 물리적 신체들과 동역학적인 힘들의 견지에서 기술될 수 있다. 그러나 그 과정들은 절대적 상공 탈주 속에서 다양한 내적이고 외적인 접속들을 통해 그 자체를 미분하는 잠재적인 자체-형성적 형태의 견지에서 또한 설명될 수 있다. 형태가 '역동적'이고 '동역학적'인 되기에서 고려될 때 형태는 힘이고, 그것이 그 자체를 펼치고 구성하는 접속의 힘이다. 그러나 접속하는 힘은 능동적 힘이 아니라 다시-

당김, 수축, 그리고 보존의 수동적 힘이다. 잠재적인 자체-형성적 형태의 펼침은 현재화의 과정이고, 배의 각각의 분리된 상태는 형태의 현재적 발현이며, 그러한 현재적 상태들의 동역학적 발생은 현재적이고 물리적인 힘들과 관련이 있다. 그러나 잠재적 형태의 힘은 그 자체로 그것들(그러한 현재적 상태들) 속에 내재적이다. 다시 말해 현재적 힘들을 배가시키는 감각과 영속적인 예비로서 그것들 속에 존속하는 감각의 순수하게 수동적이고 수용적인 힘은 그것들 속에 내재적이다.

내재성의 구도는 철학의 영역이고, 구성의 구도는 예술의 영역이다. 그러나 결국은 양쪽 모두가 자연의 구도이고, 잠재적인 자체-형성적 형태의 현재화의 구도이다.[34] 내재성의 구도는 절대적 상공 탈주 속에 모든 생명체의 영역이고, 구성의 구도는 진행중인 구체화의 과정 속에 있는 모든 생명체의 영역이다. 따라서 철학과 예술은 자연계의 일반적인 과정들로부터 발생하고, 그 과정들과 접속된 활동들이다. 이것은 '단순한' 동물 행위 혹은 물리-기계적 과정으로서 인간 행위의 축소적 시각이 결코 아니다. 철학은 내재성의 구도에 관여하는 고도로 전문화된 양태이고, 아마도 유일하게 인간에게서만 발생하는 것이다. 그러나 철학의 개념 창안은 궁극적으로 모든 생명체의 특징인 절대적

34) 예술과 철학이란 언제나 카오스와 대적하고, 하나의 구도를 설정하며, 카오스로부터 하나의 구도를 끌어내는 것이다. 철학은 무한에 일관성을 부여함으로써 무한을 구원하고자 한다. 즉 철학은 내재성의 구도를 설정하여, 그것이 개념적 인물들의 영향에 힘입어 사건들 내지는 일관된 개념들을 무한으로 이끌어 간다. 예술은 무한을 복원시키는 유한을 창조하고자 한다. 즉 예술은 구성의 구도를 설정하여, 그 구도가 미학적 형상들의 행위를 통해 기념비들 내지는 감각 구성물들을 떠받치게 된다. 예술과 철학 사유들은 서로 교차되고 얽히지만, 그렇다고 종합을 이루거나 동일화되지는 않는다. 철학은 개념들을 통하여 사건을 발현시키며, 예술은 감각들과 더불어 기념비들을 세운다. 무한한 상응들로 짜여진 직조망이 구도들 사이에 자리할 수 있다. 그러나 네트워크는 자신의 극점들을 갖고 있어서 바로 거기에서 감각은 개념의 감각이 되고, 개념은 감각의 개념이 된다. 하나의 구도상에서 창조된 각각의 요소는 다른 이질적 요소들의 도움을 필요로 하며, 이 이질적 요소들은 다른 구도들상에서 앞으로 창조되어야 할 것들로 여전히 남아 있다.(《철학이란 무엇인가?》 285-87 참조)〔역주〕

상공 탈주의 일반적인 과정의 변형이다. 이런 이유로 들뢰즈와 가타리는 "모든 가능적 우주를 상공 비행하는(survolent) 자연-사유의 형식들"(QP 168; 177-78)로서 사건들을 간주한다. 마찬가지로 예술 또한 고도로 전문화된 활동(들뢰즈와 가타리가 몇몇 동물들을 예술가로서 인지할지라도)이다. 철학의 전문화된 기능처럼 인간 예술의 전문화된 기능은 활동이 점차적으로 자율적으로 되는 탈영토화의 형식으로서 인지될 수 있다. 그러나 결국 철학처럼 예술은 자연 창조의 일반적인 과정의 부분으로 존속한다. 이런 의미에서 예술의 구도는 "존재"와 존재의 대상의 "구성의 구도"(QP 179; 189)이고, "공동-창조의 기획"(QP 164; 173)에 생명을 관련시키는 구도이다.

철학의 영역은 잠재적이고, 예술의 영역은 가능적이다. 그러나 궁극적으로 이런 잠재적과 가능적의 대립은 절대적이지 않다. 왜냐하면 가능태는 구체화된 잠재태이고, "표현의 질료와 관계되는 타자성"(QP 168; 177)과 같은 사건이기 때문이다.[35] 예술의 세계는 기호들의 세계

35) 들뢰즈와 가타리는 《철학이란 무엇인가?》에서 이 주제에 대하여 거의 설명하지 않는다. 그러나 나는 《주름》에서 라이프니츠적인 잠재태와 가능태에 관한 들뢰즈의 진술에서 이와 같은 해석을 명료하게 확인한다. 들뢰즈가 주장하듯이 라이프니츠에게 있어서 잠재태는 단자(monad)에서 **현재화되는** 반면, 가능태는 신체에서 **실재화된다.** "세계는 단자(혹은 영혼)에서 현재화되는 잠재성이고, 뿐만 아니라 질료(혹은 신체)에서 실재화되어야 하는 가능성이다."(LP 140; 104) 들뢰즈는 이런 관계를 물결 모양의 선이 두 개의 화살 선으로 분기되어 나누어지는 그림으로 설명한다.

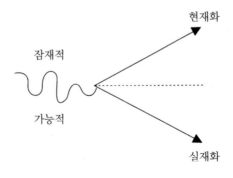

이고, 신체에 내재적이고 잠재적인 힘들의 세계이다. 그것의 우주는 감각을 쉽게 지각 가능케 하는 표현 질료의 우주이다. 감각의 존재는 현재태 속에 내재한 다시-당김적이고 수축적이며 자기-보존적이고 관조적인 힘과 같은 잠재태의 존재이다. 철학은 잠재태에 "역결과를 가져오고, 사건을 사물들과 존재들로부터 해방시킨다."(QP 33; 31) 그러나 "예술과 심지어 철학 양쪽 모두가 [사건을] 파악할 수 있지만" (QP 149; 158) 무엇보다도 "사건을 붙잡을 수 있는 것은 바로 예술이 다."(PP 218; 160)

이런 라이프니츠적인 도식은 《철학이란 무엇인가?》에 결코 직접적으로 적용될 수 없다(들뢰즈와 가타리는 현재화와 실재화 사이를 구별하여 비교하지 않고, 또한 라이프니츠의 단자론(monadism)을 직접적으로 주창하지도 않는다). 그러나 나는 들뢰즈와 가타리가 잠재태와 가능태 사이의, 가능태와 신체 사이의 유사한 친화성을 제시하는 부분에서 라이프니츠의 가능태 개념을 이용한다고 믿는다.

결 론

들뢰즈와 가타리는 다양한 방식(힘들의 포착으로서, 선의 흔적 추적하기로서, 그리고 감각의 구체화로서)으로 여러 예술의 공통적인 문제를 기술한다. 그러나 각 예술은 특정한 관계, 과정, 그리고 역량을 가지고 있으며, 그것들은 각각의 예술에서 다른 예술로 전이되거나 전사될 수 없다. 이런 이유 때문에 들뢰즈와 가타리는 "결코 우리는 예술의 체계를 믿을 수 없고, 예술은 우리에게 단지 이름뿐인 거짓 개념인 듯하다"(MP 369; 300-301)라고 말한다. 그러면 음악과 회화에 특수한 영역은 무엇인가? 무슨 방식으로 그리고 무슨 질료로 각 예술은 지각과 감응을 지각 가능하게 표현하는가? 어떻게 우리가 들뢰즈의 다양한 음악과 회화의 개념화를 감각의 구체화의 견지에서 구상할 수 있는가?

특수한 영역

만약 각 예술이 감각을 구체화한다면, 음악은 고도로 유연하고 거의 '무형적인' 질료로 그렇게 실행한다. 들뢰즈가 《프랜시스 베이컨》에서 진술하듯이 음악은 실제로 "우리 신체를 깊이 횡단하고, 귀를 우리 배에, 우리 허파 등에 배치한다." 그러나 궁극적으로 그것은 "신체에서 신체의 관성과 신체에 현존하는 물질성을 제거한다. 그것은 신체를 **비육질화한다.**"(FB 38) 교대로 소리 질료의 조작을 통해 음악은 "가장 정신적인(spirituelles) 실재물들에게 비육질화되고 탈물질화된 신

체를 부여한다."(FB 38) 《천의 고원》에서 들뢰즈와 가타리는 탈영토화의 높은 계수로서 이런 비육질화의 능력을 구체화한다. 음악은 목소리의 탈영토화로서 인간 신체에 가장 근본적으로 관여하고, 얼굴을 탈영토화하는 회화와 비교하면 "음악은 한층 더 거대하고 동시에 아주 강밀하고 집합적인[1] 탈영토화하는 힘을 가진다. 그리고 음성 또한 한층 더 거대한 탈영토화되는 능력을 가진다."(MP 371; 302) 그러나 다른 의미로, 아마도 음악은 여러 예술 중에 가장 물질적이고, 가장 원소적(기본적)이며, 우주적이다. 왜냐하면 그것의 특수한 대상은 리토르넬로의 탈영토화이고, 리토르넬로의 탈영토화는 생명체의 세계에서 분명하게 나타나기 때문이다. 리토르넬로가 공존하는 운동은 안정성의 점, 둘러싸는 순환, 그리고 탈주선의 운동이다. 환경은 다양한 구성 요소의 리듬적인 상호 작용에서 형성된다. 각각의 안정성의 점은 카오스적인 배경에서 출현한다. 환경 구성 요소가 표현적 특질과 점유적인 소유로서 환경에서 추출될 때 영토는 발생한다. 이런 작용을 통해 영토적 공간은 경계가 정해진다. 영토의 서식동물은 공간의 점유를 주장한다. 그리고 그 구성 요소는 상호 연관된 리듬적 요소들의 영토적 배치 전체를 표현한다. 또한 영토에는 탈주선, 즉 외부로의 펼침이 존재한다. 그리고 이런 선을 통해서 사회 조직화의 다른 비영토적인 형태들이 수많은 탈영토화된 리듬적인 구성 요소들의 증가와 함께 나타난다. 인간 음악가들은 소리 소재로부터 리듬적 인물과 선율적 풍경을 만들면서 자연에 편재하는 리듬적 요소들을 계속적으로 탈영토화한다. 그들의 리토르넬로의 탈영토화는 메시앙의 정교하고 확장된

1) 파시스트적인 위험의 잠재성에서 알 수 있듯이 "음악·북·트럼펫은 파멸로 이끌 수 있는 레이스 속에 인민과 군대를 인도한다. 그것은 그림으로 분류되고 집합시키는 수단으로 이용되는 깃발이나 군기보다 한층 더 강력하게 작동한다. 개인적으로 음악가가 화가보다 더욱 반동적이고 더욱 종교적이며 다소 덜 사회적일 수 있다. 그럼에도 불구하고 음악가는 화가의 힘보다 무한히 우월한 집합적 힘을 발휘한다." (《천의 고원》 302)〔역주〕

새-되기와 같은 다양한 되기를 통해 진행된다.

환경에서부터 영토를 통해 우주적 탈주선까지 상호 작용하는 구성 요소들의 리듬은 상호 연관된 리토르넬로를 형성하고, 음악가는 되기를 통해 리토르넬로를 끌어들이며, 세계로부터 리토르넬로를 추출하고, 힘들을 포착하는 소리 소재에서 그것을 지각 가능케 한다. 서양 예술 음악에서 고전주의 시대는 카오스에서 질서를 비틀어 떼어내는 리토르넬로에 의해 특징지어진다. 각각의 작품은 화성적이고 대위법적인 화음 요소들로 구성된 환경에 대한 음악적 대응물이다. 낭만주의 시대의 작곡가들은 대지와 민중 사이의 새로운 관계를 추구하는 작품들을 고취시키는 영토적 모티프들과 다양한 신화적·지역적·국가적·민족적 요소들을 계발한다. 낭만주의 작곡가들은 연속적 변주 속에 이동하는 질료로서 소리를 표현하면서, 분리되어 부문적이고 상대적으로 대칭적인 고전 형식을 연속적으로 전개하는 거대한 형식으로 전환시킨다. 그리고 연속적 변주가 고전 음악에서 탈영토화하는 경향을 강밀하게 한다. 근대 작곡가들은 이런 탈영토화적인 운동을 확장하는데, 탈주선을 통해 분자계(예를 들면 바레즈의 음 '결정화'와 '이온화')에서부터 기하학적이고 항성적인 것(메시앙의 〈계곡에서 별까지〉)까지 넓은 범위에 미치는 우주적 힘들을 포착하려고 한다. 이러한 우주적 리토르넬로를 통해 근대 작곡가들은 지속 그 자체를 지각할 수 있게 하고, 소리 질료에서 메시앙이 "별의 무한히 긴 시간, 산의 매우 오랜 시간, 인간의 중간 정도의 시간, 곤충의 짧은 시간, 원자의 매우 짧은 시간(물론 우리 자신에 (생리적·심리적으로) 내재한 시간 측정 단위를 언급하는 것이 아니다)"(뢰블러 40)으로 묘사하는 것을 포획한다.

따라서 음악은 가장 기본적인 힘들을 지각 가능케 하지만, 단지 이런 힘들에 대한 우리의 신체적 경험이 우리 신체를 '비육질화'하고 '탈물질화'하려는 방식 속에서만 가능하다. 정반대로 회화는 "선-색채 체계와 다원자가의 기관인 눈을 가지고 신체의 물질적 실재성을 발

견한다."(FB 38) 우리가 말할 수 있는 것처럼 회화는 여러 예술 중에 가장 육감적인 것이고, 그것은 지각과 감응이 인간 신체에서 발생할 때 가장 직접적으로 지각과 감응에 관여한다. 이런 이유 때문에 회화는 가장 분명하게 '감각의 논리,' 즉 베이컨이 진술하는 것처럼 미학적 소재가 뇌를 우회하도록 하는, 그리고 "신경 체계에 직접적으로" (실베스터 18) 마주치도록 하는 예술의 변용적인 차원을 표현한다. 베이컨의 작품에서 우리는 인간 형상의 동물-되기에 대한 명확한 시각적 증거를 알 수 있다. 우리는 신체의 형태 변환 속에서, 그리고 형상과 근거 사이를 지나가는 확장적 리듬과 수축적 리듬 속에서 유희하며 진동하는 힘을 인지한다. 우리는 '사실의 질료'에서 두 형상을 접속하는 결합의 힘을 인지한다. 그리고 우리는 강밀하고 자체-공간화하는 단색 바탕에 형상들을 배치하는 분리의 힘을 인지한다. 궁극적으로, 요동치는 시간의 힘이 베이컨의 삼면화에 표현된다. 그러나 그 영묘한 힘은 인간 신체의 되기에 빠져든다.

회화의 육감적인 차원은 베이컨의 형상들의 표현에서 뿐만 아니라, 그의 색채 처리에서 명확하다. 형식적 관점으로 베이컨의 그림에서 힘들의 유희는 캔버스에서 구성의 구조적인 관계가 발생하는 변조기로서 기능하는 카오스의 점, 다이어그램에서부터 발생한다. 그러나 무엇보다도 베이컨은 위대한 색채주의자이다. 그리고 결국 그의 노력은 색채를 캔버스의 다이어그램들·형상들·바탕들·힘들이 발생하는 생성적인 요소로 만드는 것이다. 들뢰즈가 진술하듯이 모든 위대한 화가들은 회화사를 반복한다. 그리고 베이컨의 작품에서 우리는 이집트 회화에서의 촉각의 얕은 깊이, 고대 그리스 예술에서의 혼합된 촉감-광학적 공간, 뿐만 아니라 비잔틴 모자이크에서의 빛의 투영적인 공간과 광학적인 유희를 인지한다. 그러나 색조를 대비시키는 세잔의 변조와 반 고흐의 단속적 색조에 대한 베이컨의 활용이 가장 중요하다. 왜냐하면 이런 실행에서 베이컨은 적당하게 촉감적인 색채의 차

원을 계발하기 때문이다. 이런 촉각적이고 쉽게 지각 가능하며 감각적인 색채의 활용은 감각을 구체화하는 예술의 역량과 우리 자신의 신체적 존재와 밀접하게 존속하는 물질적 감각 세계에서 힘들을 포착하는 예술의 역량을 가장 분명하게 나타낸다.

동일한 신체성이 회화의 얼굴과 풍경의 탈영토화에서 명확하게 표현된다. 음악은 리토르넬로가 인간 신체와 특권화된 관계를 가지지 않기 때문에, 단지 리토르넬로를 탈영토화하는 기본적인 목표에 도달하기 위한 하나의 수단으로서 인간 음성을 탈영토화한다. 정반대로 회화의 근본적인 목표는 안면화의 결과들을 탈영토화하는 것이고, 그것을 통해 인간 얼굴은 인간 신체로, 그리고 그것을 넘어 세계 전체로 코드화하는 능력을 확장한다. 전제-정염적 기호 체계에서 안면성의 추상 기계는 얼굴을 의미화와 주체화의 흰 벽-검은 구멍 체계로, 권력 관계를 강화하기 위해 언어 기호와 결합하는 몸짓 표현의 배치로 전환시킨다. 좌표화된 규율적인 조직화는 전 신체를 안면화한다. 그리고 일반적으로 안면화된 격자화는 신체를 둘러싸는 풍경을 구조화하기 위해 펼쳐진다. 이런 관점에서 회화는 언어와 서로 얽힌 제도와 관습에 밀접한 관계를 가진다. 그리고 이런 관계를 통해서 회화는 통례적인 배치 속에 세계를 구조화하는 고정된 코드와 정적인 격자를 원상으로 되돌림으로써 민중을 창안하는 정치적 기능을 지닌다. 모든 예술은 다가올 민중(베리오의 〈코로〉처럼 음악의 노력은 '분할 가능한' 것을 창안할 때 분명하게 나타난다)을 창안하는 일이다. 그러나 회화에서 민중의 창안은 직접적으로 인간 신체를 통해 얼굴을 형태 변환시키는, 그리고 그것에 의해 안면화된 신체와 안면화된 풍경의 더 광범위한 데포르마시옹을 가능케 하는 '탐사적 머리'를 통해 진행된다.

따라서 우리는 음악의 소재인 소리가 인간 신체를 비육질화하는 능력과 감각에 추상적이고 '탈물질화된 신체'를 부여하는 능력을 가진다고 말할 수 있다. 회화의 소재인 캔버스 위의 물감은 인간 신체를 횡

단하는 감각과 그것(인간 신체)을 세계와 연결하는 감각을 가시화하는 능력을 가진다. 그리고 특수한 양식에서 각 예술은 지각하고 느끼는 새로운 방식의 창조를 통해 민중을 창안하려고 한다.

선택적 친화성

《철학이란 무엇인가?》에서 들뢰즈와 가타리는 철학 · 과학 · 예술 사이의 관계에서 더 이상 서열제도가 지배하지 않는다고 주장한다. 각각은 고유한 분석의 문제와 대상을 가진 분리된 영역이다. 또한 각각은 그것이 아닌 것과 고유한 연관성을 가진다. **"철학은 그것을 이해하는 비−철학을 필요로 하고, 비−철학적인 이해를 요구한다. 마치 예술이 비−예술을 필요로 하고, 과학이 비−과학을 필요로 하는 것처럼."** (QP 205-6; 218) 각각의 영역은 "그것과 관련이 없는 것에 본질적인 관계를 가진다."(QP 205; 218) 우리는 과학과 예술이 동등하게 철학과 관련이 있는 비철학으로서 기능한다고 가정할 수 있다. 그리고 비예술과 비과학은 유사하게 구성된다. 들뢰즈와 가타리는 이런 견해에 공들이지는 않는다. 그러나 《철학이란 무엇인가?》 출판 직전에 드문드문 편찬된 텍스트들에서 들뢰즈는 철학과 예술의 비철학 간에 특별한 친화성이 있고, 이런 친화성이 철학적인 개념과 예술의 감응과 지각 간의 내적 관계 속에 존재한다고 제시한다. 1988년 인터뷰에서 들뢰즈는 회화와 시네마에 관한 책들이 철학 서적으로서 간주되어야 한다고 진술한다. 왜냐하면 "내가 믿기에 개념은 두 가지의 차원, 즉 지각의 차원과 감응의 차원을 포함하기"(PP 187; 137) 때문이다. 스피노자에 대한 들뢰즈의 저서를 주제로 다루기 위해 발행된 《랑드맹》의 1989년 특별호 서문에서, 들뢰즈는 스피노자가 개념에 운동을 창안하는 위대한 문장가라고 지적한다. 그러나 들뢰즈가 부언하듯이 개념은

"그 자체 내에서 움직일 뿐만 아니라(철학적 이해), 또한 사물들 속에서 그리고 우리들 내에서 움직인다. 그것은 우리에게 새로운 **지각**과 새로운 **감응**을 고취시킨다. 그리고 그것은 철학 그 자체의 비−철학적인 이해를 구성한다."(PP 223; 164) 들뢰즈는 덧붙여 "철학의 스타일은 개념 혹은 사고의 새로운 방식, 지각 혹은 보기와 듣기의 새로운 방식, 감응 혹은 감정의 새로운 방식과 같은 세 가지 극을 찾으려고 노력한다. 그것들은 철학의 삼위일체이고, 오페라로서의 철학이다. 세 가지 모두는 **운동을 창조(faire le mouvement)**하지 않으면 안 된다"(PP 224; 164-65)라고 설명한다. 어쩌면 지각과 감응은 내적 개념이기도 하고, 또한 외적 개념이기도 하다. 마찬가지로 그것들은 개념**의** 차원들이지만 **비**철학적인 차원들이고, "철학 그 자체의 비−철학적인 이해"의 구성 요소들이다. 이러한 진술이 제시하는 것은 감응과 지각이 철학과 예술 간의, 사고의 새로운 방식과 지각하기와 감정의 새로운 방식 간의 표면 혹은 막(그러나 철학 그 자체에 적절한 표면)이라는 것이다. 들뢰즈와 가타리는 《철학이란 무엇인가?》에서 철학과 예술을 구별할 것을 희망한다. 그리고 개념에서의 사고와 지각과 감응에서의 사고 간의 차이를 강조한다. 그러나 《비평과 진단》의 결말 에세이인 〈스피노자와 세 편의 '윤리학'〉에서 들뢰즈는 지각과 감응에서 적절하게 철학적인 사유가 또한 가능하다고 조명한다. 들뢰즈가 주장하듯이 스피노자의 《윤리학》에서 정의·공리·명제 등이 개념을 통해 사유를 예증하지만, 주석들은 감응에서 사유를 표상하고, 제5부는 지각에서 순수 사유를 표상한다. "마치 기호와 개념이 사라지고, 사물이 그 자체로 그리고 자체 힘으로 글쓰기를 시작하는 것처럼"(CC 186; 150), 마치 사유가 "더 이상 기호와 감응을 통해, 또한 개념을 통해" 진행되지 않고, "본질(Essences) 혹은 특이성(Singularities), 지각"(CC 183; 148), 사물들의 직접적인 시각을 통해 진행되는 것처럼.

예술은 철학과 특권화된 관계를 가진다. 왜냐하면 "감응·지각·개

념은 분리할 수 없는 세 가지 역능(puissances)이고, 그것들은 예술에서 철학까지 나아가고, 그 역 또한 같기"(PP 187; 137) 때문이다. 들뢰즈의 여러 예술에 대한 연구는 내적 철학과 외적 철학이 동시에 존재하는 역능에 관여한다. 그리고 각각의 예술은 그의 사유 속에서 개념의 형성과 운동과는 다른 친화성을 가진다. 물론 들뢰즈는 작가이고, 그러한 것으로서 그는 소설가 · 시인 · 극작가처럼 언어를 매개로 하여 창조하는 임무를 수행한다. 대개 그는 철학자로서의 문학 작가에 가깝다. 그리고 그가 최고로 평가하는 몇몇 철학자는 일반적으로 철학적인 인물보다는 문학적인 인물로서 간주된다. 들뢰즈는 문학을 검토할 때 빈번하게 '글쓰기'에 대해 꾸밈없이 진술한다. 그리고 그가 글쓰기에 대하여 진술하는 대부분은 문학과 철학 모두에 적용 가능하다. 베케트가 설명하는 것처럼, 특히 창조적인 작가는 '언어에 구멍을 뚫는' 문제에 직면한다. 들뢰즈 또한 이 문제를 제기한다. 왜냐하면 그의 작품 대부분이 말로 표현할 수 없는 것들을 분절하려는, 말을 넘어서 존재하는 혹은 말의 표면을 따라 존재하는 사물들에 대해 진술하려는 노력이기 때문이다. 심지어 《철학이란 무엇인가?》에서 들뢰즈와 가타리가 철학과 예술이 각기 다른 기획이라고 주장할 때도, 그들은 몇몇 철학자에게 있어서 철학적인 글쓰기와 문학적인 글쓰기 사이의 선이 식별되기 어렵다는 것을 인정해야 한다. 이것은 특히 철학의 '개념적 인물'과 예술의 '미학적 인물' 간의 구별에서 확연하다. 쿠사 니콜라스의 백치, 데카르트의 에우도수스, 키에르케고르의 신앙의 기사, 혹은 니체의 차라투스트라와 같은 개념적 인물은 '개념의 역능'이고, 미학적 인물은 '감응과 지각의 역능'이다. 그러나 들뢰즈와 가타리는 "종종 두 실재는 서로 전환되고, 그들을 동시에 결정하는 강밀도 속에 양쪽 모두를 이르게 하는 되기로 나아간다"(QP 64; 66)고 인지한다. 예술의 구성의 구도와 철학의 내재성의 구도는 "서로를 오가며 활주할 수 있다."(QP 65; 66) 그리고 영역들 사이를 이리저리 움

직일 수 있는 철학자들과 창조적 작가들이 존재한다. 그들은 예술과 철학을 종합하지는 않지만, "서커스 쇼에서 줄을 날뛰는 곡예사"(QP 65; 67)처럼 두 영역에 양다리를 걸치고 있다. 니체의 차라투스트라는 때때로 개념적 인물이고, 다른 때에는 미학적 인물이기도 하다. 마찬가지로 말라르메의 이기투르(Igitur)도 이런 기능들의 각각을 교대로 충족시킨다. 그리고 니체와 말라르메는 그 인물들의 기능들을 진동시켜 단일한 작품에서 개념과 감응-지각의 역능을 결합할 수 있다.

물론 니체는 규칙보다는 예외이고, 철학과 문학 사이의 구별을 의도적으로 흐리게 하는 비전통적인 철학자이다. 그러나 가장 비문학적인 철학자들은 스타일의 단계에서 감응과 지각의 역능에 관여한다. 그리고 결국 들뢰즈와 가타리는 철학과 문학, 뿐만 아니라 음악 예술과 회화 예술 사이의 근본적인 친화성을 스타일에서 발견한다. 문학의 스타일은 자체의 고유한 언어로 더듬거리는 질료, 말과 통사적 체계의 더듬거림을 표시하는 질료이다. 많은 철학자들이 또한 위대한 스타일리스트이다. 들뢰즈가 주장하듯이 "스타일은 변주 속에 언어를 배치하는 과정이고, 변조이며, 또한 외부로 향하는 언어 전체의 팽창하기이다. 그리고 철학의 스타일은 개념의 운동이다."(PP 192; 140) 들뢰즈에게 있어서 스타일은 무엇보다도 "통사론의 질료"(PP 223; 164)이다. 그리고 철학에서 '통사론'은 논거의 발생선, 하나의 요점에서 다른 요점으로의 이행, 그리고 '개념의 운동'과 관련이 있다. 스피노자의 정의 · 공리 · 논거는 평온하고 평탄한 경로에서 펼쳐진다. 그러나 그의 주석들은 단속적이고 격렬한 분출이다. 그리고 제5부에서 증명선은 "생략 · 함의 · 축약을 통해 섬광을 발하는 편리한 방법과 기능" (PP 225; 165)을 택하고, 꿰뚫고 찢는 섬광을 통해 진행된다. 때때로 푸코에게 있어서 개념은 "리듬적 음가"를 나타내고, 다른 경우에 "그것은 몇몇 책들을 마무리하는 그 자신과의 호기심적인 대화에서처럼 대위법적으로"(PP 138; 101) 된다. 그의 통사론은 "가시계의 반사체,

섬광"을 결합하고, "또한 그것은 채찍처럼 꼬여 있고, 접히고, 펼쳐져 있고, 혹은 어구들의 리듬에 금이 가기도 한다."(PP 138; 101) 문학과 철학의 작가들은 통사론을 변주 속에 배치시키기 때문에, 고유한 방식으로 각각의 작가는 언어가 외부로 향해 팽팽하도록 하기 때문에 스타일의 단계에서 문학과 철학은 서로 밀접하게 된다.

또한 이런 단계에서 철학과 음악은 한곳에 집중한다. 왜냐하면 통사론의 논증선은 선율선과 유사하고, 각각의 선은 창조적인 운동선을 추적하기 때문이다. 철학은 음악과 근본적인 친화성을 가진다. 들뢰즈는 이전의 한 인터뷰에서 "나에게 철학은 음성의 노래가 아닌 진실의 노래이고, 그것이 음악의 의미와 동일한 운동의 의미를 가진다는 것은 확실한 듯하다"(PP 222; 163)라고 진술한다. 우리가 들뢰즈의 스피노자와 푸코의 스타일에 대한 특성화에서 인지할 수 있는 것처럼 개념의 운동은 변용적으로 강렬한 운동이고, 그것은 동력론이 동일하고 원소적인, 그러나 음악처럼 추상적이고 정서적인 힘을 가지는 운동이다. 따라서 철학자들이 개념을 통해 운동을 창조하는 데 성공할 때 우리는 "오페라와 같은 철학"(PP 224; 165), "음악과 동일한 운동의 의미를 가지는"(PP 222; 163) 음성 없는 노래에 직면한다. 이러한 순간에 새로운 사고 방식은 감정의 새로운 방식으로 동시에 기능한다.

그러나 들뢰즈는 철학의 스타일은 **지각하기**의 새로운 방식, 뿐만 아니라 사고와 감정의 새로운 방식과 같이 **세 가지** 극으로 팽창한다고 진술한다. 그리고 들뢰즈는 지각을 "보기와 듣기의 새로운 방식"(PP 224; 165)으로서 진술하지만, 무엇보다도 명백한 것은 그에게서 새로운 지각 작용이 시각의 질료라는 것이다. 푸코의 통사론은 "가시계의 반사체, 섬광"(PP 138; 101)을 모은다. 제5부의 스피노자 스타일은 "빛의 순수 형상"(CC 184; 148)으로서 본질을 나타낸다. 개념의 운동은 논증의 형태가 아닌, 말의 범위를 넘어서는 것을 향하는 말의 뒤틀림을 포함한다. 말의 범위를 넘어서는 것이 많이 존재하지만, 들뢰즈는

가시계에 특정한 매력을 가지는 듯하다. 다르게 생각하는 것은 다르게 **보는** 것이기에, 들뢰즈는 회화에 대한 작품에서 공통감적인 동화와 범주화에 저항하는 가시적인 창조에 적합한 개념(베이컨의 '사실의 잔혹성'을 용이하게 지각 가능케 하는 '가시성'에 적합한 개념)을 창조하려고 한다. 이런 연구들에서 흥미있는 시각적 이미지들이 분석의 대상이고, 그 이미지들은 사유의 생성과 운동을 자극하는 것을 구성한다. 그러나 그것으로 생성된 사유는 고유한 이미지들을 환기시키고, 보기의 들뢰즈적인 독특한 방식으로 생산되는, 그리고 그가 책들을 통해 가시화하려고 노력하는 회화의 색다른 '시각들'을 환기시킨다. 따라서 시각들의 이런 환기 작용에서 시각적 이미지에 대한 들뢰즈적 글쓰기는 보기의 새로운 방식(사고의 새로운 방식에 외부 경계를 형성하는 보기의 방식)을 창안하는 철학의 일반적인 목적의 범례가 된다.

철학과 예술은 사유의 양태들이다. 전자는 개념의 사유이고, 후자는 지각과 감응의 사유이다. 개념의 사유는 현재태에서 잠재적 사건을 추출하고, 절대적 상공 탈주 속에 자체−형성하는 형태의 일관성을 그것(잠재적 사건)에게 부여한다. 지각과 감응의 사유는 신체적 경험에서 잠재태를 해방시키고 나서, 지각 불가능한 것을 지각 가능케 하는 소재로 그것을 구체화한다. 각 예술은 특정한 특색과 역량을 가지고 소재를 형태화하고, 소리 · 색채 · 말 · 움직이는 이미지로 분리되지만 상호 연관된 방식으로 감각을 구체화한다. 예술은 가능태를 드러내고, 철학은 잠재태를 드러내지만, 궁극적으로 양쪽 모두는 잠재태가 현재태로 이행할 때 잠재태의 되기에 관계한다. 개념의 철학적 사유와 지각과 감응의 예술적 사유는 **상공 탈주의 형태**와 **수동적 힘**으로서 잠재태의 두 가지 발현이다. 그리고 고도로 전문화된 활동일지라도, 양쪽 모두는 자연 창조의 일반적인 과정을 구성하는 요소들이다. 철학자들과 예술가들은 다르게 생각하지만 철학과 예술 간의 힘의 이행이 존재하고, 그 힘의 이행은 두 영역의 특별한 결합을 형성한다. 개

념이 지각과 감응과 동일하지는 않지만, 세 가지 요소는 철학적 사유에서 운동을 창조하기 위한 필수적인 '철학적 삼위일체'이다. 철학에 적절한 글쓰기는 언어의 통사론적 형태 변환을 유도한다. 목소리가 없는 음악은 논증선의 변용적인 리듬 속에서 발생한다. 그리고 이미지적인 시각은 움직이는 개념의 경계를 정한다. 철학은 예술이 철학을 요구하지 않는 것처럼 예술을 요구하지 않는다. 그러나 예술의 요소들은 철학 속에, 철학적 개념에게 생동감을 주는 지각과 감응 속에 존재한다. 예술에 대한 들뢰즈적 사유는 단지 그의 철학 중에 하나의 차원만을 구성하지만, 그것은 사유의 창조적이고 지각적이고 변용적인 양태로서 철학의 적절한 기능을 드러내는 특권화된 차원이다.

참고 문헌

The Adeline Art Dictionary. Trans. Hugo G. Beigel. 1891. Reprint, New York: Frederick Ungar, 1966.

Alliez, Eric. *La Signature do monde, ou qu'est-ce que la philosophie de Deleuze et Guattari.* Paris: Cerf, 1993.

Altum, Bernard. *Der Vogel und sein Leben.* 1868. Reprint, New York: Arno, 1978.

Ansell Pearson, Keith. *Germinal Life: The Difference and Repetition of Deleuze.* London: Routledge, 1999.

Bains, Paul. 〈Subjectless Subjectivities〉, *Canadian Review of Comparative Literature* 24(September 1997): 511-28.

Barraqué, Jean. *Debussy.* Paris: Seuil, 1962.

Beckett, Samuel. *Three Novels by Samuel Beckett: Molloy, Malone Dies, The Unnamable.* New York: Grove Press, 1965.

Bensmaïa, Réda. 〈The Kafka Effect〉, Trans. Terry Cochran. In Gilles Deleuze and Félix Guattari, *Kafka: Toward a Minor Literature,* ix-xxi. Minneapolis: University of Minnesota Press, 1986.

— 〈On the Concept of Minor Literature: From Kafka to Kateb Yacine〉, In *Gilles Deleuze and the Theater of Philosophy,* ed. Constantin V. Boundas and Dorothea Olkowski, 231-28. New York: Routledge, 1994.

— 〈Traduire ou 'blanchir' la langue: Amour bilingue d'Abdelkebir Khatibi〉, *Hors Cadre* 3(Spring 1985): 187-206.

— 〈Les Transformateurs-Deleuze ou le cinéma comme automate spirituel〉, *Quaderni di Cinema/Studio* 7-8(July-December 1992): 103-16.

Berio, Luciano. *Two Interviews: With Rossana Dalmonte and Bálint András Varga.* Trans. and ed. David Osmond-Smith. New York: Marion Boyars, 1985.

Blanc, Charles. *Les Artistes de mon temps.* Paris: Firmin-Didot, 1876.

— *Grammaire des arts du dessin: architecture, sculpture, peinture.* 3rd ed.

Paris: Renouard, 1876.

Bogue, Ronald. *Deleuze and Guattari*. London: Routledge, 1989.

— *Deleuze on Cinema*. New york: Routledge, 2003.

Bomford, David. ⟨The History of Colour in Art⟩, In *Colour: Art and Science*, ed. Trevor Lamb and Janine Bourriau, 7-30. Cambridge: Cambridge University Press, 1995.

Boulez, Pierre. *Notes of an Apprenticeship*. Trans. Herbert Weinstock. New York: Knopf, 1968.

Boundas, Constantin V. ⟨Deleuze-Bergson: An Ontology of the Virtual⟩, In *Deleuze: A Critical Reader*, ed. Paul Patton, 81-106. London: Blackwell, 1996.

Braidotti, Rosi. ⟨Discontinuing Becomings: Deleuze on Becoming-Woman in Philosophy⟩, *Journal of the British society for Phenomenology* 24(January 1993): 44-55.

Brelet, Gisèle. ⟨Béla Bartók⟩, In *Histoire de la musique*, ed. Alexis Roland-Manuel, vol. 2, 1036-74. Paris: Gallimard, 1963.

Buchanan, Ian. *Deleuzism: A Metacommentary*. Durham, N.C.: Duke University Press, 2000.

Buchanan, Ian, and Claire Colebrook, Eds. *Deleuze and Feminist Theory*. Edinburgh: Edinburgh University press, 2000.

Butler, Samuel. *Life and Habit*. 1877. Reprint, London: Jonathan Cape, 1923.

Buydens, Mireille. *Sahara: L'Esthétique de Gilles Deleuze*. Paris: Vrin, 1990.

Capra, Fritjof. *The Web of Life: A New Scientific Understanding of Living Systems*. New York: Anchor, 1996.

Cézanne, Paul. *Conversations avec Cézanne*. Ed. P. M. Doran. Paris: Macula, 1978.

Chadwick, Henry. *Boethius: The Consolations of Music, Logic, Theology, and Philosophy*. Oxford: Clarendon, 1981.

Colebrook, Claire. *Gills Deleuze*. London: Routledge, 2001.

Colombat, André. *Deleuze et la littérature*. New York: Peter Lang, 1990.

De Bruyne, Edgar. *The Esthetics of the Middle Ages*. Trans. Eileen B. Hennessy. New York: Frederick Ungar, 1969.

De Franciscis, Alfonso. *La Pittura di Pompei*. Milan: Jaca, 1991, plate 170,

Villa c. D. Di Arianna(Antiquarium).

Demus, Otto. *Byzantine Mosaic Decoration: Aspects of Monumental Art in Byzantium.* Boston: Boston Book and Art Shop, 1995.

Dent, Edward J. *Opera.* Harmondsworth, U.K.: Penguin, 1940.

Duthuit, Georges. *Le Feu des signes.* Geneva: Skira, 1962.

Eibl—Eibesfeldt, Irenäus. *Ethology: The Biology of Behavior.* Trans. Erich Klinghammer. 2nd ed. New York: Holt, Rinehart & Winston, 1975.

Eisenstein, Sergei. *Film Form and Film Sense.* Trans. Jay Leyda. New York: Meridian Books, 1957.

Fernandez, Dominique. *La Rose des Tudors.* Paris: Julliard, 1976.

Gandillac, Maurice Patronnier de. *La Philosophie de Nicolas de Cues.* Paris: Aubier, 1941.

Giliard, E. Thomas. *Birds of Paradise and Bower Birds.* London: Weidenfeld & Nicolson, 1969.

Gogh, Vincent van. *The Complete Letters of Vincent van Gogh*(No translator indicated). 3 vols. Boston: Bulfinch Press, 1991.

Goléa, Antoine. *Rencontres avec Olivier Messiaen.* Paris: Julliard, 1960.

Goodchild, Philip. *Deleuze and Guattari: An Introduction to the Politics of Desire.* Thousand Oaks, Calif.: Sage, 1996.

— *Gilles Deleuze and the Question of Philosophy.* Madison, N.J.: Fairleigh Dickinson University Press, 1996.

Goodwin, Brian. *How the Leopard Changed Its Spots: The Evolution of Complexity.* New York: Touchstone, 1994.

Gowing, Lawrence. 〈The Logic of Organized Sensations〉, In *Cézanne: The Late Work*, ed. William Rubin, 55—71. New York: Museum of Modern Art, 1977.

Grabar, André. *Byzantine Painting.* Trans. Stuart Gilbert. Geneva: Skira, 1953.

Griffiths, Paul. *Olivier Messiaen and the Music of Time.* Ithaca: Cornell University Press, 1985.

Griggers, Camilla. *Becoming—Woman.* Minneapolis: University of Minnesota Press, 1997.

Grosz, Elizabeth. 〈A Thousand Tiny Sexes: Feminism and Rhizomatics〉, In *Gilles Deleuze and the Theater of Philosophy*, ed. Constantin V. Boundas and

Dorothea Olkowski, 187—210. New York: Routledge, 1994.

Grout, Donald Jay. *A History of Western Music*. New York Norton, 1960.

Guthrie, W. K. C. *A History of Greek Philosophy. Vol. 1, The Earlier Presocratics and the Pythagoreans*. Cambridge: Canbridge University Press, 1962.

Halbreich, Harry. *Olivier Messiaen*. Paris: Fayard, 1980.

Hardt, Michael. *Gilles Deleuze: An Apprenticeship in Philosophy*. Minneapolis: University of Minnesota Press, 1993.

Hartshorne, Charles. 〈The Relation of Bird Song to Music〉, *Ibis* 100(1958): 421—45.

Hewson, John. *The Cognitive System of the French Verb*. Philadelphia: John Benjamins, 1997.

Hildebrand, Adolf. *The Problem of Form in Painting and Sculpture*. Trans. Max Meyer and Robert Morris Ogden. 2nd ed. 1893. Reprint, New York: G. E. Stechert, 1932.

Hinde, R. A. 〈The Biological Significance of the Territories of Birds〉, *Ibis* 98(1956): 340—69.

Holland, Eugene W. *Deleuze and Guattari's Anti-Oedipus: Introduction to Schizoanalysis*. London: Routledge, 1999.

— 〈Deterritorializing 'Deterritorialization' -From the *Anti-Oedipus to A Thousand Plateaus*〉, *SubStance* 66(1991): 55—65.

— 〈Schizoanalysis and Baudelaire: Some Illustrations of Decoding at Work〉, In *Deleuze: A Critical Reader*, ed. Paul Patton, 240—56. London: Blackwell, 1996.

Howard, Henry Eliot. *Territory in Bird Life*. 1920. Reprint, London: Collins, 1948.

Hume, David. *A Treatise of Human Nature*. Ed. L. A. Selby-Bigge. Oxford: Clarendon, 1988.

James, Liz. *Light and Colour in Byzantine Art*. Oxford: Clarendon, 1996.

Jeffers, Jennifer M. 〈The Image of Thought: Achromatics in O'keeffe and Beckett〉, *Mosaic* 29(1996): 59—78.

Johnson, Robert Sherlaw. *Messiaen*. Berkeley: University of California Press, 1975.

Kennedy, Barbara M. *Deleuze and Cinema: The Aesthetics of Sensation*.

Edinburgh: Edinburgh University Press, 2000.

Klee, Paul. *Notebooks*. Ed. Jürg Spiller. Vol. 1. Trans. Ralph Manheim. New York: Wittenborn Art Books, 1961.

— *Paul Klee: On Modern Art*. Trans. Paul Findlay. London: Faber & Faber, 1948.

Lambert, Gregg. *The Non-Philosophy of Gilles Deleuze*. London: Continuum Books, 2002.

Leroi-Gourhan, André. *Le Geste et la parole*. Vol. 1, *Technique et langage*. Paris: Albin Michel, 1964.

Lippman, Edward A. *Musical Thought in Ancient Greece*. 1964. New York: Da Capo Press, 1975.

Lizot, Jacques. *Le Cercle des feux*. Paris: Seuil, 1976.

Lorenz, Konrad. *On Aggression*. Trans. Marjorie Kerr Wilson. New York: Harcourt, Brace & World, 1966.

Lyotard, Jean-François. *Discours, figure*. Paris: Klincksieck, 1971.

Maldiney, Henri. *Regard Parole Espace*. Lausanne: Editions l'Age d'Homme, 1973.

Manning, Peter. *Electronic and Computer Music*. 2nd ed. Oxford: Clarendon, 1993.

Margulis, Lynn, and Dorion Sagan. *Microcosmos*. New York: Summit, 1986.

Marshall, A. J. *Bower-Birds: Their Displays and Breeding Cycles*. Oxford: Clarendon, 1954.

Massumi, Brian. *A User's Guide to Capitalism and Schizophrenia: Deviations from Deleuze and Guattari*. Cambridge, Mass: MIT Press, 1992.

Maturana, Humberto, and Francisco J. Varela. *Autopoiesis and Cognition*. Dordrecht, Netherlands: D. Reidel, 1980.

— *The Tree of Knowledge: The Biological Roots of Human Understanding*. Boston: Shambhala, 1987.

May, Todd. *Reconsidering Difference: Nancy, Derrida, Levinas, and Deleuze*. University Park, Pa.: Pennsylvania State University Press, 1977.

Mayr, Ernst. 〈Bernard Altum and the Territory Theory〉, *Proceedings of the Linnaean Society, New York* 45-46(1935): 24-30.

McClary, Susan. 〈The Politics of Silence and Sound〉, Afterword to *Noise: The Political Economy of Music*, by Jacques Attali. Trans. Brian Massumi, 149−60. Minneapolis: University of Minnesota Press, 1985.

Merleau−Ponty, Maurice. *The Visible and Invisible*. Trans. Alphonso Lingis. Evanston, Ill.: Northwestern University Press, 1968.

Messiaen, Olivier. *The Technique of My Musical Language*. Trans. John Satterfield. 2 Vols. Paris: Alphonse Leduc, 1956.

Moffat, C. B. 〈The Spring Rivalry of Birds〉, *Irish Naturalist* 12(1903): 152−66.

Moré, Marcel. *Le Dieu Mozart et le monde des oiseaux*. Paris: Gallimard, 1971.

Mras, George P. *Eugène Delacroix's Theory of Art*. Princeton, N.J.: Princeton University Press, 1966.

Nichols, Roger. *Messiaen*. London: Oxford University Press, 1975.

Noble, G. K. 〈The Role of Dominance on the Social Life of Birds〉, *Auk* 56(1939): 263−73.

Olkowski, Dorothea. *Gilles Deleuze and the Ruin of Representation*. Berkeley: University of California Press, 1999.

Osmond−Smith, David. *Berio*. Oxford: Oxfod University Press, 1991.

Ouellette, Fernand. *Edgard Varèse*. Trans. Derek Coltman. New York: Orion Press, 1968.

Oyama, Susan. *The Ontogeny of Information: Developmental Systems and Evolution*. Cambridge, U.K.: Cambridge University Press, 1985.

Pächt, Otto. 〈Art historians and Art Critics−VI: Alois Riegl〉, *Burlington Magazine* 105(April 1963): 188−93.

Paris, Jean. *L'Espace et le regard*. Paris: Seuil, 1965.

Patton, Paul. *Deleuze and the Political: Thinking the Political*. London: Routledge, 2000.

Périer, Alain. *Messiaen*. Paris: Seuil, 1979.

Plotinus. *The Enneads*. Trans. Stephen MacKenna, 4th ed. New York: Pantheon, 1969.

Rajchman, John. *The Deleuze Connections*. Cambridge, Mass.: MIT Press, 2000.

Riegl, Alois. *Late Roman Art Industry*. Trans. Rolf Winkes. Rome: Giorgio Bretschneider, 1985.

Riley, Bridget. 〈Colour for the Painter〉. In *Colour: Art and Science*, ed. Trevor Lamb and Janine Bourriau, 31-64. Cambridge, U.K.: Cambridge University Press, 1955.

Rodowick, D. N. *Gilles Deleuze's Time Machine*. Durham, N.C.: Duke University press, 1977.

Rößler, Almut. *Contributions to the Spiritual World of Olivier Messiaen*. Trans. Barbara Dagg and Nancy Poland. Duisburg, Germany: Gilles & Francke, 1986.

Russell, James A. and José Miguel Fernández-Dols, eds. *The Psychology of Facial Expression*. Cambridge, U.K.: Cambridge University press, 1977.

Ruyer, Raymond. *La Conscience et le corps*. Paris: Presses Universitaires de France, 1937.

— *Eléments de Psycho-biologie*. Paris: Presses Universitaires de France, 1946.

— *La Genèse des formes vivantes*. Paris: Flammarion, 1958.

— *Néo-finalisme*. Paris: Presses Universitaires de France, 1952.

Samuel, Claude. *Conversations with Olivier Messiaen*. Trans. Felix Aprahamian. London: Steiner & Bell, 1976.

Sartori, Claudio, 〈Giuseppe Verdi〉. In *Historie de la musique*, ed. Roland Manuel, vol. 2, 620-56. Paris: Gallimard, 1963.

Sartre, Jean-Paul. *Being and Nothingness*. Trans. Hazel E. Barnes. New York: Philosophical Library, 1956.

Say, Albert. *Music in the Medieval World*. 2nd ed. Englewood Cliffs, N.J.: Prentice-Hall, 1975.

Schapiro, Meyer. 〈Style〉. In *Anthropology Today*, ed. A. L. Kroeber, 287-312. Chicago: University of Chicago Press, 1953.

Shestov, Lev. *Kierkegaard and the Existential Philosophy*. Trans. Elinor Hewitt. Athens, Ohio: Ohio University Press, 1969.

Simondon, Gilbert. *L'Individu et sa genèse physico-biologique*. Paris: Press Universitaires de France, 1964.

Smith, Daniel W. 〈'A Life of Pure Immanence': Deleuze's 'Critique et Clinique' Project〉, In Gilles Deleuze, *Essays Critical and Clinical*, trans. Daniel W. Smith and Michael A. Greco. Minneapolis: University of Minnesota Press, 1977.

— 〈Deleuze's Theory of Sensation: Overcoming the Kantian Duality〉, In *Deleuze: A Critical Reader*, ed. Paul Patton, 29-56. London: Blackwell, 1996.

Spitzer, Leo. *Classical and Christian Ideas of World Harmony.* Ed. Anna Granville Hatcher. Baltimore: Johns Hopkins University Press, 1963.

Stewart, Andrew. *Greek Sculpture: An Exploration.* New Haven, Conn.: Yale University Press, 1990, vol. 2, Plate 61, Funerary monument erected by Amphalkes to Dermys and Kittylos, from Tanagra(Boeotia), ca. 600-575, limestone, ht. 1.47 m., Athens.

Stivale, Charles J. *The Two-Fold Thought of Deleuze and Guattari: Intersections and Animations.* New York: Guilford. 1998.

Stokes, Allen W., Ed. *Territory.* Stroudsburg, Pa.: Dowden, Hutchinson & Ross, 1974.

Straus, Erwin. *The Primary World of Senses: A Vindication of Sensory Experience.* Trans. Jacob Needleman. 2nd ed. New York: Free Press, 1963.

Sylvester, David. *The Brutality of Fact: Interviews with Francis Bacon.* 3rd ed, expanded, New York: Thames & Hudson, 1987.

Thorpe, W. H. *Bird-Song: The Biology of Vocal Communication and Expression in Birds.* Cambridge, U.K.: Cambridge University Press, 1961.

Uexküll, Jakob von. *Mondes animaux et monde humain, suivi de Théorie de la signification.* Trans. Phillippe Muller. Paris: Gonthier, 1956.

Van Solkema, Sherman, Ed. *The New Worlds of Edgard Varèse: A Symposium.* Institute for Studies in American Music Monographs number 11. New York: ISAM, 1979.

Varela, Francisco J., Evan Thompson, and Eleanor Rosch. *The Embodied Mind: Cognitive Science and Human Experience.* Cambridge, Mass: MIT Press, 1991.

Virilio, Paul, *L'Insécurité du territoire.* Paris: Stock, 1977.

Vivier, Odile, *Varèse.* Paris: Seuil, 1973.

Wilden, Anthony. *System and Structure: Essays in Communication and Exchange.* London: Tavistock, 1972.

Worringer, Wilhelm. *Abstraction and Empathy: A Contribution to the Psychology of Style.* Trans. Michael Bullock. 1908. Reprint, New York: International Universities Press, 1953.

Worringer, Wilhelm. *Form in Gothic*. Trans. Sir Herbert Read. 1912. Reprint, London: Alec Tiranti, 1957.

Zerner, Henri. 〈Alois Riegl: Art, Value, and Historicism〉, *Daedalus* 105 (Winter 1976): 177–88.

Zourabichvili, François. *Deleuze: une Philosophie de l'évènement*. Paris: Presses Universitaires de France, 1994.

역자의 참고 문헌

노정희 외 편저, 《서양 음악의 이해》, 건국대학교 출판부, 2003.

메를로 퐁티(Merleau-Ponty), 류의근 옮김, 《지각의 현상학》, 문학과 지성사, 2002.

박성수, 《들뢰즈》, 이룸, 2004.

박시룡, 《동물행동학의 이해》, 민음사, 1996.

세드릭 그리무(Cédric Grimoult), 이병훈 · 이수지 옮김, 《진화론 300년 탐험》, 다른 세상, 2004.

송의성, 《양자역학》, 교학연구사, 2001.

스콧 길버트(Scott F. Gilbert), 강해묵 옮김, 《발생생물학》, 라이프 사이언스, 2004.

에른스트 마이어(Ernst mayr), 최재천 외 옮김, 《이것이 생물학이다》, 몸과 마음, 2002.

오미숙, 《20세기 음악 1 역사 · 미학》, 심설당, 2004.

이진경, 《노마디즘 1》 《노마디즘 2》, 휴먼니스트, 2002.

장 디디에 뱅상(Jean-Didier Viencet), 이자경 옮김, 《생물학적 인간, 철학적 인간》, 푸른숲, 2002.

질 들뢰즈(Gilles Deleuze), 김상환 옮김, 《차이와 반복》, 민음사, 2004.

질 들뢰즈(Gilles Deleuze), 하태환 옮김, 《감각의 논리》, 민음사, 1995.

질 들뢰즈(Gilles Deleuze), 이정임 · 윤정임 옮김, 《철학이란 무엇인가?》, 현대 미학사, 1999.

질 들뢰즈(Gilles Deleuze), 이정우 옮김, 《의미의 논리》, 한길사, 1999.

캐롤 스트릭랜드(Carol Strickland), 김호경 옮김, 《클릭, 서양미술사》, 예경, 2004.

펠릭스 가타리(Félix Guattari), 윤수종 옮김, 《기계적 무의식》, 푸른숲, 2003.

프레데릭 찰스 코플스톤(Frederic Charles Copleston), 김보현 옮김, 《그리스 로마 철학사》, 철학과 현실사, 1998.

역자 후기

내 마음속에 묻힌 것들을 발산시키기 위해, 연극과의 마주침을 위해 선택한 비평 공부, 그 과정에서 들뢰즈의 만남은 나에게 크나큰 충격적 사건이었다. 나의 모든 상식적인 사고의 틀과 전통적인 사유적 양식을 붕괴시켰던 그의 저서들은 나 자신의 혁명을 위한, 새로운 되기를 위한, 그리고 지각 불가능하게 되기 위한 새로운 지침서였다. 언젠가 들뢰즈 저서의 번역 작업을 꿈꾸며, 조금씩 들뢰즈 철학을 정리하고 분석하며 학습하기 시작하였고, 그러는 동안 나는 그 위대한 철학가에게 점점 더 심취되어 갔다. 그리고 정형철 교수님의 배려로 보그 교수의 세 권의 저서 중 한 권을 번역하게 되었다.

들뢰즈의 난해한 용어들과 어구들, 여러 분야에서 발췌하고 수많은 저서들에서 인용한 들뢰즈적 설명들과 정의들을 알기 위해서는 우선적으로 그 분야들에 대한 지식을 알아야 하는 선결적인 과제가 있었다. 이것으로 인하여 다양한 주제들과 들뢰즈적 사유들을 파악하는 것이 지루하고 어려운 작업이었지만 흥미있고 호기심을 불러일으키는 일이기도 했다. 그래서 무엇인가를 계속적으로 채울 수 있다는 것, 들뢰즈 철학에 가까워져서 그의 철학적 사유를 조금이나마 이해할 수 있다는 것이 나에게는 기쁨과 환희였다. 그래서 학습을 목적으로 시작한 이 작업 속에서 많은 것들을 배웠다는 것이 나에게 가장 큰 행복이 아닌가 한다. 또한 번역은 "종교적인 수행"이라는 말처럼, 그 과정에서 인내라는 기다림의 소중성을 깨닫게 된 것 같다. 창문을 깨고 싶은 충동, 노트북 스크린을 부셔 버리고 싶은 충동 속에서 많은 두통과 신경질적인 반응들이 나타나기도 했지만, 수정, 재수정, 그리고 다시 이전 표현으로 되돌아오는 반복된 작업들 속에서 처음의

비가시적인 것들이 가시화되고, 구체화되지 않았던 들뢰즈의 예술론이 점차적으로 형태화되는 과정 속에서 느꼈던 희열이 번역의 고통들을 이겨낼 수 있는 원동력이었을 것이다.

들뢰즈의 번역자들이 겪는 어려움처럼, 나 또한 들뢰즈적 용어를 정의하는 데 많은 난점들이 있었다. 하나의 단어 혹은 어구에 다양하게 존재하는 번역 표현들로 인해서 어떤 의미 표현을 선택할 것인가가 어려운 난제였다. 나는 우선 문맥적 혹은 정황적 분석을 통해 거의 일반화된 번역 용어를 사용하려고 했다. 이런 과정에서 이진경 선생님의 《노마디즘 1》 《노마디즘 2》가 나에게 큰 도움이 되었다. 2003년부터 틈틈이 이 책들에 나오는 들뢰즈 용어 설명들을 정의하였고, 그것들이 난해한 들뢰즈 철학을 이해하는 데 큰 역할을 하였다. 그 책들은 나에게 있어서 음악과 회화에 대해 이해하기 어려웠던 들뢰즈의 예술론을 이해 가능하게, 조금이나마 용이하게 들뢰즈 철학을 접근 가능하게 만든 훌륭한 지침서였다. 이 책에는 《노마디즘 1》 《노마디즘 2》에서 인용한 설명들이 많은 부분 존재하는데, 나는 그 설명들을 정리하는 과정에서 원전의 구어체적인 설명 방식을 문어체적인 설명 방식으로 전환하였다(이것에 대해 이진경 선생님의 너그러운 관용을 구합니다). 그리고 다른 많은 역자 인용은 가장 중요한 텍스트인 영역판 《천의 고원》에서 손수 번역하여 본문에 나오는 설명들을 보충하려 하였고, 들뢰즈의 번역서인 《차이와 반복》 《의미의 논리》 《감각의 논리》 《철학이란 무엇인가?》 등에서도 많은 부분들을 참조하여 원문 번역을 하는 데 큰 도움을 얻었다(들뢰즈 철학을 선행 연구하셨던 선배 선생님의 노고에 감사합니다).

이번 과정에서 여러 분들의 도움이 나에게 진정한 힘이 되었다. 우선, 번역 과정 동안 개인적인 일들로 인해 지치고 힘들었던 나를 독려하며 잘 인도해 주고, 번역 원고의 부족한 면들을 꼼꼼히 지적해 주었으며, 최종 번역본을 정독하시고 미진한 부분들을 체크해 준 정형철 교수님에게 감사

의 말을 전하고 싶다. 그리고 언제나 아버님처럼 인자하신 말씀으로 격려하시고, 많은 부분들에 대해 배려해 주시는 김정수 교수님께도 감사의 말 전하고 싶다. 또한 보그 교수의 저서 2편인 문학편을 번역하면서, 같은 동병상련의 처지로서 고민과 고충을 함께 나누었던 김승숙 선생님, 언제나 나의 등대 같은 존재인 이규명 선생님, 프랑스어 번역에 많은 도움을 주신 이정욱 선생님, 그리고 외래 교수 휴게실을 나의 작업실 공간으로 선뜻 묵인해 준 여러 선배 선생님들의 배려에 감사의 말을 전하고 싶다. 연극 · 철학 · 예술의 마주침 속에서 나의 창조적인 에너지의 토대가 되는 경희극예술연구회의 후배 계열과 예빈의 냉철한 비판과 따뜻한 희망의 메시지는 언제나 나의 역동적인 힘이 되었다. 마지막으로, 늘 들뢰즈 이야기를 들어주며, 새로운 방향성을 지적해 준 친구 재홍이와 2년 동안의 여정을 함께하며 어려웠던 그 시기에 큰 힘이 되고, 내가 독단적으로 빠지지 않게 항상 조언해 주며, 나눔의 미학을 가르쳐 주었던 나의 영원한 친구이자 동지인 숙희에게 고마움을 느낀다.

2006년 3월 사공일

용어 색인

색 인

사공일
경희대학교 화학공학과 졸업
부산외국어대학교 영어영문학과 대학원 석사학위 취득
동대학원 박사과정 수료
현재 부산외국어대학교 출강
들뢰즈의 예술론과 노마디즘에 대한 연구와 번역을 병행중
주요 논문: 〈알란 볼(Alan Ball)의 《미국적인 미 *American Beauty*》에 관한 연구〉
〈영화 《취화선》에서의 "신선-되기"〉

문예신서
318

들뢰즈와 음악, 회화, 그리고 일반 예술

초판발행 : 2006년 3월 25일

東文選
제10-64호, 78. 12. 16 등록
110-300 서울 종로구 관훈동 74번지
전화 : 737-2795

편집설계 : 李妊롯

ISBN 89-8038-570-6 94600
ISBN 89-8038-000-3(세트 : 문예신서)

東文選 文藝新書 206

문화 학습 — 실천적 입문

주디 자일스 / 팀 미들턴
장성희 옮김

이 책은 문화 연구의 핵심 개념들을 소개하는 개론서로, 특히 문화 연구라는 주제를 처음 접하는 사람들을 위해 쓰여졌다. 저자들이 선택한 독서들과 활동·논평들은 문화 연구의 장을 열어 주고, 문화지리학·젠더 스터디·문화 역사 분야에서의 새로운 작업을 결합시킨다.

제I부는 문화와 문화 연구에 대한 다양한 해석들에 관한 논의로 시작해서 정체성·재현·역사·장소와 공간에 대한 탐구로 이어진다. 제II부에서는 논의를 확장시켜서 고급 문화와 대중 문화, 주체성, 소비와 신기술을 포함한 좀더 복잡한 주제들을 소개한다. 제I부와 제II부 모두 추상적 개념들을 경험적 자료들에 적용시키는 방법과 문화 분석에 있어 여러 학제적 접근 방법의 중요성을 예시해 주는 사례 연구들로 끝을 맺는다.

중요 이론가들과 논평가들의 저서에서 발췌한 인용문들이 텍스트와 결합되어 학생들이 주요 관건들·이론들·논쟁들에 접근하도록 돕는다. 이 책 전반에 등장하는 연습과 활동은 독자들로 하여금 제시된 문제들을 분석적으로 생각하게 고무한다. 심화된 연구와 폭넓은 독서를 위해 서지·참고 문헌·권장 도서 목록을 함께 실었다.

이 책은 그 다양성을 통해 문화 연구에 관한 지속적인 관심과 이해의 초석이 될 것이다.

주디 자일스는 리폰 & 요크 세인트 존 칼리지에서 문화 연구·문학 연구·여성학을 강의하고 있으며, 팀 미들턴은 리폰 & 요크 세인트 존 칼리지에서 문학 연구와 문화 연구를 강의하고 있다.

東文選 文藝新書 229

폴 리쾨르

프랑수아 도스

이봉지/한택수/선미라/김지혜 옮김

오늘날 세기말의 커다란 문제점들을 밝히기 위해 철학이 복귀한다. 이 회귀가 표현하는 의미의 탐색은 폴 리쾨르라는 인물과 그의 도정을 피할 수 없다. 30년대부터 그는 항상 자신의 사유를 사회 참여의 한 형태로 생각했다. 금세기에 계속적으로 미친 그의 영향력은 부인될 수 없을 것이다. 대사상가라기보다는 지도적 사상가로서 그의 작업은 가장 다양한 분야에서 영감의 주된 원천이 됐다.

프랑수아 도스는 《구조주의의 역사》를 쓰면서 이러한 생각이 60-70년대에 얼마나 무시되었는지 평가했다. 역사가로서 그는 이 책에서 프랑스의 반성적 전통, 대륙적이라 불리는 철학, 그리고 분석적 철학의 교차점에서 각각의 기여를 유기적으로 결합시키려는 변함없는 관심을 가지고 작업한, 위대한 사상가를 정당하게 평가하려는 지적 전기를 구현한다.

1백70명의 증인을 대상으로 한 폭넓은 조사와 폴 리쾨르의 작업에 대한 철저한 연구 덕택에 저자는 그의 일관된 사상의 도정을 서술하고, 시사성에 대한 관심으로 여러 차례 반복된 사상의 새로운 전개를 회상시킨다. 저서뿐만 아니라 추억의 장소(동포모제의 수용소, 샹봉쉬르리뇽, 스트라스부르, 소르본대학, 하얀 담의 집, 낭테르대학, 시카고…)와 그가 속했던 그룹(가브리엘 마르셀의 서클, 사회그리스도교, 《에스프리》, 현상학 연구소…)을 통해 다원적이고 동시에 통일적인 정체성이 그려진다. 계속해서 적응해야 한다는 의미에서 다원적이지만, 항상 학자적인 삶을 일관성 있게 지키려 했다는 의미에서 통일적이다.

이러한 시나리오를 자극하는 열정은 새로운 기사상을 세우려는 것을 목적으로 하지 않는다. 저자는 단지 마음을 터놓는 지혜의 원천인 폴 리쾨르의 헌신을 나누고 싶어한다. 이 도정은 회의주의와 견유주의에 굴복하지 말 것과, 언제나 다시 손질된 기억을 통해 희망의 길을 되찾을 것을 권유한다.

東文選 文藝新書 239

미학이란 무엇인가

마르크 지므네즈

김웅권 옮김

미학이 다시 한 번 시사성 있는 철학적 주제가 되고 있다. 예술의 선언된 종말과 싸우도록 압박을 받고 있는 우리 시대는 이 학문의 대상이 분명하다고 간주한다. 그런데 미학은 상대적으로 최근에 태어난 것이다. 왜냐하면 예술에 대한 성찰이 합리성의 역사와 나란히 한 역사이기 때문이다. 마르크 지므네즈는 여기서 이 역사의 전개 과정을 재추적하고 있다.

미학이 자율화되고 학문으로서 자격을 획득하는 때는 의미와 진리에의 접근으로서 미의 문제가 초미의 관심사가 되는 계몽주의의 세기이다. 그리하여 다양한 길들이 열린다. 미의 과학은 칸트의 판단력도 아니고, 헤겔이 전통과 근대성 사이에서 상상한 예술철학도 아닌 것이다. 이로부터 20세기에 이루어진 대(大)변화들이 비롯된다. 니체가 시작한 철학의 미학적 전환, 미학의 정치적 전환(특히 루카치·하이데거·벤야민·아도르노), 미학의 문화적 전환(굿맨·당토 등)이 그런 변화들이다.

예술이 철학에 여전히 본질적 문제인 상황에서 과거로부터 오늘날까지 미학에 대해 이 저서만큼 정확하고 유용한 파노라마를 제시한 경우는 드물다.

마르크 지므네즈는 파리I대학 교수로서 조형 예술 및 예술학부에서 미학을 강의하고 있다. 박사과정 책임교수이자 미학연구센터 소장이다.

東文選 文藝新書 304

음악 녹음의 역사

마이클 채넌

박기호 옮김

　본서는 음반 산업의 역사를 다룬 최초의 개론서로서, 1877년 에디슨이 발명한 '말하는 석박(錫箔)'에서 **CD** 시대에 이르는 음반 산업의 역사에 관련된 전 영역을 다루고 있다.

　마이클 채넌은 본서에서 음반을 전통적 성격의 상품과는 완전히 성격을 달리하는 새로운 유형의 상품, 즉 무형의 연주로 존재하는 음악을 판매 가능한 대상으로 전환시킨 상품으로 고찰하고 있으며, 음악 문화에서 음반이 야기한 전도 현상에 대하여 서술하고 있다. 본서에서 그는 다음과 같은 의문을 제기하고 있다. 녹음 스튜디오에서는 어떤 일이 일어나고 있는가? 녹음은 음악에 어떤 영향을 끼치고 있는가? 재생 기술로 인하여 우리가 구시대 사람들과 다르게 음악을 듣고 있는가?

　본서는 기술과 경제 양 측면에서 음반 산업의 성장과 발전을 관련시키고 있다. 클래식 음악과 팝 음악 양 진영에서의 음악 해석에 끼친 마이크의 영향, 이들 요소가 음악의 스타일과 취향에 끼친 충격 등이 그것이다. 대단히 알기 쉽게 서술된 본서는 녹음 기술의 발전과 새로운 팝 음악 형식의 발생 사이의 관계에 대해서도 추적하고 있으며, 마이크 테크닉과 스튜디오의 실제 작업에 대한 클래식 음악가들 사이의 논쟁을 다루고 있다.